现代书法档案汇编

苏金成　主编

上海大学出版社

·上海·

图书在版编目(CIP)数据

现代书法档案汇编/苏金成主编.—上海:上海大学出版社,2023.4
ISBN 978-7-5671-4671-6

Ⅰ.①现… Ⅱ.①苏… Ⅲ.①汉字—书法—研究—中国
Ⅳ.①J292.1

中国国家版本馆 CIP 数据核字(2023)第 047392 号

责任编辑　刘　强
助理编辑　陈　荣
封面设计　胡媛媛
美术编辑　柯国富
技术编辑　金　鑫　钱宇坤

现代书法档案汇编
苏金成　主编
上海大学出版社出版发行
(上海市上大路 99 号　邮政编码 200444)
(https://www.shupress.cn　发行热线 021 - 66135112)
出版人　戴骏豪
*
南京展望文化发展有限公司排版
上海光扬印务有限公司印刷　　各地新华书店经销
开本 710mm×1000mm　1/16　印张 22.5　字数 346 千字
2023 年 5 月第 1 版　2023 年 5 月第 1 次印刷
ISBN 978 - 7 - 5671 - 4671 - 6/J·623　定价　85.00 元

序

中国当代艺术有三个方向：第一个方向是与中国传统资源相结合，第二个方向是对社会和现实问题进行揭露与批判，第三个方向是用新媒体、新方法、新手段探索前所未有的艺术观念和创作手法。现代书法是第一个方向的重要组成部分，与其另外一个部分即实验水墨同步。

中国现代书法并不是自发的，而是受到了外来影响即抽象表现主义和日本"少字数"引入而继发。中国现代书法产生之后，迅速扩大、生长为三条路径即现代书写、汉字艺术和概念艺术（作为观念艺术中用文字来实施的一种艺术）和13种风格，远远超出抽象表现主义和日本现代书法的范围，展现出丰富而多元的创造，且在某些方面臻于当代艺术的高水平。

中国现代书法是一种"反书法"，这个"反"并不是说要反对书法，而是说它和中国传统书法的规矩和品位相反，与书法追求的技术高度和高雅意境逆向而行，而且它也不认为自己继承了书法的传统，展现了书法的荣光，它是在不同方向上的突破，作为当代审美和精神取向的实验，所以现代书法遭受了来自传统书法界和经典艺术界的多重责难和轻视，自身也在艰难和自省中顽强地进行探索。

现代书法到目前为止还处在一个发展阶段，所以苏金成教授的这本书是一部非常重要的反思和总结之作。

朱青生

于上海美术学院当代艺术研究所

编辑说明

一、本书选录 1977—2020 年间关于现代书法的相关资料,并分学术观点、重要著述、学位论文、主要展览四个板块加以呈现。各板块所录资料按年份排序。

1. 学术观点。主要选录 1985—2020 年间期刊文章相关信息,列出每篇文章的"题录""来源""摘要""关键词""观点"。其中,"题录""来源"为必录基本信息;"摘要""关键词"为非必录基本信息,具体视文献完整性而定;"观点"为必录重要信息,也是该板块展示的主要内容。1985 年首届现代书法展在北京举行后,引起了大范围的对现代书法的深入思考和探讨;直到 2020 年,现代书法创作的高潮虽早已过去,但仍有诸多学者进行现代书法相关讨论。

2. 重要著述。主要选录 1977—2018 年间出版图书相关信息,列出每种图书的"书名""作者""出版者""出版年""页数""书号""目录"。个别项目信息未必尽载,具体视文献完整性和重要性而定。本书所谓"书号"实际上涵盖了统一书号、中国标准书号、国际标准书号三种类型。选录图书主要包括作品集和理论著作。1985 年之前出版的书籍多与日本有关,其后随着中国现代书法创作的高潮迭起,国内学者渐渐开始撰写著作与出版作品集,这也是重要著述可以搜集到更早时间的重要原因。

3. 学位论文。主要选录 2001—2015 年间学位论文相关信息,列出每篇论文的"题名""作者""指导老师""学校""主题""摘要"及其对应的"学位"。高校研究生以现代书法为学位论文研究对象的情况出现时间较晚,一是因为书法高等教育出现时间较晚,二是因为高等教育多侧重于传统书法研究。

4. 主要展览。主要选录 2005—2019 年间主要展览相关信息,列出每个

展览的"展览主题""展览时间""展览机构""展览地址""主办单位""学术主持""信息来源""相关资料"等若干项信息。个别项目信息未必尽载,具体视资料完整性和选录必要性而定。1985年现代书法首展在中国美术馆举行,拉开了现代书法活动的序幕。但这一现代书法群体活动在当时并没有收获广泛好评,再加上国内大环境里种种对现代书法的反对和轻视,使得现如今无法获取更早的关于现代书法展览的准确记录。

二、本书所录"摘要""观点"等文献原文,除对少数明显的错误稍作修改外,其余一仍其旧;包括"八年抗战"(现提"十四年抗战")等一些表述,仍尊重文献原貌,不予修改。

目录

第一部分　学术观点 （1985—2020 年）

1985 年

题录：井岛勉.书法的现代性及意义[J].郑丽芸,曹瑞纯,译.书法研究,1985(1)：78-84.

来源：全国图书馆参考咨询服务平台

观点：

▲书法有各种形式和风格,它们分别经历了产生和艰难的变化过程发展至今。但是,既然被称为艺术,最重要的是应在创作中表现出创作者自己不断认识的自我内在的生命力。在外部形成自己满意的作品,在内部认识自我真正的生命,这两者是相通的。可以认为,由真正的生命产生的认识是艺术的本质。并且,真正的生命,其特性在于自由。与此相反,在非真正的,换言之,即日常生活中,人类无论进行知识性的或行为性的活动,都要经常受到某些概念、规章和规则的约束,可以说,只能不很自由地生活。这样,本来的生命自由受到了限制,不得不隐藏起来。但是,进行美的艺术性活动时,人类便从这种限制中解放出来,自由地生活。也就是人们恢复了生命本来的自由。(第79页)

▲书法是一门以写字为中心而形成的艺术,但是,与其他艺术一样,作为艺术的书法,不仅仅是写字而已,它要求在写字这门艺术中,唤醒自己的真正生命。诚然,对字义各各不同的解释和创作者对它各各不同的感想,会给所要求的生命觉醒带来一种独特的含义,使各自的造形活动,产生一种内在的、带有动机的作用。(第80页)

▲但是,日本人的感性,喜好情趣性、形象性的艺术胜于自然、理智性的再现;日本特有的艺术精神,与其说是尊重直感的多样性,倒不如说是尊重隐藏在直感性中的超越式的本质性。这种日本式的感性和日本特有的艺术精神,往往一边把优秀的、独特的艺术风格定型化,一边阻碍着它的发展。尤其是实行锁国政策后,受到这种闭锁性世界观的阻碍,出现了把祖师的风格奉为神圣不可侵犯的规范来接受的倾向。那时,艺术失去了应有的崇高的创造精神,产生了一种思潮,盲目认为学习和练习传统的规范技术是掌握

艺术精华的唯一道路。这在日本所谓传统艺术的范畴里也多少能窥见一二。（第81页）

▲艺术家具有广阔无边的自由，对于发挥这种自由的创作者来说，以写字为中心的书法艺术世界无比地富饶美丽。悠悠的传统和丰富的古典艺术，对于按自己的自由来汲取创作泉源的人来说，是非常珍贵的。只有对愿意抛弃自由、乐意在束缚下安居的人来说，才成为约束。因此，勇敢地背叛这种束缚的精神，才是真正的艺术性的自由精神，进行新创造的胚胎。（第82页）

题录：陈振濂. 现代日本书法的流派特征及其渊源[J]. 文艺研究，1985（6）：109-120.

来源：知网

观点：

▲（四）少字数派。少字数是相对于多字数的汉字而言的。以一个或几个汉字的间架为起点，着力表现其空间框架的造型美感，并辅之以个性强烈的用笔和线条，由于字少，多采用大字。（第110页）

▲（五）前卫派。它不拘于文字的限制，也不很重视传统的笔墨程式的处理。这一派的艺术家视书法为一种黑白艺术，对汉字结构、用笔的规定不以为然，因此，它与我们心目中的书法有很大的距离。（第110页）

▲禅家的语录大多言简意赅，要言不烦，作为座右铭则更需简明扼要以便背诵，于是，"墨迹"书法的独特性便自然形成：字少而大。当然，作为日本书法发展中的一股潮流，"墨迹"并没有获得如汉字、假名那样的成功，它的实用因素始终在作怪，从而使一些并非书家的禅僧作品也滥竽充数，而如宗峰妙超之类的大家则屈指可数。因此，我们承认它的历史地位，但并不认为它的成就足以与汉字、假名系统并驾齐驱。（第117页）

▲少字数书法在技巧上发展了一些传统的法则。大字书法的出现是为了在挥毫时不受尺幅的限制，书家们在写大字时会感到有一种挥洒自如的享受。恢宏肆张，畅然自得。字形的放大，必然会带来线条的粗细、幅度的放大和结构（组合线条的空间）的放大，它增强了线条的表现力。（第118页）

▲前卫派致力于吸收西方抽象绘画的特点,试图从最简单的黑白概念中进行突破。在这种突破中,文字的限制、线条的限制都可以在摒弃之列。严格地说,它已经不在写字。既不是"写",完成的也不是"字"。(第119页)

▲其次是结构问题。文字结构是线条的组合,前卫书道既然不重视线条,对文字自然就更其忽视,而脱离了文字方块造型的限制,也就丧失了结构美的全部内涵。它不但没有建筑式的空间美感的追求,也没有依附于结构的用笔规律美感的追求,更严重的是没有与结构对应的时间推移的特征,在否定了书法的空间与时间这两大要素之后,书法的概念也发生了异化。(第119页)

▲此外,由于长期形成的欣赏习惯,对于前卫派的作品,我们常常斥之为笔墨游戏,是野狐禅,然而这几乎是一种误解。前卫派中固然有相当多的不严肃的作品存在,但其中也不乏创作态度严肃认真的书家。一些表面上看来与书法格格不入的作品,似乎是信笔涂抹,唾手可得,其实创作过程却是相当坎坷的,因而前卫书法家们也像汉字、假名等书法家们一样,也有创作的甘苦,甚至从某种意义上说,它的探索越是背离传统,它的创作中的苦恼或许还越多。(第120页)

1986 年

题录:弋夫,白谦慎,颐斋.关于"现代书法"三人谈[J].中国书法,1986 (2):35-39.

来源:知网

摘要:我国当代书法艺术的发展,面临着一个急迫的问题:创新。去年秋天,在北京,一批有志于书法艺术创新的书画家成立了"现代书画学会",并举办了"现代书法首展"。本刊今年第一期刊出其中部分作品后,引起了书学界的反响。现选发对此展览作品及创新问题不同观点的三篇论文,意在引起海内外学者和广大书法家对于书法创新问题的关注和讨论。

观点:

▲当人们步入大厅,首先感觉是"新",体现了现代人的创造精神。体现

了自己对世界的看法。近八十幅作品中,可以看出创作者努力将书法、绘画、情感融为一体,使作品达到一种新的境界,在传统的基础上有所突破,并在技巧与表现上有所创新。(第 36 页)

▲在传统基础上的"现代平面构成"所重现出"现代书法"在形式上的新鲜感,这种以传统书法笔画为根本的点、线、面及色彩最佳排列与组合所体现出来的"形式美",本身就带有"似与不似之间"的一种朦胧感。(第 36 页)

▲"现代书法"的创造过程,选材、构思、构图、观摹、落墨,实际上都未离开所有艺术形式一直在遵循的创作规律,然而当前的书界,对这种艺术尝试,可能还会感到愕然,甚至感到多余,抑或有其他的意见和感想。(第 37 页)

▲在探索发展书法艺术的过程中,画家在某些方面可能走在了书法家的前面,但说唯有画家才能给中国书法带来新的生机,这个结论下得过于匆忙。(第 38 页)

▲如果仅就作品本身来论艺术上的得失,我个人认为是失大于得。原因是这些作品大都只停留在外观形式的新奇上,作者沉溺于章法、结字的夸张变形与墨色浓淡的变化,忽视了对线条的表现力的研究探索,在这方面没有拿出有价值的新东西。乍看起来,这些作品的外表丰富多彩,能以新奇的面目给展厅内的观众留下比较深的印象,而实际上缺乏真正能够打动人心的东西。(第 38 页)

▲对书法创新同行而言,当前最重要的工作并不是对书法艺术表面形式作简单的改头换面的尝试,更重要的是要进行对传统的再认识,应该先取得一些出发点,书法中的恒常规律何在? 它的时代痕迹何在? 哪些是千古不变的内核? 哪些是"因时相沿"的表象?(第 39 页)

题录:邱振中.空间的转换:关于书法艺术的一种现代观[J].新美术,1986(1):34 - 39.

来源:知网

观点:

▲人们已经越来越明确地认识到,每一种艺术都必须找到自己独特的形式语言,并利用这种独特的语言来表述一切,如绘画中的色彩、雕塑中的

三维空间、音乐中乐音的力度、运动与组织,等等。任何艺术中最动人的魅力,都通过各自独特的形式语言而表现。书法无疑也有自己独特的形式语言。空间——二维空间的连续分割,便是书法艺术形式语言最重要的构成因素之一(其他:线条的质感与运动节奏)。(第 34 页)

▲ 相对于绘画空间而言,书法空间自由、流动、纯粹、灵便这样一些极为可贵的特点,足以使它在现代艺术中保持重要的地位,但是,由于历史的原因,人们并没有顺着这一线索来确立自己的书法观念和形式感。(第 35 页)

▲ 传统的书法观念凝聚在"字"这一层次,在我们看来,它当然不过是书法整个形式化体系中的一个中间层次而已,如果我们能够真正上升一个层次来审察书法——只要一个层次,便可能甩掉许多对我们纠缠不已的陈腐观念,而以一种崭新的感觉方式面对传统和未来!例如,我们不把书法作品看作由汉字组成,而是看作由在时间中展开的线条所分割的、充满感情色彩的空间所组成,我们立刻便会有许多新的发现。(第 36 页)

▲ 许多表面上看来与古典作品颇有距离的现代作品,其中大部分空间仍然是被动的产物,作者始终没想过要去训练对所有空间的敏感性和把握能力。这些作品,或者是注意线条而空间失之于平淡单调,或者是仅仅追求字形奇特而大部分空间仍然缺乏表现力,——从空间关系上来说,都不曾逃离古典作品的势力范围。它们没有能上升到更高的形式层次。(第 37 页)

▲ 书法领域最奇怪的现象,莫过于与想象力的隔绝。——不是指"腾蛇赴穴""阻岸崩崖"之类的联想,这种联想与实际的创造才能关系甚微,我们指的是对形式构成的无限丰富的想象力。这种被其他艺术领域视为生命攸关的素质,在书法领域中却久被遗忘。(第 37 页)

▲ 想象力的复归,对空间本质的新的理解,使书法变成了一种关于抽象空间的奇妙的艺术。它仍然同"字"保持一定的联系,但更重要的却是对空间的提取和驾驭。(第 38 页)

▲ 模式化的书法观念以模式化的训练体系为支柱,它使人们一接触书法便戴上那终生解脱不了的头箍。只要我们不改变这种训练方式,便无法保证书法艺术才能的新的结构,任何强有力的观念在这里都无济于事,它了不起是做做已被造就的艺术的补救工作,策动在旧观念中的背叛,而无法从一开始便用自己的力量塑造才能。(第 38 页)

▲ 艺术造就了人类越来越敏锐的感官,这越来越敏锐的感官,不可避免地,也会用自己新获取的能力,重新打量过去和现在的艺术。书法当然是革命者不大涉足的地区,但这场风暴注定要扫遍一切视觉领域,书法在劫难逃。(第 39 页)

1987 年

题录:默一.传统与个人才能:谈邱振中的书法和书论[J]. 中国书法,1987(2):42 - 44.

来源:知网

观点:

▲ 邱振中给我的印象特别加深了我的这种感觉,我常常看到他处在一种两难的境地——在古老的艺术和强烈的现代感之间的矛盾中沉思。这种矛盾,人们研究得并不太多,很多理论家们往往简单地把它看成了一种二者选择一个的问题,而大谈选择的自由,然而,选择真的像人们想象的那么自由、那么容易吗?(第 42 页)

▲ 因为他对书法艺术的执着探索,已使他的感觉和思想都深深地陷入到了线条的世界,似乎他的生命的一部分已与线条融合在一起,使他无力自拔。同时,在这种探索中,他的浪漫气质已使他背负上了一种深重的使命感:由于自己的存在而使这个领域增添一点新的东西。此外,少年时期与古典文学的亲近也深刻地影响了他的成长。这一点可能将他引向传统的道路。(第 42 页)

题录:俞莹. 日本现代书法的冲击波[J].读书杂志,1987(99):103 -104.

来源:知网

观点:

▲ 一九四六年兴起的前卫书法运动,是公认的反传流派。此流派认为应把书法本身还原到最原始的黑与白的观念中去,有了黑白就有了书法的一切。它没有规则和范围的限制,强调书法要从文字概念的桎梏中解脱出

来，以脱离字帖为出发点，在创作时首先考虑该造型究竟反映了什么，尝试在平面上塑造出一种立体形象。（第 103 页）

▲ 少字数·象书派虽然也强调造型美，但更侧重对蕴蓄于文字之中生命力的表现，它没有脱离字的本来字形和意义来夸张地表现造型，相反其不少作品仍保持汉字的本来结构，只是注入了新的生命力。（第 103 页）

▲ 说到底，始终受制于传统观念，即强调书法是神圣的，这样就把一种写情艺术变成了负荷。过分地强调理性创作，过分地注重客体，这是我国书法长期以来未能真正打开局面的主要症结。反观东瀛，则已将书法视作一种视觉艺术，在创作中更注重主体之能动作用，强调自然和情感意味，反映在内容的不拘、装帧形式之多样和表现手段之歧出，书法已不是一种贵族的艺术而被视若畏途，而是更多地带有游戏意味。（第 104 页）

题录：乎珀.现代书法散议［J］.文艺研究,1987(4)：100 - 104.

来源：知网

观点：

▲ 现代书法不早不迟，在近两年出现于书坛，这不是偶然的。随着三中全会以来的开放政策的深入，逐步形成了一种着眼于开放、立足于开拓的风气，一股全面改革的气浪，冲击着政治、经济各个领域，都在进行改革实验，适应人们改革的心理，文艺方面自然会起到同步作用。（第 100 页）

▲ 在中国有些观众看来，现代书法就是日本的前卫派，这似乎是一种误解。虽然中国的现代书法，难免夹杂着绘画的因素，或受到过前卫的启发，甚至还有外文的运用，但其间的差距仍是十分明显的。为了阐明这一点，有必要首先弄清楚什么是前卫派书法。（第 101 页）

▲ 中国现代书法的创作者，吸取绘画性，但有明确的文字性，这与墨象书家的创作主张不同，从比较的角度看来，有如下的不同点：（1）现代书法的作者多是画家而兼书法，前卫派主要是书法家为基本成员。（2）现代书法有部分外文书，前卫派则只有抽象书。（3）现代书法没有前卫书大量材料上的更新。（4）现代书法以文字构成意象，前卫书以抽象的观念组成意象。（5）现代书法有文字的可识性，前卫派在理论上主张非文字性书法。（第 102 页）

▲ 由于前卫派的开派大师,都是列在杨氏的门墙之下,或为其再传弟子,前卫派所喜爱的古文奇字和原始质朴之美,牢牢地系住前卫大家的美学思想,使他们拓出书法又一片荒土,因此,我认为杨守敬真正是日本前卫派的嫡系祖师。(第103页)

▲ 通过现代书法的作者群,就可以了解到他们创作无因袭性书法的原因,赵孟頫的"用笔千古不易"这一原则,对他们不适用。当然,无因袭的运笔,存在着许多弱点,如线的力度与内涵美经不起持久观赏,他们无有固定程式可以凭依,在某些构图上过多追求画意而损伤了书法的本质美感等。(第104页)

1988 年

题录:颉翰.波洛克"行动绘画"与日本现代书法[J].美育,1988(5):14-17.

来源:全国图书馆参考咨询服务平台

观点:

▲ 杰克逊·波洛克以非凡的勇气给现代绘画带来了新的活力,有人把这归结于波洛克的西部籍贯。他喜爱印第安人的艺术,而且具有西部人的神秘的想象力,他强壮、粗犷又热情奔放。本顿那带有巴洛克意味的厚重朴拙的乡土绘画根本束缚不住他的创造力。(第14页)

▲ 无论从哪个角度看,波洛克的画总像是从一幅大的抽象画中剪下的一个局部。它无始无终,线条错杂而气势逼人,真力弥满。习惯于在画面上找出和世间客体相对应的艺术形象的观众们在波洛克的画前无不感到深深的失望。而对于画家本人来说,行动是主要的,行动优于结果,只有行动才能发现自己、确证自己,而绘画作品不过是行动投下的影子。存在主义者从中可以看到自己的观点被证实:画家通过绘画行动实现了他的存在。而一个东方艺术家会从中体味到什么呢?(第15页)

▲ 从外部形态看,行动绘画同日本现代书法的确存在相似之处,波洛克那滴洒上去的颜料线状分布,显得厚重而具有很强的凝聚力,使人联想起书

法批评中的"画沙印泥"和"屋漏痕"等术语。耐人寻味的是,不少评论波洛克的文章中都提到为了咒术目的在沙土上作画的印第安人的做法,而熟悉中国书法的观者也许会联想到祝允明那狂放不羁的草书。(第 15 页)

▲ 如果从书法的眼光看,波洛克画中的线条难免有"钉头鼠尾"之病,且错综复杂的线条在动势中显露出烦躁不安和强烈的表现欲。而沃克·汤姆林的用笔方法根本不符合书法之道,他的线条柔弱无力,缺乏生气。中国传统书论中曾说:"惟笔软则奇怪生焉。"在这一点上,油画笔便显得过于偏执。但这里的关键还不在工具上,艺术环境的不同,造成了艺术家在创作思想和技法上的不同,而各个不同种类的艺术即使在互相借鉴时也只能作有限的取用,决不会触及各自的根基。即使是最远离传统书法的"前卫"派,也还承袭了传统书法中差不多全部的技巧因素,只不过在创作中,把这些因素加以无限地突出和放大,并以舍弃其他因素为代价。(第 16 页)

▲ 今天,不少中国书法家仍然不愿承认日本现代书法,理由是,它们与他们从小就认知的书法概念相差太远,因此,他们宁愿把现代书法当作是抽象画。而西方艺术家们对现代书法感兴趣的,更多的在它们在字里行间流露出的神秘气息。在他们看来,东方书法家在看似恣意涂抹的线条中所蕴藉着的熟练感和灵感是永远不能学会的。(第 16 页)

题录:章祖安.论书法对汉字汉文的依存:兼论所谓"现代书法"[J].书法研究,1988(2):58-69.

来源:全国图书馆参考咨询服务平台

观点:

▲ 一九八四年第四期《书法界动态》刊张学棣《书法艺术与语言文学》长文摘要。张先生以其癌症之身,执着地论证书法艺术对汉字汉文的依存,表现了对祖国文化真挚之爱,文采斐然,读后令人肃然起敬,真可谓中国书法界的"汲黯"。(第 60 页)

▲ 在讨论何以中国会产生书法这门独特的艺术时,一般都归结为两个原因,一是汉字,一是毛笔。而在我看来,汉字是更为主要的。(第 61 页)

▲ 汉字这个约束和规范,它作为知觉客体,为书法家提供了艺术创作的广阔天地。至少在现阶段,它对书法家来说,比大米之于中国南方

人更为重要。南方人尚能勉强吃点面食,而百分之九十九的书法家离开汉字则将一筹莫展,束手无策。试想当一个书法家拿起笔而欲从事创作,若命其不得书写汉字时,则只能重新将笔搁下。这不是"自杀"吗?(第 62 页)

▲ 我对上引李泽厚所云"那样的确可以更自由地抒写建构主体感受情绪的同构物"这句话表示怀疑,我认为书法脱离汉字汉文,自由不是扩大,而是缩小了。正好比脱离语言规律说话,可说的话必然不是增多而是少得可怜一样。(第 63 页)

▲ 由于目前对"创新"这个词的滥用,讨论"什么是创新",还不如讨论一件具体作品,即换成"这件作品是新的吗",更有实际意义。(第 67 页)

▲ 所谓"现代书法",不知与"古代书法"相对,抑是与现代人写传统的汉字书法相对? 顾名思义当属前者,而观其实质却似后者。但无论如何,这一称呼令人感到滑稽,因为在我和一些同志看来,这些作品更像与绘画糅合的某些古老的象形文字的转世投胎。(第 67 页)

▲ 我赞赏从事"现代书法"的艺术家们所作的探索,但实践证明,它并非是书法创新的康庄大道。只是有人欣赏,喜欢,总有它存在的理由。中央电视台的反复播放、展览会上的出现、刊物上的登载,本身就是一种胜利。但如果因此认为,只有用这种随意性极大,最终出现的结果连作者本人都难以预料的方法,才是与一切传统形式相脱离,笔者却不敢苟同了。(第 68 页)

1989 年

题录: 马承祥.现代书法的审美特征[J].复印报刊资料(造型艺术研究),1989(5):91-97.

来源: 全国图书馆参考咨询服务平台

观点:

▲ 伴随时代发展而"创新",这不仅是画家、音乐家、舞蹈家的追求,而且也是当代书法家的追求,也是时代审美的要求。(第 92 页)

▲审美的多维性,表现在同一时间、空间里获得更多的内容与形式美感的享受。现代书法中所包含的各种艺术语言(诗境、画意、哲理以及音乐、舞蹈、建筑雕塑),尤其是"绘画"中的形式美法则,可以直接输入现代书法的艺术表现中来。(第 92 页)

▲现代书法在创作中所表现出的"随意性"绝不是"胡涂乱抹",而是要求建立在对传统书画的深层理解的基础上。在所表现出的"物我两忘"的潜意识中,所达到的"心忘其书,手忘其笔,心手达情,书笔相忘"的最高境界。(第 93 页)

▲而现代书法则完全根据画面的整体效果来处理创作空间的,因此,在创作中的空间利用就带有更大的灵活性与随意性。这种情感的直接流露,不仅缩短了作者与观赏者之间的距离,而且还创造了一种平易和谐的气氛,同时又达到了两者双方情趣上的直接交流与共鸣。(第 94 页)

▲首先是在章法上的突破,并取得了长足的进展。字空行间穿插遮掩,重叠阻挡的前后关系配以墨色的层次,表现着三维空间。因此,其任意变换穿插的笔画,虽然打破了传统书法的空间法则,却又从新的层次上更好地体现了这一法则。(第 95 页)

▲章法布局的安排与控制,是一种既具体而又抽象的东西,它属于"艺术指挥"范畴。具体说,其关键在于字距行距的疏密得体和行笔的疾徐有节上,一幅作品在于全方位的控制上。疏密体现了空间,疾徐表示着时间,有了时间与空间就有了事物的千变万化。(第 96 页)

题录：魏学峰.日本现代书法艺术的形成和发展［J］.贵州文史丛刊,1989(2)：126‐129.

来源：知网

观点：

▲延续了十四年的第二次世界大战,终于使日本置于战败国的地位。战争的残酷和败局,给日本人心中造成深深的创伤。著名书法家手岛右卿那幅震惊书坛的杰作,就是这一创伤的产物。一九五七年,他完成了其代表作"崩坏"二字的创造,这两个狂放的草书造型,充分利用了线条运动的力度来表达物体的崩坏景象。这幅作品在"圣保罗·比拿莱展"上,有不少根本

不识汉字的外国人被这幅作品深深地打动和震撼。国际美术评论家联盟副会长彼特罗莎博士看后说:"那幅作品大概是描写物体崩溃的景象吧。"(第126页)

▲ 二战后的日本书坛能呈现出空前的繁荣倾向,正是建立在摒弃了过去唯美的表现主义书风在方式和形态上的束缚的基础上,日本的古典艺术精神崇尚隐藏于直感中的超越式的根源性,甚于直感本身的多样性。现代的日本书法把线条语言蕴含的情感语言外化,表现出一种阳刚之气。特别是前卫书派就力图从所有的书法表现中,提出纯感观性的要求,结合近代艺术抽象性意向和波长的进一步发展,至情至性的直接表达,已是当今世界艺术的大趋势。也有不少人认为日本现代书法已经变质,汉字的形体已不复存在。(第127页)

▲ 战争导致了社会生活的一系列变化。从某种意义而言,产生了日本现代书法新的社会基础和艺术观。如在这一时期,妇女的地位有了提高。当然这并非全是源于二战,而在过去一个世纪中已开始变化,但在二战后就更为明显。它打碎了封建时代的陋习,这为妇女进入艺术创造的行列提供了社会条件。所以在日本书坛,我们能看到一个现象,就是女书法家的大量涌现。据资料提供,在日本妇女中,书法爱好者有一千万人以上,占全国书法爱好者的百分之六十以上,就是一个令人惊叹的数量。而且在国内许多书法大赛中,妇女书法家常居优势。(第128页)

▲ 战败后,人们经过痛苦的思索开始从废墟中站立起来,复兴的重任当然是十分艰巨的。这就加快了人们的生活节奏。反映在书法家笔下,就是线索律动的加快和情感的凝聚。他们善于选择情感处于饱和状态的瞬间加以表现,使之产生爆炸力。在作品上就是强调其象征性,努力去表现当代日本人的精神世界。(第128页)

▲ 目前,我国进行着改革,各方位都需要增强凝聚力和辐射力,以冷静务实和坚韧不拔的精神迎接现实世界的挑战,参加国际经济大循环。具有悠久历史传统的书法艺术,在日本是如何循着特有的艺术规律,又掺入了鲜明的时代色彩和个性特征,是值得我们去深深思考的。(第129页)

题录:白漠."现代书法"论辩[J].复印报刊资料(造型艺术研究),1989

(5)：81 - 84.

来源：全国图书馆参考咨询服务平台

观点：

▲ 近年曾有人献出通过彻底的观念更新来挽救中国画灭亡命运的良方。而对于中国书法来说,这种彻底的更新无异于要致其于死命,因为这种观念是书法艺术的内在本质和美学精髓,创新绝不是西方加国粹,失去本质也失去了自身。(第 81 页)

▲ 由于众人看惯了那种千人一面的东西,对任何形式的变异都会产生反感,这实在是一种可悲的惰性。有人把书法局限在毛笔写汉字的狭小范围以内,有人把"现代书法"看作日本书法的翻版。殊不知"少字数派""墨韵书法"等等,实为中国所固有,无以数计的摩崖刻石很少能够成章,董其昌便是一位以善用淡墨著称千古的书法大师。(第 82 页)

▲ 当一种具有崭新面貌的书法形式在改革开放的新形势下诞生于世的时候,被人们称为是"没有真功夫"的"瞎闹胡来"是必然的。这正像梵高的油画曾被人们看作是疯子的梦呓一样。(第 82 页)

▲ 现代书法的贡献恰恰在于它以惊世骇俗的形式在感觉的破坏与确立之中突破了僵化的观念与现实,使人的审美感觉受到了强烈的摇撼和有效的提升。(第 83 页)

▲ 对于现代书法作者群体来说,借助古代文字的象形性从事的书法创作,以至创造出"书画结合"的新型艺术都是无可非议的,也应当坚信在这方面能够造就不同凡响的书法艺术大师。(第 83 页)

▲ 由于"楷书基础论"的历史影响,许多人看不到书法艺术的根本基础和真正源头,以至把甲骨、篆隶、行草出现以后才臻于成熟的楷书作为书艺之路的唯一立足点和衡量一切书作的根本尺度。(第 83 页)

1990 年

题录：吴宗锡."现代书法"浅议[J].书法,1990(3)：2 - 5.

来源：全国图书馆参考咨询服务平台

观点：

▲表现手段和表现对象决定了艺术的规定性和局限性。根据这种规定性行事，才能显示出某一特定艺术的特色。有了这种局限的制约，才能显示出创作者的功力和匠心。（第 2 页）

▲不管海外人士其现代意识怎样强，创新的勇气怎样大，他们缺乏发展这种艺术的文化背景，也不用具备发展这门艺术的传统基础，他们是很难企及我们所达到的艺术高度的。（第 3 页）

▲近几年来，受东西现代派艺术思想的影响，在我们艺术界出现了一种只想发展、忽视传统，只想出新、忽视功底，只想自我表现、忽视群众习尚的偏见。所谓现代书法的出现，不能不说也是这种思潮的反映。（第 4 页）

题录：许共城.线有意境：读《日本现代书法》[J].博览群书，1990(2)：36－38.

来源：全国图书馆参考咨询服务平台

观点：

▲大平山涛认为，书法是一种富有生命力的艺术，近代诗书法应该具有"充满激情的人的气息"，但是，如果无视古典作品的书法技巧，故意追求稚拙，强行歪曲形体，追求肤浅轻薄的怪异形式，那就必然无法创作出有生命气息的现代书法作品。（第 36 页）

▲前卫书法力图在书坛实行彻底的革新，宇野的文章就是这一革新的过程和实质。1959 年以后，书法的革新运动导致"每日前卫书道展"的独立，前卫派的各部分人联合组成了"前卫书法作家协会"，此后前卫书法获得较大的发展，逐步形成与书法保守派相抗衡的新生力量。（第 36 页）

▲从《日本现代书法》一书可以看出，二次大战后日本新书法的发展越来越具有现代性。可以说，日本现代书法的发展，是由书法作为文字的艺术变为作为线条的艺术，从注重字义与字形结合的美到突出字作为书法线条的造型美。现代书法所真正追求的是线的意境，它具有画面的效果、音乐的韵律和诗的意味。（第 37 页）

题录：史鸿文.现代书法的审美意境[J].郑州大学学报（哲学社会科学

版),1990(3)：58 - 61.

　　来源：知网

　　观点：

　　▲ 近几年来,随着我国经济的腾飞和思想文化的活跃,在我国的书法界出现了一些独特形态的"现代型"书法。它字形奇异,用笔豪放,或大墨淋漓,或稚拙枯槁,令人耳目为之一新。对这股潮流,有人视其为"狂怪"认为它不合"法",从而大加责难,但更多的人则对这种探索精神给予了肯定。如王学仲教授就指出：这些"作品中倾注了当代人的心理因素,以及对外国艺术的吸收和融汇,力图表达当代人的心态和美感……"(第 59 页)

　　▲ 但这种具象的东西是通过"中得心源"而表现出来的,它更多的要依赖于情绪化的抽象线条的不同变化来表现事物的有和无、美与丑、动与静,形成一个抽象化的矛盾综合体。现代书法正是抓住了这个综合体,使书法的意境由古典式的清晰而走向现代式的模糊,由古典式的感性而走向现代式的理性,使观赏者处在一种若即若离、若隐若显的绝妙境界之中。这正是许多作品似画非画、似书非书、亦画亦书的特点形成的基本原因。现代书家彭世强创造的《迴》字和古干创造的《山水情》等突出地表现了这一点,不失为开拓新空间、新意态的大胆尝试。(第 60 页)

　　▲ 现代书法还通过化丑为美的效果来创造特有的艺术境界。这里所谓的"丑",主要是指形式上的怪诞和不协调、不精巧。这些东西如果单纯地存在于现实中,人们往往是不会产生美感的,有时反倒只能令人生厌。但经过艺术家感情的加工,即"美丽地描绘",把它织造成特有的艺术形式,这些东西也能给人以美感。(第 60 页)

　　▲ 由此可见,书法艺术要想不断获得新生,就决不能停留于形式上的突破,关键是如何通过特定的形式而创造出新的意境来。这意境的创造,应以感情的自由表达为基准。正所谓"书道妙在性情"。书法家应积极培养自己的感情,然后调动一切积极的心理心素,去创造、去改革;使充沛的情感纳入变幻无穷的形式之中,才能达到撼人肺腑、动人心魄的效果。(第 61 页)

　　▲ 由于人的情感作为动力系统而具有相当的复杂度和若隐若显的特性,所以它不可能诉诸语言,而必须通过记忆去选择储存在大脑中的种种物象,当情感和物象在异质同构的原则下一拍即合时,新的意境便诞生了。这

新的意境因情感的力度与性质而千差万别;也许似飞鸟而飘逸,也许似童子而稚拙,也许似西湖而俊秀,也许似大漠而豪放,也许似江河而激昂,也许似春花而烂漫……以此形成现代书艺的百花园。(第 57 页)

题录:胡传海. 孤独的叛逆者:一个非纯书法的课题:关于"现代书法"文化背景的思考[J].书法研究,1990(1):48-62.

来源:全国图书馆参考咨询服务平台

观点:

▲ 有人说,西方艺术的产院里每天都在死去着新婴,而在东方却活着一位二千岁的老寿星。书法,作为中国与外部世界交往的一张名片,它的长盛不衰是使人感到欣慰的。传统书法有其独特的哲学思想、审美意识、价值观念、技巧技法,凭借这点它以巨大的惯性自足地运转着和衍化着,在一个很大的层面上凸显了东方民族优雅的古典式的文人气质。(第 48 页)

▲ 一九八六年第三期《中国书法》这本代表官方最高权威的杂志上,竟刊登了马承祥的一幅"非驴非马"的作品。虽然人们先前风闻过有个"现代书画学会",也曾看到过那本"现代书法集",由于问津的人不多,也未引起重视。紧接着便是打进官方沙龙,在全国第二届中青年书法篆刻作品展览会上"亦出现了为数不多,但却代表着某种潮流的'特殊作品'"。随后在全国各种报纸杂志上它们也时而露出"尊容"。对待这种叛逆行径、"失节行为"人们愤慨了,认为那种夸张的变形、过分追求笔墨情趣、拆毁字形不易欣赏的做法是歪曲地表现了人们的精神世界,想入非非的印象和情绪,对传统法度造成了损害。(第 49 页)

▲ 他们对传统书法从三个方面打开突破口:(1) 在章法上,力求险绝。打破旧书法算珠式的等量平衡。在不稳定中寻找新的平衡。(2) 在用线上,打破各种书体用笔用墨的界限,使它们更为自由、奔放而抒情。(3) 在结体上将篆、草、隶熔于一炉、集于一幅,甚至一个字里综合地表现各种结体,给人以多种美感享受(《中国美术报》1987 年第 12 期)。(第 50 页)

▲"现代书法"的艺术主张正是在这中西文化的两大块面的冲击下并参照于日本书法而形成的。所谓强化线条的抒情性、笔墨的丰富性、结体的多样性、内容的荒诞性以及文字的符号性等等,在总体上就表现为对形式美感

的强调,追求艺术创作中的潜意识冲动和禅悟式的体验方式,以及对人的本质力量的再认识等等,都与西方文艺思潮不谋而暗契,殊途而同归。(第53页)

▲大片空白的壁面,适宜悬挂的只是一两幅表现手法极其单纯的图画或情趣极其淡雅、造型极其夸张、墨色极富变化的书法。这时,人所需要的只是欣赏,一种模糊的欣赏,而不需要理解。"淡墨书法""独体字书法""现代书法"正迎合了生活的这种整体需求。在这里,自然形式已经积淀了社会内容,而在主体一方感受中也已经积淀了现念性的想象和理解。这是审美趣味在最深层次——社会意识、社会心理的再现。(第60页)

▲倘若把传统看作是一种民族自尊,那么民族自尊不是人的最初本性,也不是最后结局。人类被民族分割,是几千年私有制社会造成的非人化现象。各民族将在求同存异中逐渐走向世界大同,而艺术也将在保持原有民族特色的基础上,产生一种为各色人种所接受的符号,艺术的发展本身没有极限,但艺术的表现形式却是因时代而异,"现代书法"就目前来说是一个孤独者,然而它具有一种否定、怀疑、探索的精神,表现了人生命中的对抗性和永不满足的精神,本于此,我写下此文为之张扬,因为我无不痛切地感到:人类的最大悲哀,莫过于对自身探索的怀疑。(第61页)

1991 年

题录：王南溟.无底的棋盘：现代书法的文化性格[J].书法赏评,1991(1)：5 - 11.

来源：读秀

观点：

▲现代书法较之于文学、绘画更难走出旧文化的沼泽地,文学与绘画作为艺术的样式为中西方所共有,可以在中西两种不同文化模式中进行对话和碰撞,特别是当文化从封闭走向开放,西方现代文学和绘画直接对中国的旧文学和绘画进行挑战,给中国的文学和绘画界以强大的震撼,启发着创作者通过模仿和借鉴,使作品走上现代道路的内在冲动。(第5页)

▲从根本上来说,在文化场中的书法同样也将受到西方现代文化的挑战,因为书法是人的书法,而人是文化的人,也当然具有向世界的开放基础,哲学人类学家米夏埃尔·兰德曼在区别人与动物的问题上就说出了人的这一属性"自然并没有说在一个特定的境遇中该怎样行动"。(第 5 页)

▲现代书法的出现即是打破中国文化模式的局限,将书法从仅仅看作是民族行为方式的皈依的深层心理结构中解放出来,使书法能在改变中国人的封闭心理,在文化超越中取得价值,也就是说,现代书法的出现将中国书法提高到一个新的位置,而不是原先的固定架上,不然的话中国书法只能沦为阿 Q 心态的活化石,国粹主义的避风港,拒绝接受西方文化的挡箭牌。(第 6 页)

▲现代书法正表现出将书法作为艺术的传统回到现实并且最大程度地释放这一传统。美学家伽达默尔就说:"传统并不是我们继承得来的一宗现成物,而是我们自己的产物,因为我们理解并参与在传统的过程中,从而也就靠我们自己进一步地规定着传统。"(第 7 页)

▲现代书法应该是新传统主义的行动,它始终关心的是传统的创造性转化的问题,这传统已是从过去流动到现在和将来,从封闭面向开放,从终极走向无限多样的可能性的传统。因为正像一部基督教史就是不信教的对信教的人镇压的历史,魏晋风度的产生也是真礼法被虚假的礼法压抑后的抗议,而在传统的发展中始终是伪传统对真传统、死传统对活传统的虐待。(第 8 页)

题录:陈振濂.书法的抉择:西方"书法画"与中国现代思潮的比较[J].文艺研究,1991(2):110-122.

来源:知网

观点:

▲西方人取去书法,中国人取来现代;这完全是一种对称的互取。当然,从比较书法学的角度出发,两种现象之间就有了值得比较研究的某种微妙含义与契机。(第 110 页)

▲然而,更大部分的画家却并没有福分得以寻学东方。当他们偶然从一个展览或一个更个别的书法作品中获得启示之时,我们并无理由证明他

一定是受了何家何派的垂直影响；正相反，倒毋宁说是画家们在苦苦探索变革之道时忽然发现书法之为我所用，并从西方绘画发展的逻辑轨道出发，把书法的引进作为一种权宜之计，作为一种外在的刺激物而已。（第 111 页）

▲我们不得不遗憾地指出，当西方艺术家在发掘书法美学的宝藏，并在艺术舞台上导演出一幕幕波澜壮阔的话剧时；中国书法家们却还在昏昏然地大谈颜筋柳骨、点画功夫。这真是一个令人心酸不已的悲剧。（第 113 页）

▲汉斯·哈尔通未到过中国，但他是所有抽象表现主义画家中对书法诠释最有趣的一位。他的细腻的、自由随意的书法式线条，纯净的空间处理，与书法有异曲同工之妙。但他也有自己的特征：他注重抽象的随意性而不是书法应有的规定性；他注重技巧挥写时的"冒险性"而不是书法技巧的原则。（第 114 页）

▲最后一个是波洛克。相对而言，他最不具有书法天赋与悟性。他既未接受过东方书法的熏染，也无意于用笔墨（或油画笔）来表达一个抽象而平面的结构。但正是这个杰克逊·波洛克以他出色的尝试对书法的时间——运动这一美学特征予以强化，并最终构成了一个崭新的流派：行动主义画派，或称动作画派。（第 115 页）

▲反象征。倡导以绘画语汇来表达书法情绪，在形式上引进绘画的具象如山、水、云、石之类，当然是更切近一般观众乐于接受的视野与能力——当我们还只习惯于看字（只是可识的字）时，具象形式语汇能帮助我们一目了然，而抽象语汇却使人茫然失措。故而，写山画山写水画水的象形式书法从 60 年代沿袭至今，仍为爱好者们所津津乐道：字竟然可以变成画。无法把握的点线节律竟然可以变成轮廓分明的具体对象，并且还能抬出一个看来十分有力的证据：书画同源。这是古训。（第 116 页）

▲反技巧。绝对无视技巧法则的规定如书法空间的平衡、比例、节奏等有序性格，无视书法线条的立体感、力量感、节律感等历史内容。画线用笔也不求顿挫，缺乏风骨，线条可以是疲软、浮躁、尖利、抛筋露骨；墨色可以泛滥、灰黯、无所控制；当然，疲软与浮躁也未始不是一种格调，如果刻意追求其间的"丑"——立足于审美关系上的丑，我们也许能看到像罗丹《欧米哀尔》那样惊心动魄之作。（第 117 页）

▲基于西方思维的理性、分析特征,画家们并未在一瞬间被东方书法的神秘与古典法则弄得头晕目眩,要他们努力去做真正的书法专家当然是难以企及的目标,但依靠理性思维与艺术家本身的较高素质,他们对书法对象作一西方式分析,却是唾手可得的。(第 117 页)

▲既然书法不是目标,在取法过程中的歪曲与阉割在所难免——如果我们把交流过程的授受本身就看作是一个必然的"歪曲"过程的话,那么对于西方"书法画"的种种殊相并无半点苛求之意。既然"书法画"最终并非书法而只是落脚到"画"的立场上,有什么理由一定要以书法原则去衡量它的得失呢?(第 120 页)

▲"现代书法"的浮躁是一种弊端,古典派书法中那陈陈相因、唯写字为尚的迂腐心态不也是一种弊端么?即使是目前较有作为的中青年书法集群,又有多少人能摆脱历史的制约,在作品中少一些盲目沿袭而多一些创造意识呢?书法作品的创作是一个瞬间现象,但书法历史却是个渐变的、环环相扣的过程,只要书法界的创作、理论水平没有大幅度提高,作为主体的个人绝不可能有出众的理解能力与把握能力,倘以这样的一代人来肩负书法新时代的历史使命,显然是不实际的。(第 121 页)

题录:白谦慎. 生命的敏悟:介绍乐心龙的现代书法[J]. 江苏画刊,1991(11):16-18.

来源:超星期刊

观点:

▲现代艺术给乐心龙以强烈的震撼,特别是追求个性率直奔放的抒发、倾泻的表现主义艺术给予乐心龙更为直接的影响。他的第一张现代书法作品便是在读过一本艺术论著后,带着不可遏制的冲动创作的。但是如果把现代书法的出现,完全归结于西方文化的影响而忽略对中国书法艺术本身的历史逻辑的了解,那么,对乐心龙现代书法的了解将是十分皮相的。(第 16 页)

▲乐心龙的书法在广泛汲取前代书家的精髓时,最直接地受到了明清以来这两大艺术潮流的滋养。秦汉碑版骀荡、雄强与不拘成法的变形,给他的书法打上深深的烙印。明末清初行草带给他的却是运笔的丰富多变和对

速度的高度敏悟。心龙自谓在他自己的书法中,存在着奇、残、丑、激、浑种种形态,而这些形态的创作在技法和观念上都能直接从上述两大艺术潮流中得到启示。(第 16 页)

1992 年

题录: 王南溟. 近代诗文派·少字数派·前卫派:日本现代书法的展开[J].复印报刊资料(造型艺术研究),1992(6):90-95.

来源: 全国图书馆参考咨询服务平台

观点:

▲ 对日本现代书法家来说,一种世界性的渴望,当然要使他们重新考虑书法与西方读者之间的关系。这可以看成现代书法创作的主要途径。至少在日本的这些书法家看来,今天的书法不但要参与到西方文化之中,为西方文化提供自己的艺术价值,而且必须在对话中借鉴西方现代艺术。(第90 页)

▲ 有一点在推进现代书法创作中尤其显得重要,即形式的突破往往取决于精神层面上的革命。正因为近代诗文书法的创作者感到现代人的精神在书法创作中应取得主导地位,才有他们的这种书法形式。这不仅仅是现代人的自由欲望在形式上的直接作用,而且一种本性的膨胀上升为情感的倾向以后,必然会导致一种原始主义和表现主义美学追求。(第 92 页)

▲ 从少字数书法到前卫派书法才是现代书法的最终实现。因为即使少字数书法家如何地强调字义与字形的区别,但在创作实践中,少字数书法总摆脱不了对字义的难舍难分及字形在其中的约束的难以破裂,并将象征性局限于字义与字形之间的牵强比附。(第 93 页)

▲ 现在人们较为关心的是书法到底要有书法本身的界限,还是倾向于抽象画。实际上,前卫派书法的线和空间的创作方式虽然失去了文字的可读性,但却保存了书法最精华的部分——抽象与表现。(第 95 页)

▲ 当然,前卫派书法更像抽象画,这是事实。但如果硬要以此为由否定前卫派法的价值那就不太公允了。因为在当今的西方抽象画中也糅合了大

量的书法线条,或者在西方人眼里,这些画就像东方的书法。但他们没有以此指责抽象画的创作方式,反而将它看成是艺术的现代创造和突破。(第95页)

题录:冯正炘.论书法性质与现代书法[J].杭州师范学院学报,1992(4):128-132.

来源:知网

观点:

▲ 这些所谓的具象书法,简单化地"以画代书"作为书法艺术的基本模样,使书法成了似画非画、似书非书的不伦不类的东西。这些"创作"现象,正是这前一种错误理论的畸形产物。(第130页)

▲ 现代书法在表现形式、表现方法上应该有别于传统书法。它更多地借助于其他艺术的构成因素,如中西绘画的用色(墨色)的变化、线条的变化等来塑造文字;它更多地吸收其他艺术门类的意识魂魄,如音乐的节律、雕塑的空间、诗的意境以至于文字自身的内蕴等等来表现文字。现代书法从形式到意识都具有强烈的时代特征。当然,就表现文字这一点而论,与传统书法是完全一致的。(第130页)

▲ 现代书法无论从它广袤的赖以吸取养料的源泉,还是创作过程的艰难,以至它展现出来的具有丰富内涵和清新气息的崭新风貌,都将极大地区别于传统书法。当然,就像任何一种新生事物的产生和发展一样,都会有它不够成熟的一段历程。然而,现代书法强烈的艺术性要求,将发展和推进书法艺术,把中国的书法艺术提高到一个更加高的阶段。(第131页)

题录:古干.现代书法漫议[J].美术研究,1992(4):52-53,69.

来源:知网

观点:

▲ 中国书法能够永葆其生命力,能得平民百姓、达官贵人、文人雅士的青睐,甚至连西方不识汉字的观众也能逐步理解和爱好,原因何在? 我以为就在"玄妙"二字。玄妙正是中国书法艺术区别于中外绘画、音乐、舞蹈、电

影、建筑、文学等艺术的一个极为突出的标志。只因玄妙，所以无固定的思维模式、无固定的实践方法，所以欣赏者有最大的自由。只因玄妙，所以你永远摸不透它。你爱慕它追求它，但你永远追不上它，然而这追求的本身就是最美好的过程，有时你会如醉如痴，忘掉一切，事后你又会留下不可言喻的甜蜜回忆。（第 52 页）

▲ 现代书法和传统书法是从不同角度面向社会。传统书法是以实用为主，先文后艺。先要看清写的是什么字，文字内容是什么，如碑匾、铭记、诗稿、书名题签、名人题字，抄写唐诗、宋词、座右铭等等。而现代书法恰恰是反过来，先艺后文。现代书法是以艺术效果为主，其文字内容居次要地位，甚至几乎很难认出写的是什么字。（第 53 页）

▲ 真空妙有，是对世间一切的综合认识。艺术家，尤其是现代书法家，包括抽象画家应花毕生精力去努力做到这一点，而后才有可能"囊括万物，裁成一相"。这个"相"，就是大千世界的意象美。大千世界的启迪，是现代书法家寻找自己艺术坐标的关键一步。（第 53 页）

1993 年

题录： 王南溟.超越书法：中日现代派书法的比较[J].复印报刊资料（造型艺术研究），1993(3)：69 - 120.

来源： 全国图书馆参考咨询服务平台

观点：

▲ 而与日本相比，中国在现代派书法创作上就有很大的盲目性和笼统性。因为中国的现代派书法诞生于近几年，而且是一个日本现代派书法诸多流派同时涌入我国并刺激我国现代派书法产生的时期，这就难免使中国的现代派书法还来不及进行理性分析就在形式上竞相仿效日本现代派书法，并在这种仿效中暴露出了它的危机。（第 69 页）

▲ 因为书法到近代诗文书法，这书法有很大一部分已不再是阅读的，而是观看的，从书法的古典模式的要求来说，文字在书法创作中终究是作为一种内容而存在的，而书法文字从书法的内容转为创作素材，就从根本上解决

了书法如何摆脱实用的问题,而且使书法走向纯艺术道路。(第70页)

▲ 在中国现代派书法中,也有类似于日本近代诗文书法,只是这种书法与其说是受日本近代诗文书法的影响,毋宁说中国的现代派书法更容易走上这条道路,因为近代诗文书法有一个比较主要的特征就是与传统书法有着密切的联系。他们明显地继承了传统书法中书写的传统,只是这种书写更突出了主观色彩而已,从而使他们的作品开始徘徊于传统与现代之间。所以,我们现在看到的不少被称为现代派的中国书法,大都属于这种类型的书法,或者说,还不是真正意义上的现代派,我们暂且称它为写意性现代派书法。(第71页)

▲ 在中国,少字数·象书在这样一个倾向上得到了认同——书、画的同源。所以,书法走向绘画道路是这一书法倾向的主要特征。这种倾向本身并没有什么可指责的。书与画之间界限的取消确实是书法发展的一种趋势,但如何理解书法与画的结合,站在不同的层次会有不同的理解。(第72页)

▲ 因此,中国的抽象、构成性现代书法也开始了一个书法从有文字到无文字的演变,与日本的现代派书法一样,从少字数书法到前卫派书法的发展是现代书法的高潮一样,因为即使少字数书法家如何地强调字义与字形的区别,但在创作实践中,少字数书法总摆脱不了对字义的难舍难分及字形在其中的约束。而书法的象征性完全可以脱离字义而从本身的点线空间运动中去寻求,如果书法一旦投入到这种创作方式,那就必然会导致像日本前卫派书法的诞生。(第73页)

▲ 从抽象、构成性现代书法创作来看,尽管在中国还为数不多,但在中国现代派书法创作中是最有价值的。在抽象、构成派中,基本上没有象形文字创作,因为他们关心的已是纯抽象而不是通过作品唤起一种象形意味。而且这种抽象、构成性现代书法正好走到了从少字数到前卫派书法的过程。(第74页)

题录:叶耀才.关于"现代书法"及其他的对话[J].艺术广角(沈阳),1993(4):58 - 66.

来源:全国图书馆参考咨询服务平台

观点：

▲84、85 年,谷文达、吴山专、倪海峰创作的一些作品,仍然是些文字,现代感很强。按传统书法的要求,它们不属于书法,因为是用排笔写出的,其中没有用笔的起承转合等。但对书法却有挑战意味。尽管作者自己未必把它们当书法来创作。(第 58 页)

▲我总觉得书法艺术的关键问题在于书写,在于怎么写,也就是形式的问题,而不在于写什么,写什么仅仅是文字的问题。如果仅仅局限在写什么的问题上,是很难有什么创造性的。(第 59 页)

▲问题是：我们一直感到古人是一座不可跨越的高峰,因为那种创作方法和感情都已经属于过去。所谓"黄金时代"已经过去。现代生活方式的变更,日常生活的改观,同时,在毛笔不是唯一的和主导的书写工具的情况下,如果我们仍然恪守古人的创作方式和原则,我们就无法跨越他们,进入具有文化意义上的现代。(第 60 页)

▲形式方面也可以搞新。当然,与波普艺术、现代艺术并列相比,形式上的新也可能完全不新,就是只能同旧有的、习以为常的一路书法拉开距离。但是拉开到极点,就等于完全打碎、铲除,看来好像在谈论书法,而实际上是把它扔到垃圾缸里去。就是说,离不开这个"本",离开了,书法就被瓦解了。(第 61 页)

▲是的,有点意义。但我的要求很高。我觉得还是离不开"书为心画",现代人所感受到的东西融进书法,很自然长出来的东西,用不着拼命盯着西方最新潮流走到哪里,就去追,怎么追还是追不到,只能做别人的尾巴。实际上,这体现我们经济落后,处于一种劣势,不得已而去追西方。如果我们站在传统的深厚渊源上,根本不必追。(第 62 页)

▲另一方面,强调兴起一种书写的艺术,是关于书写方面的艺术行为,不叫书法,索性把二者分开。搞书法的可以说书写的艺术与我无关,你用排笔写也好,用脚写也好,用钢块做字也好,都与我无关。但不能不承认那是关于书写和文字方面的问题,只是不要把二者搅在一起。(第 63 页)

▲要向前走,就在发展保留文化时多吸收现代的一些东西。我认为,在书法领域里,只有这样一种方法是向前走的,真正体现你现在所感受的东西和你所把握的东西,已经是向前走了。不要怕有了传统文化素养就进入不

了现代，真正理解、深究过传统就不会复古。但这的确不是易事。（第64页）

▲ 现代艺术有很多是在文化上的创造意义。作为前卫艺术家，在文化上的创造性思维极重要。很多现代先锋派的作品都在于这点。比如，用人体作画，把大地包裹起来，这些都很难从形式上来谈。（第65页）

▲ 所以，我把"文化反差"看得很重要。当然，我并不认为中国现在很快会出现形势的陡变，只是说非常有潜力。如果一旦中国经济状况和一般艺术家的水准与欧美并齐，那时，中国与欧美较量是非常可能的。（第66页）

题录：铃木史楼. 从精熟走向原始：对现代书法的思考[J].复印报刊资料（造型艺术研究），1993（3）：95－107.

来源：全国图书馆参考咨询服务平台

观点：

▲ 现代书法使人强烈感觉到：这是一个有着新的追求和唯新为好，鱼龙混杂的时代。虽然这种风潮曾经盛行并且越演越烈，可是，在昭和五十三年（1978年）的今天，它已经在现代书法的演变中走向终结。追求出新的意识在今天已步入一个教化的时代。（第96页）

▲ 现代书法的欣赏角度，已经由被动地供人欣赏而转变为主动地寻求让人欣赏的机遇。书法家的创作意识是否或多或少地浸染了这种变化了的社会状况、政治体制呢？这一点我们暂不讨论。但书法创作已经把解放自我当作创作的主要精神支柱而渗透到美术馆的巨大展览空间之中。（第97页）

▲ 坦率地说，对传统反思的意向，是书法家在各自的领域中企图捕捉自我表现的热情象征。这种朴素的愿望，是执着的书法家的着意所在。可是，需虑及的疑问是，大多数人着意于形体，可并未着意于形体的再创造上。追摹王铎、追摹张瑞图，不久便将王铎的造型、张瑞图的形态当作自己的风格、形态加以再现。毋庸讳言，面貌的重复，当然不能和自我表现的意向统一起来。（第98页）

▲ 铃木翠轩以其幽雅的淡墨被称为划时代的大师，在汉字和假名中表现了日本人的抒情性。在现代书家中，像铃木翠轩这样能鲜明地表现日本

人情感的书家并不多。作为书法家,他一生致力淡墨、穷究用笔及运笔之法,以独特的技法使艺术臻至极境,展示了书法领域的宽广无垠的包容量。(第 99 页)

▲ 阐述现代书法,决不能忽视比田井天来培育下的"书道艺术"的同人们在战后所起的作用。前卫书法的旗手上田桑鸠,使少字数书法得以问世的手岛右卿,带来近代诗文书法繁荣的金子鸥亭等,他们为树立新的书法风貌都倾注了自己的心血。三人之中,手岛右卿一面追求书法的象征性及崇高性,一面扩充着表现的领域。上田桑鸠则与之截然相反,他的作品,显然反映了现代书家的困惑及对书法现状的忧虑。金子鸥亭的近代诗文运动,集书法的社会性、大众性成果之大成,摆脱了桎梏书法的趣味性。对于这种以更为接近大众为出发点的尝试来说,今后的课题将是如何深化其艺术性。(第 100 页)

1994 年

题录: 薛立群.松本筑峰与现代破体书道[J].书法艺术,1994(5): 15-16.

来源: 知网

观点:

▲ 像这种异体同书的"破体"创作方法,即使在现代中国书家的作品中亦并不鲜见,只是已经不知怎么称呼,也不堂而皇之地提倡了。把"破体"作为一种专门的现代书道来探索、表现和倡导,则可谓是松本筑峰之功。(第15 页)

▲ 松本筑峰先生知道,要推进破体,必需理论先导,为此他倾注了心血。如果说十五年前出版的《书道破体美论》(1977 年)是其草创的宣言,那么近由日本秀作社出版株式会社推出的《破体书道史·中国篇》(1992 年 5 月,精装 32 开 352 页)则是其体系鲜明的理论力作。(第 16 页)

▲ 破体,像现代其他书艺流派一样,均源于中国,但标新立异摇旗呐喊却在日本,这一现象值得中国书家和学术界予以关注,日本书家对于东方文化的开掘及其面向世界的革新精神,应予借鉴和效法。至于"破体",如摒弃

陈见单从书艺的现代发展逻辑来推导,它植根传统并注入现代"表现"意识,或许正不失为一种继往开来的最佳选择,有必要为之正名(正本清源),复兴和弘扬广大。(第 16 页)

题录:唐宋元.现代派书法赏析三题[J].边疆文学,1994(6):58 - 59.
来源:读秀
观点:

▲张大我是一位潜力很大,才华丰赡,基础扎实,创新意识很强,艺术视野较宽的现代派书家。他的艺术如朝日初升,未可限量。我们作如此论断,决非因其作品已被美洲、澳洲的收藏家购藏,而是根据他的艺术那种极其自由的洒脱、大度和舒展所达到的境界而言的。(第 58 页)

▲邢士珍的书法幼承家学,从欧阳询再及诸家之体,最终走向偏爱狂草。因此,他初涉现代书法始,探索之路就有一个基本规律可寻:其创作的动机,大都可以从传统书法的狂草中找到母本。就这样,他的现代书法创作形成两个鲜明的特点:(一)忠实于传统书法的文字规范,在此基础上寻求现代意识的表现;(二)作品整体效果追求极强的动感和鲜明的对比——这是现代意识在形式上的外射。(第 58 页)

▲然而,现代书法的欣赏,更多的时候是不可有空解的,总是在清晰与朦胧,可解与不可解,具体与抽象,可以意会而难以言传之间。欣赏邢士珍这幅作品,无论你是否认出幅中二字,你都可以驰骋想象,获得美感。(第 59 页)

▲屈轶所赞同的文学艺术创作中的"游戏说",从严格意义上讲是一种具有道家精神的艺术观。他试图在一次人生的游玩中达到一种极高的艺术境界——原本自然,随心而致。(第 59 页)

题录:田宫文平,喻建十.现代书法的胎动:从六朝书法的传人到前卫书法的出现[J].北方美术,1994(2):44 - 48.
来源:知网
观点:

▲在明治前期,热衷于新书法的人们,即日下部鸣鹤、严谷一六、松田雪

柯、中林梧竹、北方心泉、前田默凤、秋山探渊等人构筑了现代书法的第一级基础，在此只要稍微了解一下当时的实际情况，就可得知能把所有脉系都包括进去，并在今天仍保持最大影响的就是日下部鸣鹤。这意味着，西川春洞系虽也与其相并立，但现在是从以碑学为中心来看这个系统，从春洞那里得到的就是间接的了。这在以后将触及到。（第 45 页）

▲继承日下部鸣鹤的第二代主要人物有渡边沙鸥、黑崎研堂、近藤雪竹、井原云涯、丹羽海鹤、山本竞山、岩田鹤皋、比田井天来、川谷横云等人，但是，因为主要是师承鸣鹤习书的方法，所以作为所谓风格样式而承继下来的鸣鹤流就是千姿百态了。（第 46 页）

▲在近代诗文书法方面，昭和 8 年金子蓟谷（鸥亭）在《书之研究》中发表了《新调和体》的论文，岛崎藤村的"秋风歌"、北原白秋的"烧烤细绒毛"等作品也在同刊发表，另外，《书道艺术》的昭和 12 年 11 月号为假名混合体书法（喻按：即上之新调和体）的研究专集。这时，手岛右卿看到这样的线条艺术即使用英文来表现也是可能的，于是他就试着用英文来书写。（第 47 页）

▲西川春洞也接触过清末的考据学，但到了他第二代学生中就没能再继续下去，虽然这种清末的考据学以西川宁为中心得到了再兴，但其成果也不能说后继者就一定得到了真传，追随、模仿者们能否摆脱单一的中国趣味，可以说取决于能否在创造的过程中完全能够把握住对历史的展望。（第 48 页）

题录：傅合远.中国传统书法艺术与西方现代抽象艺术[J].文史哲，1994（6）：94 - 99.

来源：知网

摘要：中国传统的书法作为一种最具有民族特色的艺术形式，以其特有的空间结构、抽象形式和线条律动的语言，对 20 世纪以来西方各种流派的现代抽象艺术的形成和发展曾产生了不同程度的启示和影响。而反过来讲，中国的书法要想成为一种具有世界意义的现代艺术，也应在艺术的独立品格、美学的创造精神、时代的表现特征等方面从西方现代抽象艺术中汲取必要的营养。

观点：

▲可以说，书法艺术对西方艺术发生影响，是在现代抽象艺术兴起、发展过程中而展开的。早在50年代，英国著名文艺批评家赫伯特·里德在为美籍华人蒋彝的《中国书法》第二版所写序文中，就卓有见地发现了西方现代抽象艺术与中国书法的内在联系，指出："近年来，兴起了一个新的绘画运动，这个运动至少在某种程度上是由中国书法直接引起的——它有时被称为'有机的抽象'，有时甚至被称作'书法绘画'。"（第94页）

▲在立体派画家毕加索的作品中，我们从他对绘画题材的处理和表现方法方面也能搜寻出它与书法的联系。他曾说，抽象画的祖宗在中国，假如我在中国，我是一个书法家，而不是画家。在美国现代主义者的先驱人物马克·托贝的作品中，令人感到，书法确实对其有着决定性影响。克莱因绘画的空白组合，是一种抽象建筑式结构，刚硬坚毅，均衡自由，与书法的线条组合和韵律息息相通。他是"用书法创造了气势磅礴、具有万钧之力的黑白结构，激烈悲壮的戏剧化感情，表现出美国现代工业的强大精神"。从超现实主义画家琼·米罗的作品中，可以看到他直接对中国象形文字的移植。（第95页）

▲书法艺术虽然也重视形式的作用和意义，但更强调神采和内含意蕴。主张意存笔先、笔简意丰，形质成而性情见。"深识书者，唯观神采，不见字形……从心者为上，从眼者为下"，"或寄以骋纵横之志，或托以散郁结之怀"，要求从书法艺术中，不仅见出韵律、节奏和造型之类，还应表现出艺术家情感意趣以及高尚的人格和精神。另外，书法艺术的创造，虽不依附于文意内容，汉字点线组合和结构自身具有形式美的价值，但汉字文意在书法艺术创造中仍起着一定的作用。（第96页）

▲从西方现代抽象艺术所表现的内容来看，它反映了现代资本主义工业社会文明的危机，机器、金钱对人的自由和个性的扼杀，以及人与社会的对立、矛盾，理想的幻灭，信仰的危机和人生的悲观绝望。（第97页）

▲从书法艺术与西方现代抽象艺术的比较中可以看出，两种艺术有很大的不同和差异。西方人没有中国传统文化的熏陶，缺乏写字历史的锤炼和对汉字结构原则的理解，他们对书法艺术的借鉴和吸收也只能停留在形式和表现方法方面。西方人要想获得书法艺术的真谛，借鉴吸收更多更深

层的东西,必须对博大精深的民族传统文化和书法的历史发展作更深的理解和探寻。(第 97 页)

▲改变书法艺术的依附性品格,使书法艺术自身的个性获得独立和发展。书法艺术,虽然在我国文化艺术史上有着很高的成就和极大的美学价值,但却始终没有获得独立的地位。(第 98 页)

▲形式崇拜是西方现代抽象艺术家对形式认识的极端化和偏颇,但他们在充分重视形式创造的视觉意义和表现作用方面,对书法艺术的创造有一定的启示。书法艺术就其存在的方式来看,是一种视觉艺术,它的全部内涵蕴藏于可视的线条结构的形式之中。(第 98 页)

▲书法艺术向现代形态的转化,意味着对书法原有形态的否定和超越,使其在新的历史条件下获得新生和发展,而决不是使这一民族艺术形式走向消亡。西方人借鉴中国书法创造的"西方书法画"和日本人借鉴西方现代抽象艺术创造的"墨象"和"前卫书法"以及 80 年代一些中国画家借鉴西方抽象艺术和日本的"前卫书法"而创造的"现代书法",作为对书法艺术创新的探索和实践,其精神是可取的,但还不是书法艺术理想的现代化形态。(第 99 页)

1995 年

题录:'95"中国书法主义展"笔谈[J].书法之友,1995(4):31‑34.

来源:知网

摘要:今年七月中旬,'95"中国书法主义展"在山东威海隆重开幕,展出了王冬龄、白砥、洛齐、邢士珍、张强、杨林、邵岩、刘毅、张羽翔、蔡梦霞十位作者近期力作四十余幅。接着,又举行了为期两天的学术研讨会,来自全国各地的四十余位书法家、理论家及有关报刊的编辑、记者参加了研讨。此前,本次活动的主持人之一洛齐先生还约请了部分理论家谈了关于"书法主义"这一新兴书法流派的看法。现将洛奇先生整理的发言要点和十位参展作者的代表作予以刊发,以期让读者进一步了解书法发展的最新状况。

观点：

▲ 一方面，有些新事物让习惯了旧程式的转换观念，马上接受它，不那么容易；另一方面，我们的追求，完全无视人们接受的可能，我行我素，恐怕也不现实。我始终认为：艺术的成败不在名称的新奇与否，而在作品本身具有不可抗拒的艺术魅力、震撼力。（第 31 页）

▲"书法主义"似乎是对传统书法的某种"理解"推进——现代观念的文化阐释。它与曾风行于西方而今或许潮头稍歇的所谓"后现代主义"文化尚有不小的隔膜。它们力图引导人们"走入现代"而不是沉湎往古，但他们片面化、局部化地肢解并抽取着书法的本体内容，予以非常性展现。它们还背负不起"后现代"精神　　那对于它们而言有些为时尚早。（第 32 页）

▲ 书法主义是一个新文化，书坛理应持欢迎态度。但现代派不要置于传统相对立的位置，而应当是并行不悖的、立体的，现代派不可能取代传统，"传统"本身是发展变化的，它具有历史的延续性，传统书法有几千年的历史，它是整个中国文化的一部分，它适应中国多数人的审美需要。传统书法不会绝灭。（第 32 页）

▲ 本届展览之不足和存在的问题是以往已存在的但没有完全解决的：如一些作品"现代性"较为表面、浮浅，而实质仍是"传统性"，许多作品仍摆脱不了日本"少字数"书法的影响，某些作品"非书写"成分过多，使"书法"这一实质受到削弱和损害等等。（第 33 页）

题录：傅晏风.'传统'岂能抛弃：'现代书法'杂议［J］.渝西学院学报（社会科学版），1995（1）：51－52.

来源：维普

观点：

▲ 因为要"变"，所以要抛弃"传统"。这个逻辑实在费解。照这样推论，传统书法乃是僵化不变的。然而常识告诉我们，甲骨钟鼎陶砖简牍这些古代文物上的书迹，总是千姿百态，常见常新。迄今为止，古今书家一致公认的篆隶草行楷五大书体，各具面目，都在"传统"之中；而五大书体中任何一体，又都是名家辈出。（第 51 页）

▲ 世界上无论何种艺术，都有其特定的物质条件和审美意识。这种特

定的物质条件和审美意识,又因其长期的历史传承关系显现出鲜明的民族特色。凡不具有民族特色和历史渊源的艺术,不过是逢场作戏,根本称不上一门真正的艺术。如果一个民族没有自己独具特色的艺术品种跻身于世界艺术之林,必定是一个落后涣散的民族,或者还没有真正定型为一个民族。(第 51 页)

题录: 魏杰.超前,未必是时代的丰碑:从书法艺术发展规律浅评"中国书法主义"[J].书法艺术,1995(1): 17 – 19.

来源: 知网

观点:

▲ 当前的"主义",它是一种偏重于书法与西方现代抽象绘画相结合的现代流派。它强调书法的形式变化,形式美、更抽象更夸张地书写汉字,有将书法变成一种新型书法画的趋势。其艺术特色表现为诸如:有的通过线条各种组合,铺张成各种空间分散笔触的衔接;有的表现为将字形边缘外溢于画面之外,而且夸张化了笔画粗壮的分量与质量感;有的表现为笔触的违反、章法的违反、形式的违反等艺术特色。(第 17 页)

▲ 因此,这种变异的回归,是"主义"者感情上走入创新之境,而理性上实未走入真正的领域。这种超前是一种重复,是一种创新中的反叛,是与书法艺术的自身发展规律相斥的。(第 18 页)

▲ 最后,"主义"的超前,把传统的书法艺术带入了相斥于自身发展的轨道,显而易见就与社会时代气息相悖、相异,而非是并存、并行。因为中国书法艺术的真正发展、创新,是同社会发展的要求并存,同社会的时代气息相并行。更确切地讲,书法艺术的自我更新,自我完善,必须以社会发展,以时代气息为必要条件。而"主义"却恰恰是在探索中忽视了这条规律,走入了违背规律的艺术歧路。(第 19 页)

▲ 总之,真正衡量书法艺术发展和创新的标准,应遵循书法艺术发展的内在规律,在继承传统的基础上,发挥自己的创造精神,才是唯一的标准,科学的标准,才是当代中国书法的时代主旋律,尽管我们的"主义"是社会发展的历史产物,是客观的存在,但其"书风""流派",以及在其影响下产生的思潮,都不能抒写时代的大感情,不能铸造时代的伟大丰碑。(第 19 页)

题录： 王强.关于"先锋书法"的几点看法［J］.中国书法,1995(5)：28-30.

来源： 知网

观点：

▲ 由此看来,所谓"先锋书法"的"先锋",是借来的。既是借来的,就保有它"前驱""新异"等意思相同。同时,也是很重要的一条,就是它具有"探索性"和"试探性"。（第28页）

▲ 去做"探索"和"试验"的"先锋",不止需要勇气,而且需要识见,盲目地去立异标新,充其量也不过就是匹夫之勇耳。所以所谓"先锋"更主要的不是它"勇于"做什么,而是它"为什么"那么做,因此"识见"的深入、"观念"的前导,应该是"先锋书法"最主要的特质。（第28页）

▲ "先锋书法"的出现,应该说是对"古典式书法"此一固有的唯一的书法格局构成了冲击。但是这种冲击不应被理解为二者构成了敌对状态。"先锋"与"古典",任何一方必视对方如寇仇,这从观念上说,都是"二元论"与"逻格斯中心主义"在作怪。（第29页）

▲ 在这里我想提两点看法,一是面对"书法是什么"此一问题,我们是不应只站在固有的格局里去思量,应该跳出来,在大处着眼。因为站在旧有格局里看问题,一切不合传统规约的东西理所当然地就不被看作书法。所以,如果那样考虑问题,不用考虑,那结果就有了。还是要跳出来,不然就没有办法解决问题。跳出来怎么办？即二,先承认我们不知道什么是书法。大抵看问题,最怕的不是对某物的"不知道",而是"知道"。（第29页）

▲ "先锋书法"的宗旨,并非要打倒"古典""传统",而是要检验"古典""传统",检验"古典""传统"的目的,还是在发展"古典""传统",而不是简单地决裂。当然,这"发展",不是线性的。（第29页）

▲ 当下的艺术操作,更重要的是传导"观念",而不仅止在抒发"心情"。"先锋书法"更重要的意义是向书界及整个艺术界给出了当下人的新的"书法观念",乃至"艺术观念"和"存在观念"。（第30页）

题录： 邹涛.日本现代派书法的兴衰［J］.中国书法,1995(4)：63-64.

来源： 知网

观点：

▲ 当时比田井天来的周围聚集了一大批年轻有为的书家,有上田桑鸠、石桥犀水、金子鸥亭、大泽雅休、手岛右卿、比田井南谷等。他们联合起来,结成了"书道艺术社",并发行刊物《书道艺术》。在创刊辞上,这样写道:"拥有古老历史的书法,随着时代历经变迁。每个时代,它们都站在时代的前列并反映着那个时代。现在还活着的我们,也应当拥有我们自己的现代书法。"可以说,这是日本现代书法的出发点。(第 63 页)

▲ 然而,正在它辉煌的同时,"前卫"与"传统"进行着一场较量。一九五一年上田桑鸠的以"爱"命名的"品"字作品,在参加日展时遭到众多非议。之后,一九五三年大泽雅西"黑岳黑谿"遗作,展览陈列时遭到拒绝。一九五五年,上田桑鸠从日展中退出,宇野雪村也紧随其后。自此,前卫书法与传统书法形成对立。由于日展意味着官方色彩,日展的脱退,便意味着从"官场"的退出而进入在野的世界。在这场与传统势力较量中居于劣势。(第 63 页)

▲ 然而,由于可作为少字数书创作的题材——词句(便于造形的词句,文字)有相当的局限性,少字数书(现每日展设一字书)便有大同小异的雷同感。加上手岛右卿等巨匠们所闯出的路子,随着时代的推移,不仅未见有创新,反而成了陈式、套路,从而失去创新性,缺乏新鲜感,逐渐追随者也见少。如何体现、发挥它的特色、优势,这是手岛右卿等前辈书家过世之后所留下的一个严峻的课题。(第 64 页)

▲ 纵观当代日本现代书法发展史,可知,前卫书法的时代似乎已经过去,少字数书也渐趋弱势,只有调和体(含读卖系的"读得懂的书")方兴未艾。有的评论家这样认为:时势造英雄,但英雄反过来可左右时势。一代人物——上田桑鸠、井上有一、手岛右卿等,创造出了新的流派,但随着他们的过世,流派也受影响。金子鸥亭仍然健在,因而影响力也不衰。村上三岛所提倡的"调和体",能很快得以认可,与其作为当今传统派代表人物不无关系。将来,日本还会出现什么英雄人物,那时也许会再出现书体或者流派,这也许就是书法史。(第 64 页)

题录: 曹寿槐.书法创作、碑帖、现代派书法刍议[J].书法艺术,1995

（5）：10 - 14.

来源：知网

观点：

▲事实上，我们这一代的书坛，还显得十分浅薄，浩瀚的传统海洋，需要我们去遨游，探求和继承。不是传统书法的衰亡到了末日，而是我们对传统书法的某些领域还未曾问津。其实以现代人的学书精神，传统书法是永远继承不完的。传统书法根本不会有末日，是那些现代派书法门人人为地掀起的波澜，是不切实际的妄语。（第13页）

▲鄙人不才，也还能涂抹几笔，传统的，创新的，甚至现代派的都能写几笔，可在生活中在为人挥写时，几乎没有人不喜爱传统的，个人风格常常被淹没。可见，传统书法仍是人们欣赏的主流。搞越轨创新的，搞现代派的，只不过是圈内人自作多情罢了！我提请诸位：不要把书法艺术套在小圈子里；要面向大众，真正面向时代。（第13页）

▲值得重申的是：现代派书法作为一个新流派，没有理由不容其存在。但它必须摆正自己的位置，不能再提过激口号，它永远要按汉字书法规律进行创变。现代派书法只能在有成就的书家中试验，不宜在青年中提倡，特别是不宜在初学者中推广，以免误入歧途。（第14页）

题录：须振刚.书法艺术的发展趋向：兼评"现代书法"[J].书法，1995（2）：2 - 4.

来源：知网

观点：

▲王在论文中把当代书法分为三种类型：传统型、创新型、现代型。其解释是：崇拜古人，不忘家数，偏重于点画结字的模仿，不愿标新立异者，为传统型；强调个性表现，力求在传统基础上有新的艺术创造者是创新型；以现代艺术观念创作，不用毛笔而采用其他艺术手段，甚至分解、异化、脱离汉字形象，对传统离经叛道者，为现代型。（第2页）

▲记得在大会答辩中有一段趣闻。华人德先生提问："听说王先生在美国讲学期间搞了一次个人现代书法展览，其中有一幅展品是用自行车轮胎涂上各色颜料在纸上滚来滚去滚出来的，有这事吗？"王答："拿自行车轮

胎作字这个没有，但我用了其他的工具和艺术手段搞创作是有的。"又问："你的这类作品美国人认识吗？"王答："不一定。"于是全场活跃，一片笑声，提问越加尖锐。王无可奈何地说："我那是在美国，不这样做就混不下去了。"很多人为他这句话鼓了掌，我也是其中之一，这说明王的心胸是坦白的。邱振中先生为他解围说："王先生的主张，是要书法界给现代书法以一席之地，让其作艺术的探索。"这显然与王先生的观点不符，有避重就轻之意。（第 2 页）

▲ 首先，这个定名就不准确。"现代"者，现在这个时代也。难道那种人为地故意扭曲的怪体，那些被无端分割的字形，甚至非字非画乱麻一堆似的线条，就是现代的潮流吗？就是现代人的美的追求吗？这类现象其实古已有之。比如古代有组字话，有龙凤字、花鸟字、蝌蚪字以及中唐时期的所谓"飞白体"等等，其功夫不在"写"而在"做"上，现在民间集镇上偶尔还能看到，成了一种工艺手段的制作品。搞现代书法的人，特别强调"感官刺激"，视丑怪为神奇，以追求丑怪效果达到刺激之目的。以此为时代的潮流，岂不荒谬之至！（第 3 页）

题录： 沈语冰. 现代书法：从批判的形式到形式的批判[J]. 中国书法，1995（4）：28 - 30.

来源： 知网

观点：

▲ 为此我提出作为个人话语（注：关于"个人话语"的解释，详见沈语冰《个人话语在当代艺术中的有效性》一文，《美苑》即发）的艺术"形式的批判"以区别于作为意识形态话语的"批判的形式"的艺术，坚持作为策略的批评以区别于作为批评的认识论。（第 29 页）

▲ 对古干来说，现代书法就是他对"玄之又玄"的"众妙之门"的"道"的体验并把这种体验加以外化的产物，这种所谓体验既没有置于艺术史的问题情境中，也没有与当代艺术中的他者话语构成对话或对应，这就使他的"体验"成为没有语境，没有上下文的"玄妙"，并使得他以及与他一样的众多"现代派书法家"的创作成为没有艺术史价值的通灵论意义上的巫术活动。（第 29 页）

▲（邱振中：《空间的转换：关于书法艺术的一种现代观》，一九八五）理所当然，邱振中关于书法艺术的现代观以这样的文字表述出来："我们所有的论述都建立在空间观念的一种转换上：粉碎对单字结构（这也是一种空间结构）的感受，而以被分割的最小空间为基础，重新建立对作品的空间感受，与此同时，把对字内空间的关注扩展到作品中所有的空间。"（第 29 页）

▲我感到邱振中那种极其严谨的形式分析和笔法、章法以及空间诸要素的实验，似乎与他的作品中所呈现出来的精神性的苍白不成比例，这里面究竟有什么因素在起作用似乎令人费解，或许邱振中在过分追求形式化以及与传统书法史对应的效果而忽略了对自身存在的倾听和个人话语的建构。（第 30 页）

▲我们还无法断定洛齐的个人话语在何种程度上来自他对自身个体性存在的倾听，也许他在不断寻找自己的语言的同时也寻找自己的存在，但有一点是可以肯定的，洛齐并不是那种通灵论意义上的"画符"型现代书法家，他的现代书法创作遵循着一条虽然自由却有着严格规范的路子，并且从不发出单调的声音，他的个人话语总是一种包含着他者话语的复调，这可以从他自觉地对应于传统文化和西方当代艺术，特别是从他把自己的艺术话语置于中国当代艺术的问题情境中这一点上看出来。（第 30 页）

▲范迪安在《反应与对应》一文中曾经指出："显然，对应一个在法则和样式上都极为成熟的文化形态是更困难的，艺术家很容易陷入其整体性的陷阱之中。"范迪安的这番话是针对王南溟的装置作品《字球组合》说的，这里"极为成熟的文化形态"指的就是传统书法文化。（第 30 页）

1996 年

题录：朱以撒.在探索中开拓新的语言境界：谈邢士珍的现代书法[J].美术观察，1996(6)：38-40.

来源：知网

观点：

▲邢士珍的创作不在于我们给他冠以前卫的头衔，而更多的是有别他

人的精神状态。他精神上的积蓄和孕育显得格外活跃、格外无常、格外的难以羁束,存在状态明显地带有一种一次性的抒发,带有偶然性的敏感。这样带来的创作过程只能是一次性的,有时未及成功,有时却获得很大的成功。(第 38 页)

▲任何艺术革命最终要落实到语言革命上,书法艺术失去语言变革就不可能真正起到推动的作用,而语言的革命总是要与既往存在语言拉开一定的距离,用现时的语言来评说就是新异和怪诞,以一种新颖的不合常规的富有弹性的语言去取代已经程式化的传统用笔和结构、章法。这时的语象已不再是那种确定的艺术形式了。正因为如此,在这种语象中,传统书法原先的顺序开始变形,凸现了主观意识的特殊品格。(第 38 页)

▲邢士珍的书法创作认识世界的建立,一方面来自这个真实生活着的世界和人生,另一方面来自他自身的想象力,后者占有的比例更要大得多。其作品的有序化表现在他对线条回旋交织的律动中,具有一个振荡圈,内部结合紧密,音律拖进跌宕。(第 38 页)

▲愈是深入地剖析它的内里,就愈能清楚地发现艺术构成与生命的相通之处:一是其各要素组合的有机状态,一是表现在自我控制的运动形式中的自主性。这样,便使邢士珍的创作与他人创作不可混淆而鲜明。(第 39 页)

题录:傅京生.诗情内蕴 象妙理邃:文备现代书法评价[J].美术观察,1996(6):49-59.

来源:知网

观点:

▲文备以诗人的善于迁想妙得,善于以直觉思维反映深邃哲理内涵,善于创造奇景佳境的姿态,为当代文化奉献出了一系列感人至深的艺术图像,这些图像一旦展示在我们面前,便恍惚令人觉得有佛说法,说到精妙处;有天女散花,纷缤坠花时,空中似有乐声缭绕。(第 49 页)

▲文备的作品之所以具有持久的美感,与他特别重视概括、省略,以及奔放、变化这些可以转化为视觉层面的东西有关,但仅仅注意文备强烈的抒情外观是不够的,因为抒情性常常和他大量小心保护的瞬间灵悟联系在一

起,在组成文备作品的诸多因素中,拓展空间深度的形式构想,笔墨形态的抽象分析,包括即兴发挥、直觉反射等个性心理因素,都起着同样重要的作用。(第49页)

▲最后,值得一提的是:文备的现代书法在表达形式上借助了一些绘画语言要素,比如以色彩作出具有诗情意味的视觉图像来衬托书法主体等等。(第49页)

题录:一鉴,王南溟.不写汉字不叫书法[J].美术观察,1996(4):14-15.

来源:知网

观点(王南溟):

▲本质主义的现代书法理论并没有改变传统书法的书写方式,这种书写式的现代书法已经成为一种书写的杂耍,一种猜字谜语,引诱观众去辨别字形而不是现代书法语言结构的重组。(第14页)

▲当所有的艺术在走向现代性的开始,艺术是以一系列"反",即拆除以往艺术本质主义概念,拆除艺术的界限为目的。书法即反书法,绘画即反绘画。这种"反"的艺术到了当代艺术或称为媒体利用的艺术中,艺术不再为界限而作定义,艺术只是一种可能性的过程,或者一切都艺术。(第15页)

▲所以现代书法是这样一种意义取向,以寻找解构对象作为自己的直接结果,这种解构在当下机遇中混合了现代主义和后现代主义的代码。(第15页)

▲"现代书法"的前方应该是这样:书法进入现代书法即改变了以往仅以书法史为参照的批评体系。现代书法应该是现代艺术中的一部分,或者是现代艺术中的具体问题,所以,那种划分现代书法与美术两种标准,然后希望永远将现代书法归入书法的概念本质主义之中,以及强调书法特征不可消除的立场与态度,都是对现代书法与美术所作的封闭和狭隘的理解,并不顾及现代书法史上的一个事实,即书法性的抽象表现主义已经阻挠了现代书法进入总体现代艺术之中。(第15页)

题录:余云.否定之后何为:刘懿现代书法小议[J].美术观察,1996(6):

47 - 60.

　　来源:知网

　　观点:

　　▲从作品来看,刘懿并未完全走上极端,他只进行了有限的否定,把汉字端正的象形结构给以拆解,取其局部进行随意性的组装,使之在保留汉字内在精神的情况下以非汉字图像符号使审美感受产生位移,并对象化为具有现代意味的形式语言。(第 47 页)

　　▲刘懿的现代书法文本,不光是把作品及书写方式从传统书法的必然性中解放出来,同时也把欣赏从规定的意义归属束缚中给以挣脱;因此,使欣赏者在面对它时作为创造性活动的一部分参与着意义产生的过程,而传统书法则不具备这种开放型结构。上述作品,经由否定之后,其文本越来越远离于"传统"规范,越来越体现出创造性的动态性本质。(第 47 页)

　　▲刘懿的作品,大致是循着"现代传统"之路向前推进的。他的作品结构的整体意义及局部形态,依然存留着"传统"结构的遗韵;现在的否定愿望有可能使其走向反面,即现代人的生命意志最终将把对传统的拆解化为对现代性艺术自身组装的动力。(第 47 页)

　　题录:就"中国现代派书法十周年纪念活动"有关问题张强答本刊记者问[J].书画艺术,1996(5):30 - 31.

　　来源:知网

　　观点:

　　▲我想指出的是,对一个特定的历史时空概念而言,书法主义应当是现代的一个组成部分,它是一个艺术活动的概念指称。同样,"现代派书法"也具有类似的含义。(第 30 页)

　　▲"九〇后"现代书法以书法主义作为一个代表派别,收容了当下的可能主张,也就是从不同的形式方位对书法做出"针对"。他们从作品上显示出义无反顾的解构性,在拒绝认读的同时,也排斥一切有悖于解构的装饰因素,甚至连名章这些基本因素也抛得远远的。与其说他们在纯化着表述语言,倒不如说以更彻底的思路做出极端的离析。同时解构亦有语言上的要求,以鲜明的语言来建构完整的新系统,这种思路也同样反映在王南溟那看

似更为激进的"字球组合"上，也就是说，如果将王南溟的字球作平面观的话，对文字的团揉与随机组合，依旧透出解构的真实企图。（第 30 页）

▲ 毋庸置疑，"八五"书法的一个重要的理论立足点便是以汉字的存在作为前提，在可以识别的前提下，尽可以进行各异的装点。而这一切对于"九〇后"书法而言，却恰恰相反，现代书法的空间设立必然建立在对认读的粉碎之中。甚至说，在新的文化情境中，现代书法已经是"非书法"，则不过是一个权宜之计而已。而"八五"书法的荒谬性在于，既不能用传统的标准来衡量，同时也无法用现代的观念去参照，故而已陷落在尴尬之中。（第 31 页）

▲ 王南溟同时认为，当下的任务应当关注书法观念上的力度，由是才采取装置这种极端的方式。对于现代书法而言，名称是无关紧要的，它必须面对当代文化。而面对的结果就是要接受现代的标准。而我以为，书法在当代的意义首先是对历史系统的阻断，建立一系列全新的标准。但同时又是以书写这种方式延伸下来的。故而，它既修正了传统的航标，同时又在现代艺术中找到位置。由于它激发出书法的真实的生命力，故而，除了在创作上以现代艺术的某些来要求，不妨时时看一下对书法贡献了什么。（第 31 页）

题录：刘虹莹.历史的选择：中国现代书法十周年纪念活动综述[J].书法艺术，1996（2）：32-33.

来源：知网

观点：

▲ 专家们发言说，社会的发展导致了信息交流的频繁、激化了现代人人格的多元和现代人审美心理的多元发展的态势。传统一元的审美模式、其单一和苍白已不再能满足现代社会人的需求，于是现代书法的应运而生便成了必然。（第 32 页）

▲ 专家们还说，尽管传统书法已有几十年的历史，其市场现状也较之现代书法可观得多，但作品也只是卖给几个少得可怜的收藏家和几个搞研究的圈内人或是几个好奇的外国人。这一事实表明，几千年下来了，书法艺术仍在脱离生活、脱离大众，处于孤芳自赏的境地。尽管近几年文化部门努力改变这一现状，但结果至今不能令人满意。无论作品形态如何"地道"，这一可悲的现状却是事实。书法在走向贵族化，违背了"文艺为人民大众服务"

的创作原则。(第 32 页)

▲ 现代派书法意在通过努力改变这一现状,它要在形式语言、艺术观念上进行多方突破,创造一个多元的审美局面,努力满足现代人的多元需求。从这次展出的百余幅作品及王南溟先生的"字球组合"中,人们清楚地感觉到这点。这些作品充分表现出创作者艺术思想的成熟,无论从展示的观念或是作品形式看,其创意性都是前无古人的。(第 32 页)

题录:袁粜.扑朔迷离辟新风:记书法家文备及其书法艺术[J].书画艺术,1996(6):21.

来源:维普

观点:

▲ 他提倡创作"缘情而发",认为书法作品是"冷静的理性分析"和"灵动的感性直观"相结合的产物;追求"色不异空、空不异色"的佛家不生不灭的自然美学意蕴,表现"虚静恬淡、寂寞无为"的清虚自守的物象源本。(第 21 页)

▲ 社会上多识文备的现代书法,岂不知他的传统书法也是独出心裁,另有一番境地的。他既注重激情创作,又强调理性回归,时而匡意制作,求其突变,时而循法蹈矩,立意创新;时而右手挥毫书就,时而左笔泼墨呵成。(第 21 页)

▲ 他的左笔书犹见其个性,不管是真行草篆隶诸体,或横条或直幅,都表现出他那旷达宽绰、天真稚拙的书法神趣。无怪乎有人赞誉他说:"坚实的理性基础和强烈的激情冲撞是文备书法创新的源本。"(第 21 页)

1997 年

题录:文备.什么是现代书法:现代书法漫谈之一[J].美术大观,1997(10):46.

来源:知网

观点:

▲ 何谓"现代书法"? 中国现代书画学会会长古干先生说:"现代书法

包括时间概念和文化形态两个方面,我们所追求的是后者的变革,而实际进程则是两者的复合","独立自由的书法就是现代书法"。(第 46 页)

▲关于什么是现代书法的讨论,各家有各家的观点,笔者 1989 年曾在《江苏画刊》上撰文阐述了自己的观点,认为:现代书法是对传统书法美学精神的弘扬光大,是在继承了传统书法美学的精华、书法用笔的力度内含、汉字结体的表意性及线条的抒情性、流动性、节奏性的基础上,注入现代意识和现代观念,同时融入绘画的、雕塑的、立体的、抽象的艺术表现手法而形成的一种新兴艺术形式。(第 46 页)

▲王南溟认为以上种种解释都是对现代书法的一连串误解,他说:"人们总误认为,'现代书法'仍然是'书法'。"而他的观点则认为"所谓'现代书法'就是'非书法'或者'反书法'或者'破坏书法'"。"它要竭尽全力地破坏,而非保存书法固有本质"。"现代书法是一种在书法与非书法之间所作的努力,它与其说要重建书法,还不如说是破坏书法,书法已不再是固有观念中的书法,它只是一种冲动、自由和过程,它是现代人的价值在这一艺术形式中的实现"。(见王南溟著《理解现代书法》,江苏教育出版社出版)(第 46 页)

题录:文备.关于现代书法的审美特征和艺术特色:现代书法漫谈之二[J].美术大观,1997(11):45.

来源:知网

观点:

▲在谈到现代书法的审美特征时,几乎各家都强调了两点:一是不遗余力地弘扬光大中国传统文化的艺术精神及美学精神;二是注入现代意识。大部分的现代书法作品都是以汉字为母本的,这是因为中国文字从形式上看是抽象的,但它又是具有一定内容和意义的,所以又是具象的。(第 45 页)

▲综上所述,我们可以把现代书法的艺术特色归纳为四点:一是追求作品的空灵、内涵和富有哲理;二是追求感情的奔放、热烈、真挚和线条的抒情洒脱;三是追求节奏强烈、疏密黑白对比得当;四是章法富于变化。(第 45 页)

▲另外,在谈到现代书法的审美特征时,谢云、金文中、周启健、卜列平等也都有高见,中国书协秘书长谢云先生认为:"现代派书法重抒情的特色是从规范里走出,比较自由,有个性,讲求强烈情绪及感情,也讲求哲理深度,现代感强,一定会沟通同时代人审美趣味,也一定会通向全人类美的道路。"(在"中国现代派书法学术研讨会"上的发言,见《江苏画刊》1989 年第 7 期)(第 46 页)

题录:文备.现代书法与传统书法的关系:现代书法漫谈之三[J].美术大观,1997(12):46.

来源:知网

观点:

▲现代书法的开拓者之一,著名书画家王乃壮教授曾说过:"现代书法群体正是企图要突破传统,但并不是不要传统,要的是传统的骨髓而不是皮毛。"这段话,简明扼要地说明了现代书法与传统书法的关系。大多数现代书法家认为:"没有传统功夫的人,或许偶然创作出气韵生动、从内心激发出来的具有个性趣味的作品来,但从长远发展看,从作品的多样化和成功的必然性来看,没有点画技法的基本功底、美术构成的基本素养和审美理论的造诣,想成为一位现代书法家是不可能的。"(第 46 页)

▲这就要求,在观念上大胆地打破旧框框,在思想方法、创作技法甚至选材用料上都要有所更新。特别是在形式构成上,要敢于打破传统书法的格局,从视觉形象上给观众一个全新的感觉。(第 46 页)

▲综上所述,现代书法不是不要传统,不是破坏传统,而是传统的自然延续和发展。从事现代书法创作需要博大精深的综合素养,而非一般艺术上的"三脚猫"所能为。(第 46 页)

题录:华海镜.传统书法的断层与现代书法的取向[J].中国书法,1997(2):72-73.

来源:知网

观点:

▲但是书法艺术发展到现在,不仅形式变尽,技法滑坡,且随着五四运

动"打倒孔家店"的矫枉过正,八年抗日、三年内战的炮火洗礼和十年"文革"的"破四旧、立四新"等的对传统文化的摧残,从而使得书家原来赖以生存的灵魂——封建文人士大夫的文化意识消失殆尽。(第 72 页)

1998 年

题录: 傅京生.中国现代书法的类型及其它[J].美术观察,1998(6):11-12.

来源: 知网

观点:

▲理性观念构成样式。程式化书法对美感的阉割,主要是伦理道德观念负荷太重,然而任何一种艺术形态最终都须有深层理性支撑,在现代书法发展的生态平衡上,少不得对书法本体超文字所指及能指的探源研究。即探讨书法这一"存在者"之中的形而上"存在",在这个意义上,邱振中的《待考文字系列》、洛齐的《书法主义书法》,都可以看作是对书法文本元语言的艰深的考察和本质特征的诠解。我们把这样的书法作品称为理性构成书法。它的形式特征是冷抽象中内蕴着顽强、勃发的生命志趣。(第 11 页)

▲最早用装置艺术为媒介参与书法活动的是上海的王南溟,他将外显书法笔迹的字球、装置在球杆网架空间或者装置在他认为可以造成某种氛围的由现成物组成的空间中,同时,他还应用了音像等文本传播手段报告他的艺术观,意在使正在向现代转化的书法逐步接近世界范围内的前卫思潮。(第 11 页)

▲总之,当代中国现代化文化建设中展现出的"现代书法",其价值与意义具有两个向性的特征。一是联结着五千年中华文化传统,完成中华古典书法文本的历时性再造,使书法文本回归原初意义,让书法再现人学本体论承诺;二是它与现当代世界主流艺术思潮呈平行对接状态,使它的民族"私语"语言性状,化转成不同国别、不同地域、不同种族、不同文化背景下的人们的共享文化资源,使其"私语"性,化转成"共同语"模态。于是,中国的现代书法虽然还在步履蹒跚,但由于它本身已具自明性,所以它会迅速成长壮

大。我们寄希望于众多的有识之士对它的扶持与支持。(第 12 页)

题录：傅爱国.现代书法艺术思潮演略[J].美术观察,1998(6)：10 - 11.

来源：知网

观点：

▲ 现代书法来之不易,它是一批刻意标新立异的书家及一部分画家的参与作出的筚路蓝缕的开创。它以强烈的"先锋""前卫"精神,在对传统的叛逆、否定、冲破的同时,予以书法在现代艺术的情境中进行前导性、探索性、试验性的创作。试验者们受到邻国日本现代书法的启迪,在对西方美学、哲学思想的接受,对西方种类繁多的文艺思潮的取舍,并对中国书法内在精神的吸收下,开展了自己勇敢探险的活动。(第 10 页)

▲ 邱振中其人最值得一提,这位书法科班的硕士研究生,从事多年高级书法艺术教学的教授,或许出于对八五现代书法艺术思潮的自觉反拨,凭借自身对中国传统书法的厚积,以及学贯中西的学术功力,孤身向现代书法潮流作出高格的冲浪。自始他就把现代书法理论和创作建立在对传统书法严密的形式分析以及对传统书法内在的缺陷的理性认识之上。(第 10 页)

▲ 实践上,邱氏的现代书法创作,从最早的《新诗系列》到后来的《待考文字系列》,都可以看作是贯彻空间转换的具体尝试,力图将对单字结构的空间感受转换扩展到对作品中所有的空间。如果从艺术史的角度看,邱氏的所思所为无疑是深刻而自觉地对应于传统书法史而论,有人作出这样的断定,即中国现代书法史是从邱振中开始的。其实,应该说邱氏的探索为后期现代书法启开了阴霾,带来了信心。(第 10 页)

题录：文备.现代书法讲座 略谈中日现代书法之异同：现代书法漫谈之四[J].美术大观,1998(2)：59.

来源：知网

观点：

▲ 尽管日本现代书法对中国现代书法的产生有一定的影响和启迪,但是,中国现代书法从一产生就没有对日本现代书法的纯模仿倾向,且具有鲜明强烈的民族性,这是因为中国现代派书法家各自都有强烈的艺术创造个

性。（第 59 页）

▲ 还有一点就是由于两个民族的文化传统及审美心理的差异性，中国现代书法比较注重内涵，比较注重诗情画意，以文学和诗情构成意象；而日本现代书法比较张扬，甚或说是"霸气"，以浓重的笔墨和抽象的观念组成意象。（第 59 页）

题录：吴自立.现代书法的"游戏规则"刍议［J］.文艺研究,1998(5)：111-114.

来源：知网

摘要：现代书法是否有序可循,有法可依,是一个关系到现代书法自身价值取向确认的重要问题,颇多争议。作为世界范围的现代艺术的一个分支的现代书法,应当是有"法"可依,有"规则"可言的。作者据此从观念精神的现代性、表现形式和手段的兼容性和文字为主的开放性三个方面概述了自己的看法。

关键词：现代书法；游戏规则；现代性；兼容性；开放性

观点：

▲ 由于现代书法的现代性是建构在现代社会意识形态层面上的,它关注社会,关注人生,关注自然生态,并提出问题,因此它更有干预性和批判性。它从纯文人的自我封闭的情结中走出来,回归于当下社会语境之中。由于现代书法强调观念和精神性,因此可利用各种媒介表达作者的想法,且这种表达方式可以是潜意识的,也可以是直觉的。（第 112 页）

▲ 当我们把现代书法的定义落在了"形式"之上,我们就强调了形式在现代书法游戏规则中的重要性。问题不仅仅是"形式",而且要"有意味",这就使形式的兼容性不断地增强,突破了传统意义上的形式范畴。（第 112 页）

▲ 现代书法抽取来自各种文字书体的线条这一元素进行质感实验,如线条在玉石、竹木、丝绢、布料、麻纱、石料以及各种纸上的质感,都可引起创作的联想,不同的质感与作者的情绪构成联系,生发意念,激起创作的欲望和冲动。如果把书法和书写的材料割裂开来,会使文字变成抽象概念。（第 113 页）

▲ 现代书法往往消解文字的语义传递，更重视文字的书写过程和书写中情绪的把握。当直觉或者潜意识占主导时，书法过程中各种元素会积极地调动起来，使创作者感官体验艺术作品的可能性增大。这两种方式可以是随意的，它主要取自人内在的情绪，而文字的形态仅仅是外在的符号，并不表达任何语义，从而变成了非客观的书法艺术。（第 114 页）

题录：黄映恺.外部形态与内在理路：现代派书法寻绎［J］.现代书法，1998（3）：22 - 24.

来源：全国图书馆参考咨询服务平台

观点：

▲ 综观现代派书法的整个创作发展流程，我们可以大致把其划分为四个文本系统：① 在书法与绘画边缘，对文字进行象形化美术化处理的文本系统。② 用汉字结构，突破传统的书法章法形式的文本系统。③ 利用汉字的结构外形特征，堵塞汉字的语义功能而自创的伪汉字文本系统。④ 抛弃汉字的一切可能性，搞所谓的纯粹笔墨及行为艺术、观念艺术的文本系统。（第 22 页）

▲ 线条的运行无始无终，找不到任何的逻辑起点，它完全是非逻辑的平面状态。其视觉效果如同汉字被扔到碾碎机里筛出的线条场景。作品呈现出来的后现代品格截断它与历史书法形态的直接联系，表现出对古典书法的大胆戏谑与嘲弄。（第 23 页）

▲ 如果作品偏离传统的指数过大，作品可能是全新的，但其超出了接受者的期待范围，那么其新颖便不再有价值。（第 24 页）

题录：刘骁纯.书法的解构与书象的建构［J］.美术研究，1998（2）：71 - 73.

来源：知网

观点：

▲ 吴华将自己的艺术历程概括为四个阶段：（1）现代书法阶段，1982 - 86；（2）超现代书法阶段，1985 - 87；（3）抽象绘画（中国时期），1987 - 90；（4）抽象绘画（法国时期），1991 - 97.事实上他还写过古典书法，因此，从

理论上概括,他的经历可以这样描述:古典书法—现代书法—后书法—书象。(第 71 页)

▲ 古典书法的最大特征是棋盘式布局——文字功能要求横行纵列的规范性。草书打破了横行,与此同时却更强化了纵列一贯到底的行气。郑板桥的"乱玉铺阶"使横行纵列都发生了松动,这预示了棋盘式布局的最终解体。只有当字句成为纯粹的借体,可识性与可读性已经降到无关紧要的时候,布局才成了真正的布局。现代书法,恰恰是在捣毁棋盘式布局中,找到了前进的入口处。(第 71 页)

▲ 一般意义"后书法",在抛弃"文意"的同时往往要强化"书意",而吴华这些"意义更新了的后书法",有时却"文意""书意",甚至传统的笔墨纸砚都一并抛弃,对于这种打着书法胎迹的抽象艺术,我称之为"书象"。(第 72 页)

题录:顿子斌.普遍联系:从古典到现代转换的一个契机:浅谈探索立体书法理论的一点体会[J].现代书法,1998(5):2 - 3.

来源:全国图书馆参考咨询服务平台

观点:

▲ 古典书法中象形的创作多来自"顿悟"而罕有人进行系统研究,所以它始终处于孤立、分散和偶然的状态,作为一种特例而存在。揭示这些孤立、分散和偶然现象后面的内在联系,探索其内在规律,将特殊上升为普遍,无疑是理论的任务和价值所在,也是现代书法应首先解决的一个问题。(第 3 页)

▲ 普遍联系的观点,也即现代科学系统论的观点。系统论认为"任何系统都具有它的构成要素在孤立状态下所不具备的整体功能"(见《马克思主义原理》,高等教育出版社,1993 年第 2 版,第 85 - 88 页)。受此启发,我认为孤立状态下不能象形的字由于汉字之间的固有联系,若将其置于一定的语境中,处理得当是有可能实现象形的。(第 3 页)

▲ 在这里,以象形为旨归。不但属于广义象形的象形、指事和会意字可以象形,而且非完全象形的假借、转注和形声字也可以实现象形;同时会意、假借和转注成为象形赖以实现的手段。它们相互依存,相互制约,形成一个

生生不息的象形机制（而不是泛化的象形）。从而使孤立状态下无法象形的字实现象形。（第 3 页）

1999 年

题录：刘彦湖.杨林的现代书法创作和他们的现代书法群落[J].中国书法，1999（7）：51 - 52.

来源：知网

观点：

▲ 我觉得杨林比邵岩走得更远、更纯粹。如果说邵岩的作品中有意无意间还缱绻于传统的情味中或者说时不时地还流露出一些从美术学院进修得来的教养、技巧和结构方式，那么杨林作品中弥漫的则完全是一片天真烂漫甚至稚性野性的天机，忘拙忘巧了。（第 51 页）

▲ 我开始喜欢并了解杨林和他们的那个群落以及他们的现代书法作品，还是在一九九五年的暑期，第二届书法主义展在威海举办。策动这次展览最有力的人物就是杨林。记得邀请了许多名家，究竟是谁我又记不得了。但这次我有缘造访了他们那个现代书法群落，同时我也第一次很好地了解和享受了海。（第 52 页）

▲ 他们也读书，但那方式不是学究式的钻研和苦学，像熊秉明老人在他的《关于罗丹——日记摘抄》中所说的"讲究的是受用"。"……于是拿一本书，然而这本书或者只是一种凭借，有了书，他可以更深地返回自己……"杨林和他的伙伴们凭借书便是为了"更深地返回自己……"，由此我要深深地感激我们的祖先那种不立文字，心灯相传的大智慧了。（第 52 页）

题录：张楠文.现代书法的现代思考[J].中国艺术，1999（4）：79.

来源：知网

观点：

▲ 西方现代艺术接轨的契合点。在这里，我们要感谢老一辈书画艺术家为现代书法的发展所作出的努力，王乃壮、古干等一大批画家对于现代书

法的介入,使现代书法的创作在走向"创新"的同时又蒙上"带有绘画意味"的形式。(第79页)

▲其实,"书法主义"只是一种概念的扩充和权宜之计,并不具有实际意义。当"书法主义"成为历史,现代书法也就从真正意义上跨进"现代"行列。(第79页)

▲"伪现代"书法作为中国现代书法发展历程中的第一阶段,在80年代中后期的书法创作中已初显端倪。随着改革开放的进一步发展,80年代的文艺思潮受西方现代艺术的影响较慢,整个文艺界都在寻求与西方现代艺术接轨的契合点。(第79页)

题录:徐利明.书法与西方现代抽象派绘画[J].南京艺术学院学报(美术与设计版),1999(4):83-87.

来源:知网

观点:

▲西方的艺术家们看待东方的书法艺术,是对其艺术创作的素材——文字构造的既定组合及其特定文意视而不见的,他们不识汉字,也无须认识汉字,"以免由于文字意义的引诱打扰了对其笔法形式的欣赏"。他们所关注和欣赏的是文字的线条在书法的用笔运动中所产生的奇妙的造型趣味,及其变化莫测的线条形状与美的韵律,以此启发其抽象绘画的造型与笔法,而"艺术家的笔法是他的个性和特质的主要线索",这正是一种巧妙的抽象表现人的精神即"内在需要"的形式。(第83页)

▲此后,"书法绘画"的创作方法在西方抽象主义画家中蔚然成风。正由于形成了这样的风气,所以到了1956年,日本书法团体赴欧洲举办书法展,获得了巨大的成功,并给予他们以新的刺激与影响。(第84页)

▲少字数、象书的书法创作,是在中国传统、书法的形式、技巧的基础上,接受了西方现代艺术观念与造型因素的新书法形式。它不脱离写字,保持了书法的本质,并使之升华到了造型类的境界,这种现代意义上的书法创新是成功的。(第86页)

▲前卫派书法重意象、造型走向极端,到了近似于绘画效果的程度,对

书法的基本形式要素,尤其是对笔法、字法的破坏严重,一切工具、材料、表现手段服从于艺术形象创造的需要,观念上走得很远,故多年来难以被大多数中国书家认同,尤其是脱离文字者遭反对更为强烈,这是可以理解的。失去了"文字"的基本制约,何以为"书法"?(第 87 页)

▲ 只要我们摒弃保守的、盲目尊古的观念,站在我们这个时代的立场上,以新的、贴近当代生活的新视角来看问题,就应该承认,这一历史变革的激流所带来的中国书法艺术的丰富变化与新鲜气息及获得的新的发展,是足以傲视古人的。现代的中国书法不同于古昔之处,也正是现代的书法对中国书法史的历史性贡献。(第 87 页)

题录: 赵胜利.论"现代派书法"[J].安徽教育学院学报(社会科学版),1999(4):125 - 126.

来源: 知网

观点:

▲ "现代派书法"虽然在形式上有了重大突破,但由于它完全不顾汉字造型特征,随意改动汉字形体结构,违反了造字原则而走向自然形态,离开了书法艺术的本质美,完全抛开传统艺术创作技巧,注重外部形式的创造与追求,因而他们的艺术作品,毁灭了传统书法艺术的精髓,否定了传统书法艺术几千年来所创造的审美意境而走进了歧途。(第 125 页)

▲ 当我们以这个特点审视"现代派书法"时就会发现,它抛弃了中国书法艺术中最富有表现力的艺术技巧,改"写"为涂、抹、刷,将构成汉字的线条无限夸大、变形,随心所欲地改变汉字富有生命素质的造型结构,使构成书法艺术的线条变得毫无生命力。扁而平,散而乱,粗而野,怪而异,呆滞生硬,紊乱无序,在这些作品中,既看不到作者情感流动的轨迹,也缺乏力度、气势及节奏。(第 126 页)

▲ "现代派书法"之所以与现实拉开距离,除了它违背艺术的心理之外,主要原因还是它忽视了书法创作中的制约因素,而过分强调艺术的个性。(第 126 页)

题录: 吴庸.解构后的魅力重现:杨林现代书法释读[J].美术观察,1999

（2）：51 - 52.

来源：知网

观点：

▲作为现代书法家，杨林书法的现代性，主要表现在：他受解构主义影响，以解构的方式展示了书法语言独立的美感魅力，这是一种点、线结构的强化与思维变革；其次，是不计书法的传情达意特质，重新确认点、线的构成关系，重在空间关系的呈现；再次，完成了对传统书法的拆解，实现了将其碎片进行全新拼装的试验；最后，这种被命名为现代书法的书法，在保留若干抒情遗韵的同时，又呈示为一种冷峻的构成色彩。（第51页）

▲就杨林作品来看，解构的结果是传统意义的书法已不复存在，文本不再是一副熟悉的面孔，通过它欣赏者可以窥探到外部世界的另一种存在方式，使重组后的点、线符号呈现出独立的自足体系，明显地具有一种"颠覆"效果：传统书法的表情达意，不过是文字的虚设构架；读者视为怪诞的解构之书法，偏偏蕴含着形而上的意义；期待着的顿悟，最终可能完全是失望。与传统书法规范不同的是，形而上的意义；期待着的顿悟，最终可能完全是失望。（第51页）

▲杨林的作品，既突破了传统的规范法则，又不机械地摹仿西方现代艺术的技巧，而是出于自己的创造要求进行大胆的取舍与综合；使之具有古典时代艺术余脉，又以全新的姿态令人感受到现代气息。正如杨林自己所说，他对自己的作品是永远不满意的，他仍然还寻找着新的笔墨形式与点、线语言，他仍然还要在这条道路上进行着无休止的实验……（第52页）

题录：杨应时.当下国际文化格局中的现代书法创作[J].现代书法，1999（6）：34 - 35.

来源：全国图书馆参考咨询服务平台

观点：

▲85时期的现代书法，虽然因其对传统中国书法界的震撼而背负起"叛逆"的罪名，在艺术品位上则比较单调与浅显。1989年邱振中《最初的四个系列》的推出。在艺术理念上超越了"书画同源"等传统美学理论的简单逻辑，对现代书法创作是一个很大的推动。现代书法开始真正进入现代艺术

的新思路。（第 34 页）

▲ 稍加留心,我们就不难发现,当今不少现代书法创作者孜孜追求的其实并不是一种鲜活的中国本土特色,而是对旧日情怀的眷恋,与当代中国真正的社会现实是脱节的。（第 34 页）

▲ 一些人继续对中国传统进行改头换面的重复,更多的人则在有意无意地重复西方抽象表现主义绘画或日本少字派书法的做法,满足于画面的装饰性和对文字的修修补补。对当今国际潮流的忽视或排斥,使现代书法创作界在观念上总体落伍,难以和当今世界现代艺术进行平等对话。（第 34 页）

2000 年

题录:钱清贵.中国现代书法创新之我见[J].南京艺术学院学报(美术与设计版),2000(2)：54 - 57.

来源:知网

观点:

▲ 如何能使书法真正从"文字代码"转变为"情感代码",从而让更多的人了解和接受,并使客体能从"代码"中理解和体会主体的"情感",这就仍需"结构主义"的创新者们进一步去探索和发现。（第 56 页）

▲ 因为"书法主义"派中,有相当一部分人原是搞"结构主义"的,他们目前仍在继续创作这类的作品;同时还把"结构主义"的艺术形式当成最终实现"视觉艺术文化转型"的过渡阶段,不放弃结构主义是总体战略的一个重要组成部分,可以理解为是一种策略措施。"结构主义"则不然,虽然也提出消解汉字内容的视觉形式对人的视觉干扰,弱化汉字,强化结构形式的视觉冲击力,但以不离开汉字为原则,是在汉字范围内寻求创新之道。（第 56 页）

▲ 创作主体在理性运思后的创作过程中,只注重情感宣泄的物化形式,不关心视觉结构的直观内容,物化物是字,或类似字的符号。视觉的艺术形式与"无字书法"雷同,只是还有可识读的汉字或"类汉字",表现技法是对传统的继承和发展。（第 56 页）

题录： 宋明信.现代书法的本质与发展问题［J］.湖北美术学院学报，2000(4)：21 - 22.

来源： 知网

观点：

▲ 书法艺术同时也具有抽象美。"抽象"本是相对于"具体"的一个哲学范畴。通常所说的抽象指对各种具体事物所具有的某种共同的、一般的特征加以提取、抽象、概括，具体是指沿未经过这种抽象的客观世界的可感觉的对象。抽象加上美，成了抽象美，即指一些不模拟自然、社会中的具体物象，不再现客观事物的美，而只从客观世界中抽取美的方面、属性、关系来进行艺术造形，体现出客观事物的本质和创作者的思想、情感、想象的美。（第21页）

▲ 近来，虽然把书法看作纯抽象艺术的观点颇为时兴，但书法很难成为纯抽象艺术，这主要是因为具有模拟性的特质。艺术形式上的"模拟"与"非模拟"则是区分"具象"与"抽象"的不同美学内涵的标志。在造型艺术上看，"抽象"一词就意味着离开具体的客观对象，创造出非具象的形态。抽象一词具有从具体事物中抽取出某种共同的、一般性的特征的哲学和语言意味。因此，近来艺术家们不爱用"抽象"（non - figurative，形象完全消失）和"非对象"（non - objective，没有客观对象）这对词。（第22页）

▲ 看看韩国书法界的情况，他们中的一部分人并不是无名小卒，而是在书坛上具有相当大影响和地位的名人。他们具有很深厚的美术方面研究和强大的创作力量，而且他们有许多弟子，仅依靠过去的权威（传统）而停止思考创新的一些元老的影响也比不上他们。（第22页）

题录： 王南溟.草书作为媒材：吴味的现代书法［J］.书与画，2000(8)：16.

来源： 全国图书馆参考咨询服务平台

观点：

▲ 吴味的作品由两个重要方面组成：一是利用草书的章法，只是它已不再书写汉字。当我们面对吴味的作品时就知道，它与草书传统有关。一是释放草书的运笔走势，而使线具有表现力。所以，吴味的作品与其他现代

书法家作品明显不同的是：它有一个很明确的转换支点——草书。（第
16 页）

▲走向抽象的现代书法转换了书法传统性的语言特性，它为书法开拓
了新的空间，也为抽象艺术提供了独特的视角。一方面要纠正少字数书法
的简单章法，另一方面又要将草书式运笔（已非汉字书写）的要素改造为空
间形式。吴味有意义的工作就在于将现代书法创作带入了很具体的转型情
境。这个转型情境告诉我们：历史上的中国草书在现代艺术语言解构中会
成为媒材，而使草书变成了有草书性的画面。（第 16 页）

2001 年

题录：陈龙国.“传统”岂能抛弃：“现代书法”杂议[J].中国钢笔书法，
2001(8)：6-7.

来源：维普

观点：

▲因为要“变”，所以要抛弃“传统”。这个逻辑实在费解。照这样推论，
传统书法乃是僵化不变的。然而常识告诉我们，甲骨钟鼎陶砖简牍这些古
代文物上的书迹，总是千姿百态，常见常新。迄今为止，古今书家一致公认
的篆隶草行楷五大书体，各具面目，都在“传统”之中，而五大书体中任何一
体，又都是名家辈出。（第 6 页）

▲举凡要对某一事物进行变革，必定是该事物在社会发展潮流中暴露
出致命弱点，不可救药。中国传统书法其鲜明的民族特色和广泛的群众基
础，是世界上任何一种艺术望尘莫及的。原因在于，书法一直和全民族共同
使用的语言文字紧密结合，融洽无间。在这种结合中，汉字以其特有的构形
方式和书写工具、材料，为书法家提供了无穷无尽的创作空间。（第 6 页）

▲认为书法传统已经僵化过时的人，是否应当反思一下自己的眼光有
点僵化过时，以致在传统面前束手无策。且看，古今诗人面对春花秋月，浮
想联翩，佳句层出不穷，春花秋月却依然故我。擅长人物画的画家不会悲叹
人的长相老是那个样子而改弦易辙。（第 7 页）

题录： 吴小宁."现代书法"的困境[J].唐都学刊,2001(2)：128.

来源： 读秀

摘要： 探讨书法艺术的本源,可以看到,试图离开汉字本身,将书画融合的所谓的"现代书法"不是对传统的书法艺术的发展,而是对这门艺术的取消,是一些人无视艺术的规律,盲目或有意求"新"的行为。现代书法的困境主要在于书者浮躁的心境。

关键词： 现代书法;困境;汉字;毛笔

观点：

▲ 在这种意识的作用下,有人便摒弃了汉字和传统用笔结体的基本准则,纸面上出现一些模糊不清的墨团和散乱含混的图像,流畅清晰的线条没有了,规整而又极富变化的字体无从识别,更不用说书写技法的轨迹了。这些所谓的书法艺术,其实已经离开了"书法"的本义,因为书写的"字",即对象已经被消解了,何谈其"法"？可以看出,这种做法不是发展而是最终取消了传统书法艺术。这都是不顾及现实情形只求创出一条"新路"来,一鸣惊人的必然结局。（第 128 页）

▲ 书法作为一门艺术首先是使人的精神、品质和情操在这一优雅的活动中得以净化、聚成和提升,使人性得以健康、良好地发展与完成,这才是书法这门传统艺术在我们这个时代得以存在和发展的根本所在,也是现代书法之现代性的最好体现。我理解的书法艺术的"现代性"首先应在其作为艺术的本质方面,其次才是技术层面的问题,而不是恰恰做得相反。（第128 页）

题录： 陈传席."现代书法"臆义：兼说改革太急便会出现"胡来"[J].青少年书法,2001(12)：19－20.

来源： 全国图书馆参考咨询服务平台

观点：

▲ 从"中国当代书法展"的现代书法部分可以看出,大部分作品还不是"胡来"。有很多书法家本有很深的传统功力,但既称之为现代风格,却又看不出改革在哪里,像何应辉写的"守一"、周运真的《陈毅诗一首》、伍雪丽的草书等,都与传统书法基本无异。只有少数书法吸收了日本书法的一些笔

意,是成功是失败,姑且不论,而吸收外来营养和借鉴古代传统本来就是学习书法的基本方式,似乎还谈不上就是"改革"。(第 19 页)

▲一代而有一代之书,个人努力必须在时代精神的基础上才能成功,没有时代精神的基础,个人努力都不能成功。个人努力把字写得好一点可以达到;形成一代新风,则非人力可为。谋事在人,成事在天。这个"天"就是时代精神。(第 19 页)

题录:朱青生.不是现代书法[J].江苏画刊,2001(5):38 - 39.

来源:超星期刊

观点:

▲我与彭俊军夜访邱,就是想发表他的"不是现代书法"的作品,因为我赞同"现代书法不是书法"(王南溟)说,主张现代书法的性质在反书法,所以,如果邱以为"现代书法",我不以为特别,邱以为"不是现代书法"者,我强作为现代书法论,天下事,是则非,非则是。邱实际并不是同意谁有权力将他认为不是书法者当成书法,而是要同我一起追究为什么会有这样一个奇怪的分歧。(第 38 页)

▲邱振中的这批作品显示着主动误取书法因素而创作全新艺术的态度。它们是借助书法这样一个因素,在时间中流动的心理过程,共同呈现在一个平面上。它的要点不在于最终是一幅画,而是心理过程中可以注入多少成分,这些成分要依赖人的品位的长期修养,又不得不在一个危急的瞬间迸发出来。如果这里面真的可以看到一个衰弱的文化的顽强的挣扎,也就完成现代书法的举事的初衷。现代书法源自书法,已不是书法。(第 38 页)

题录:高云峰.从时间观出发论"现代书法":兼及"现代书法"与传统书法之比较[J].昭通师范高等专科学校学报,2001(1):27 - 34.

来源:知网

摘要:时间是哲学研究中始终贯穿着的一个命题。对时间观的认定和体现自觉或不自觉地展示在艺术作品中。从时间角度分析、预测书法艺术在当前历史阶段中的发展取向。对传统书法和现代书法进行比较。

关键词:时间观;现代书法;传统书法;比较

观点：

▲"现代书法"是近十余年来在中国书坛兴起并有着很大影响的"书法异化"现象。之所以称为"书法异化"，是因为"现代书法"是为区别人们传统性思维定式确定的书法概念而赋诸流形之定义，并不是历史学上的阶段划分。它已脱离了传统书法相依共存的表现固有——文字、实用性与艺术性均须兼顾的阈限，完全地从另一个视域——纯艺术和主观体验的视域来审视、开启和变创。纵观它出现、流变、演进的种种过程，无不显现以所企求的纯艺术体现朝向这种文化载体的终极追求为目标。因而就出现了很多与传统书法表现形态相脱离甚至背离的现象。（第 27 页）

▲"现代书法"在面对时间对生命主体持续性的体验而产生的阶段及阶段的衔接时，时间的一次性和不可逆性始终在沿着线性方向向着没有终极的方向发展，同时，无终极结果的时间压力又在阶段时间中使时间之矢偏离去向而散漫，这就有必要就过去、现在、未来在书作展示上说明已承诺的某种艺术真理来体现独特的自我。于是，寻求一种疏解方法和摆脱无所适从境地的焦虑就自然而然地产生出来。在对时间压力的处理——对时间段的拆解方法就成为了达到终极目的的选择，时间的遮蔽与折叠就成为其手段。（第 30 页）

▲在这里，现在同未来发生了接触，欣赏者则产生了一种印象：未来是现在的一部分，或许未来时间已可逆地侵入到现在时间中，未来已成为现在必然的合理延伸，这正符合海德格尔的论断：以未来的方式回到自身上来，此决断在当前化中将自身带入处境。这个已在源于未来；这也就是说，这个已在的（说得更准确些就是：已经存在着的）未来从自身中释放出此当前。我们称这样一个统一的现象——已存在着的和当前化着的未来——为时间性。（第 32 页）

▲因此，"现代书法"的时间观的起始点源于传统书法最后仍归于传统书法。直观地说，如时间具象化了的钟表，时间指针从不确定的始点开始循环后又回到不确定的终点，只走完时间的某阶段。（第 33 页）

题录： 朱青生.关于现代书法的反书法性质[J].中国书法，2001(3)：33-34.

来源：知网

摘要：北京大学艺术学系教授朱青生长期致力于现代艺术的研究与创作，对中国近十多年来产生的"现代书法"也颇为关注。本文以书信的形式，对"现代书法"的性质、概念以及中国书法艺术在当代文化发展中的地位等，表达了自己独特的看法。现刊发此文，希望借此能够引起大家的争鸣。

观点：

▲中国现代艺术史将面临一个新的问题：什么是艺术？什么是和人们的文化背景和自我问题真正相关的艺术？怎样才能使一个落后民族在现代艺术的创造中不会流于主流强势文化的次生现象？实际上，这是中国人在新世纪初的一个精神的实验。如果连一个现代艺术都不能生成，中国的现代化的很多说法都只能是一种空想。因此，我们不得不重视文字与书写、不得不重视水墨画，因为这是不可回避的传统，它是我们依赖而展开实验的资源。（第 33 页）

▲更会注意书法作为一门艺术，除了它的上述的一般性问题之外，它的一种对不可知的领域的干预，而这种神秘的价值，下可以疗病，上可以通神，只是到了魏晋之后，才被形迹上的过分考较掩盖了。到底什么是传统？到底什么是书法？现代书法的方法根本上是自认为无知和存在不可知的，于是就把当今所有的关于书法的成见和规范拿来做突破对象而进行实验，尝试在此定见之外是否还有什么可能性，所以就表现为处处"反书法"。其实"反书法"正是借书法的伟大遗产，悟入无上之境界。（第 34 页）

▲书法的随顺者，与书法的反其道而行者，被这次研讨会的发言人郑惠美研究员定义为"熟书法"与"生书法"。她是从当代书法的延续性和现代书法实验性着眼论述的。在书法家和现代书法创作者之间谁更重视"书法"呢？这又是上述表面冲突带来的一个艺术道德问题。姑且不谈上文所说的传统与反传统对传统的大、小二种继承之别，因为那是一个信仰问题，理解不同不可与之道也，道不合不相与谋。即使具体讨论对历史上已有的书法的研究而言，也不见得与随顺传统还是反传统有直接的关系。因为随顺传统有二种方向：一种是精研历史，另一种是随俗循旧。反传统也有二种方向：一种是精研历史，另一种是一味破坏。（第 34 页）

题录：白砥.空间的新秩序：关于"现代书法"[J].书法之友，2001(7)：7－10.

来源：知网

观点：

▲在物质文明上，中国由于近代以来受外力的侵扰及内战、内乱的消耗，人民生活水平远不比西方发达国家。故改革开放的目的是唤醒人们的进步意识及对高科技的引进与掌握，以使国民生活一天天好起来。事实证明，物质文明的"现代化"是需要直接从西方引进的，或者说，"现代化"就是西方高科技化的代名词（日本的现代化同样来自西方）。（第7页）

▲"形式化"似乎是新鲜的东西，其实在中国的传统艺术中，"形式"感普遍存在。如对立统一观中的阴阳、刚柔、虚实、方圆、正欹、中侧等等，便是形式要素。（第7页）

▲而恰恰相反，中国艺术的现代，是要提取传统意识的"原"质而发扬之，而在提取或发扬的过程中，对西方现代艺术中那些与中国传统中的"原"质相近的意识与实践则不妨作为参照与借鉴。从这个意义上讲，西方现代意识作为一支清新剂，或可帮助中国艺术的振兴。（第8页）

▲书法在形象上固然是以汉字为载体，而且它的产生与发展都与汉字切切相关，但书法所反映或表现的精神，却远非汉字本身所能涵盖。也就是说，书法利用了汉字的形象躯壳，将灵魂附身于汉字，通过对汉字的线条形态、用笔、线质、结字、章法等的重新建构，表现宇宙变化的"道"——阴阳对立双方相摩相荡、相生相克、相互转换的"自然"本质。书法审美诸要素及技法诸要素皆由此衍生。（第8页）

▲中国的现代书法运动，在一开始便出现了立足点的偏移，即不是在书法基础上的现代，而企图以绘画手段改造书法。一九八五年在北京中国美术馆举办的"首届现代书法展"，即是由一批画家（其中也有善书者）所作的探索作品的汇集。由于多数画家对于书法本体认识与实践的不深刻，使他们对抛弃传统往往在所不惜。于是，企图以"借用"或"照搬"的方式改变传统书法的样式，以达到"新"的视觉效果。（第9页）

▲少字数的作品创作，源自日本。但日本的少字数探索多以表现字义为目的，并非关注或很少关注字结构的空间形式——以字之黑与空白之白

的互为因果。中国的少字数作品在一定程度上吸收日本的象书形式,但以能表现出形式空间者为上(能与"道"相通,与传统书法相衔接),以表现肌理、字义者为下。(第 10 页)

题录: 白砥.空间的新秩序:关于"现代书法"(续前)[J].书画世界,2001(8):9 - 12.

来源: 知网

观点:

▲ 在以上的评论中,我们对作为形式空间探索的少字数作品加以了肯定,因为,只有这类探索,才符合作为体"道"目的书法本意。这种探索仍旧保持作为书法传统的审美原则:通过用笔的提按、顿挫、快慢增强线条的质感及节奏感;通过对字结构的造型力求其形式美感;通过对空白与笔墨的关系的安排凸显空白的作用与意义。此三者的综合,构成整幅作品的完整的生命形式。(第 9 页)

▲ 如果说二字或二字以上的少字数作品仍可通过字与字之间的疏密等关系协调空间的话,那么,单字作品则只能依赖于点画了。在单字作品中,点画既是构架的最小元素,也是最基本及最主要的部件。而在二字或二字以上的作品中,单字则是最基本及最主要的结构部件。(第 9 页)

▲ 然而,大多数汉字结构的形式感因其自身点画的规定性与约束不能再作进一步的拓展,也便是说,汉字结构本身并不能最有效地表现空间张力。所以,我们认为的现代探索,实际上应该是对传统创作中结字与章法美的扩张与拓展,而丝毫不是对传统的反叛与对立。(第 11 页)

▲ 少字作品线条的扩张及对内框的打破,使有些笔画可以破出边界(以增强空白效果)。多字作品虽也有顶边,但一般不作破边冲出。这是由于多字作品空间内的字素多,破边反而会影响整体的完整性。这是两者对有义空白探索外框处理方法的区别之处。另外,多字作品内空间的张力依靠字、行、上下、前后、墨与空白等的对立因素的对比而获得,故多字作品的行实际上相似于少字数的点画,只不过多字显得繁复,少字显得简洁而已。但作为对无义空白的探索,无论是少字数作品还是多字作品,其目的是一致的。(第 12 页)

2002 年

题录：李志军.朱明：现代书法的布道者[J].书法赏评,2002(4)：6-7.

来源：读秀

观点：

▲ 看书法如同听音乐。一般人爱听流行歌曲,依赖于歌词。其实真正优美、动人的是歌词之上的音乐的旋律。大部分人看书法作品,同样依赖于"字",含义、形态、如何用笔、如何结体、表现出了什么情趣风格等等,这同样是低层次的欣赏。书法的最高境界是"字"的形体背后的线条的表现力。(第6页)

▲ 朱明说,中国的墨色不是西方的黑色,是"玄"色。"玄"是"元"、是"根"、是生命的原色,是和宣纸的"白"对应的。墨和宣纸,一黑一白,组成一个独立于万物之外的干干净净的世界。墨和宣纸,通过笔和人而交融,无中生有。空是虚空,有是妙有,有生万物。(第6页)

▲ 从根本上把握书法精神,打破僵化的书写模式,清理贵族士大夫遗留下来的虚伪"情趣",让书法以新的形式表现现代人真实的思想感情和审美观念。朱明不仅是一个现代书法艺术观念的实践者,更是一个无畏无惧的布道者。(第7页)

题录：蒋立群.中国"书法"现代定位及跨世纪架构三论[J].书法研究,2002(1)：1-16.

来源：全国图书馆参考咨询服务平台

摘要：面对令人目眩的外来文化及所谓现代艺术思潮的冲击,代表东方文明和中国传统文化精髓的"书法"亦受其难。今天,有必要正本清源,重新把握,准确定位,作跨世纪的新架构新思考。本文认为：(1)现在所谓的"书法",实应名之曰"书"。称"书法"是明清以后逐渐以偏概全以点画技法代换书道的讹用,"书法"的本义就是指中国文字的书写方法,也只能这样使用;历史上一直称"书",后来形成一种专门的理念称"书道"并传播日本,应

还其本来面目返本归真；现在进入国际社会，应堂而皇之称"中国书"，吕凤子先生等老一辈大师早有是说；现代又作为一门世界性艺术，可沿用古已有之的"书艺"一词称之，中国艺术学权威张道一先生一直这样倡导。(2)"书法热"源自中华远古对具有神奇功能和内涵的史前"图文"的崇拜和信仰。"中国书(艺)"有其深厚的历史内涵；我们应突破明清末法的束缚，弘扬光大造福新时代新人类作出更大贡献。(3)中国书家和中国书坛应调整、充实自己，当仁不让肩负起历史使命和重任，领衔倡建世界书艺组织和建构书艺国际(中心)，这是跨世纪之际的理智抉择和当务之急。文中还涉及许多理论和实践问题，都有明确的观点和阐述。

关键词：书；书道；书法；书艺；中国书；书艺国际(中心)

观点：

▲ 大家闹腾了一阵"先锋理论"，于半空中突然发现犹如断线风筝失落得上下前后一无依凭，于是又匆匆回首故纸，却只能抱着明清教条抱残守缺，或只能用外来观念来剖析理论(实是曲解)，却又陷入误区不能自拔；而对于中国书(艺)的真正价值，中国书家肩负的历史使命和重任，中国书坛跨世纪之际面临的抉择和架构，却都未作应有的思考……凡此种种，作为当今的书学研究者或要想成为一名承前启后的"学者型"书家，尤其对于以"中国文化传人"自持的同道，这却不能不知不能不辨不能不了然于胸。(第 2 页)

▲ 我受当代艺术学权威张道一先生"五马九连环"艺术学科体系建构说启发，从基础层面"写字"入手，对其"涵奥"作了深入的开掘和辩证的梳理——上溯远古，旁及变流，反复求索，涉及文字的起源，文字与符号，文字与图像，文字与人，人与字与书，摹写与书写、抒写、抒情、尽兴、抒怀的过度、缘起与异化，以及程式、意象、阴阳、思维、天人感应等诸多方面(另文讨论)，对于中国书的艺术"魅力"问题，可以这样断言：它是一种源自中华远古对具有神奇功能和内涵的史前"图文"的崇拜和信仰。(第 8 页)

▲ 时代在召唤中国，召唤中国书坛，召唤我们。我们必须顺应时代，更新观念，抛弃陈腐观念而予以正视，勇于开创，当仁不让确立主导地位——即在中国建构以中国书为龙头的"书艺国际"(或"世界书协")及"国际书艺中心(城)"——这是今天的理智抉择和当务之急！中国书，从今往后，应作

为一种国际乃至世界性文化和艺术运作;中国书界也应跳出框框,提高格局,应有更大的架构。(第 14 页)

题录:齐斋.拓荒者的足迹:《邵岩书法精品集》读后[J].书法之友,2002 (2):52.

来源:知网

观点:

▲ 书法果真要成为现代意义上的艺术的话,它必然要加强其书写意识的夸张表现与造型抽象的强化,并且尽量减少对文字内容的过分依赖。(第 52 页)

▲ 书法的笔墨线条本身不仅仅作为一种形式存在,而且有着意义(意境内涵)的存在。(第 52 页)

▲ 现代书法注重汉字的空间分割,使读者变为观者直接进入书法的空间构成。如果现代书法没有在形式上作新的追求和努力,其现代书法就无法成立。(第 52 页)

▲ 正如张以国先生在作品集前言中指出的那样:"在许多现代书法家向现代西方艺术靠拢,放弃文字载体,甚至否定传统线条的风潮中,邵岩没有随风倒,没有放弃文字的载体,而是将文字的结构和抽象形式结合起来,始终坚持自己独立的思考和个人的风格。因此,他在挖掘古典书法潜力的同时,努力汲取现代艺术的观念,以实现他所说的'憧憬古代的美好事物,热恋大自然中生生不息的万物,表现现代人的精神世界和个体创作,在传统与现代之间建立高楼大厦'的理想。"(第 52 页)

题录:李希廉.书法艺术的创新及"现代书法"浅探[J].西部论坛,2002 (2):77-80.

来源:读秀

摘要:书法是中华民族特有的传统艺术,创作求新是书法艺术发展的动力。我们应继往开来,充分发挥书法的丰富内涵和表现手法,创造出新的艺术成就,为社会主义文化建设服务。

关键词:书法;传统艺术;继承;创新

观点：

▲ 可是，八十年代以来，在我们书法界，有一些人却主张说什么书法的"传统技术束缚着书家们的创作自由，应当打破，应向东西方美术作品中寻找营养"，要走向世界就要与传统"彻底决裂"。有些人还说："我们书法不能再受旧民族意识的制约"，要甩掉这"沉重的包袱"，中心意思是只求创作求新，不要继承传统。历史事实告诉我们，历代书法大家的卓越成就可以说无一不是在继承前人优良传统的基础上发展起来的。（第 77 页）

▲ 有些书家刻意菲薄我国书法技法的优良传统，首先否定的就是笔法，他们出于一时的自我"意图或冲动"，把创作说成是"玩玩"，信手胡涂乱抹，任意破坏字形结构，发表了一些非字非画的作品。（第 79 页）

▲ 其实，"现代书法"这个命题本身就是一个很不清晰的概念。书法技法与某个历史时期的书风不同。由于对书法技法与神韵意境的混淆，必然导致对书法技法与时代书风的混淆。技法是法则，是书法用笔的基本规律，或者叫"道"。（第 80 页）

题录：刘宗超.书法现代创变的文化背景[J].书法之友,2002(2)：7 - 9.
来源：知网
观点：

▲ 中国传统文化与西方现代文化在模式和形态上是决然不同的，当她受到西方文化的不断冲击时，是在与西方文化既对立又融合的进程中不断演进的。鸦片战争以后，中西文化发生了第一次大碰撞，中国文化开始了由传统向现代的过渡历程。本世纪初，中国传统文化受到西方文化的全面而猛烈的撞击，引发了"五四"新文化运动这一近代以来最伟大的文化运动，对千年来的文化传统进行了全方位的批判和一"大转折"式的扬弃。到二十世纪七十年代末，随着我国积极的对外开放政策的实施，西方文化又卷土重来，势不可遏，在这文化碰撞下，中国传统文化才实现了现代化转型，并影响了中国文化的价值取向。（第 7 页）

▲ 我国封建时代的文化是一种和谐的古典文化，社会和文艺均处于较稳定发展的状态中，于是传统书法也以"和谐"为最高标准。然而，现代文化的形成却打破了这一和谐状态。现代文化是工业化、都市化、自由市场经济和技

术进步的必然产物，自由竞争规律及商品交换逻辑推演到了社会生活的各个方面。因此，现代文化是与传统文化相对的、冲突的、不和谐的文化。（第7页）

▲早在二十世纪初的文化嬗变，便对书法生存与发展提出了几个考验：毛笔的退出实用领域、古典文化氛围的消失、文字改革运动及审美趣味的变化。但是，由于以下原因，书法的从事者却暂时绕开了以上难题的追问：（一）书法是地道的"国故"，引进的文化中没有相应的参照物，它成不了新文化的批判及改革对象；（二）由于当时条件限制，毛笔一时不能被西洋笔替代，毛笔字仍有广泛用场；（三）文言文虽然不再实用，但是书法创作仍可以抄写前人的诗词为用；（四）文字改革实际上的推行不通；（五）受"和谐"与"正统"思想影响，书法创变上早已形成了一种迷恋继承、不思大变的惰性思维；加之书法"艺术"地位的模糊不清，书法完全可以仍作为一种"余事"或"消遣"，而对一切不利发展因素不屑一顾。（第8页）

▲书法创作工具退出实用领域，还会引申出另一个更关键的问题：未来的书法创作是否一定用毛笔？硬笔书法、篆刻作品、现代刻字作品创作也不用毛笔，不都被承认为书法艺术了吗？那么用各种现代材料印刷复制、拼贴、打印的汉字作品，算不算书法作品？先用电脑设计作品的原型，再用毛笔表现出来的作品应如何看待？未来书法创作是否依然限于传统的"笔、墨、纸"的格局？传统书法如何面对现代科学的洗礼，适应越来越多用现代科学武装了自身的鉴赏者？如何吸收美术技法或借助新的机械文明所提供的各种新的媒介材料？这都是书法的现代转型不可回避的问题。（第9页）

题录：李丛芹.略论书法和现代派绘画的审美差异[J].常州技术师范学院学报，2002(1)：102-104.

来源：知网

摘要：现代派书家为了打破以文字识读和书写为根本的习惯性思维，对西方现代派绘画进行了生硬的嫁接。但从书画创作审美体验中的"心物"之轴来分析，书法与传统的中国诗、画相比，虽有其独特性质，仍然是点画结构与主体意的融合，即意与象、心与物的统一。而现代派绘画从再现跨越到表现，只注重意与心的一端，强调心与物的对立。这可从现代派绘画与书法发展的实践以及相互借鉴中得到验证。

关键词：审美；书法；现代派绘画

观点：

▲ 在现代派书法的探索中,有一个十分突出的现象就是,现代派书家为了打破以文字识读和书写为根本的习惯性思维,对西方现代派绘画进行了生硬的嫁接,很多作品与现代水墨画已没有明确的界限,书画间失去了类别或种属的差异。(第 102 页)

▲ 但现代派画家所吸取的只是中国书法中借运笔的方式而产生的情感语言,也就是说,他们最关注中国书法家对笔的操纵,即从书写速度与情感宣泄的关系着眼,而对中国书法的意象结构及其间蕴含的文化精义是视而不见的。(第 103 页)

▲ 因此,文化艺术界的有识之士对那种高蹈云端的实验开始反思,他们正视现实、反观传统,以期建立一种既不是传统的复活也不是简单的西化,而是东方和西方融合、人伦与自由并重,又以发扬人伦为本根的多元的新的文化艺术。(第 104 页)

题录：王晓斌.论传统及现代派书法的形式意义与抽象观[J].曲靖师范学院学报,2002(4):114 - 117.

来源：知网

摘要：在尚未形成自身理论体系的时候,现代书法以西方现代派绘画艺术理论为根据,从而抛开汉字这一载体,否认传统书法的形式意义和抽象内涵。从现代派书法强调不以汉字为载体的纯形式观与传统书法以汉字为载体的意象形式观的比较中,不难看出传统书法取自然物象之象的抽象模式和现代书法超越自然物象的抽象观不同。

关键词：书法艺术；现代书法；传统书法；形式；抽象

观点：

▲ 克莱夫·贝尔在《艺术》中提出"有意味的形式"这一命题,即在"这一种"形式中蕴含着某种意义,它能激发人们的审美情感而产生愉悦。克莱夫·贝尔在这里强调的是纯形式的审美特质,于是,现代书法就从本体出发,强调消解汉字,解构传统书法而进行现代重构。(第 114 页)

▲ 现代书法从书法的本体性、纯形式的角度反对认读,销蚀文字,认为

"传统书法更多地表现了语音、语义信息它把汉字引到对书法文字的认读，而现代书法反对认读，把书法引向形式信息"。从而否定传统书法形式的审美特质。然而，自相矛盾的是，现代书法否定符号的认读，但却又在其"符号"之外加注标题，显然是在引导人们通过标题去认读似画非画的"任意符号"，最终也未能摆脱认读。（第 114 页）

▲ 显然，抽象主义的非形式线构、非自然具象抽象的审美意味成了当今现代书法的美学基础。现代书法是书法与抽象派绘画杂交之产物，日本前卫书法亦如此。它虽然反对摹仿，追求个性，但在创作中却大量摹仿抽象绘画方式将书法与汉字割裂开来，消解可读性，追求抽象的模糊化，其线条已是对汉字的极度夸张扭曲和再抽象，直到跨越书法的载体——汉字，从而成为抽象主义概念的又一类图解方式。（第 116 页）

题录：周德聪.流行书风　书法传统　现代书法[J].书法研究，2002(5)：19‑32.

来源：维普

摘要：流行书风是历史使然，是时代使然，不以个人意志为转移，它在本质上必将积淀成为书法的传统，因为历史上任何一个朝代的书风都有流行的意味。故我们说"流行书风"是"与时俱进"的表现。书法传统是一个无限发展的过程，不是凝固不变的，它本身需要不断地丰富，因此，作为传统的书法，它在表现形式及风格范型上也具有多样性。现代书法作为新时期的一种书法流派，它在创作观念、创作技法、创作形式上有其新意，但由于它生成与发展的历史并不长，还有许多值得研究的地方。

关键词：流行书风；书法传统；现代书法

观点：

▲ 为什么我们的书法界却偏偏对"流行"一词心存戒避，谈此色变呢？作为艺术品的书法如果不展示于人，不公之于众，即使展示公布，倘得不到社会承认，它是万万流行不得的，因此，我认为"流行书风"有利于书法的普及，有利于大众的审美，有利于书坛的繁荣。（第 21 页）

▲ 书风为什么会流行，我以为首先来源于专家的认可，两至三年一届的国展及中青展的入选和获奖作品。它们的风貌如何？势必给社会（确切地

说,对书法界尤其是书法创作者)带来极大的影响,因为在竞争激烈的社会,以书法这种形式来展示自己本质力量的书人,要想出人头地,上国展、中青展,似乎成了他们的首选。因此,这两大展览上的获奖作品,就成为他们追摹的对象,众人的追摹遂使书风得以流行,甚至在流行中形成某些热点,诸如汉简热、章草热、书谱热、尺牍热、米芾王铎热、巨制热、小品热等。(第22 页)

▲ 由于传统的这种滚雪球似的无限膨胀,使得后人面对传统的巨大包袱,或俯首称臣,或弃而不用。前者导致了书法的保守主义,不思进取,无意创新,以为只有老老实实地继承便可高枕无忧了;后者导致了书法的虚无主义,狂诞粗野,丑怪恶札,一意孤行,以为这就是"创新",这就是"主义",从而陷入书法痛苦的窘境。(第 25 页)

题录:陈振濂.当代中国对日本书法之引进、融汇与扬弃[J].浙江社会科学,2002(6):128 - 134.

来源:知网

摘要:几千年以来,中国书法对日本是作为母体与"根"而存在的。只有日本不断地向中国书法学习、汲取,却不曾有过作为"母亲"的中国书法逆向地向日本书法这个支脉进行取法的历史现象。但在日本明治维新和二战投降的这两大历史时期,日本书法依靠来自西方的冲击与激发,开始摆脱作为中国书法从属地位的处境,走向了独立自主的新的体格,而身处贫穷落后的清末民初与封闭保守的上世纪中叶的中国书法,却以不同方式开始了对日本书法的逆向回输。本文对近百年来中国书法对日本的逆向回输的基本事实以及其内容、方法、结果进行了大致的排比,对 60 年代和 80 年代以后这两个重要时期的书法交流活动进行了梳理与归纳,并通过理论上的从译介到比较研究和创作上的从模仿到生态超越这两个课题的设立,最终勾画出近百年中国书法与日本书法之间关系的一个重要侧面。

关键词:日本书法;中国;引进与扬弃

观点:

▲ 可以说,在当代书法创作中,尝试现代派书法的探索者,在前期多取日本前卫派书法样式,在后期多取日本少字数派书法样式,几乎都可以说是

一种模仿与移植——即使现代派书法家可以对每一件创作详细叙述出自己的心得与感受而非简单模仿,但作为创作方法的特征,或作为作品样式的特征,与日本前卫派、少字数派书法之间相比还是可窥出千丝万缕、或隐或显的关联性来。作为每一件具体作品,未必是直接模仿;但作为一种基本观念与思路甚至是表现手法程式而言,则移植的痕迹仍然是十分明显的。(第133页)

▲需要形式美塑造、需要时代阐释,这就是日本当代书法作为展览厅艺术所能给予中国当代古典书法的还饶有文人士大夫气的既有形态的宏观启迪与刺激。(第133页)

▲中国的古典派书法,日本有之;中国的现代派书法,日本亦有之(并且又可说是先受到日本前卫书法的影响);中国的学院派书法,日本却无之(韩国、东南亚、西方皆无之)。但作为一种流派的格局,这种“并无之”也许更是一件好事,因为它摆脱了单纯的形态模仿的浅层次手法,它把书法创新上升到一个流派纷呈的书法生态构建的立场上来进行审视。(第134页)

2003 年

题录:赵权利,洛齐,刘宗超,等.“现代书法”还是“书法”吗?〔J〕.美术观察,2003(12):58,62.

来源:知网

观点:

▲沈伟对“现代书法”的认识和态度似乎非常明确。他虽然以“现代书法”不同于“书法主义”的认识为前提,但仍将它们同“传统形态的书法”加以区别,而归入“以书法为名义的视觉创新活动”或“以书法为灵感的艺术制作”。他认为“书法”不同于其他诸门类“艺术”,其表达的对象、语汇和方式并不与现实生活的视觉背景变化发生直接关系,因而其演进与发展的根本在于其经典基准的不断完善,而并非形态的与“时”俱进。(第62页)

▲至此,我们提出的问题在三个人的论述中得到了三种不同的答案:其一,“现代书法”是反书法立场的“非书法”,既不与“书法”“同流”,“书法主

义"也不与其为伍;其二,"现代书法"是能容纳一定程度"形变"的"书法",是未来书法形式创变的方向;其三,"现代书法"绝不同于"书法",是以"书法"为名义或灵感的艺术创新,具有自己另类的游戏规则。(第 62 页)

▲作为 20 世纪 90 年代"书法主义"观念活动的策划与主持人,洛齐对前卫书法三种形态的划分,表明了自己书法主义的立场和对"现代书法"的理解。在洛齐看来,"书法主义"作为"书法中的当代艺术",首先不丧失书法身份,在此前提下延续与开拓书法的多元观念的发展,并建立起书法与当代文化情景相联系的话语通道。"现代书法"则与此不同,它首先不认可"书法"身份,并以反书法的立场企图替代传统书法。(第 62 页)

▲刘宗超将"汉字形变"作为书法现代创变的焦点,认为"汉字"在形态上能容纳的变形程度,是传统派书家和现代派书家的根本分歧之所在。他总结近二十年书法现代创变历程中汉学形变的四种类型,即图解字义式、文字实验式、汉字的空间构图式和观念式,并将洛齐的"书法主义"归属于"观念式创作"。(第 62 页)

题录:沈伟."书法"的现代阐释:关于中、日、韩的实验书法及其主义[J].湖北美术学院学报,2003(2):49 - 50.

来源:维普

摘要:反思整体区域文化中的现代书法艺术,我们可以理解,在目前的艺术环境中,传统意义上的"书法"已经被还原为了一种资源,一种文化的或艺术的资源:作为一种区域性文化在全球后现代环境中共存的历史经验,它们有着共同关注的基本命题,那就是:以"书法"为思考的对象,重新阐释并演绎传统,进而反思传统文化在当代的价值及走向。

关键词:区域文化;挪用;艺术资源

观点:

▲以"书法主义"来概观中国的当代书法思潮,是因为在中国近十多年来的现代书法历程中,"书法主义"群体的艺术观念是真正进入到一个较为成熟的文化视野中的。彭德曾说明书法主义"表达的是一种当代艺术态度,书法主义作品属于当代艺术形态",甚至由此预言真正的书法主义作品将出现在画坛,而不是书坛。(第 49 页)

▲实际上，"书法上义"作为一个语词，只是文化思考的具体标志和指向。如果说"主义"是一种理想、信仰的观念体，那么"书法主义"就是以"书法"作为思考的契机，建立与当代文化现实有关的信仰的"主题"，而不是造就被动于美学历史的"书法"。但我们同时应该了解，"书法主义"群体也是崛起于中国书法的大思潮背景，只是他们的那些作品更能说明，在"现代书法"的探索中，其目的已远远不是为了追求笔墨怀抱的抒写。（第49页）

▲在日本，不同流派的现代书法都曾经认定："在以观众的眼睛为交流对象的展览厅上，作品必须从视觉艺术的角度客观地感动观众。"（第50页）

▲反思整体区域文化中的现代书法艺术，我们可以理解，在目前的艺术环境中，传统意义上的"书法"已经被还原为一种资源，一种文化的或艺术的资源：它不仅为书法自身所因袭，也为其他的艺术形式所"挪用"。（第50页）

▲应当注意的是，中国、日本、韩国的现代书法在相互间的本质上，有着明显的精神差别，它们有着各自不同的社会原因与结果。但是，作为一种区域性文化在全球后现代环境中共存的历史经验，它们有着共同关注的基本命题，那就是：以"书法"为思考的对象，重新阐释并演绎传统，进而反思传统文化在当代的价值及走向。（第50页）

题录：王南溟.差的现代书法，更差的抽象画：从熊秉明到邱振中[J].书法研究，2003（1）：1-19.

来源：全国图书馆参考咨询服务平台

摘要：从现代书法的角度，与邱振中在理论与创作观念方面作不同之鸣。

关键词：熊秉明；邱振中；现代书法；文字涂鸦；抽象画

观点：

▲我们可以从熊秉明这六个书法教学步骤中知道，从第一个步骤为区分某一书家的习惯性书写但不一定有自己的书风开始，熊秉明的这套教学法就是关于如何发现个人书法风格的问题，而接下来的五种方法就是如何具体去实现个人书法风格的几种途径。而从第二种方法开始到第六种方法，熊秉明还有更关键的一点就是，从发现自我书风到体现出成熟的自我书

风还有一个"经营"的过程。这样我们可以了解到熊秉明这种内省心理教学法的三部曲：非自我书风——发现自我书风——经营自我书风。（第 3 页）

▲与熊秉明很相似，邱振中在谈到他书法作品的时候总要先蒙上一层诗的迷雾，熊秉明就是一个喜欢谈艺谈到诗性上去的人，邱振中也不例外。但诗性解决不了艺术问题，尤其是书法，尽管我们所知的古代书法家都能写诗，但诗人未必都是书法家，因为书法有其自己的语言系统，只有进入了这个语言系统才能称为书法。（第 4 页）

▲从以上的引文可以让我们看到，邱振中的《最初的四个系列》前三个系列——"新诗系列""词语系列""众生系列"为邱振中书法的过程提供了三条线索。一是文字内容的角度，即从古典诗文到现代诗文，或者日常口语。一是从文字的篇幅而说可以多字数也可以少字数。一是从文字书写章法的角度，是从纵向书写改为横向书写。归纳起来说就是用现代文体作毛笔的书写而用的是横向格式的书法。（第 7 页）

▲应该说，《最初的四个系列》的前三个系列与熊秉明的内省心理教学法有很大的联系，比如，熊秉明的快速书写中有反复书写"我写我自己的字"，直至写完三张纸的教学内容，邱振中也来反复写"南无阿弥陀佛"，然后称为"众生系列"。而每天签一个自己的名字，因不同的心情签出不同的笔触，成为一幅叫作《日记》的作品，也成为"众生系列"中的一件作品。但这种作品做与不做都是一样的，而且毫无意义。每天签名当然可以不一样，即使是一样的心情，也可以强作不一样的签名，因为不是电脑签名，如果让电脑在击键的时候由于心情不一样打出不同笔迹的名字，那还有计算机技术的技术娱乐性。（第 8 页）

▲邱振中将熊秉明的教学法的几种运作方式，最后转入为他的创作类别，这就是他的《词语系列》《众生系列》甚至包括《新诗系列》。从创作的角度来说，构思与草稿要转入正式的作品创作对一个艺术家来说往往需要很长的时间，而且对一个艺术家来说其构思最终要落实到作品，而不是最初的构思，即要看他能否将构思创作成真正的艺术。然而邱振中的这个《最初的四个系列》虽已过了十多年，但还是最初的样子，让人真的感觉只能是这样永远地成熟不了的"最初"了，因为即使在他那个并不能说明什么成就的《最初的四个系列》中也只像是偶尔记录下来的构思点滴，而且尽管配了诗化语

言的说明,但还是一个不成熟的点滴。(第13页)

▲ 深入挖掘邱振中所论现代书法的范围和实质,就可以让我们看到他所谈论的源于书法而为抽象艺术有贡献的那部分作品的真实意图。(第16页)

▲ 当他《最初的四个系列》因表现力、观念、空间构成都很薄弱而无法再深入发展的时候(主要是并没有如他所理想化地以为,他马上可以被美术界所接纳,而成为美术界的艺术家。相反美术界更知道他从事书法创作和研究,尽管他也拉了很多美术评论家为他写文章吹捧),然后只能搞一些非文字的作品,自称为抽象画,企图再度跻身美术界,然而这种方法论的错误导致了在创作上的错误,同时这种过于自我认定化的意图受到了来自现代书法内部的反对,这种反对一方面是对邱振中所划定的现代书法范围不认同,另一方面,即使在他自己的范围内也拿不出足以让人们相信能证明其现代书法前途的作品,而更可笑的是他明知自己的现代书法无法再深入下去的时候,还不从现代书法的角度将他的理论和实践在非汉字领域作一调整,而是他已经走到了非汉字领域,再命名其为抽象画,与他所认为的现代书法区分开来。(第18页)

▲ 邱振中是在为他的所谓的独特性书法寻找到可以安身立命的一个理由,书法变成了他个人名利场的一种保护;而我在讨论书法到底还有多少障碍需在理论上和实践中予以解构,在这种解构中它会呈现出什么样的可能性和效果。(第19页)

题录:沈伟.从"书法"的既定概念中突围:简论"二十世纪末中国书法思潮"丛书的时代意义[J].浙江艺术职业学院学报,2003(4):107-109.

来源:维普

摘要:20世纪末的中国,现代艺术日益成熟。该丛书的编撰,提示着现代艺术潮流呈现出本土化的思维途径,也为现代书法的实践者们留下了实实在在的智慧痕迹。当代书法以一种探查的状态,从"书法"既定概念中突围,并走向现代艺术的范畴。

关键词:书法;思维;概念;突围

观点:

▲ 从本质上讲,"艺术家"的智慧和工作体现于不断地创造,在今天,"艺

术"一词,首先表明着一种敏感思维的态度或状态,它直接相关于人们确切
的生存经验和当前的社会文化背景。然而以此为基础,当我们回首书法在
大半个世纪以来的变化时,却不难察觉它已经迅速地退化了这种艺术化的
功能,而且毫不夸张地讲,在现代保持的传统类型书法中,我们再也难以听
到它与当下文化相关的声音。由此我们应该警觉:书法目前更多地是在传
统文化学的意义上产生价值,而不再像原先那样发挥广泛的社会学和艺术
学的作用。(第 107 页)

　　▲从"二十世纪末中国书法思潮"丛书已出版的书目上看,其整体性的
结构还未能完整,它还将继续切入。但它已经能够说明,目前有关"书法"的
创作,已经清晰地产生了两个截然不同的路向:一个是延续传统形态的书
法创作而成为"书法"自身的主流,它将是出现于每一个现代时刻的"新古
典",并由此保留着"书法"本体的传统含义与个人价值;另一个,则是从既定
的"书法"概念中突围而出的一种"另类",它借用"书法"特殊的文化背景来
体现艺术创造的活力,并将其作为一种文化元素融入当下的艺术交流环境。
更为重要的是,它们分属两类不同的文化阵营,有着两种截然不同的价值观
念与行为方式,任何想要将其协调为一的企图,都显然已经成为一种天真的
幻想。无疑,该丛书所要做的工作,正是在反省前者的基础上,前瞻后者观
念与形态的种种可能性。而且,说这些以"书法"的名义所进行的创作根本
就不是"书法",正是在于它们远远地超出了"书法"的习惯性想象范围,以
及人们感知艺术的经验。在这些"书法"的艺术中,新的表现语言与新的表
现形态,使现代艺术、传统书法乃至经典文化融为一体,构成一个相互沟通
的精神交汇场所;书法的经典残片,不仅由此而具有了新的意义,而且,更使
某些以"东方精神"为标志的当代艺术增添了许多可供发挥的本土气息。
(第 109 页)

　　▲20 世纪末的艺坛,"后现代"的话语悄然取代了"现代主义"式的宣
言,这是喧嚣之后的平静,也是多样化共存的一个开端,更是中国现、当代艺
术日益成熟的一个契机。对于目前那些有关"书法"的仍处于探究过程中的
"实验"动态而言,"二十世纪末中国书法思潮"丛书的编撰,只是一个使我们
的关注点更加贴近当下创作状态的具体理由,它既为纷繁互动的当代艺术
领域提示着某种本土化的思维途径,也为当代书法"实验"者们在一个时期

的回顾中留下了一些实实在在的智慧痕迹。（第 109 页）

题录：刘宗超.汉字形变：书法现代创变的焦点［J］.美术观察，2003
（12）：58.

来源：知网

观点：

▲一方面，近现代思想文化的剧变，并未引起传统派书家从事书法态度
的改变。他们坚信，"不写汉字，没有传统韵味，就不必叫书法"，其创作仍在
严守汉字规定的前提下，在历代法帖中做着新的"排列"与"组合"。另一方
面，现代派书法家则在时代精神的激励下，努力探寻着能表现当下时代精神
的新的形式语言（与传统书法面目有明显不同的现代形式），他们以对书法
艺术本体的质问为前提，层层剥离着汉字的实用因素（表现为对汉字符号性
质的破坏）。（第 58 页）

▲图解字义式的创作。即试图以自由的笔墨形式表达出文字内容所蕴
含的"意象"，并用绘画构图的方式演绎"书画同源"的道理。这样的作品偏
于"画字"（如 1985 年"现代书法首展"的作品）。而如何在汉字书写与抽象
画之间确立现代书法的"非书非画"位置，是这种创作方式所应深入探讨的。
（第 58 页）

▲文字实验。一些现代书家以汉字结构为题材和单位目标，试图通过
消解汉字的构成要素（形、音、义）以营造新的艺术形式。谷文达、徐冰、邱振
中等人的文字实验，即以这种消解为手段。这类作品的意义在于提供了书
法现代创变的可行性思路，而不是作品本身。正是由于作者以汉字题材作
为现代创变的契机，而没有深入到汉字形式内部进行探索，他们的现代创变
显得不够彻底。（第 58 页）

▲汉字的空间构图式创作。这种创作模式既不脱离汉字，大的格局也
不失传统，它借用现代空间构成意识，把字内空间和字外空间作综合考虑，
试图寻找传统书法创作在形式上的现代感。邵岩等人的创作，即在"汉字本
身规定""书写性""现代抽象构图形式"三者之间寻找形式突破的可能。这
种探索可以说走到了汉字规范的边缘而没有实质上的消解。（第 58 页）

▲观念式创作。洛齐等人的"书法主义"现象、陈振濂所倡导的"学院派

书法创作模式"、王南溟的"字球组合"都是观念式创作。这种创作方式,试图通过作品形式或是阐明一种文化态度,或是表现某种主题、思想,这正造成了他们作品本身的不足。(第 58 页)

题录: 任传霞.现代书法审美理想的嬗变[J].烟台大学学报(哲学社会科学版),2003(1):70 - 73.

来源: 知网

摘要: "现代书法"的内涵是指与古典和谐美不同的现代性(或现代精神),在美学形态上主要经历了崇高、丑、荒诞三个发展阶段。现代书法审美理想的嬗变是:追求丑、崇高,呈现出逐渐脱离古典和谐美的基本趋势。一言概之,现代书法的审美理想是"丑"的自我演变。

关键词: 现代书法;审美理想;崇高;丑

观点:

▲ 现代美学崇高、丑、荒诞的具体形态的嬗变的历史根源在于现代主客体关系的破裂和对立。在这一历史过程中,主体的高扬、个性的自觉和人的解放起到了主导作用。人以理性的主体同封建的客体现实相对抗,出现了崇高。继而理性的主体转化为感性的非理性主体,主客体世界的对立走向极端,以至于彻底否定了客观世界,把感性的非理性主体膨胀到以其为尊的地位,对立的反和谐的丑由此产生。感性主体一旦离开了客体,它的极度膨胀同时表现为极度消亡,这种在主体自身和主客体之间所展现的深刻对立和悖论,便是由丑的极端裂变而进入到美丑对立的消失,艺术中便出现了荒诞。(第 71 页)

▲ 现代书法艺术崇高阶段的丑表现为一种"反和谐"的对古典书法的抗争,形态上表现为对"丑拙、怪奇、质朴"的有意追求。在古典美学的时代里,丑作为一个概念是不占地位的,"丑的东西是美的东西的一个从属的要素,丑是美的衬托物"。早在庄子那里就提出了"丑"的概念,但由于古典美学的时代缺乏深刻本质意义上的丑,因此,丑以及崇高并不是古典美学的理想形态。表现在书法艺术中,古典书法也有一些类似现代书法审美特征的萌芽,只不过不占主流罢了。(第 72 页)

▲ 中国 80 年代的书法艺术受西方现代艺术理论的影响,因而呈现出更

复杂的多重样式,一方面表现出与传统古典决绝的先锋姿态,带有强烈的探索和实验精神,把现代书法中崇高的、丑的审美理想演化成具有浓烈的对于抽象艺术意味的自觉追求,如书法主义、先锋书法等等。另一方面,则是传统的古典美学精神在新时代条件下的变异,成为带有新型崇高特色的美学理想,如新古典主义。(第 73 页)

题录:张强.现代书法的发展与观念指向[J].新疆艺术学院学报,2003(1):43-48.

来源:知网

摘要:本文简要概述现代书法的发展状况及现代书法的观念指向。

关键词:现代书法;观念指向;书法行为

观点:

▲书法观念批评使"现代书法"建立新谱系具有了可能性。除了发掘一些"非书法"所具有的书法含义之外,书法的观念批评就是建立一个有关现代书法的新谱系。新谱系应建立在现代书法发展的逻辑伸展之上,由此,一些原本在创作上与书法并没有直接关系的艺术现象,由于有了这层关系而具有了书法的针对性意义,从而成为现代书法家族的新成员。在"学理"上,或者我们可以称之为"后现代书法"。(第 43 页)

▲台湾的现代书法与韩国基本处在同一水准,认同书画同源。台湾的情况总是特殊的,这里的现代书法保存着更多的传统。于是,我们可以从其"繁体字"的应用(这是不可小觑的)看出更多的古典式思维方式的留存。中国画、书法方面,在台湾占据主流的仍旧是那些古典风格的样式。另一方面,没有异质文化的冲击,其传统艺术必然会陷入自闭状态。(第 44 页)

▲同时,也曾试探着为"八五现代书法"寻找着学理上的"可能性"借口(参见《世纪初艺术反观之一:现代书法的状态与发展——张强访谈录》),但是,我想或许以下的结论显得比较现实、扼要:(1)针对于传统书法,八五现代书法具有观念性的意义;针对当代文化,八五现代书法不具备任何独立的意义。(2)只有非常个别的八五现代书法作品走向了视觉性语言的探索,具有某种观念性的指向。(第 45 页)

▲在这个逻辑层面上,我们会发现中国书法未来的新空间居然要从西方早期的现代艺术那里去谋求。于是,作为一种防御性的措施,有的批评家以认读为界进行如此划分:越界者为抽象艺术——或者称之为是"源于书法";而将带有认读含义的表现性书写称之为是"现代书法"。这种划分看似"保护"书法,实际上是"闭死"书法。因为它将意味着书法从此将永远徘徊在认读空间之中。(第 46 页)

▲书法行为。与装置发生的艺术史逻辑相似,行为来自于对戏剧动作的挪用、对雕塑的颠覆。当有关的艺术观念无法通过雕塑的造型、绘画的描绘来表达的时候,被放置在相关情境中的行为动作就有可能凸显更为尖锐与独立的观念。(第 47 页)

▲艺术家与批评家以不同身份、视角看书法将获得不同的结论:(1) 书法是观念左右下所采取的动作,它开拓了批评的空间与视野,批评家以历史的逻辑为牵引走向了对于"现象的逻辑指认",从而为建立书法的新谱系提供了前提。(2) 书法是在观念导引之下所进行的方式。艺术家在"观念独立"的可能中对书法的整体板块进行个性化的分解。"分解"的过程与结果又为批评家提供了新的对象空间。(第 48 页)

题录:沈伟.我看"现代书法"[J].美术观察,2003(12):59.

来源:知网

观点:

▲然而,既要成其为"现代"又想保留为"书法","现代书法"的观念就显然粗略地对待了书法的历史。所有关于"现代书法"不必要的歧义和纠缠几乎都由此而出,它模糊了某些基本的创作意向,并简单地把一些仅仅只是"陌生"了传统书法的样式认定为了"现代"的"书法"。(第 59 页)

▲我的基本立场,是希望有更多的当代艺术家来关注和研究书法,期待看到更多取资于"书法"的视觉作品,为中国当代艺术增添更多本土化的人文主题和内涵。这一点,我已在《中国当代书法思潮》一书中作过诸多说明。但必须要补充的是,"现代书法"这一概念,既妨碍了人们以当下的眼光来体验传统的书法,也妨碍了人们理解由书法激起灵感的一些当代"艺术"形式,其实是与传统内涵的"书法"所截然不同的东西。(第 59 页)

题录：傅京生.诗情内蕴，象妙理邃：《文备书法艺术作品选》述评[J].艺术百家，2003(3)：121－122.

来源：知网

摘要：文备现代书法的终极特色是把诗学与哲学合一的内涵支撑于书法那美丽的图像之中，在艺术构成上，无所不在地使用了诗的"赋、比、兴"手法和情感跳跃手法，用一种诗情来直指艺术家的人生感觉，反映深刻的哲理内涵。

关键词：书法；诗与情；现代性

观点：

▲所谓"文备模式"，是指在众多的现代派书法作品中，若夹杂了文备的作品，那么，有经验的人会一眼就能认出哪件作品是文备创作的或是摹仿文备风格而创作的。这是所有艺术上的开派人物所应具有的共同特点。（第121页）

▲的确，文备的现代书法，在艺术构成上，无所不在地使用了诗的"赋、比、兴"手法和情感跳跃手法。《风流总被雨打风吹去》这件作品，有冷雨清风的意境，令人观之，虽小有凄凉意，但襟怀开朗，可以令人回忆起不少的曾经经历过的人生滋味，却又绝不导引人们入于苦闷绝望的情境。文备的这件作品达到了这种境界——淡淡地愁绪中夹带着对往昔甜蜜生活的怀念。（第121页）

▲他能站在"物齐同"的哲思高度，使佛教大乘所说的"一即一切，一切即一"化转换元成书法笔墨表现手段，使人看了那三个"蓝月亮"，不仅不会惊诧，而且还能切实体验到"此在"的自我，已如庄周化蝶般，化作那朗朗洁素的明月。中国的现代书法能走入这种艺术境界，真让人兴奋，让人觉得现代书法太可爱。（第122页）

▲最后，值得一提的是：文备的现代书法在表达形式上，借助了一些绘画语言要素，比如以色彩作出具有诗情意味的视觉图像来衬托书法主体等等，但是，文备的书法仍然与"书法画"有明显区别。这区别便是，犹如传统绘画画面题跋落款应用了大量书法但其作品突出的仍然是绘画，文备的书法作品虽借用了绘画语言，但其作品突出的仍然是书法。（第122页）

▲文备以诗人的善于迁想妙得,善于以直觉思维反映深邃哲理内涵,善于创造奇景佳境的姿态,为当代文化奉献出了一系列感人至深的艺术图像,这些图像一旦展示在我们面前,便恍惚令人觉得,有佛说法,说到精妙处;有天女散花,缤纷坠花时,空中似有音乐声。(第 122 页)

题录: 洛齐.前卫书法的三种形态[J]. 美术观察,2003(12):57.

来源: 知网

观点:

▲20 世纪 90 年代以来,我们基本上可以区分出与"书法"有关的三种当代观念与形态。一是"书法中的当代艺术",二是"当代艺术中的书法",三是"现代派书法"(或称为"现代书法")。(第 57 页)

▲"书法中的当代艺术"是在不丧失书法身份的前提下立足于书法的延续与开拓,寻求多元观念发展的可能;"当代艺术中的书法"则把书法当作一种类似桌子椅子一样的东西,一种观念的资源,一种工具手段,不涉及书法本体的追述和笔墨传达,"现代书法"则期望既取代传统"书法",也取代当代"水墨艺术"。(第 57 页)

▲"现代派书法"并不认可"书法"的身份,认为自己不是书法。它反书法、反笔墨,明确提出要替代传统书法,是中国书法的未来方向,继而替代"现代水墨"。现今"现代派书法"已经被全国书法展览接纳并给予了相关的规定与要求。(第 57 页)

2004 年

题录: 张国斌.中国现代抽象书法艺术的探究[J].书法世界,2004(12):26 - 27.

来源: 维普

观点:

▲一是与架上当代艺术有关的书法。在这类作品中,一些是直接采用书写或涂鸦的方式,将书法作为纯粹的新抽象艺术对待,或者将书法、汉字

符号化,作为某种画面来处理和对待,书法的本质属性与他们的创作无关。所以在材料与方式方法上不受限制,使用水墨、布上油彩、拼贴组合、综合材料等。(第 26 页)

▲二是与行为有关的书法。这类作品以观念为主导,通过个人在书写过程中的各种状态、方式,传导出艺术家的思想理念。关注的是书法作为一种社会身份与艺术方式、民族符号、文化习俗、生活工具、时间状态、过程意义、艺术界限、语言结构等之间的关系。(第 26 页)

▲现代抽象书法与书法的关系,类同于抽象性山水画与抽象画的关系。而现代抽象书法对书法资源的开发与利用,大概形成如下几种风格流派,如抽象主义、构成主义、制作主义,以及综合主义和装置主义等。现代抽象书法,是中国现代艺术家创造与西方对话的机会,以便进一步融入国际主流艺术的努力体现。(第 27 页)

▲还应提到的是,中国抽象画在创作的过程中,亦如其他方面一样,不再墨守成规,它除将传统的书画理论重新理解和运用外,西方许多艺术理论与思想亦被融入其中,以期获得更多的创作途径,如在当前阶段的创作中就常常有一种无意识的组合而形成一种有意识的走向,而非一定要意在笔先。(第 27 页)

▲总之,随着传统书法的不断变革,书法最终走向了解体,也走向了中国抽象书法的确立。从理论上讲,它是中国传统美学的继续;从形式上讲,它是典型的和不同的中国模式;从现象上讲,它是中西文化融合的产物。还可以肯定的是,发生于上世纪末期的中国书法主义现象,是中国当代一批勇于探索、勇于创造的艺术家的真实写照。(第 27 页)

题录:张渝.涌入 20 世纪 90 年代的中国书法回眸[J].中国书画,2004(12):14 - 17.

来源:知网

观点:

▲"主题要求"的提出在于陈振濂等人以为,"书法在过去是实用的写字,只要写好看的字,以后书法虽被悬诸壁端欣赏,但它的行为方式也还是'写字',仅仅是写的手段而已。书法的创作过程自古以来就被见怪不怪地

'蜕变'成为写得好不好的过程——书法在古代是写字,这样的标准当然不是'蜕变'而是题中应有之义;但以艺术创作的应有的规范去衡量之,则书法的所谓'创作'方法显然是一种'蜕变'或曰'置换':因为没有一种艺术创作是可以只以技术(技巧)好不好来作基本评价的。没有思想的支撑,没有落实到具体作品中的构思,没有主题,这'创'从何说起?"(第 15 页)

　　▲洛齐曾经自信地说:"'书法主义'首先改变了书法,进而自然地改变了书法在文化格局中的位置,也改变了整个文化格局。从此,一种新的书——文化格局开始形成。"其实,此之言成,为时尚早。确切地说,书法主义还处在一个动态链接的过程即把传统书法如何纳入当代艺术体系的过程之中。链接之中,所谓的书法被当成了资源,当成了艺术背景,当成了创作之中的一个符号。(第 16 页)

　　▲就目下表征看,书法主义抑或书法主义文本,标识出的正是传统书法边缘化的一个外在事实,这一外在事实,悲剧性地导演着传统书法的现代转换。基于此,与其说书法主义开始了传统书法的现代转换,毋宁说传统书法自身发展的内在逻辑在洛齐们那里有一个融于当代的出口。(第 16 页)

　　▲目前来看,"智性书写"的理论准备与创作实践都似乎不如前述几个流派准备得充分。但是,"智性书写"的最大优势在于,他们为书法的创新取了一个好的名字。"智性书写"这一命名既明确又模糊的语义为艺术家的个人创造提供了宏阔的艺术前景。不要小瞧一个名字,鲍姆伽登之所以被称为美学之父,并不是因为他写了一本多好的书,而是因为他第一个将自己的著作命名为"美学"。(第 17 页)

　　▲于是,在紧随其后的十九世纪初兴起的浪漫主义运动中,美在失重,丑在增值,一失一增中,自然而然有了雨果那篇著名的《克伦威尔序言》。在那里,他不仅明确提出了美、丑对立的原则,而且异常鲜明地提高了丑的地位,继审美、审丑等美学形态后审智如何崛起也就成了新的增长点。它不是单纯地关注美和丑,而是全盘设想客体的美或丑将以何种形式契合主体心智。这种契合便是"合一"。(第 17 页)

题录: 曾来德.现代书法的症结[J].中国书法,2004(9):51 - 52.
来源: 知网

观点：

▲ 我觉得现代书法发展到目前，它的症结就是没有观众群。没有观众群的原因不在于观众而在于作者自身。现代书法的最初源起就是前卫书法对我们当代现代书法家的影响，第二是西方现代美术观念对我们的启发，另外还有的就是中国美术界或者说绘画界末流的转化，在美术界他们信心不足，他们跨越了边界，倒影响了书法。（第 51 页）

▲ 评论一件作品，大家认为比较可靠语言是什么呢？这一张字还不错，感觉还不错！如果就凭这句话就把现代书法所代表了或表达了，那我认为这是笑话。还有就是"他胆子挺大的"，下文没有。而我们的传统书法，哪怕就是面对文盲都不用去教育，他从意念里头或从他的精神里面已经接受了书法，他是懂的，所以说不用这个认知工作，因为这个工作历史进程都已经做了，他从一出生之后便带着那种遗传因素了。（第 51 页）

▲ 至于现代书法的作者，我觉得可说的人太少。从艺术性上来讲，我觉得做得比较好的，邵岩算一个，首先从本质上来讲他是一个比较艺术化的人，他具有艺术性，这是前提。第二，他在创作现代书法的时候，手段是采取画水墨画的那种方式，就是模糊了汉字的认知结构但还隐约可见。好就好在还隐约可见，如果他把文字全部抹掉（模糊）的话可能也就过了，也就成了水墨的块面。另外呢，就是他的制作性大于书写性。比如说他的冲刷冲洗呀，他的锁定边线呀，让作品还保持那种可辨的制作痕迹。他创作的时候往往采取大的书写，就是并不入微精细地书写，在制作的时候再让作品到位，就是说分两步或三步。（第 52 页）

▲ 如果从现代书法理论包括理性思考来说，邱振中也是一位。他从事创作和理论都比较早，应该说他是比较积极的，算是先行者。但是他的"四个系列"，还要仔细地推敲一下，从创作上来讲还没有达到他自己的理想境界，他思考上的和他创作之间还没有达到完美的契合，就是思想理论和他的创作的对应还不够严密，若能把两者统一起来那就比较好了。（第 52 页）

▲ 所以，我认为现代书法的类问题就是文化立场，而文化立场确定他的文化态度，文化态度确定他的作品指向，就是：现代书法为谁创作？（第 52 页）

题录：沃兴华.现代书法的形式构成［J］.中文自学指导，2004（3）：29 - 32.

来源：知网

观点：

▲ 形式构成的关键是空间分割，核心是对比关系。我觉得这些问题传统书法中古已有之，任何艺术要是用视觉去感觉的，都必然存在形式构成的问题。只不过在今天，书法生存环境和艺术功能发生重大变化，作为纯粹的视觉艺术，它的形式构成问题越来越突出了。（第 29 页）

▲ 做作的感觉不是来自对比关系的多少，而来自其他原因，根据我的实践体会，它主要来自两个方面：一方面是对比关系处理得不协调，作者不知道将各种造型元素组合起来的时候，必须要磨合，要改变它们原来的形状，无论点画还是结体都要在一个相互关系的场合中通过变形，建立起和谐的关系。书法创作就是将时代精神灌注于对传统的分解组合之中，分解很重要，组合也很重要，而最最重要的是分解与组合过程中的变形处理，没有变形决不会和谐，没有变形也无法体现个人的审美趣味和时代的人文精神，变形能力是衡量书法创作水平的标尺。（第 29 页）

▲ 书法是一门自性完足的独立的视觉艺术，它不是通过文字的意义，而是通过点画结体的造型及其相互关系来表达作者的思想感情，表达对自然对社会对人生的理解。当今时代，通讯技术和交通运输高度发达，地球已成为一个"村落"，商品经济迅猛发展，人们的交往日益频繁。在这样的时代，各民族与各国家一方面关系越来越密切，另一方面矛盾和冲突也越来越激烈，地区战争，民族冲突，恐怖活动——这是一个冲突地抱合着的时代，一个离异地纠缠着的时代，这是一个特别强调"对话"特别讲究"关系"的时代。（第 31 页）

题录：甘志斗.谈现代书法创作中的观念与技巧［J］.南平师专学报，2004（1）：114 - 115.

来源：知网

摘要：本文讨论了现代书法创作中的两大课题：如何看待"观念"和"技巧"。认为理性的思辨需要把传统的、当代的文化形态纳入现代书法创作的

视野。如果把现代书法形态看作一种观念,就需要打破具体样式,对资源重新黏合。

关键词:现代书法创作;观念;技巧

观点:

▲ 但是,观念仅仅是作者精神的一小部分。而且,未必能用文字说得清楚。问题在于,如果片面地夸大"观念"的意义,而排挤了情感、趣味,也就是忽视了作品内容的丰富,把作品内容大大枯燥、大大贫乏化了。观念是不可以片面和孤立崇拜的。观念崇拜引发的后果是书法形式的符号化,书法造型仅仅成为表述那种观念的手法,还何必计较分寸? 这样的作品值得欣赏、品味的东西便十分有限的。(第 114 页)

▲ 中国现代书法的潮流大多依循两个方向:(一)振兴固有笔法与风格;(二)引进前所未有并与传统方法迥异的书写要素。如果这两个方向能完美地结合,将使书法艺术的继承与发展进入较理想的境界。(第 115 页)

▲ 目前,中国现代书法的形式技术表现也面临着种种窘境。相比之下,当下现代书法的弊端是过分看重了技巧、技术能力,过分强调幅式、材料、颜色、结构等形式技巧,作品里展示的不是内在之境,而是"制作的方法"。有些人把个性做成假面,甚至直接拿技术的精密当作态度的严谨。由于对书法文化本身缺乏深刻体悟,对传统书法艺术语言也缺少系统研究,因而其创新显得底气不足,粗浅浮躁。追求形式上的现代感和丰富性并不意味着就代表了现代书法的本质特征。(第 115 页)

题录:王西萍.浅议日本少字数派书法[J].长沙民政职业技术学院学报,2004(4):73-75.

来源:知网

摘要:日本现代书法流派之一的少字数派直至今天在书坛上仍具有强大的生命力。本文旨在对其流派的产生缘由及艺术特征和审美意蕴等进行论述。

关键词:战败国;造型性;字义与形式;表现主义

观点:

▲ 旧的封建社会文化机制自闭性的思维模式在这时被彻底瓦解。一方

面受来自内部在近代明治维新时向西方寻求科学技术的自我革新的呈主动性趋向的驱使;另一方面,很显然是在高压政治手段下被迫不得不为之的改革和改变。要求生存,必然需在古典中求现代的符合现代潮流的现代文化结构;在实用性中提炼出纯艺术性的更具有表现主义的艺术形态。(第73 页)

▲ 书者不遗余力地推出了此派的一个重要的书法特征:强化造型语言以点和线的构成来追求造型美,而不以字义为唯一条件的优势。引手岛右卿的话为证:"如果少字数作品不是纯造型的创作就失去了意义。"可见,注重造型的少字数书,突出了书法的形式感,突出了线条的表现力,从视觉艺术的角度客观地感动着观众。(第 74 页)

▲ 书者深思熟虑后产生的作品,点、线、面的抽象组合更为巧妙、讲究,黑与白的构成对空间丰富多姿的肆意分割引发了更具震撼力的构图美。其间在间以用墨的研究,飞白的运用,技巧手段可谓层出不穷,以达到感观世界的快乐。日本书法更喜好用淡墨表现出和敬清寂的人生态度。(第75 页)

▲ 美的艺术,是永恒的,超越历史、国度的。日本的少字数派作品就具备固有的独特的美。我们今天之所以把这种洗练的作品图式做细的观察,是为了继续探求如何较好地与中国传统书法结合,体现它的优势,发掘更深层的文化内涵,为现代书法寻找艺术哲学或创作观念上的突破契机。(第75 页)

题录:叶鹏飞.精察 思辨 客观:读刘宗超《中国书法现代史》[J].书法赏评,2004(3):10.

来源:维普

观点:

▲ 这本书的特点是精察、思辨和客观,他注重文本,以现代书家和书法群体的书法作品为依据,以社会政治、文化制度、书法教育及现代文艺思潮、美学观念为背景,由此对近三十年来的书法现象进行理性的思辨和客观的评价,对这个时期书法艺术创变的过程,进行历史的总结。(第 10 页)

▲ 此书最后对"书法主义"创作现象进行了详细的分析,认为这个群体的笔墨探索一开始便以强烈的反叛色彩出现,其创变思想直指书法本体,将

笔触的变化从文字游离出来,以激起人们对书法现代化探索的"诉说欲"。比"现代书法""学院派书法"走得更远。(第 10 页)

▲ 而郭子绪、王锦、何应辉他们三人的书法趣味趋同,有一种适度的反叛精神,这是清代兴起的碑学精神在 80 年代的极端表现形态,其与众不同的效果使不少学书者竞相效仿,这对 90 年代的那种支离丑陋的书风起到了很大的榜样作用。(第 10 页)

题录:喻建十.好景不长 盛宴难再:日本前卫书法艺术的启示[J].美术观察,2004(6):113-116.

来源:知网

观点:

▲ 在日本,有意识地将西方美术、艺术学理论移入书法理论研究和创作实践中去的行动是在 20 年代。当时首先展开的讨论是书法究竟为时间艺术还是空间艺术,以及书法作为一种样式是否能够成为艺术的问题。而书法在日本历来是作为"书道"而被认知的。在当时普遍认为书法是作为人格锻炼的一种"道",是属于形而上学的,而艺术则是"术",是属于形而下的。(第 114 页)

▲ 前卫书法的探究目标用上田桑鸠的话来说,就是要"将书法从因袭性的艺道观念中解放出来,确立与绘画同列的纯粹造型艺术的地位。为此,要吸收西方美术思想,将书法发展至世界美术水准"。而当时从理论上支持前卫书法的美学家长谷川三郎更提出要将"书法提高到欧美现代美术所达到的'纯粹的抽象造型'"。(第 115 页)

▲ 不过,西方现代艺术家们在接受日本前卫书法时,是将其当作抽象绘画对待的。他们认为蒙德里安从树木抽象出来的点、线符号,与日本前卫书法艺术家们从书法载体的文字上抽象出来的点、线符号,在美术上没有什么本质上的不同。(第 115 页)

▲ 但是,日本的前卫书法艺术所呈现的颓势已然是无法逆转的了。其颓势产生的因由主要表现在以下几个方面,一是缺少具有独特人格魅力的核心人物,二是没有再进一步提出新的艺术理论和见解,三是表现素材和表现技能、技巧领域拓展的匮乏。(第 116 页)

▲纵观漫长的书法史乃至世界美术史,像 50 年代那样在世界范围内引起东西方艺术的相互融合与接近还是未曾有过的。二战后在日本产生并得到长足发展的前卫书法,确实是在欧美现代美术样式的触发下产生的,这无疑是一个具有划时代意义的创造。可是同时这些书法艺术家们的艺术实践也为人们提出了前所未有的难题,即,书法与绘画的区别究竟是什么? 前卫书法的生存空间究竟在哪里? 目前,我国从事现代书法艺术研究的艺术家多多,而研究日本前卫书法的发生、发展、衰退的过程,则无疑会给我们提供一个很好的借鉴。(第 116 页)

题录:史长虹,杨清.从学院派书法研究引向对当代书法流派史研究方法的思考[J].南京航空航天大学学报(社会科学版),2004(1):41-44.

来源:知网

摘要:当代书坛包括古典派、现代派和学院派三个创作流派。书法流派史的研究切入应该要涉及这样一些问题:流派的划分、倡导者的作用、流派的生发力、流派的整体风貌与局部阶段、流派之间的关系、流派的评价。

关键词:书法流派;流派史研究

观点:

▲但问题在于他们的划分没有把握学院派的本质特征:第一种划分忽视了学院派书法除了笔墨功夫之外(学院派称之为"技术品位")还有另外两个构成部分——"主题要求"与"形式基点",仅仅凭借"笔墨"来划分好像有些片面了;第二种划分注意到了学院派的主题,但对于"技术品位"没有引起足够的重视,而这一点恰恰是学院派区别于现代派的最为关键的因素。(第 42 页)

▲比如,学院派书法第一批作品有"解题"部分,有些文章就此提出批评,说书法作品既然是视觉艺术,就没有必要凭借文字来说话。这种看法实际上没有考虑到学院派作品出台伊始附加"解题"的意义所在——是为了更便于观众理解自己的作品,而非其他。(第 43 页)

题录:黎东明.当代中国书法现代性的艺术表达机制[J].广西师范大学学报(哲学社会科学版),2004(3):60-65.

来源:维普

摘要：当代中国书法艺术现代性的艺术表达机制主要体现在：艺术话语、审美意象和艺术意象呈现出一种多重叠合与共振的特征；注重在数量众多的传统民间书法遗迹中寻觅某种可能的"现在性"，把其中的蓬勃生命力的艺术话语和自然真率的审美意象，转换成为作品的现代性因素；通过把自己的对象加以审美变形，来寻找解决矛盾与冲突的方式和途径。中国书法的现代性生产关系既规定审美意义的价值取向和尺度，又是体现为把主体的内在要求和来自现实生活的要求（新的价值指向）等因素统一起来的框架。对新时期中国书法现代性的艺术表达机制的理论分析和探讨，无疑将有助于我们对中国书法艺术在 21 世纪的发展有一个较为清晰的认识思路。

关键词：现代性；话语表达；现代转换；审美变形

观点：

▲ 从 20 世纪 80 年代中期兴起的"现代派书法"开始，就宣称"中国的书法艺术应该从中国古典神秘主义的品位走向西方的科学分析，而后再果敢地回到东方的精神领域。西方艺术作为中国的书法艺术的一种参照，无疑会使我们更加清醒，多一种走向玄妙的手段"。（第 61 页）

▲ 对当代中国书法艺术的现代性表达机制持怀疑或否定态度者，往往在艺术理念上表现为把千百年来积淀而成的"正统"范本作为抵抗异化的最后依托，而没有考虑到艺术自身内部也会因社会转型而发生异化还有"二元对立"的思维模式的影响，其中既体现为传统与现代的对立和对抗的思维，也体现为"正统"与"民间"的对抗和对立的思维。（第 62 页）

▲ 在马克思主义美学的理论视野中，通过正视社会现实生活，通过把传统当中某种看似驳杂的、不太为人注意到的某些方面转化为审美对象，从而激发起我们对现实所缺失的意义的思考，那么，某些似乎是永久丧失了的东西，也会在我们的不懈追求下重新获得感性的具体形式。（第 63 页）

▲ 以白砥、沃兴华等人书法现代性探索实践为例，作品虽然在审美变形追求线条内在张力的极限，以及结构空间的夸张与变形的倾向，但仍然属于一种时刻在保持审慎的创作态度中对传统"自律性"的逸出状态，在审美变形的形象背后深深地叠合着千百年来所积淀的程式符号。（第 64 页）

▲ 处于尖锐的文化冲突和众多的文化"他者"的挤压、撕裂的当代中国书法，它千百年来所积淀的"韵"的范式，在无情的现实当中被冲击成为了

"破碎了的历史形象"，但它在我们思维的深处仍然牵动着我们那深沉的历史感。我们相信，价值关系错位和价值层次混乱的现实，非但不能使我们在困难面前感到沮丧，反而会刺激和激发我们悲剧感的同时重塑着未来的规范。我们要实现把过去、现实和未来重新整合在一起的目标，以虽然断裂、荒败却充满生机与活力的艺术形象，传达出历史的内在连续性和文化整体性的强有力的声音，那么，审美变形的艺术表达机制，就必然地成为当代中国书法艺术现代性中不可或缺的艺术表达机制之一。（第 65 页）

2005 年

题录：张爱国.由内而外：中国现代书法创作的必然理路［J］.中国书法，2005（8）：53 - 54.

来源：知网

观点：

▲ 这一现象在现代书法走过的第一个十年时达到极致。此后，现代书法创作及话语渐趋沉寂。冷静地、客观地审视这段历史，这一悖论的出现其症结乃在现代书法自身。笔者以为，其根本的症结有二：一是创作上理路不明。纵观此前的现代书法创作，其实质几乎均可归结为简单地"画字"、盲目地借鉴（模仿）日本现代书法或西方现代艺术；二是理论上动机不纯、理路亦不明。不难看出，此前有关现代书法难以计数的话语，大都意在炒作或"占山头"，唯恐自己在这一超前的、代表艺术革新潮流所向的领域没有占好一席之地。（第 53 页）

▲ 笔者提出的由内而外，大致有三层意思：一是由中国书法的传统内部生发出现代的、外部的艺术表现；二是提倡应由书法艺术家的内在需要推演出外在表现的现代书法创作；三是主张应有深厚的传统内在功力才能胜任现代书法创作的外在表现。（第 53 页）

▲ 当然，强调"由内而外"就不得不对艺术家的传统书法功力提出一个极高的要求。这关乎作品的"技术难度"，更关乎作品的艺术生命。不难发现，传统书法功力不深的现代书法创作只能是剪剪贴贴或涂涂扫扫，只能是修饰大

于书写,做作多于自然表现。某些现代书法的创作者们为日本的手岛右卿、井上有一等人的现代作品所惊叹的时候,他们总以为自己只是缺少那种宣泄的气势和忘我的流露,而忽略了书法赖以生存的技术和物质基础。(第54页)

▲是的,中国现代书法的精神表现就建立在传统书法精神这一基础之上。因此,要完成这种对接,完成这种转型,就必须深入中国书法的传统,区分真假传统,真正理解传统,积聚传统书法功力。如李可染先生所说:"用最大的功力打进去,以最大的功力打出来。"这样由内而外,由中国传统书法之内而现代书法之外。由中国书法传统人文精神而中国现代书法人文精神。(第54页)

题录:王冬龄.享受现代书法的智慧[J].艺术当代,2005(3):6-11.
来源:维普
观点:

▲书法的当代性表现在两个方面,一方面,传统的优雅情调和精神内涵在当代具备再建精神家园的资源,传统书法审美的永恒性为填补当代人们审美疲劳导致的精神空虚发挥着重要作用。另一方面,用当代的艺术观念去解构、梳理传统书法的艺术价值和人文价值,在当代艺术甚至当代文化哲学建设中提供文化基因。所以,我就从这两方面入手,谈谈关于书法的当代性的看法。(第6页)

▲书法的当代性还体现在另一方面,那就是书法虽然古老,但是却具备现当代艺术的品格和气质,或者说,书法的艺术精神契合当代艺术的人文气质。正像老子哲学思想契合现代哲学的一些学派观念,书法的内涵具备不可思议的现当代艺术的精神力量。历史在这里既不是循环,也不是螺旋式发展,似乎逆向发展了,在时间的相对运动中,在东西方的空间转换中,当代是原始,原始恰是当代。以人类的精神起源而论,对具体事物尤其是与人类生活息息相关的事物具有本能直接的感受,面对雷电而恐惧、敬畏,面对谷物而赞叹、依赖。(第8页)

▲我的创作是即兴的,而且是因势利导、化险为夷,我没有刻意调动太多的理性,除应酬作品外,有感觉出现时才去做作品,契机是具有创作欲,即孙过庭《书谱》五合条件之一的偶然欲书,而我经常偶然欲书,希望用不同的

笔调、不同的材料、不同的感觉把他们表达出来。激发偶然欲书的因素很多,如社会事件、天气、音乐、经典艺术,或者看到比较精彩的文字有所感触,或听到朋友精彩的话,都能激发我的灵感。这种灵感也不是绝对没有理性,它也有潜在的理性在把握,但在创作中,不把理性扩展,只让它呈若即若离的状态。(第 9 页)

　　▲我之所以在形式方面走得比较远,追求的形式也比较多,是因为形式和内容是息息相关的,每一种新的形式往往潜藏着新的内涵。随着这种形式的完善、成熟,形式后面的内容随之呈现。形式本身并非毫无意义,形式本身是心灵的外在延伸,人作为万物之灵的伟大之一即因为是能创造形式的动物,形式诸如语言、线条、舞蹈形体。当代的书法家应当充分探索与创造书法的各种艺术形式,使书法从古典形式的太成熟与单一,走向现代形式的丰富、生涩,从而使书法内部具备形式的现代性、特殊性和丰富性。(第10 页)

　　▲依我来看,现代的书法家应该是艺术家,他必须具备艺术家的个性意识、艺术的创造力和艺术的敏感,他应该具有国学的修养,应该具有对经典和文字的一种领悟能力。这只是基本要求,仅仅如此还是不够的,他还必须关注当代、关注艺术,关注生活、关注时尚,吸收西方的优秀的文化艺术的营养,虽然不一定面面俱到,但必须有中西贯通的目标。也就是说,作为当代人必须充分吸收人类最优秀的文化充实自己发展自己。(第 11 页)

题录：刘立士,李旸.现代书法的生命意象[J].美与时代,2005(2)：41 - 42.

来源：知网

观点：

　　▲他们认为,现代书法应建立在现代社会意识形态层面上,应关注社会,关注人性,关注自然。这种书法意象渗透着艺术家的生命,艺术家的生命融入了书法意象,这就是现代书法的生命意象。(第 41 页)

　　▲当你欣赏现代书法时,你首先被感染的不是素材,而是书法总体造型。无论章法、结体,还是笔法,都会给你带来强烈的视觉冲击。现代人对传统的"藏而不露""笔贵含蓄"即在第二印象中产生的效果,也就是书法最

重要的效果,产生了要改变次序的思索。(第 42 页)

▲有的书法意象具有足够的深度和体量,融绘画、雕塑之美于一体,呈现出辽阔无垠的景象;有的蕴含着惊人的力量,那力度、量感令你紧张、恐惧,仿佛刹那间会轰然震鸣,响彻寰宇;有的线条敏捷轻快,忽左忽右,灵活如燕,振翅欲飞;有的呈现出静寂虚幻的境地,那宽绰、古淡、空灵,会令你肃然起敬。(第 42 页)

题录:王宠.书·非书 开放的书法时空:2005 中国杭州国际现代书法艺术展[J]. 大美术,2005(11):32 - 35.

来源:知网

观点:

▲第一个部分,叫作"书断不断"。仍然保持书写的因素,一方面使它反其道而行之,将这些书法的因素发挥到极致;另一方面,它仍然保持书写的因素,仍然是书法作品,所以说是"书断不断"。这一部分主要梳理的是现代书法与传统的关系。我们想提出一个了断,但又不仅仅只是了断的意思,希望这些书法作品表面的承链断开,独辟蹊径,开创一个新的天地:提出一些新的断然的追求。(第 32 页)

▲第二个部分,叫作"书画不画"。主要解决的是现代书法和绘画的关系。那些将书写性带入画境、意境,返回书艺创象造字之原初,返回书艺创作的生活根源之处,在根源之处进行创作的艺术作品。(第 32 页)

▲第三个部分,叫作"书忘不忘"。主要解决现代书法与书法观念的关系。将书法以及与书法相关的文化性因素,还原到各种观念和创物的形态中加以综合表现,在某个原点上重新认识书法的意义,复活书法与人的原初的精神联系的作品。(第 33 页)

▲第一,在全球的境遇下,我们如何能将全球境遇与本土资源共生互动;第二,传统的艺术样式与新的艺术样式的关系;第三,严肃的人文关怀与时尚关怀的关系。如果我们能处理好这三方面的关系,充分调动中国传统文化资源,不把书法孤单地放在一个小的范围,而把它放在大文化中,会把它放在以上几个层面共生互动的关系中,会有足够的眼光构筑一个当代书法发展思考和创造的平台。我们具备这样一个平台来进行学术的活动。

（第 33 页）

题录：张渝.不是异质而是空心：关于现代书法[J].艺术当代,2005(3)：20-21.

来源：维普

观点：

▲回首"现代书法"二十年的发展历程,无论是现代派书法、学院派书法,还是书法主义,甚至其他的各种"改良派"或"洋务派"都没有能力说明这样一个最基本的概念——什么是现代书法。这样说,很可能会被人扣上本质主义的帽子。但是,我的意思是,缺少一个相对明晰的概念的事实本身反映出的却是现代书法的内在迷惘。因了这样的迷惘,"现代书法"的阵营内,有着一个又一个的流派、一篇又一篇的宣言,却唯独缺少堪以自慰的艺术经验以及艺术针对性。在更多的场合,"现代书法"展示的与其说是艺术,毋宁说是不无投机心理的小聪明。这样说,或许过于悲观与偏颇了。因为"现代书法"毕竟也在一定程度上建构了自身的视觉经验。（第 20 页）

▲当然,谷文达、徐冰等人的"现代书法"创作,曾经很令一些革新家雀跃。但是,他们的作品所表述的艺术理念如果扩大到整个文学艺术领域,其所开创的艺术空间的新颖性往往要打折扣。他们在各自现代书法类作品中阐述其艺术理念的艺术手法也有用大炮打蚊子之嫌。（第 21 页）

▲当我以"空心"来言说"现代书法"时,我也同样不能回避这样一个话题：空心也是一种存在,一种样式,而且,这样的存在与样式在现代艺术中往往有很大的理由与市场。但是,空心毕竟是空心。倘要结实地成长,不具备坚实的质地是不行的。因此,未来的"现代书法"最最需要的不是各类时髦的艺术手法,而是朴素的质地。（第 21 页）

题录：王伟.背离与回归：易道模式下的"书坛现代派"批判[J].聊城大学学报(社会科学版),2005(5)：117-119.

来源：维普

摘要：在书法发展史上,易道文化精神始终贯穿其中,保证了书法艺术的健康发展。然而,当代一些"现代派书家"却严重背离了易道精神,这主要

表现在三个方面：一、否定汉字——对易道"意象"思维的背离；二、否定毛笔——对易道生命哲学的背离；三、否定传统审美观念——对易道"和合"原则的背离。由于这些背离，导致了"现代书法"的诸多弊端，因此不为绝大多数中国人所接受在所难免。文化回归，精神回归，是中国书法可持续发展的必由之路。

关键词：易道；书坛现代派；背离；回归

观点：

▲纵观书法发展史，易道文化精神始终贯穿其中，从用笔技巧到章法布局，从审美理念到批评模式，无不显现易道精神，从而保证了书法艺术的健康发展。然而，如今一些"现代派书家"对传统中重视书法线条的观念做了极端化阐释，究其根源，是由于受到西方抽象画以及日本"现代书法"的影响，把书法看作是单纯的线条艺术，甚至把汉字、毛笔、水墨等基本组成因素从书法中游离出来，这种种的"变异"却被书者自诩为创新，这无疑给书法的传统精神带来了一定程度的冲击。（第117页）

▲面对"现代派书家"创作出的一些毫无笔法可言的"现代书法"作品，绝大多数的欣赏者无从体会其间的筋骨血肉、生命律动，人们不知道它美在何处，又何谈对它的接受？"现代书法"屡陷窘境，出路何在？重拾笔法，表现生命，是其唯一选择。（第118页）

▲综上所述，中国传统文化精神与书法艺术的"和合"是与生俱来的。如果硬将西方的审美机制强加于书法艺术的创作和欣赏，必定导致这一"和合"艺术的破裂，最终只会落得一个不伦不类的下场，书法艺术也难逃毁灭的厄运。"民族的才是世界的"，脱离了民族的给养，类似乞儿一样四处乞讨的结果只能是自身的发育不良。只有植根于中华民族的土壤之中，书法艺术才会有一个蓬勃的生命力，才会"生生"不息地发展下去。文化回归，精神回归，是中国书法可持续发展的必由之路。（第119页）

题录：文备. 20世纪后期关于现代书法的讨论[J].艺术百家，2005（1）：163-171.

来源：知网

摘要：1985年10月15日"现代书法首展"在中国美术馆开幕，这一天

也标志着中国现代书法的诞生,随之理论界对中国文化史上的这一重要事件展开了热烈的讨论与争鸣。从而使现代书法理论逐渐完善,并促进了现代书法的发展与繁荣。

关键词：20 世纪；现代书法；理论研究

观点：

▲青年理论家勇力曾在《江苏画刊》1989 年第 7 期发表了一篇声讨传统书法"罪状"的"檄文"。他认为,中国传统书法和中国画一样存在着严重的"八股现象","一,宗派严重,千篇一律;二,装腔作势,借古吓人;三,无的放矢,无时代感;四,陈陈相因,不求个性;五,清规戒律,作茧自缚;六,不思改革,墨守成规;七,扼杀创新,主张复古;八,坐井观天,夜郎自大直至自我灭亡"(见勇力《当代书法艺术的八股现象》)。(第 163 页)

▲何为"现代书法",古干说"现代书法包括时间概念和文化形态两方面,我们所追求的是后者的变革,而实际进程则是两者的复合","独立自由的书法就是现代书法"。这就明确指出,所谓现代书法不单是指时间的概念,而主要是文化形态的变革,即必须在文化属性上属于现代派的,才能算作"现代书法",古干认为"现代书法是相对于古典书法而言的,古人以古人的感情作书,现代人用现代人的感情作书"。这里所谓"现代人用现代人的感情"即是指文化属性的东西。(以上引自古干著《现代派书法三步》,人民大学出版社 1992 年出版)(第 165 页)

▲王南溟认为,以上种种解释都是对现代书法的一连串误解。他说"人们总误认为'现代书法'仍然是书法",而他认为"所谓的'现代书法'就是'非书法'或者'反书法'或者'破坏书法'。"现代书法之所以是现代书法而不是传统书法,就在于它要竭尽全力地破坏,而非保存书法固有本质,如果现代书法还有着与传统书法割不断的联系,或者还带有明显的继承印痕,那它还不是现代书法,至少来说,还不是纯粹的现代书法。""现代书法是一种在书法与非书法之间所作的努力,它与其说要重建书法,还不如说是破坏书法,书法已不再是固有观念中的书法,它只是一种冲动、自由和过程,它是现代人的价值在这一艺术形式中的实现。"(见王南溟著《理解现代书法》,江苏教育出版社 1994 年 6 月出版)(第 165 页)

▲如果用后三家的观点,尤其是王南溟的理论来重新判定现代书法,那

么几乎完全可以否定"现代书法十年"的成果。王南溟认为这十年来流行的所谓"现代书法"不过是"伪现代"。张强则说这十年的现代书法充其量不过是"改良主义"书法。尤其是在八十年代中后期活跃于现代书坛的一批艺术家他们"设定的目标是对传统学说进行全面的改良"(张强《当代书法情景中文备的作用与意义》)。九十年代初,"前卫"书法(或称为"抽象书法")开始进入现代书坛并逐渐发展成现代书法阵营中一个激进的流派,紧接着,一批中青年理论家为此著书立说,阐述自己的观点并确立各自的理论体系,其胆略、气魄、胸怀足以为后人称道。(第 166 页)

▲邓元昌认为现代书法的首要特点是"个性","所有现代艺术都具有鲜明的与众不同的个性,标新立异,异想天开,拿西方的绘画来说,从后印象主义、现代艺术之父塞尚开始,虽然五花八门、千变万化,但有一个共同点,就是寻找并使用自己的艺术语言,表达自己的心灵感受,要与众不同才好"(邓元昌《现代书法随想》,见《现代书法》杂志 1994 年第 1 期)。(第 167 页)

▲现代书画学会会长古干认为现代书法是创作者综合素养的体现,有传统的,也有现代的;有中国的,也有外国的。他的这一观点,集中体现在他的著作《现代派书法三步》一书中,虽然这本书主要是从技法和观念上研究现代派书法创作的,但无处不体现着作者对传统的重视。(第 168 页)

▲现代派书法家卜列平在谈自己的创作体会时说:现代书法"是对传统书法的合理延续,而非毁灭性破坏,现代书法强调书法必须适应作者和观众的多极化审美倾向,将书法从应用文中解放出来成为一种纯粹意义上的审美所需的产物"。他一再声明"我从来就没有和传统分道扬镳",并且主张现代书法创作不应脱离传统,更不能离开文字,"离开文字的创作不应被视为书法创作,这是中国书法所以成为独立和独特艺术的根。那些连起码的汉文字、古典中国文学、古典书法都不懂的'前卫'人物,其现代书法的创作仅仅是一种良好的愿望和梦境。他们对现代书法起着破坏性作用,应将其从大众的误解中澄清出去"(卜列平《我这样认识和创作现代书法》,见《现代书法杂志》1995 年第 3 期)。(第 168 页)

▲1989 年,安徽省现代书画研究会在北京召开了"中国现代派书法学术研讨会",在会上就有人指出:"迄今为止以少字数为主的所谓现代派书法主要是学习和摹仿日本的书法作品,从总体上看,中国尚未出现真正意义上

的现代派书法。"同一个会议上,对于以上观点,也有人针锋相对地指出:
"中国现代派书法受日本现代派书法的影响但是并没有出现纯模仿的倾向,
其根本原因是中国现代派书法家各自都有强烈的艺术创造个性","中国现
代派书法源于中国古典书法,尽管曾受到日本前卫派书法的某种启示和影
响,但日本前卫派书法亦是渊源于中国古典书法"(见《中国现代派书法学术
研究会纪要》,原文载《江苏画刊》1989 年第 7 期)。(第 169 页)

　　▲在中、日现代书法关系研究上最有权威的论述,要推王学仲先生写的
《杨守敬是日本前卫派之祖》及《日本现代书法的祖师杨守敬》两篇文章,他
认为日本前卫派书法的始祖是中国的杨守敬。清朝末年,杨守敬赴日讲学,
主要是传布碑学,"客观上启发了前卫派",日本前卫派书法的成因,"一是由
于杨守敬的亲身传布;二是明治后日本向西方引进。而在日本看来,这些都
是外来的新学,正是维新思潮席卷书画各界,促成了日本前卫派的诞生。在
日本书法史上共有三次学习中国书法的热潮,杨守敬促成了日本书法发展
的第三次热潮,被公认为日本近代书法之父"。在日本艺术史上,真正建起
日本前卫书法形象的"应推继承杨守敬学派的上田桑鸠"。杨守敬在日本设
帐讲学,本想传碑学于日本,但在客观上"启发了日本明治时代书坛建成日
本书法前卫派的构想并初步形成"。因此,日本人视杨守敬为"日本现代书
道之父"或"近代日本书法掘井人"(以上引文见《王学仲书法论文集》,百花
文艺出版社 1994 年 5 月出版)。(第 169 页)

　　▲现代书法前景如何? 命运如何? 从现代书法宣布诞生的那天起,书
法界、理论界就对这一问题展开了激烈的讨论。保守派、反对者认为现代书
法是中国书法艺术的"叛逆",是"欺世盗名"的投机行为,并由此得出结论:
这是一条艺术探索的"绝路"。(第 170 页)

　　题录:沈必晟.现代文化景观下的中国书法[J].书法赏评,2005(5):
19 - 21.

　　来源:知网

　　观点:

　　▲我理解的最为前卫的一批以整个书法资源为依托的装置、行为、观
众、架上作品可以归为这一类,比如徐冰的《天书》、谷文达的《静则生灵》、邱

志杰的《兰亭序书写一千遍》、王南溟的《字球系列》、洛齐的《水墨通道》和《书法主义》等。他们的作法已经超越了书法这个背景,和整个"'85运动","'89美术思潮"靠得相当近,他们并不一定企图在书法界捞什么东西,甚至根本就不在意书法界对他们"新奇"举动的反应,他们有比仅仅从事书法更多的痛苦和快乐。但他们仍然以书法或者汉字作为创作的出发点,与传统的书法只有血缘的关系,而不存在传承上的联系,所以我更乐意把他们归为取材于书法资源的现代艺术这个类型里,他们是目前走得最远的一批人。(第21页)

▲ 如果同意这么个说法,"新书写书法"则是夹在"取材于书法资源的现代艺术"和新古典书法之间的一个类型,他们并没有统一的组织和旗号,这只是我的归类而已。我的认识是,他们更强调书法的时间性,注重在一次性书写的过程中延伸一些思考,超越了方块汉字结构,坚守着一次性书写。这个类型靠向传统,却不是形态上的,靠向前卫,却仍然以架上纸本为主,它看重传统书法中最基本的东西——线,跳开了是传统还是现代争论中的一个陷阱——能否脱离汉字。在这条路上行走的他们是很智慧的一群人。(第21页)

2006 年

题录:苏金成.现代书法的时代审美意义:兼论文备对现代书法的贡献[J].美与时代,2006(1):56-58.

来源:知网

观点:

▲ 现代书法的出现不只是消解了传统的书法观念,它还预示了一个多元化书法艺术时代的形成和艺术审美全球化趋势的势不可挡。回顾过去20年,现代书法已毫无争议地成为当代书坛乃至整个中国现代民族艺术创作思潮最强劲的流派。现代书法诸多作品本身拥有极高的历史与艺术价值,是可以标志这个时代的艺术观念符号。(第56页)

▲ 现代书法的审美特征是和现代人的审美趋势一致的,包括审美的

多维性、随意性、主体创造性等。现代书法追求作品的空灵、内涵、富有哲理,追求感情的奔放和线条的抒情洒脱,追求节奏强烈,疏密黑白对比得当,章法富于变化。在创作过程中,既注重理性分析,又注重感情直觉;既注重意在笔先,又注重意在笔后。一件成功的艺术作品,不单单是理性分析的结果,还是人的灵性和理念的自然流露。(第 57 页)

▲ 现代书法借鉴现代绘画平面构成和空间分割的原理,带有很强的形式表现倾向。现代书法向传统中国画的水墨效果和现代绘画的肌理效果靠拢,减弱线的呈现,强化面的铺陈。现代书法以观念为先导,而后求表现,情感流露。现代书法强调书法必须适应作者和观众的多极化审美倾向,现代书法表现多样,异彩纷呈,如果要全面概括其特征似乎是勉为其难的事。但现代书法在追求作品视觉形式的突破上,却有一个令人惊讶的共同点:即充分运用现代科学的构成原理、色彩对比、视觉心理等规律,追求强烈的视觉效果。(第 57 页)

▲“八五”后涌现出了古干、文备、马承祥、邱振中等一批旗帜鲜明、观念超前的现代书法家,这是开拓的一代。他们的作品标志着具有强烈时代特色的现代书法的诞生,他们起着承前启后的作用,高举着百年奠基时期一批书法大师树立的革新中国书法的旗帜,完成了传统书法的质量与形体的变革并启发了“九五”后各个流派的产生。广而言之,什么“学院源”“书法主义”“机动书法”等等,都应当是“现代书法”的分支,是现代书法发展过程中裂变出来的一个粒子。(第 57 页)

▲ 在现代书法发展史上,文备是以一个勇敢的探索者、积极的组织者身份出现的,他 20 年来坚守阵地并不断开拓,是对现代书法 20 年发展最具有话语权的人之一。他认为现代书法和传统书法之间不存在无法逾越的壁垒,它们的审美思想是一脉相承的发展关系,不是互相对立的关系。现代书法是传统书法在当代文化语境中自然成长出来的笔墨线条新的表现形式,是传统书法的文化积淀与当今艺术语境的精神融合,是一种新的创造。(第 58 页)

题录:管怀宾.非书时代的书法境域[J]. 画刊,2006(1): 56 - 60.
来源:读秀

观点：

▲我们需要建构的是一种新的生活形态下的书法概念、样式和符合时代语境的审美风范。所以现代书法的真正使命与生存环境的拓展，不但需要专业学者的实践与研究，需要艺术市场的商业支撑，更重要的是在它与大众之间建立一个互动共存的交流空间和想象空间。（第 57 页）

▲两位策展人清楚地看到，非书时代网络科技传媒的发展正深刻地影响着人们的生活方式与价值观念，现代书法也面临着新的当下选择与历史责任。所以这次活动将书法的社会化与大众化问题作为首要的问题。（第 57 页）

▲首先，作为学术主题的"书·非书"是有关现代书法的两义性概述。书，言指由书写到书法的内部机构与核心内容，而非书则涵盖了书法的外延与引申的所有内容。一方面它可能是由书法文脉介入当代文化语境，光扬现代书法的时代精神和当下文化建设的责任；另一方面是借助于当代艺术的视觉传达语言，对书法本体作新的解构与语意拓展。（第 57 页）

▲与弘扬一个时段现代书法的业绩或者在理论上归纳一些结论相比，这次学术活动的意义，更多的则在于一种对书法精神流逝的忧患意识，显示了对现代书法的现状与未来走向的关注，揭示了书法创作的境遇与问题，也在意识上调整了它在当下的文化所指与责任；尤其重视的是书法与生活和大众的距离问题；以及现代书法在新语境下的再生再构的可能性问题。（第 57 页）

题录：沃兴华.龙门阵：中国现代派书法十二家作品展·序言[J].书画艺术，2006(3)：40－42.

来源：知网

观点：

▲现代书法的发展有两条线索。一条是从外部切入，以 1985 年的"现代书法展"为标志，参与者多是画家，借用了绘画的观念和手法，在书坛毫无准备的情况下强行切入，犹如强暴，让书坛震惊，同时感到愤怒，并且报之以蔑视，二十年来，重大的国展将这种现代书法拒之门外。然而，它强调作品的可看性，反映了现代人的审美观念，符合现代文化的发展潮流，可以说是

应运而生,具有不可摧折的生命活力,因此尽管先天精血不足,后天营养匮乏,但是仍然能够艰难并且健康地成长,作品不断提高,影响不断扩大。(第40 页)

▲另一条发展线索是从内部蜕变的,传统书法在帖学碑学之后,进入碑帖结合,其创作方法特别强调对比关系,利用对立双方相辅相成的内在联系来整合局部造型元素,尤其强调体势,打破了每个字的结体平衡,使其不稳,不得不依靠上下左右字的顾盼呼应来重建平衡。这些办法不仅提高了作品局部的表现能力,而且引导作者对各种对比关系的重视、理解和追求,墨色的枯湿浓淡,点画的粗细方圆,结体的大小正侧,章法的疏密虚实等等,把一组组对比关系发掘出来,赋予独立的审美价值,并给予充分表现,结果大大强化了作品的视觉效果,成为迥别于传统的现代书法。(第 40 页)

▲“龙门阵”展示了现代书法概况,并且揭示了这样一个重要理论:现代书法不是某种风格样式,也不是某些团体流派,而是现代文化的审美表现。二十年中,传统文人的消失,书法作品已不再是自作诗文;审美功能的改变,越来越强调作品的可看性;展览会的盛行,作品不得不强化视觉冲击力,所有这一切都促使书法艺术不得不从读的文本转变为看的图式,不得不强化视觉效果。可以这么说:现代书法就是强调视觉效果的书法。(第41 页)

▲“龙门阵”还提出了一个非常值得讨论的问题和现象。魏立刚和刘毅的作品,如果泛称为视觉艺术,没有异议,只要好看,能感动人就行,如果确指为书法,则叫人难以理解,因为书法既然是一门独特的艺术,就有它特定的内涵和外延,有它的边界和底线。长期以来,我一直认为他们的作品有许多独到表现,不仅能启发对基本理论的思考,而且能深化对书写技法的研究。在强调创新发展的今天,承认它们显然比否定它们更有利于书法艺术的发展。(第 41 页)

题录:刘宗超.试析当代书法创变模式(上)[J].书法,2006(8):24 - 26.
来源:知网
观点:
▲现代的书法发展在很大程度上是通过展厅来推动的。在作品中张扬

创作个性，以在展厅中取得夺人眼球的效果是参展书家所极力追求的。于是，反其道而行之的方法被一些人所运用。同为"写字"式的创作，出现了与之相对的丑化字形的创作方式。这一类书家为追求空间构成的现代意味，不惜以破坏文人书法的典雅美与书写法度为代价。在不失汉字可识性的前提下，极力变化字形，打破常态汉字字形的谐调比例、匀称间架，营造了一种稚拙异常的风格，我们称之为"字形的丑化处理"方式。（第 25 页）

▲王镛首先发现了民间书法（汉晋砖瓦文字等）的价值，并以画家的修养对之进行了大胆改造，从而使作品有了一种野逸、粗率、恣肆的味道。这种气息与八十年代书法界的启蒙风气相一致，其作品在当时产生轰动效应便很自然了。（第 25 页）

▲把字形作丑化处理的书家，处理作品的方式有很多相似的地方。即努力避开和谐匀称的常态字形，使字形的大小、字间中心线的摇摆、笔法的运用、墨色的浓淡无不为字形间的穿插配合服务。当然，这种处理方式也潜存着危机：结字和笔法的过于随意同时减少了作品构成的难度。事实上，此类书风的易于模仿乃至出现千人一面的弊端，关键也在于此。书风的易于趋同，同时又消解了这类创作的价值。从创作观念上说，此类创作运用的仍是传统"写字式"的思维方式，只不过别人写得典雅工整，而他们却写得丑拙随意罢了。他们没有把作品中的字内空间和字外空间联成一体来考虑，限制了他们创变的力度。（第 26 页）

▲这种图解字义式的作品形式之所以显得肤浅，根本原因是这些创作者在理论上缺乏对书法本体特征的具体分析和探讨：汉字在"现代书法"中的地位和作用是什么？汉字的字义和形式如何统一？作品和绘画语言的结合点是什么？它在创作手段上的规范是什么？都没有深入考虑，这影响了这一创变的学术深度。（第 26 页）

题录：刘宗超.试析当代书法创变模式（下）[J].书法，2006（9）：18－21.
来源：知网
观点：

▲传统书法在形式上的最小结构单位是单个汉字的形式结构。而现代书法家则对汉字的构成要素进行了解构。他们以汉字结构为题材和单位目

标,试图通过消解汉字的构成要素(形、音、义)以营造新的艺术形式。谷文达、徐冰等人的文字实验,即以这种消解为手段。(第 18 页)

▲徐冰近年来在国外热衷于"新英文书法"的制作与推广,他给每个"类汉字"符号赋予了英文意义,对汉字的"形"与"义"进行了诡秘的置换。这的确值得我们深思。徐冰作品的意义在于提供了书法现代创变的可行思路,而不是作品本身。而邱振中的现代书法探索更倾向于从书法角度反思汉字。(第 18 页)

▲汉字的空间构图式创作,重视的是幅面的黑白对比与线条的自由表现,汉字字形在作品中被极力隐藏。邵岩的探索具有代表性。这种创作模式用少字数创作,内容一般选用不常见但有不错意象的七言诗句,采用在横卷或条幅上边书写的方法以形成满幅构图。(第 19 页)

▲以上诸人的创作,都试图在"汉字本身规定""书写性""现代抽象构图形式"三者之间寻找新突破的可能。这种有些"中庸"的立场,使他们的作品赢得了相当广泛的欣赏者,但因其作品的"画意",作品风格有易于雷同的弊端,创作发展的空间并不宽广,事实上,近年来这类创作模式并不是很景气。(第 19 页)

▲这里所言"观念式创作"指的是创作宣言先行,观念重于创作的创作模式。如果创作一直不能很好地证明原来的创作宣言的话,这类创作模式往往会成为过眼烟云。事实上,这类模式中的"书法主义""学院派书法""字球组合"等现象,无不是由于理论优于创作现实,而逐渐消歇的。但是,他们的创作宣言往往至今闪耀着艺术创作的理想和"火花"。(第 19 页)

▲在陈振濂看来,书法创作一旦以创作构思与确立主题为主要依托,书法便能以自身的创作活力去介入社会与时代。为此,学院派把视觉形式语汇本身作为书法介入社会生活的最主要的渠道。(第 20 页)

▲王南溟的热衷于《字球组合》的实验,恐怕没有多少人承认那是书法创作,因为在他的"作品中"我们看不到"汉字"。他认为,文字书写的要求对形成书法的章法形式起着决定性的作用,对书法是过程性地读而不是平面化地看。(第 20 页)

▲因此,从艺术的特性看,任何艺术品都是功利和超功利、审美和非审美因素的融合统一。情感、欲望等非审美因素往往是艺术创作的动力所在。

对书法艺术来说,"一定的文学的内容或观念的意义"往往是艺术创作的动力(或动机)所在。试图脱尽汉字实用因素,以求形式构成的"纯化",对书法发展来说并非好事。以此推论,未来书法的现代形式创变可能将在传统汉字形式和抽象画之间进行。(第21页)

▲ 但是,人们的审美需要是多种多样的,这就要求艺术创作的局面也是多元化的。艺术创作从来就不存在"唯一"或"标准"。上面所归纳的汉字形变的几种方式,作为创作的不同思路,未来还会有不同程度的存在,当然新的体式也有可能产生。书法创作的格局总会是多元的,传统的延续与现代的开拓总是也应该是并存的,只不过多样之中会有主导样式,以显示"笔墨当随时代"的规律。(第21页)

题录: 刘立士,李旸.突变与困惑:浅论中国书法的现代发展[J].贵州大学学报(艺术版),2006(1):60-63.

来源: 知网

摘要: 新时期中国书法打破了传统的运行模式,一改传统的面貌,进行了一次突变,突变后与传统书法相比,呈现出种种差异与新面貌,经过突变的传统书法也面临一系列的困惑,如:现代书法如何定位、与抽象画的边界如何划分以及民族化与国际化等问题。

关键词: 书法;突变;困惑

观点:

▲ 新时期西方思潮的影响,日本现代书法的出现,与传统的审美之间形成了冲突。具有现代意识的人无法在传统的范式中得到印证。人们已经不满足于楷书见工整,隶书见秀润,篆书见婀娜,行草见流利的传统书法美了。认为追求单纯的稳定、协调或秩序,容易造成法度森严与生命萌动的矛盾,压抑了人的感情,束缚了人的创造,认识自我、表现自我是艺术追求的最高目标。他们认为,现代书法应建立在现代社会意识形态层面上,应关注社会,关注人性,关注自然。(第61页)

▲ 就这样,书法形成了一次变革,这相对于漫长而稳定的书法史来说无疑是一次突变。这种突变意味着传统范式的主导地位受到了挑战,新的范式正在悄然生成。在新的范式中,书法的美学重心已从传统的哲学思辨、审

美心理分析、技法演练,变为色彩、线条、媒介、符号等形式因素。它带着张扬生命本质的信念,以表现冲突、严峻、痛苦为己任,在强调个性主体的具体实践过程中不断地拼搏和超越。(第 61 页)

▲现代书法是受现代主义和后现代主义综合影响的产物。后现代主义一个很重要的特征是怀疑、否定精英文化对艺术的垄断,重建一种文化新格局。在现在中西文化密切交流的今天,各种文化在发展本身特色的同时,无法阻挡外来文化的吸引与冲击,必然要参与到国际文化的互动交融中来。现代书法,在这种思想的影响下,是在努力创作一种区别于传统书法的新形式,以便与世界文化接轨。但新与旧总是有着千丝万缕的联系,绝对脱离一切传统的创新是很难的。(第 63 页)

题录:高云龙.现代书法"法"在何处:从日本现代书法谈起[J].书画艺术,2006(2):31‐33.

来源:知网

观点:

▲20 世纪后期,由于受西方现代艺术的影响,中国书坛出现了一股反传统的汉字书写艺术的革新潮流。以王学仲先生为首的一批艺术家、学者和书法理论家纷纷撰文,提出中国书法应适应时代,突破传统观念,千百年来汉字书法艺术在用笔、结体、章法以及书写材料和审美意识等方面,不应一成不变、墨守成规,应该摆脱前人的窠臼束缚,勇于创新,适应现代人的审美需要等新的主张。一时各路俊杰"揭竿"而起,整个书坛一时弥漫着清明、新鲜而自由的空气。新的书法艺术流派从具体到抽象,从传统到现代,从"现代书法"到"书法主义"发展开来,热血青年文备先生便是其中一位最具彻底的"现代书法"实践的开拓者与组织者。(第 31 页)

▲我们从中窥见,日本现代派书法艺术打破传统的完整的汉字结构,把汉字解体变为一团墨象,然后放纵自己的情感,肆无忌惮以至于野蛮地将墨团甩溅于宣纸之上,使整幅作品呈现出的是黑白二色的强烈对比,没有文字也没有章法,唯见任性的宣泄似的墨象的显示,给人以混沌世界影映出的荒野与枯寂的感觉。日本"现代书法"艺术在造型审美方面逐渐走向颓废化、哲理化的图像表现样式。(第 32 页)

▲用最简洁的汉字造型元素把它表现出来,日本现代派书法尤其崇尚这一具有浓厚日本情调的表现形式,造型上极力追求既古朴又单纯,同时在线条的表现上既流畅而又浑厚。以抽象的现代艺术的夸张和变形手法,将其冶炼并大胆裸示于观众面前,给人以强烈的震撼的感受,以引起观众无限的遐思和快感。这种现代书法的表现方法,极具鲜明的民族性格,一旦呈现于观众面前,人们一瞬间就会清楚无误地指出这是日本人创作的作品,根本用不着去看落款。这像盲人一听音乐旋律就明白这是日本调子一样,它是扎根于汉字文化圈里的东瀛岛国湿润而温暖的风土中滋生的艺术作品。(第 32 页)

▲比如"现代书法"可取意自然中最初表现人类天性的造型形式,因为这一造型是人类在没有文字或无法使用文字的状态下,用一种独特的语言表现自己内在的思想感情,将感情彻底符号化,是属于随心所欲不受理性规范制约的本能性的原始创作行为。(第 32 页)

题录:朱沙.现代书法的"现代"困境[J].艺术百家,2006(2):198-199.

来源:知网

摘要:现代书法实践的困境是当代中国艺术发展中的特殊现象。通过分析现代书法产生的原因、现代书法创作实践以及现代书法生存的人文背景的变化,反思二十年现代书法实践的得与失之后,可以得出现代书法以现代艺术发展的逻辑为参照,使书法自身的现代性转换陷于困境。书法的现代性转换应该走符合自身逻辑,符合当代文化背景的中国的现代之路。

关键词:现代书法;现代性;汉字;理论研究

观点:

▲现代书法的开始阶段,主要是在传统的基础上融入现代意识进行新的创造。这一时期现代书法的实践始终恪守传统书法的一些基本原则。书法理论家张强认为现代书法的头十年只不过是"改良主义"书法,这一时期的现代书法实践的目标就是"对传统学说进行的全面的改良",这话不无道理。(第 198 页)

▲艺术家认为抽象语言使书者的主体精神得到张扬,并以此使书法完成它的现代转型。因此,这类作品已脱离了书法的范畴,最终消解了书法而变

成了现代抽象艺术。事实上,现代书法用现代艺术来改造书法,而在西方现代艺术中没有现成的书法艺术可以参照,尽管可以借鉴抽象绘画的形式,但始终无法进行内部的改变。另一些艺术家也尝试对其客体——汉字进行改造,用假字、别字来构成作品,最终同样脱离了汉字。而离开文字,这些书法就会受到人们的质疑:这还是不是书法? 书法与文字强大的合力以及它千百年来在人们心中获得的认同,使书法很难用"现代"来改造。(第 199 页)

▲ 直到现在,对现代书法的争议仍然莫衷一是,但不可回避的是:现代书法仍处于困境之中。这主要表现在:其一,现代书法的身份模糊。对现代书法始终没有一种有说服力的关于现代书法的概念,与传统书法的关系很难厘清,按现代艺术的逻辑又很难自圆其说,现代书法的底线也难以有相对合理的界定。其二,现代书法二十年的探索始终没有建立起自身的规范和体系,也没有产生有说服力的现代书法作品。其三,真正从事现代书法创作的艺术家日渐稀疏。尽管现代书法界各自扯大旗的局面热闹异常,但在强作欢颜的叫卖声中正显现出现代书法者的浮躁心态和现代书法队伍的水分。(第 199 页)

▲ 短短的二十年时间也许在书法的现代性演进中只是一瞬,现在要给现代书法下结论为时尚早。但有一点可以肯定,现代书法必须走符合自身逻辑,符合当代文化背景的中国的现代之路,而不是简单地依照西方现代艺术的道路前进。书法的现代性转换是一个长久的过程,需要长期艰辛的探索。(第 199 页)

题录:苏金成.中国现代书法二十年发展述评[J].艺术百家,2006(1):190-192.

来源:知网

摘要:现代书法作为传统书法新的表现形态,给书法及整个当代艺术带来了新的生机。现代书法的创新思潮是 20 世纪末及 21 世纪初整整 20 年间中国民族艺术发展史上的最大思想与观念突破。

关键词:传统书法;现代书法;多元化

观点:

▲ 当我们在讨论现代书法发生、发展以及它的未来趋势时,大部分人过

多地考虑了"现代书法"概念的清晰与否,以及理论上是否完备与成熟。其实我们这是对现代书法的要求过于苛刻。中国书法一直以自身的发展历史悠久和影响深远而骄傲,但当我们今天研究书法历史与理论时,依旧会深深地感到其理论体系的不健全。(第 190 页)

▲ 在现代书法体系中,确实各种风格异彩纷呈。有人曾总结出现代书坛可分为如下一些风格流派:古典派、新古典主义派、意识流表现派、学院派、新民间派、新文人书法派、非汉字派、结构主义派、波普主义派以及后现代派等诸流派。当然,这种划分的正确性还有待商榷,但从中不难看出仅就创新意识来说现代书法已远非传统书法所能企及。这种状况的出现展现了思想观念、艺术形态多元化的时代里许多书法创作者的困惑与艺术创新的强烈愿望。现代书法在原创性上是和所有现代艺术保持着精神上的一致性,是对中国艺术现代化未来发展道路的积极探索,因为传统书法发展到今天,其实用功能消解而使之成为一种纯粹的艺术形式,这也是中国书法艺术在抒情写意上的一种进化。(第 191 页)

▲ 北方以王镛、陈平为代表的流行书风,南方以陈振濂发起的"学院派"都是现代书法的一种形式,他们在对书法资源利用的态度和作品的视觉化追求上是相同的,只在方式、方法和风格趋向上不同。王镛先生是一度赞成现代书法的,但他自己却没有对现代书法的发展投入更多精力,他只是在书法创作形式感上借用了现代书法的一些理念,所以王镛的书法一度被称为"新古典主义"。(第 191 页)

▲ 陈振濂先生在书法理论及书法教育上取得了很大的成就,但不能否认他倡导的"学院派"书法创作模式其实就是现代书法,陈振濂先生曾一度走入既不承认自己是现代书法,又极力甩掉传统书法保守之名的尴尬境地。(第 191 页)

2007 年

题录:孔昭巍.玄妙幽深 率真求变:现代书法艺术的先锋[J].美与时代(下半月),2007(3):88-89.

来源：知网

观点：

▲ 文备对中国书法的文化传统研究颇深。这可以从其书法作品中的行草抒情系列中看出来,如苏东坡的《前赤壁赋》和曹植的《洛神赋》等,用笔外柔内刚、线条雄强跌宕、骨气洞达,尽得羲之、献之、张旭、怀素以及祝允明等人的精髓。但文备并不满足于跟着前人的脚步,而是在创作实践上标新立异。他打破了传统观念,注入现代意识和现代观念,把绘画的技法和形象运用到书法中去,勇于突破,大胆创新。(第 88 页)

▲ 和文备心意相通的人看来,这是他充满激情的创作,是书法家内在生命的一种律动,是一种"性灵"的物化和"心灵"的宣泄。他的现代书法线条不仅有形的变化,而且可以体现出速度的变化,有停有顿,快如疾风,慢如撑篙,快慢结合,给人以音乐旋律美的享受。(第 89 页)

▲ 文备是个虔诚的修行者。他的作品中含有汉魏禅学的意味。对于文备来说,他以一种佛家的心态立身处世。(第 89 页)

题录：王冬龄.现代书法精神论[J].新美术,2007(1)：10 - 14.

来源：知网

观点：

▲ 在这个时代,现代书法的存在和发展有其自身的原因。其一,作者的内在需要和外部环境发生了巨大的变化。当下全球已经步入信息化时代,这种千年一变的巨大刺激,在现当代人的情怀里留下了新的痕迹。其二,书法艺术的存在方式发生了变化。书法由传统文人把玩转化为当今展示的一种艺术,虽然书法在社会生活中无处不在,但展厅的展示作品是最为重要的形式。(第 10 页)

▲ 从观念性来看,现代书法领域首先要求观念的介入,因为,在价值多元的文化语境里,人们有赖于思想的定位来确定某一事物的属性,然后加以价值判断。这与相对单一恒定的传统社会文化语境相比,就极为不同而且显得尤为重要。否则,人们会面临混乱与失语的焦虑。通俗地说,所谓看不懂,在当代社会,很大程度上不是因为知识或修养的匮乏,而是价值的多元导致的隔阂。多元带来了自由,却同时伴随着混乱与差异,因此需要沟通,

并且观念上的沟通尤为重要，因为在观念层面的沟通比现象层面要深刻得多，更具普遍意义，从而达到有效的交流和互动式的认识。（第11页）

▲从哲学层面上讲，传统书法主要是以儒家精神为旨归，而现代书法的精神则直接传承我国道家与禅宗的精神，且与西方哲学息息相关。儒家精神往往把艺术与实用紧密地联系在一起，一是缘于实用，二是缘于传统的道德价值在艺术上的反映。譬如历史上大儒基本不写狂草，因为大儒强调正襟危坐，讲究君子藏器，含而不露，温柔敦厚。而写草书却要实现激情和自由，似乎与儒家的道德价值并不符合。所以，草书虽然是书法艺术表现的巅峰，尤其狂草，更是书法艺术精神的集中体现，但是在传统书法里却并不具有最高价值。（第12页）

▲而现代书法不应该带着太强的排他性，它不仅发扬道宗、禅宗精神，同时也要汲取儒学精神中的有益因素，坚持多元与融和。当然现代书法精神最主要的还是直接继承道学和禅宗的精神，逍遥自在，张扬个性，充分展现自我。（第12页）

▲由此，现代书法精神的表现方式即艺术表现也呈现出新的特点：首先是中国书法的书写性，其次是自我的直呈性，再次是丰富性。（第13页）

▲我认为从事现代书法要有三个条件：一是真正吃透传统书法，熟练掌握和真正理解中国书法的艺术真谛；二是要有现代的艺术修养，具备现代艺术的知识结构，这样才能创作出有现代气质的书法作品；三是必须要有敢于戛戛独造的胆识和气魄，要有前瞻性和原创性。（第14页）

题录：邵晓峰.书与画的合鸣：文备现代书法创作转型性研究[J].艺术百家，2007(S2)：214-216.

来源：知网

摘要：文备的现代书法不但实现了书法传统精神的现代彰显，突破了传统格局，而且将绘画（传统绘画与现代绘画）的诸多因素整合进现代书法的创作中，进一步拓展了书与画的传统内涵，体现了书与画的合鸣，这是对书法所作的高层次回归（书的早期阶段与画也难分彼此）与发展。文备现代书法的这种转型同时又是在具备精湛传统书画功力与艺术理论思想基础上对书法所作的当代解读。

关键词：书；画；合鸣；文备；现代书法；转型

观点：

▲而对这个问题,文备作出了自己的定位,展开了自己的转型。几十年来,文备全面的艺术修为增进了他在书画领域的造诣:从书、画、篆刻的研究与实践,到现代书法的理论构架,再到中国现代书法运动的组织与建设;从汉隶体、北碑风、垡子地书法以及狂草等书风的持续研究,到诗情主义现代水墨的实验革变,再到现代书法的进一步探索。这些表明了作为中国现代书法运动奠基人之一的文备的艺术转型是循序渐进、厚积薄发的,其理论与大量实践的定位与选择也是在把握了处于世纪之交的文化大背景下的自身优势后做出的具有艺术责任感的自我转型。(第 214 页)

▲在他的具有代表性的现代书法作品中,文备的心灵取向会根据具体作品的立意而作变化,很少局限在某一固定模式上而呈现单一化的个人风貌。这种所谓个人风貌现象是目前国内书画界糟糕的现象之一,一些名声赫赫的书画家和艺术权威人士多少年来操持着固定伎俩,玩弄着不变书(画)风,愚弄自己,也误导他人。艺术的创造性对于他们而言似乎无关紧要,因为最重要的是书(画)坛和市场已认定这种书(画)风与书(画)法的存在,过多改变它,仿佛于人于己均不利。(第 215 页)

▲汉字始终是书法(传统书法或现代书法)确定自己身份的重要载体,也是使之成为世界重要艺术的关键。但是,把中国书法转变成西方世界所能接受的样式,却并非它的现代意义所在。实际上,现代书法与传统书法是相辅相成的,只有具备了传统书法的基础与技术含量,吃透这一传统艺术的精髓,现代书法才有了历史的高度,若再具备现代诸艺术的知识储备与修养,中国书法中完全有理由生长出一种与西方现代抽象绘画迥然不同的具有中国气派的抽象艺术。(第 216 页)

▲文备现代书法的一系列创新植根于丰厚的传统根基,中国传统艺术的素养是推动其革新的重要基因。因此,文备现代书法的这种转型是在具备精湛传统书画功力与艺术理论思想基础上对书法所作的当代解读,不仅有利于展现自身的情感与意趣,还消解了当代艺术中易存在的浅薄性倾向,这对于打开中国当代艺术家的视野而言,是一成功选择。(第 216 页)

题录：高士明.书是书非：关于现代书法的札记[J].新美术,2007(1)：22-24.

来源：维普

观点：

▲作品是对自然的一种补偿,书法成为作品是以自然的丧失为代价的。书法一旦被当作一种艺术门类,那种非主题性就丧失了,就着相了。我和几位做当代艺术的朋友都是书法的崇拜者,但是大家最头痛的就是所谓的学院书法(倒不是泛指进入学院的书法,而是特指以学院派自诩的书法,以及有着强烈学科意识的书法)。自古"气韵非师",并不是说这最重要的气韵不要学不可学,而是指气韵从根底上本乎心性,不知其然而然,性之所由,不可习得。(第22页)

▲其实,现代书法首先表明了一种姿态。其从事者与普通书法家的最大不同是他们积极地投身到当代艺术的实践之中,欲在国际当代艺术中为书写开辟一新的版图。当然,现代书法实践目前还主要表现为拿"书法"说事儿,把书法还原为文字,把文字还原为墨迹,或者由墨迹衍生出意象,将书写还原为身体动作等,这些都是针对一个既有的规定性的"书法"概念工作。在这里要强调的是,现代书法还是一种实践,而非观念样式。现代书法作为实践还是观念样式,此间分别甚大。(第23页)

▲跟朋友们谈天,时常说到当代艺术的品评标准太粗,意味太浅。我想但凡对书法有过切实体验的同仁都会同意这一观感。当代艺术品评标准的粗糙,很大程度上应归咎于现代主义的历史观。现代主义史观说得最多的是从实验反叛中打开可能性,然而在现代主义的语境中,任何可能性都不可能得到长久深入的发展。这就是为什么过去一百年以来的艺术历史中丰富多彩和意义匮乏同时存在。(第24页)

▲现代书法从原本安之若素的现代书法艺术的书写状态中出走,进入与整个现代艺术史和当代艺术领域的艰难对话之中,其中之关键就在于以书法这一最成熟精深之"非艺术",介入当下生活的真情实境。然而在此过程中,能否避免书法的粗浅化和符号化? 是否可以从书法中对当代艺术有所贡献,从而在当代艺术实践中别开生面? 要回答这些问题,目前还言之过早。事在人为,没有哪条路绝对正确与绝对错误,因而一个现代书法展本身

所能呈现给大家的,就只能是正在发生中的当代书法实践的现场。(第25 页)

题录: 陈斌. 书法探微(六):危险的现代书法[J]. 当代艺术,2007(4): 103 - 104.

来源: 知网

摘要: 现代书法是多方位的发展,是介于抽象、意象的综合状态。现代书法艺术必须以开放的姿态,不断进行"扬弃",寻求自我发展的道路。

关键词: 抽象;艺术;书法展;多方位发展

观点:

▲ 中国现代书法的发展背景是以东西方文化的碰撞为背景,向外吸收西方抽象绘画及日本现代书法,向内凸起的画家书法对现代书法产生了积极的作用,中国现代书法家亦试图站在与国际性对话的立场上,探索自己的现代书法,寻找新型的艺术语境。现代书法在走向跨学科分类意义上的"综合状态",走向书法的"边缘状态",现代水墨的代表人物谷文达似乎从书法中提取了许多抽象性因素介入绘画,而天津闫秉会进入抽象水墨与现代书法的双边状态(一会儿介入书法展,一会儿介入抽象绘画展),似乎说明现代书画艺术的前沿的边界模糊,这是双方都不愿看到的结果。然而这正是目前的状态与事实。我称之为书与画的再次合流。然而这种合流是与当代从个体到群体知识分子的知识结构、环境分不开的(在下一篇文章重点讨论这个问题)。(第 103 页)

▲ 是的,从"实验性"发展而来的现代书法,既充满危险性,更具有挑战意识。艺术应该在无穷无尽的推陈出新中发展,必须以开放的姿态在永远没有边界的文化交流中与精神的虚空里回头反顾历史并抬头关注书法的现实存在,寻求自我发展的道路。(第 104 页)

▲ 从现代书法家的努力中,我们已经看到了现代书法的多方位的发展,或从绘画中受到启发,或从西方抽象艺术中获得启迪,同时可以看到这些书法家的广泛知识面与丰富的创造力,并不完全是日本现代书法的翻版,是介于抽象、意象的综合状态。中国现代书法必须小心地建立自己的围墙规范。(第 104 页)

题录：沃兴华，曾翔，李相国，等.论现代书法［J］.中国书画，2007（3）：116－119.

来源：知网

观点：

▲兰干武：事实上，我现在还没有弄清楚所谓"现代书法"的真正定义。我们所能看到的，都是一些只言片语、模糊不清的东西。不要说科学的阐述，就是比较深刻的感性描述也没有。我曾经听到几位现代书法的前沿人物说，现代书法最能表达当代人的思想情感。这是对现代书法的充分肯定。然而，这是自欺欺人的，是没有任何理论依据的，是一种假设。（第116页）

题录：许新.魂归来兮：论后现代书法的得失［J］.书法，2007（2）：16－17.

来源：知网

观点：

▲后现代书法消解了文字意义，也就是说取缔了"具体的形态"，获得了某种自由。然而毫无疑问也失去了传统体系的呵护，显得孤独无助。既然名之以书法，究竟何以彰显书法的精神根性？取消了文字的障碍应该接近的是书法的精神核心了，然而困难重重。如若不然，倒不如传统的书法形态来得更踏实而深沉。但是事已至此我们就无法停止前进的脚步，我们别无选择。所以如何汲取书法的精神就成了后现代书法创作的首要任务。（第16页）

▲当我们把心灵归还给心灵时，自然也能感受到传统图式的丰富性和无尽意味，比如中国山水画的符号化和程式化，以天人合一的意识表述自然的深邃和苍茫，其意境与气运一定是依附在抽象的构成图式上的，更别说题款与印章的摆布——当然是构成，是生命意识的精微混沌的构成形态！抑或于印章的方寸天地之间的摆布竟是如此的巧妙。只是中国人不喜理性的总结——大道无形啊。（第17页）

▲"写"的方式必将仍是后现代书法创作的利器。"书者，心画也"，万法"唯心所现，唯识所变"，时空的变迁只是外缘罢了，感受世界的心的本体并无差别。只是我们慌乱中无法唤出真心本性，无法达到魂灵的居所。"写"

的一过性才接近心灵的节奏,显露性体的存在,书法的魅力也恰在于一过性书写过程所具有的真诚。（第 17 页）

题录：王玲娟,龙红.古典与现代的交响：散论文备的书法艺术［J］.艺术百家,2007(S1)：195 - 197,200.

来源：知网

摘要：现代书法是一个动态发展的概念,是一种客观存在。文备的现代书法通过形式和内容两个方面生动地反映出鲜活的时代特色。文备的现代书法有着丰富的情感内涵,是古典与现代的交响,其个性独具的笔墨语言有机地生成了意味丰富的抒情怀写意境的深邃世界。

关键词：文备；书法艺术；古典；现代

观点：

▲ 文备在二十余年的现代书法笔墨试验基础上所扬起的一面大旗,鲜明地书写着"诗情主义"四个大字,便是其"水墨"和"彩墨"艺术表现的关键词。如果说其"水墨"艺术还是比较地道的中国特色彰显的话,那么其"彩墨"艺术已经合理地熔铸了西方绘画尤其是西方现代主义绘画的形式特征,反过来更加有力地促进了传统笔墨造型能力的充分发挥,西方美术构成意识大大地刺激了文备的艺术思维之深度与广度,目的直指有情有趣、有神有韵的深邃高远意境的生成。（第 198 页）

▲ 至少现代书法的现代性给我们提示了这样三方面的不凡意义：首先,具有坚定的反传统反权威的战斗精神；其次,具有强烈的不断实验的开拓勇气；再次,表现出丰富的平民关怀,具有浓郁的时代气息。（第 199 页）

▲ 首先,他的水墨艺术饱含着一种生命意识。他尊重自己内心幻象的指引,表达出发自内心的真实感受。在他表达出的如幻的景象中,充满着种种对生命的感悟,这些感悟并非一种执着,而是一种通晓世情之后,练达的心境的流露,所谓悲喜自知。他的创作仿佛向人们展示了人生的悲欢喜乐与变幻无常,但又总充满着一种正义光明,而非阴暗晦涩。（第 200 页）

▲ 其次从绘画创作的角度看,文备选择现代形式与传统的水墨语言结合的方式同样具有创造的意义。这里实际上包含着一个争论不休又从没有结论的问题,即水墨画如何去的问题,对此文备给出了自己的答案。在现代

书法热潮时文备就是一员悍将，在艺术上他敢闯猛进，富于革新精神，同时也参与并组织了现代书法的许多重要活动。对于书法、对于水墨画他主张革新，但他的革新有自己的底线，即不放弃以传统水墨媒介这种方式进行创作。（第 200 页）

题录：李心沫.从现代书法到当代艺术：与王南溟一起教书法[J].北方美术（天津美术学院学报），2007(1)：36 - 39.

来源：知网

观点：

▲ 教师空出自己而又为学生指明道路，教师只负责学生真实地呈现，以身份退隐的方式实现这一呈现。空出自己和身份退隐不代表教师不在场，而是他不用自己的风格去影响学生，不以自己的好恶作为评价标准。（第 37 页）

▲ 王南溟从日本现代派书法讲到美国抽象表现主义，使学生从中体会书法对于现代艺术的意义。整个课程分成两个部分：一部分是借助多媒体通过一些图片资料讲解理论知识；另一部分是学生回到各自的工作室进行具体操作。所选用的范本多为草、篆，并不强调实临，而是主张打破空间，甚至消解文字的完整性和可读性，着意于对书法线条的体会和把握。两天课下来，大部分学生表现出困惑和迷茫。一方面是学生的背景知识和理解能力存在着差距，另一方面许多学生都还把书法理解在写字的层面上。他们的思维中存在一种定式，认为书法应该是大众传媒及市面流行的样子，所以他们一开始写就有着潜在经验的影响。虽然老师一再强调要有胆量放开写，但许多学生还是在小心翼翼地要写像那个字，而忽略线的运动性。（第 37 页）

▲ 王南溟先生和我只要看到学生创作中闪现的一个苗头便使它固定下来，让那个学生从这一点进入创作。当课程行将结束时，学生作品也都陆陆续续完成了。看上去他们的确动了心思。一个学生在白卡纸上用黑色颜料书写具有张力的线条构成作品。另有一个学生从水波纹中提取出自己的语言符号，用光润的线条组成一系列抽象画。还有一个学生在印有工艺图案的淡灰色底子上用手绘的方法涂了许多象形符号。有几个学

生还做了装置作品,其中一个女生用泥土阐释她对书法的理解。虽然他们的作品尚存许多问题,还称不上成熟,但有一点是确定的——思维被打开了。他们来到一个门口,只要走进那个房间,就会与自己奇妙地相遇。(第38页)

题录:王岳川.超越西方现代书法与中国书法原创力[J].中国书画,2007(12):57.

来源:维普

观点:

▲西方现代性与后现代性对中国的进入,使得中国书法家的当代书写成为一个争论不休的问题。西方后现代主义既颠覆了传统书法的典雅优美,又压抑了当代人本土话语独立创造的基本精神,使当代艺术成为颠覆之后废墟上的虚无主义精神的膨胀。(第57页)

▲一,有人用现代艺术狂暴的线条反文化的理念表现现代痛苦的灵魂,与西方抽象构图合成一种强力结构,从而使其作品在横扫传统中国笔墨趣味中,走上书法的西化拼贴装置丑艺术之路。(第57页)

▲二,有人被一种文化失败主义所左右,只有西方人玩过的才敢玩,由西方人指定的游戏规则才叫国际惯例。(第57页)

▲三,有人强调书法的大众趣味,而坚持民间立场。但是书法民间同样需要精英纯粹性慢慢提升,在这一过程中精英也获得民间的能量并充满活力。就书法而言,一些过于怪的字或者过于人为的东西也会随时间慢慢消沉下去,因为有书法真正的高度存在。(第57页)

▲四,有人坚持中国书法文化身份,在全盘西化尘埃落定之后,在外在怪异实验渐渐消解后,努力返璞归真回归"文化书法"。超于现代表现力的西方技巧去抒发飘逸玄远的东方心性,在传统与现代交织中,使书法在线条笔墨运行中表现情感意味。将现代体验看成人类经验之一,将东方艺术元素超越现代艺术形式而凸显作者的超越意识,将传统功夫和当代笔墨加以整合创新,具有明显的国际眼光。(第57页)

题录:曾来德.当代书法向哪里走?[J].中国书画,2007(10):78-79.

来源：知网

观点：

▲能够构成书法本体意义上的现代书法探索，是从 90 年代开始的。也就是说，当 80 年代汹涌的现代艺术运动，在中国开始从前台转入民间时，一些受到现代艺术运动鼓舞的书法家意识到：传统书法在与当代文化艺术的对话中，处在一种"失语"的尴尬处境当中。他们开始探索，"书法"作为一种独立的"艺术"形式，在当代文化中的身份以及与当代艺术的关系。（第 78 页）

▲这种受西方艺术思潮和日本现代书法的启发所进行的创新与探索，由于忽略了书法的传统人文内涵，很快在形式语言的探索上走到了尽头。抛开作为行为艺术的"行为书法"不谈，90 年代以来的现代书法实验——无论是"书法主义"还是"少字派"，其基本的出发点，是建立在书法作为一种"图像艺术"（或者说视觉形象艺术）基础之上的，在保留书法基本语言元素的同时，主要借鉴西方的构成理论和现代艺术观念，对传统的书法笔墨程式进行破坏性的消解和转换。（第 79 页）

▲进入新世纪以来，艺术市场的兴起，带来传统书法的价值回归，再加上现代书法实验本身所存在的局限，种种因素，导致中国的现代书法实验进入低谷。一批曾经专注于现代书法探索的书法家，重新回到传统的老路上。20 年的书法发展，经历了一个从"回归传统"到"走向现代"再到"回归传统"的轮回。当代书法究竟向哪里走？成为摆在每一个书法艺术家面前的重要课题。（第 79 页）

2008 年

题录：刘克华. 20 世纪末期中国现代书法的创作情境：以文备为例分析现代书法的创作理念[J].艺术百家,2008(7)：264 - 265,232.

来源：知网

摘要：通过对 20 世纪末中国现代书法发展和国际文化背景下的各种现代书法创作状态和理论进行对比研究，认清中国现代书法的发展情境，达

到对其学术理念上的深刻理解与准确定位。本文以现代书法运动的代表艺术家文备为例,对现代书法创作的渊源、现状及发展趋势作一分析探讨。

关键词:现代书法;文备;创作;情境

观点:

▲在中外书法交流史上,中国书法走向世界首先是通过日本这个渠道。现代书法发源于日本,日本现代书法的流派,有前卫派、少字数派等。前卫派和少字数派对书法的观念都是反传统的。前者从黑与白出发,利用点、线、面这最基本的构成元素进行创作。后者探索汉字的结构形态的美学变化,与中国相对,日本书法家是站在异国的立场上对中国书法作出独特的理解,因此其点画处理之间已经具备了一些现代的痕迹。(第 264 页)

▲但日本前卫派书法出现时声势浩大,其书法面貌如它的激进形象一样,因此,前卫书法的部分作品接近于抽象绘画,重视主观感受,不拘于文字的限制和笔墨线条的传统处理方法,它与传统"书法"距离很大。前卫派从最简单的黑白对比的概念中进行突破,与其说它是一种书法流派,倒不如说它是用毛笔和纸墨进行黑白抽象绘画的创作,是一种绘画与书法之间的杂交体,本质更偏向于绘画。因为它没有文字作为书法的基础,这就意味着它背离了以线条作为创作的基础,而文备现代书法艺术表现的依然是在汉字基础上的艺术创作,创作重点依然是对线条艺术的锤炼,文备深知,没有线条,书法艺术就失去了灵魂,不可能再具有书法艺术的魅力。(第 265 页)

▲现代书法运动的曲折历程可以为书法界提供发展经验,也可以促使理论家从各方面去思考一些课题。在现代艺术的世界多元化的观念冲击下,书法中的现代意识势必要寻找适合的形式媒介。把握书法的抽象美学底蕴,建立起书法创作发展的基础,这是中国现代书法运动的既定目标,也是书法发展大趋势的一个具体目标。(第 232 页)

题录:范美俊.当代书法多元标准的困境[J].美术观察,2008(6):27.

来源:知网

观点:

▲两期"当代书法的标准"的讨论,并没有建设性地提出多少具体"标准",而不少论文对选题本身还有所怀疑。作为一门历史传承性很强的艺

术,书法发展到当代是否应该"当代",有人认为这本身还是一个问题。应该说,近百年来,中国艺术的绝大部分门类如绘画、小说、戏剧和雕塑等都有鲜明的现代形态,而书法与民间剪纸、皮影、刺绣等传统工艺美术一样,保持现状的声音则更为响亮。(第 27 页)

▲ 多元倾向所带来的多元标准在繁荣书坛的同时,也开始有了"非艺术"倾向,于是有人哀叹:"艺术史终结了。"由于失去了过去权威性作品的参照,现在就出现了一个可怕的市场标准,谁的作品价高则艺术水平就高。因此,目前社会上种种对书法功利性追求的流弊,如官本位、书因人贵,将职务和地位等同于艺术水平等现象都可以得到解释。由于审美标准的泛滥特别是学术标准的被忽视,因此书法与非书法的界限变得模糊并最终导致了书坛的混乱。当代书法的多元标准一方面促成了多种可能的创新并让创新者品尝了美味的禁果,一方面又不得不面临着自身逐渐被"非书法化"的危险。(第 27 页)

▲ 我认为当下的书法是一个重要的沉淀时期,可以鼓励各种书法的观念、风格和材料等的尝试,也尽量提倡创新,因为中国的书法根基很厚,各种尝试不足以改变以传统为主的书法多元格局,而在被外来文化侵袭得厉害的地区如中国香港等地,创新就不是其要务了。笔者也颇矛盾,一方面担心有人制定出"标准"会遮蔽创新甚至清理门户,同时也担心当代书法失却了标准或标准太多,所有的书法都因为"存在"而"合理",这并不利于书法水平的提高。因此,笔者认为讨论当代书法的标准可以分头进行,如分字体、分风格、分材料,而且草书的标准不能适用于楷书,传统的书法标准也不适用于现代书法标准。(第 27 页)

题录: 陈爱民.从诸家评论看文备先生在现代书法运动中的多重角色[J].艺术百家,2008(S2):336-338.

来源: 知网

摘要: 文备在中国现代书法运动中是富于开拓精神的组织者和领导者,也是充满激情与理性的冒险家和艺术家,同时又是具有深厚修养与人文情怀的理论家和出版家。

关键词: 文备;现代书法;角色

观点：

▲中国现代书法运动发端于 20 世纪 80 年代中期，从现代书法到书法主义，迄今已经二十多年。伴随现代书法运动，出现了许许多多值得分析与研究的人物和现象。文备先生是现代书法运动中颇具传奇色彩的人物，他在现代书法运动中扮演了多重角色。正因为如此，文备先生也得到了诸多理论家的关注与评论。而通过归纳诸家对文备先生不同角色的评论，我们可以全面而客观地认识文备先生多重角色在现代书法运动中所发挥的特殊作用。（第 336 页）

▲文备先生以其深厚的文化艺术修养，将现代书法逐步引向了学术高度；以其特有的人格魅力吸引、聚集了一批高层次的现代书法研究人才，为现代书法的发展注入了活力。（第 337 页）

▲可以说，多重角色使得文备先生更具有包容度和开放性，可以从不多的角度、不同的层面上思考现代书法问题、参与现代书法运动，宏观地把握现代书法的发展趋势，作出别人无可替代的独特贡献。现代书法虽然已走过近三十年的艰难而曲折的道路，但还处于中国当代书法的边缘。现代书法的组织机构有待于健全，创作和理论队伍有待于培育……现代书法运动的路还很长。现代书法的可持续发展特别需要来自个人和群体各个方面的力量整合与协同运作，文备先生在现代书法运动中的多重角色现象值得我们深思。（第 337 页）

题录：朱青生.赋现代书法于抽象艺术[J].经营管理者,2008(10)：110.
来源：维普
观点：

▲邵岩并没有在书法的笔墨上深化开拓，而是用墨法形成画意，加强对字的结构的表达的力量，字的符号结构可以产生视觉的力量，这是现代书法作为一种抽象艺术贡献给人类文明的重要遗产。而汉字作为符号，其结构的方法更为丰富，一个字可以有多种结构，根据《汉语大字典》中国可辨读汉字被收入五万六千个左右。所以邵岩把深化的重点放在结构之上，就是书法中的"结体"问题。因此邵岩的现代书法是解决结构问题的书法。（第 110 页）

▲现在邵岩开始做新的作品,并写了一篇创作感想,表示了他对汉字的热衷。汉字的意义符号化的过程,这种意义如果可以通过一个画面直接诉诸人的感观。那么,邵岩的实践又超过了汉字符号的结构,而水墨画的象征和比喻方法运用得相当充分。过去他的"海"一看就会感觉到海洋本身,只不过每次表达海的某一种状态和风貌,但并不抽象,而是诉诸了直观。但是我们在新作品中看到了新的努力,这就是如果汉字隐蔽了,而且字义从一个名词变成为一个抽象的概念,并使现代书法进一步成为抽象艺术。(第110页)

题录:胡抗美.关于现代书法的定位及与水墨画的异同问题[J].东方艺术,2008(8):86-91.

来源:知网

观点:

▲现代书法起源于画家,是由画家中的书家开始的,发展到今天,已经有一批具有传统功力的书家介入,队伍仍在不断地壮大。现代书法是时代的必然产物,是审美多元的必然反映。它出于传统,对汉字学有较高要求,且必须具有敏锐的审美意识。随着文化的国际交流日益扩大,现代书法越来越多地受到业内人士的关注和外国人士的青睐。鉴赏现代书法,需要现代书法的审美理念,完全用传统的书法审美理念衡量现代书法,可能看不惯,看不懂。(第86页)

▲在文学创作原则中,艺术真实还表现在假定情境之中,即有个假定真实的问题。以假定性的艺术情境反映和表现笔下素材,是一切艺术创作的共同规律。书法艺术,无论传统书法还是现代书法,不应该只是用毛笔在宣纸上写汉字,而是创作者运用技法根据自己的理解,对汉字的表现能力进行发掘、提高、概括、提炼,通过想象与虚构予以变形、夸饰和再造,并且赋予线条以情感。现代书法作品艺术情境的假定性较之传统书法更为明显。(第86页)

▲关于现代书法与水墨艺术的异同,简言之,两者创作原料相同,创作思维相同,线条运用相同,不同之处,主要在于现代书法创作背景是汉字或汉字因素。我看有些现代书法作品的内容,是由汉字想到的一种图式。因

此,作者并没有使用现代书法的称谓,而称之为"汉字印象""墨象""墨阵"等等。一些所谓的现代书法作品,介于画与书法之间或之外,艺术性也比较高,这里面有个如何准确命名的问题。现代书法一开始就呈现明显的不确定性、不准确性,至今仍在讨论、争论、探讨中。故而我以为,现代书法目前只是一个"提法"而已,它会不会发展成一门新的艺术门类,恐怕是难以预料的事。(第 91 页)

题录:邱志文.坚守与远行:从"形"看传统书法与现代书法的艺术性[J].艺术探索,2008(4):131 - 132.

来源:知网

摘要:"和而不同"是传统书法和现代书法形式构成的基本法则,但传统书法形式变化的侧重点在用笔,形式构成因素极其有限,对比度被严格控制以确保其指向"自然"的境界;现代书法形式变化的侧重点在空间塑造,形式构成因素得到极大拓展,对比手法的运用大大突破传统书法"度"的界限,极力夸张变形,追求视觉刺激。

关键词:传统书法;现代书法;艺术性;形

观点:

▲ 在形式构成因素上,现代书法做了极大的拓展。如绘画化书法强化"书画同源"的观念,引进绘画的手段,进行汉字绘画化的探索,创作了似书似画的作品;"广西现象"不囿于传统书法的黑白两色,而对作品的纸色进行特别的染制处理,使作品具有浓郁的古典情调;装置化书法不满足于在纸上挥毫,而刻意到各种物体上书写,使作品的空间由二维拓展到三维;行为化书法不在意书写结果,而注重行为过程,把行为过程作为整个书法创作的焦点,过程即是作品,用过程"说话"。(第 131 页)

▲ 传统书法示人以单纯,单纯易于获得亲切感,易于拉近与观众的距离,易于把人的注意力转移到作品的内在涵蕴上,全身心感受作品内在的动人力量。现代书法则极有可能因其外在形式的"胡里花哨"而大大削弱其作品的亲和力,极有可能因其构成因素的"五彩缤纷"而模糊、淡化书法本体的因素,使其内在的力量黯然无光。(第 132 页)

▲ 现代书法在形式构成上的基本指向,是"刺激"而不是"自然"。它要

在刺激中展示另类的个性，在刺激中宣泄心灵的郁闷，在刺激中吸引别人的眼球，在刺激中获得一种巅峰体验。要刺激，就要把事情做绝。因此，现代书法在对比手法上的运用，已大大突破传统书法"度"的界限，肆意夸张，"铤而走险"，甚至有的无所不用其极，有人称之为"反和谐"。点线的对比不够刺激，就把块面引进来；黑白的对比不够刺激，就把色彩引进来；写汉字束缚太多，就对汉字予以肢解，或干脆抛开汉字狂写"天书"……在"和而不同"这一形式构成的基本法则中，"和"与"不同"是一对矛盾，如果说在传统书法那里，"和"是矛盾的主要方面，它决定传统书法的基调；那么可以说在现代书法那里，"不同"则是矛盾的主要方面，它决定现代书法的基调。（第132页）

题录： 曹田泉. 论文备"水墨书法"的后现代性［J］. 美术大观，2008（12）：32－33.

来源： 知网

观点：

▲文备的现代书法作品《天山》，例证了现代书法批评的窘境。如果说它是现代的，毋宁说将之贴上反前卫、反美学的后现代主义潮流标签更为恰贴。当然我们可以从现代和后现代不同观念进行阐释，但这不免会流于一种尴尬。这件作品表现出来的是对传统书法和现代书法及观念的攻击，以及个人的无政府主义精神的不严肃性。这件作品使用了前卫的策略，因此提供了一个现代主义的机会，作为前卫生产的寓言，却针对"反前卫"的终结。（第32页）

▲书写性，是传统书法和现代书法都秉承的美学立场。《天山》以反书写的方式滑稽地模仿了书写的特性和行为过程，意在形式上的拥护，而实质上的修正。"山"字留存明显的书写痕迹，尤其是最右面一笔的飞白。书写性或许是传统书法和现代书法的命门。在这里，书写不是纯然的黑色墨的剪影似的线条（如屋漏痕、锥画沙），也不是纯然一色的淡墨的线条，而是水墨形成的丰富浓淡层次所构成的具有体积空间的视觉形态。浓墨处似阴影，淡漠处似明亮处或立体对象的另外面。（第32页）

▲水墨的介入，将原本只在二维空间中展开的书法推进到"异位""混

杂"空间的当代观念中。福柯在一些讲演中关于建筑空间的论述很有启发性。他认为"异位"是现代世界的典型空间,取代了中世纪等级体系的"空间整体",也替代了将发轫于伽利略的"安置的空间"包容于现代早期的并呈无限展开的"延伸到空间"和测量。(第 32 页)

▲是什么使得书法与现代联系起来? 当然不能仅仅从西方现代主义,从形式主义的侵入去理解,而应该从社会结构的变化,社会心态的变化以及书法在整个社会构成中所扮演的特殊的角色去理解。书法向来被认为是中国文化的精粹。对书法的改造即是对中国知识阶层精英文化的重新塑造。书法的每一次革新都是社会文化在当下的反射与折射。(第 33 页)

▲当代书法的实践目标在于抵制艺术的体制化,使之与生活重新发生关系,与当代的流行文化和观念结合,而不是相互抵触。《天山》本质上是"看"的,以画家的身份将水墨介入书法,将书法改造成图像符号。文备保持着一种主观性,一点也不回避《天山》的空间符号所表现的画家身份,反而加强这种意图,这种姿态迥异于赋予独创性的现代书家对这一意图的回避。作为一个对象,文备将《天山》定位于作品给个人提供自由的空间。(第33 页)

▲除去前卫的某些特征的利用,文备在这里表现出来至少在三个方面放在前卫作品的对立面:它对"水墨"的偏爱,对负空间的引用,以及作为画家身份的显露。文备真正地想尝试着消灭前卫,将书法切入图像时代的"多元性和骚乱"的话语洪流之中,从而完成中国书法价值体系的重建。(第33 页)

题录:陈大利.问渠哪得清如许 为有源头活水来:对文备现代书法的印象[J].剧影月报,2008(6):146.

来源:知网

观点:

▲作为一名艺术家,文备在艺术上所有的真诚而不懈的努力,有他明确的理论观点和不断出新的作品作明证;作为一个艺术活动家,文备始终站在时代的潮头,在积极推动现代书法向前发展的同时,还产生了对艺术史而言饶有意味的"文备现象"。(第 146 页)

▲ 正如同当今社会是多元的一体社会,当今的书坛格局也具有多元化的特征。作为书法多元格局中的一元,现代书法试图同时吸收绘画与书法的多种营养元素。现代书法虽然强调的是现代性,但并不排斥传统,因为现代与传统并不构成对立的两个概念,与"现代"构成对立概念的也许应该是"古典",但也不是必须要把"古典"彻底打翻之后,才有"现代"的出路。而弘扬传统书法艺术,从丰厚的传统书法艺术中汲取营养,这正是文备现代书法的立身之本。对于"现代书法",文备有明确的认识:"现代书法是以传统书法美学的弘扬光大,是在继承了传统书法美学的精华,书法用笔的力度,汉字结构的表意性及线条的抒情性的基础上,注入现代意识和现代观念而形成的一种介于书法和绘画之间的新兴艺术。"(第 146 页)

▲ 读文备绚烂的书法作品,我们可以感受到其中单纯而热烈的情感以及浓郁的文人气息。对艺术的执着,成就了艺术家的文备。但文备并不仅仅是艺术家,他还是虔诚的佛家弟子、学术期刊的编辑、颇有建树的书法活动家,组织和主持了一系列全国性大型学术活动和艺术活动,出版了现代书法个人作品专集。文备的这些艺术活动始终与现代书法的运动息息相关,都具有极为浓厚的开拓者意味,而且极大促进了现代书法的进程。对于这种积极寻求书法发展之路的精神,对于像文备先生这样真诚投身艺术的学者文人,我们只能满怀真诚的尊敬。(第 146 页)

题录:屈立丰.重估 20 世纪末中国"现代书法运动"[J].宜宾学院学报,2008(5):108-109.

来源:全国图书馆参考咨询联盟

摘要:20 世纪末的中国"现代书法运动"是一场借"现代"与"书法"之名,行"非书法""后现代"之实的少数人的艺术运动,其最终的衰落是因为其具有脱离书法本体的致命弱点。

关键词:中国"现代书法运动";现代化;现代性;后现代性;书法本体

观点:

▲ 20 世纪末,在急风暴雨的社会转型期中国有一场受西方文艺思潮影响极大的"现代书法运动",如今,喧哗与骚动都已逐渐逝去,客观冷静地重新评价这场运动已经成为书法学界所必须做的工作。(第 108 页)

▲ 总的来说,书法艺术中的汉字载体是非常重要的内容,很难想象没有汉字字形、无法读出语义,而只是一堆墨块和墨线的组合的《兰亭集序》会成为书法史上的经典文本。虽然线条力度、墨色的清空浑厚等视觉形态对书法艺术来说很重要,但是没有汉字作为依托的视觉元素是不成其为书法艺术的,这在古典书法时代是书法成其为艺术的最基本规定。几千年来书体的演变已经证明汉字字形对书法艺术的重要性。(第 109 页)

▲ 但无论是"绘画性"的现代书法,还是"非汉字"的"反书法"的现代书法,都表现出对传统书法艺术的重要元素——"汉字"字形的解构。既表音又表意的汉字字形被消解之后,作品就不具备传统书法作品的语义层面上的"可读性"。不具有字义的可读性,"现代书法"的中国文字特性几乎也被取消殆尽。中国文字的特性被取消,书法的中国文化土壤也遭到排斥,因而,现代书法也就成为和西方抽象主义和表现主义绘画雷同的事物;缺少了空间元素上的明晰性、语义上的可理解性的现代书法已经不再具有元生于中国书法的本质内核。从某种意义来说,现代书法取消汉字的做法本身就是为了造传统书法的反而采取的极端行为,虽然他们可能并不知道这种"造反"的最终出路会因脱离书法本体而走向虚无。(第 109 页)

▲ 从时间性与空间性两个维度上来讲,现代书法对汉字字形上的"空间性"的解构与重组虽然很有探索意义,但并不是现代书法的核心,其核心更应是对传统书法"时间性"的解构。传统书法作品除了具有空间轴上的明晰性之外,还具有时间轴上的连续性和不可逆性,而"现代书法"恰恰打破了这一重要的潜规则。"现代书法"在点、线、面、体空间聚合轴的探索,几乎取消了传统书法书写行为的时间性,无序的平面化、立体化的空间构成探索成为所谓"现代书法"的重要表征,使得现代书法完全不受不可逆的"时间轴"法则约定,成为纯粹空间轴上的实验艺术品,这让现代书法成为一种几乎纯粹的"共时性"艺术,书法行为具有的音乐节律被取消殆尽,从而也丧失了书法艺术的某些音乐美与深厚的时间性特征。现代书法的创作者和欣赏者一起,都在缺少时间性征的无序的空间中漂移。现代书法作品空间中肆意拼贴的点、线、面等文本要素,使现代书法成为具有浓厚"后现代性"特征的文本。(第 109 页)

▲ 20 世纪末中国"现代书法运动"打破字形、取消字义、不顾笔墨传统

法则等种种行为的背后，可能其实暗含着一个未被明说的命题：依赖于字形空间结构的传统书法不具有"现代性"。而这一命题显然是错误的，因为脱离传统的东西就无所谓"现代性"可言，况且中国书法艺术几千年来的发展，本身就是一个极为开放的发展系统。（第 109 页）

2009 年

题录：薛帅杰.书法创新视角分类及其特征分析：兼及当代书法创作批评[J].书法赏评，2009(5)：2-7.

来源：知网

观点：

▲ 经典提取强化式是较为传统的书法创新方法。这类方法的普遍运用不仅成就了许多历代书法大家，而且成为整个中国古代书法风格演变的重要方法。这类书法创新方法以经典为圭臬，认真研习，期望从经典中提取与自己审美理想契合的某一元素或某几元素，将其强化推广，使之作为自身最终书法风格。（第 2 页）

▲ 尽管我们分而述之，较为系统地分析了书法三种不同创新视角的特征，但绝不意味着三种创新方法不相往来。事实上，每一位创作者在形成自己的风格之前，都经过了大量的书法创新实验。也许他们的创新实验并非如上理性，也许他们自觉不自觉地与以上创新视角有某种暗合，也许他们确实是把以上两种创新视角杂而为一，也许他们的确是以上述其中一种创新视角为主，而以另外一种创新方法作为补充……不管结果如何，有此强烈创新意识已是难能可贵了。（第 6 页）

题录：朱天曙.王冬龄与当代书法[J].中国书画，2009(11)：88-95.

来源：读秀

观点：

▲ 王冬龄先生是当代最具影响的代表书家之一，在当代书法创作尤其是草书创作方面有着突出的成就。他又是"现代书法"和抽象水墨的探索者

和开拓者,同时在理论研究、书法教育、组织活动、公共艺术等方面都有积极的贡献。(第 88 页)

　　▲当代书法一直被置于研究之外,或者说研究得很不够。不少人认为:与古人相比,当代书家普遍缺少较好的古典素养,普遍缺少书写技巧的提炼和升华,不少已有影响的"书家"还没有达到一个真正书家应有的专业水平。学术界很长时间宁可前赴后继地"研究""挖掘""重新发现"书史上三流、四流甚至水准更低的书家,也不愿正视当代书法的成果。(第 90 页)

　　▲"艺术性"还应该包容对"现代书法"及其各类艺术范围内的各类探索。这类探索中当然不全是优秀的作品,但其中包含着现代人对书法的艺术表现力、艺术空间、艺术内涵、艺术形式等诸多方面的思考。许多作品虽然我们不能用传统意义上的笔法、章法等来衡量它,但它却是新时期、新观念、新条件的产物,我们要把其放在当代语境中进行研究。但不管如何"现代",如何"艺术化","艺术性"仍是一条底线,这些探索是否具有真正的艺术价值? 是否赋予了书法的艺术生命力? 是否真正拓展了书法的表现方法? 这些都是值得思考的。冬龄先生曾谈到当代书法的标准问题,他提出当代书法的标准应该由书法界的专业人士来确认,实际上就是强调了书法中的"艺术性"问题,当然也包含着对现代书法的认识。(第 90 页)

　　题录:王文贤."现代书法"之"三思"[J].南宁师范高等专科学校学报,2009(4):61 - 63.

　　来源:知网

　　摘要:"现代书法"的"参照系"相对模糊含混,使其创作与欣赏难以切入、把握和深入。文章对"现代书法"的历史和现状进行梳理,发现"现代书法"并没有真正超越自身文化背景的规定,且有"滑动"艺术立场的趋向。所有这些使具有传统文化良知及书法情结的读者堪忧。

　　关键词:参照系;现状;文化问题

　　观点:

　　▲"现代书法"创作迥异于传统书法创作。它不同于传统书法以抄录内容或鉴用他人或前人的书体作为内容及表现形式,而是着意于其他各类艺术之间相互渗透交叉、彼此叠合共振,使作品内蕴更丰富、寓意更深刻、哲理

意味更深厚,以此来满足不同层次、不同功能的审美需求。相对传统书法,"现代书法"其"参照系"不是直接明了,而是曲折、晦涩。其创作酝酿无迹,使其构成元素的抽象性和视象多样、变幻带来的"变质的笔情墨性",更是模糊、含混。"现代书法"的"参照系"带有明显"模糊"的特质。"现代书法"在创作上其表现无固定的创作思维模式和实践方法,创作自由自在,构思更是别出心裁。只要造材、构思乃至审美趣味、意向不同,结果便是"一花一世界",绝无二致。创作者在特定空间创造出让人体会一种难以捕捉的精神状态,获得自身精神上的欢愉,进入"自由乐土";相对欣赏者而言,欣赏"现代书法"作品同样可以随心所欲,由你遐想狂想,坠入"想象的天堂"。(第61页)

▲ 如果说传统书法可凭借其相对稳定的形式法则和结体范式作为其"参照系"的话,"现代书法"则只能"沿着心灵轨迹去思索",通过带有一定变革性或抽象性的形式结构,来表达和阐述自己信奉的哲学和价值观念,在其特有的章法、形式乃至空间上进行重新建构,实现其独立自足性。(第62页)

▲"现代书法"强调的是艺术观念,而不是具体的艺术语言或图式来源。在美学特征上,"现代书法"突出表现其特有的试验品格、破坏、重构,并沿着其逻辑取向进到一般超验艺术的抽象无机组合层面,体现其认同偶然性和追求并显露其过程,努力达到心性冥合、天人合一。(第62页)

▲ 当代文化语境下,当代艺术提出问题,而不给予答案,已然成为其特色之一。"现代书法"当然也不例外。同时,文化背景也会实实在在地对艺术家的提问产生巨大的影响。当代文化背景是各种思潮涌动,各种文化此起彼伏。尤其当下电视文化生活的放纵,引起视读文化比例失调,甚至恶性循环,使当代文化生活的理性层受到抑制,引起理性的紊乱与价值的恍惚。视觉媒介已经使人变得缺少耐性,变得浮躁肤浅。在这种文化惯性和社会心理情形下,文化消费方式也发生巨大的改变,文化产品创造的速度赶不上被遗忘的速度,以至还没有长成的东西就已经变得陈旧。媒体创造作为当代艺术的一个特征,并没有在真正意义上给当代艺术带来繁荣,而恰恰使当代艺术走向停滞、式微。"现代书法"界所表现出的急功近利,狂躁冒进,这本身就不符合"现代书法"的性格。(第63页)

▲"现代书法"需要传统文化精神的滋养和思想浸润。传统作为深刻的文化符号，是历史长久的积淀的产物，具有不可替代的民族和地域的文化价值。重视传统，是中国文化重要特点之一。"现代书法"的内在本质也要求其重视传统。"现代书法"一旦脱离传统和历史，而一味"现代"起来，未能深入传统、历史去吮吸民族文化和艺术的精华，最终只能成为一具毫无艺术生命力的躯壳。……这一切又正是"现代书法"取之不竭的精神资源和发展动力。因此，"现代书法"作为一种新的书法观和现代文化体验，与其说是在拓宽书法创作领域，不如说是民族现代精神的一种体现。（第 63 页）

题录：姜寿田.传统与现代之争可以休矣：兼论当代书法理论与书法创作[J].书法赏评，2009(3)：6-8.

来源：知网

观点：

▲ 中国书法对西方现代抽象主义的影响和西方现代抽象主义寻源于中国书法这一重大文化事件本身，已足以表明现代性的实质究竟是什么。这可以从两个方面来认识：第一，中国书法不具备现代性的观点不攻自破，书法不仅具备现代性，而且它还具有与现代性互识互证互补的文本间性，并且它还构成一种现代创作的母体。它提示出，对书法的现代性认识，不仅要面向西方异质文化，同时还需要深入认识挖掘本土文化。第二，西方现代抽象主义对中国书法现代性的拓化，没有走向文化异化，而是在顺应自身文化语境中对中国书法加以文本移植改造，与其构成一种文本间性和召唤结构，而不是简单地模拟中国书法。这颇有些像美国现代诗人庞德意象派诗歌对中国古典格律诗的跳跃性字句意象提取，也从另一面揭示出现代性与创造性本质。同时，更从文化融汇同构的层面，揭橥了中西二种异质文化由碰撞融合而走向创造性结合的要旨。（第 7 页）

▲ 对于中国书法而言，同样不存在需不需要现代性的问题，而是如何追寻、面对和如何确立现代性的问题。书法的走向世界不能以丧失书法本体为代价，而是应在确立自身文化审美范式的价值原点上体现出人类共有的审美价值，这就需要中国当代书法应具有打通中西，深入洞悉揭橥中西文化审美心理的能力。从目前书法现状而言，这无疑还是一个遥远的目标，但是

现代性作为中西文化共有价值，无疑已构成我们文化价值——包括书法——与创造性的一部分。（第8页）

题录：彭佳佳.从现代派书法谈解构主义[J].文艺生活·文海艺苑，2009(7)：14.

来源：全国图书馆参考咨询服务平台

摘要：中国书法作为中国的一门传统艺术，在我国已有三千年的历史。二十世纪的二三十年代，日本出现了现代书法的萌芽。所谓现代书法是相对传统书法而言的，它对书法进行前所未有的创新和再造，从而从根本上颠覆传统的书法创作模式。但是，现代书法真的能对书法艺术做到全新的消解和创造吗？本文就试着运用解构主义来阐释下现代书法对传统书法的解构和贡献以及不足，从而对解构主义有个更好的认识。

关键词：书法；传统书法；现代派书法；解构

观点：

▲传统书法在创作思想上没有创作的主题与构思，所以传统书法创作是以技法，即包括笔法、墨法、结构、章法以及中锋、侧锋、方笔、圆笔等技法内容为核心在展开创作的，同时也是以技法来决定"创作"效果的。这种把创新建立在技术层面上，以章法、字法、笔法上的创新为目标的活动必然对书法不会有很大的发展，而且传统的书法创作还是建立在新出现的书法资源的利用基础上的，如学习"甲骨文""民间书法"等来改变书写风格，并以此来创新。这种长期以单一模式形态进行着的书法创作使书法创作在漫长的历史上没有多大的发展，各类的书法创作在形态上各异，但本质却还是一样的，即都只是在单字结构上进行微妙的变化改造。这样的传统，中心思想必然需要呼唤一种全新的创作模式来打破它，才能为书法创作提供全新的动力，现代派书法应时而来。（第14页）

▲现代派书法又分为了前现代风格和后现代风格，他们对书法的创作有本质的区别："前现代反传统，不反本体，即文字本身；后现代不反传统，反本体。"（第14页）

▲综观种种现代派书法的表现，可以说既要站在现代的立场，又要运用书法的元素是不同现代派书法表现的共同立脚点。他们企图消解传统书法

创作理论的中心地位,却要么走过了,要么没走到位。当然,书法的文化背景的位移,必然要造成书法表现的现代转型。为此,书法与其他文艺领域同步了。"转型"也必然成为二十世纪末期中国文化艺术的共同主题与历史命运。但是,我个人以为,由于书法的特殊性,书法的现代转型实在有些力不从心。但是,不管怎么样,现代派书法的出现还是为书法艺术的创造做出了许多的贡献,为书法艺术的创作之路进行了第一步的尝试,我们相信,以后将会有更多的书法家对书法进行更好的解构,从而使其得到一个更好、更新的发展。(第 14 页)

题录:郝量.现代书法的空间扩展与形式重组[J].数位时尚(新视觉艺术),2009(1):82 - 83.

来源:知网

摘要:本文通过分析书法的自身特点与现实意义来解释现代书法的文脉传承与实践,从而论证了在当代语境中现代书法的空间扩展与形式重组是很有实践性与前瞻性的,但文脉的传承与得当的表达方式是书法这一古老传统在当下重放异彩的必要保证。

关键词:书法;现代书法;空间扩展;形式重组;徐冰;王天德

观点:

▲ 书法艺术在中国是一门古老的艺术形式,现阶段在中国,大致可以分为两个脉络在不断发展:一、继续延续传统的书法观念,讲究传统的审美情趣,在对传统扎实的研究基础上寻求个人的风格;二、在传统的基础上有所创新,在形式与内容上更倾向于观念性与视觉感受本身。后者常被称为现代书法,批评界也褒贬不一。(第 82 页)

▲ 书法艺术是自身主动地进入当代艺术体系的,这说明并不能站在当代艺术的理论体系本身来衡量书法艺术的价值! 书法艺术自身是一门独立的语言体系,它是否进入当代的体系,或者说它是否以当代的语境在探讨当代的问题,我认为关键在于书法艺术家自身。艺术家自身考虑和探讨当代的问题自然会通过自己的书法语言表达出来。书法艺术家主动进入当代体系探讨问题,自然也就要拓展书法艺术的语言界限,使书法语言的内容和形式再次扩大,再者也为书法艺术的发展找到了新的切入点与可能性,这也正

是书法艺术在当代艺术体系下的价值所在。（第 82 页）

▲ 当然纵向的文脉传承也是十分重要的，在保证文脉传承的同时创造出新颖的图像是发展的方向。文脉的传承不能放弃，拓展语言的方式也是为了更好地把中国传统的书法艺术表现出来。"越是民族的越是世界的"这句话在此时显得很重要。任何一种艺术形式必须根植于其本民族的艺术气息，并传承着民族的精神本质。（第 82 页）

题录：段彪.现代书法探索中墨韵表现的转型与创变[J].齐齐哈尔师范高等专科学校学报,2009(5)：101－102.

来源：知网

摘要：近现代以来，全球文化广泛沟通，为书法艺术营造了一个自由表达的空间环境，我们从近现代书法探索中所蕴涵的文化理念、审美观念等等各个方面强烈地感受到这种自由空间的存在。作为近现代书法探索中标志性语汇之一的墨韵亦滋生其间，并得到充分夸张的运用，展现出超乎传统书法墨韵领域无限的可能性。书法墨韵表现获得了艺术本体意义上前所未有的拓展。这种态势在为书法的发展提供转机与希望的同时也无不暗藏着些许危机。

关键词：书法；墨韵表现；近现代；创变

观点：

▲ 现代语境中艺术氛围的宽松、相容，艺术门类的渗透、交往，以及来自异域的艺术侵扰，也使得部分书家对传统书法中的审美观念、语言形式及视觉习惯提出质疑，他们积极地吸收现代水墨观念，同时又受西方抽象表现主义及日本现代书法的影响，开始了更具有现代审美观念和语言形式的现代书法艺术的探索历程。有的甚至逃离了汉字的规约，顺着书法向绘画日益借鉴发展的趋势，继续拓展体态和墨态，显示出强烈的现代感和前卫性，关于书法墨韵的表现也获得了艺术本体意义上前所未有的拓展。他们在为书法的发展提供转机与希望的同时也无不引发我们对于书法未来发展方向的深层思考。（第 101 页）

▲ 无论书法还是绘画，对笔墨本质的追求，绝对不是对技道关系的偏颇，而是对古代技法的扬长避短、发扬光大基础上以技进道的深化。历史上

任何一个有着独创价值的艺术家都不会忽略对技法本体的深究,表现在墨韵追求上也是如此。中国书画的融通发展中,不少书家兼擅绘画,写意画中对水墨的控制技巧有意无意地被应用到书法创作之中。到了现代,书法创作更是主动向绘画笔墨借鉴,强调书法造境中的对比关系,其中一个重要的内容就是对书法中墨韵干湿浓淡自由表达的孜孜追求。(第 101 页)

▲ 传统与现代的墨韵探索,经历了从无法到有法,又从有法到无法的演变,这个过程无疑是进步的、发展的。总之,书法作为一个开放、流动的概念,将向何处去? 是坚守书法本体主义的古典形态,在向传统经典的膜拜与回望中寻求书法新的发展空间,还是借以更广阔的艺术背景,继续着传统笔墨语言现代性、未来性的追求,日趋向墨象书法或者更加适合当代情境的书法形态演进? 这将是值得我们密切关注和继续探讨的问题。(第 102 页)

题录: 卢野. 现代书法之管窥[J]. 美术大观,2009(5):190 - 191.

来源: 知网

观点:

▲ 现代书法的产生与发展有着一条清晰的脉络。这条脉络的历史根源,从早于殷墟甲骨文的四千多年前的贾湖原始文化遗址所挖掘出的锲刻符记上,便可窥视出。贾湖人的文化已经开始孕育"抽象因素"了。它透露出的最初的书法雏形和美感意味,已隐现出书法精神的最初形态。我们现在从美学角度看,这种锲刻符记具有一种稚拙的美、古朴的美、率真天然的美,说得感性点,蕴涵着"现代形式"的美。(第 190 页)

▲ 绝好的一幅现代派书法作品,应该是一端根植于传统之中,另一端又伸向西方的平面构成,即构建新的样式、独特的形式。它既要有书法线条的质量,又要辅之以水墨画的种种技术;同时作者要才思聪颖、顿开顿悟、性情爽达、胸臆蕴成、挥毫遣性、一气呵成。书法作者在笔到意到、不狂不躁、不卑不亢、不怪不奇之外,蕴古今经典文化内涵之大成溢于笔端,贯胸中博大情怀之气发于毫柔之下。(第 191 页)

▲ 在国际大文化的情境中,现代书法更能契合形势与机缘。它既蕴涵着中国精神,又能坦然地走进西方。借今天有着多元文化格局并互相渗透

的契机,中国的现代书法艺术必然会审时度势,继承中国古老书法艺术的优秀传统,并张扬其现代艺术个性,博古开今,更加丰富自己的内涵。在世界的艺术之林中,祝中国现代书法艺术奇葩艳放,淳馨飘香。(第 191 页)

题录:陈立红.中国书法与西方现代抽象绘画[J].艺术教育,2009(10):29.

来源:知网

观点:

▲ 书法与中国绘画往往被我们看作具有同样的美学目的,二者只是在表现形式上有所不同。确实,它们使用同样的纸、笔、墨,甚至以同样的审美观念来进行创作。在欣赏方面,也可以不受题材影响而同样依据留在纸面上的笔触,并通过它的移动所形成的快慢、节奏而表现出作者强烈的情绪与个性。实际上,不但书法与中国绘画之间存在着许多相似性。它与西方现代抽象绘画也有着十分密切的关系。(第 29 页)

▲ 与绘画相比,书法包含着更多的精神因素,它可以比绘画更贴近传达一种禅境。确切地说,抽象表现主义之所以被东方艺术吸引,主要的原因是它能提供独特的观察和理解世界的方法。从一些美国抽象表现主义画家的作品来看,他们已经吸取了中国书法与绘画中对于线条、笔触和形式的处理方法。(第 29 页)

▲ 早在数十年前,许多文化学者就坚持过,艺术语言具有世界性。从中国书法与西方抽象绘画的关系角度来思考,其艺术语言无疑具有一定程度的世界性。人类对于艺术抽象的共同追求,最终产生了同具抽象意味的艺术形式:中国书法与西方抽象绘画。(第 29 页)

2010 年

题录:屈立丰.论中国现当代书法西向传播[J].宜宾学院学报,2010(1):111 - 115.

来源:知网

摘要：中国现当代书法的西向传播经历了以蒋彝为代表的"自说自话"、以熊秉明为代表的"引西润中"和以学院派为主的"中西互渗"三大阶段。当前,中国现当代书法西向传播的最新基础为中国专业书法教育体系,但是依然无法真正克服书法西向传播中汉字文化传递困难的问题。

关键词：书法;西向传播;三阶段;书法教育;汉字文化

观点：

▲当代中西文化交流史上,中国现当代书法的西向传播经历了以蒋彝为代表的"自说自话"、以熊秉明为代表的"引西润中"和立足于本土的学院派的"中西互渗"等三大阶段。(第 111 页)

▲纵观蒋先生的《中国书法》理论核心架构,不难看出蒋彝先生是采取"自说自话"的中国话语方式来进行书法的西向传播。蒋先生提出的"一种特殊的视觉形式来表达观念的美"是以一种使用"内容"和"形式"之类的西方艺术理论术语的方式解说中国书法,恰恰相反,他全书始终是在以中国本土的理论话语来对西方人进行书法的推介,最典型的例证是：在书的结尾处他是以"易经＋八卦＋石涛画论"的方式来阐释中国书法的美学精神。蒋先生曾被称为"中国文化的国际使者",虽然他所致力的书法传播的影响还是局限在欧美文化人圈层,但是作为当代中国书法西传的拓荒者,蒋先生的珍贵遗产永远值得后人尊敬。(第 112 页)

▲但是,体系的不完足并不意味着熊秉明先生的书法理论贡献之光的暗淡,恰恰相反,熊先生应用西方文艺理论术语重新建构中国书法理论使得中国书法向西方的传播工作又向前推进了一大步,在这个意义上,《中国书法理论体系》的存在意义得以延伸。(第 112 页)

▲20 世纪 80 年代开始的轰轰烈烈的"中国现代书法运动"给中国书法界的启迪却还未结束,接受了日本和西方现当代艺术思想洗礼的书法家们以革命般的勇气掀起"中国现代书法运动",并将"现代书法"的波动涌到国外,形成了中西书法文化交流史上的新篇章。(第 113 页)

▲中国书法已经走出封闭的中国领地、走向文化全球化的宽阔空间。尽管当代书法教育的勃兴已经给中国书法的西向传播带来了无穷动力,但是目前为止,中国书法西向传播的一个根本难题还未解决：作为一种以汉字为基础的造型艺术,汉字本身负载了丰富的中华传统文化信息。面对这

些信息,西方人接受起来的难度是相当大的。首先,客观地说,在当代世界文化格局中,相对于英语和英语世界文化来说,汉字与汉字世界文化属于弱势文化;其次,以汉字为载体的书法文化,即使是为西方人所接纳,但是也很难被西方人理解,因为西方人或许在"技"的层面上能够理解"五指执笔""中锋行笔"和"章法",但是无法在"道"的层面上理解所谓"玄妙之伎"与"神、逸、妙、能"。这不是简单的语言翻译问题,而是中西文化特质的根本隔膜。(第 114 页)

题录:李玉龙.穿越传统与现代的书法艺术:浅析如何将书法艺术更好地应用到现代平面设计中[J].社科纵横,2010(3):82 - 83.

来源:知网

摘要:中国现代平面设计真正的兴起于 20 世纪 80 年代初,伴随着艺术设计学科的建立而不断完善。随着中国平面设计的成熟和发展,众多的中国平面设计师将更多关注的目光投向了中国传统文化的挖掘上。中国平面设计的学习者和研究者,已经在有意识或无意识地吸取汉字书法及其各种艺术形式的营养,并取得了一些成果。借鉴传统元素进行现代平面设计,并不是就传统视觉元素进行简单的拼装与组合,而是需要将这些传统的精髓挖掘出来并赋予新文化理念,这就需要设计师去了解和认识中华民族优秀的传统文化,在设计领域中走出一条属于中国风格的设计之路。

关键词:汉字书法;现代平面设计;设计元素;现代书法

观点:

▲ 中国的现代平面设计最初阶段一直延续西方的设计模式。改革开放后,中国现代平面设计从传统文化里得到借鉴和滋养,各类的"中国元素"开始被应用到现代平面设计当中,走出了一条具有本民族特色的道路。伴随着中国现代平面设计的成熟和发展,中国现代平面设计师将更多关注的目光投向了中国传统文化——书法艺术。但是在实际应用中,"传统书法"没有真正应用到现代平面设计中,而在"传统书法"发展而来的"现代书法"却被广泛地使用。(第 82 页)

▲ 传统对艺术创作的定位是一般性的,它确立了一些基本的规范,但具体的创作手法、形式,有很大的灵活性;正是这些基本规范和灵活性,使各个

时代的书法家优游其中,创造出了绚烂多姿的艺术。因此,如何继承、发扬传统艺术的规范和形式,开发、拓展其艺术表现力,使其与现代文明的精神内核相适应,这是我们这个时代的新一代艺术家所应予以认真考虑的。以传统书法艺术形式陈旧、缺乏现代艺术的表现力为由,一棍子将传统书法艺术打死,这恐怕不能说是一种科学、周全的想法。实际上,艺术的规律是"有诸内而形于外",艺术家的内心拥有了新的文明精神、境界,它必然会透过艺术形式表现出来。(第 82 页)

▲随着时代的发展进步,信息化社会的加速,市场经济的空前竞争,各种姊妹艺术相互交融,互为贯通,彼此借鉴。现代平面设计同样在吸取各种新的营养,如汉字的构形,中国书法的艺术风格,以及国内外现代设计的潮流和成果等等,都是我们每一个设计师所面临的问题。书法介入到平面设计只是一种途径、一种手段。而书法与平面设计同属于艺术,它们之间存在着许多共通之处并有着密切的联系,我们则更易于通过接受和掌握书法艺术来更好地理解我们的传统文化,并把传统文化融入到平面设计作品中去,增强作品的文化内涵,增强作品的生命力。借鉴传统元素进行现代平面设计,并不是就传统视觉元素进行简单的拼装与组合,而是需要将这些传统的精髓挖掘出来并赋予新文化理念,这就需要设计师去了解和认识中华民族优秀的传统文化,在设计领域中走出一条属于中国风格的设计之路。(第83 页)

题录:郑必厚.对"现代书法"的当代思考[J].艺术百家,2010(2):21 - 22.

来源:知网

摘要:产生于上世纪 80 年代初的"现代书法",是有别于具有 5 000 年历史传统书法的新模式,不管是思想观念、创作式样和审美个性,都有独特的艺术欣赏价值。进入新世纪以来,其发展势头明显归于"理性",对它的发轫产生、生存现状、存在问题以及未来的发展走向作学术的分析和探讨,不仅对"现代书法"的成长有益,对整个书坛向深度发展也有相当大的学术价值和重要意义。

关键词:书法艺术;现代书法;书法创作;书法创新;规律

观点：

▲"现代书法"，是改革开放之后出现的书法领域的新概念，是相对于5 000年书法传统概念下的全新的书法样式。这不是现代书法人的创造，它的创作形式、思想理念以及称谓等都受到日本书法的影响，同时也和西方审美思想的"输入"有着很大的关联。对其诞生、发展和逐渐归于理性的发展历程作学术分析、研究、探索和梳理，不仅对"现代书法"的发展大有裨益，对当今书坛向纵深发展也有相当的借鉴和创新价值。（第21页）

▲当下"现代书法"的发展现状如何呢？我们不妨作一个简要的阐述。新世纪以来，特别是近五年来，书坛格局发生了很大的变化，总体看来是回归传统为其总趋势。这应该说是书坛成熟、向纵深发展的标志，但是，事物总有其两面性，在这样的状态下，从另外一个层面扼杀了中国书法的探索和创新的积极性，对"现代书法"的发展造成了负面影响。（第22页）

▲当今书坛，"现代书法"没有了往日的喧嚣和热闹，归于理性，我觉得这是一种好的现象，这更有利于"现代书法"的思考和发展。中国书法是在5 000年中国传统文化的土壤中生长出来的一朵奇葩，只要中华文化存在，中国书法就不会中断。然而，随着科学技术的迅猛发展、世界文化的空前交融，书法的现代追求一定是随着文化的融合而改变，因此"现代书法"一定有着广阔的发展空间。（第22页）

题录：王文杰.略读日本现代系书法[J].上海艺术家,2010(4)：84‐85.
来源：知网
观点：

▲前卫书法也可称为墨象书法，约二战1945年左右开始兴起，1933年上田桑鸿成立书道艺术社，先后入社的有桑原翠邦、大泽雅休、金子鸥亭、手岛右卿、比田井南田等，他们以后亦成为日本书法界现代系的代表人物。书道艺术社的精神及艺术的导师应该是比田井天来，比田井天来（1872—1939）以王羲之行草入手深究古法用笔，确信王羲之执笔方法为失传千年的古法，时人所知的执笔法为唐代新法。古法笔锋以偏入正，俯仰婉转；新法以正带偏，鹿腕刚正，因此古法亦为比田个人秘发。他重视运笔古意，以古求新的信念影响了众多有志年轻书人，书道艺术社的成员大多出其门下。

（第 84 页）

▲现代书法不得不提的还有井上有一(1916—1985)，他既强调走出书斋性的孤芳自赏，跳出师徒相授的艺术关系，又藐视西方古典绘画的常识，树立"书法是公众艺术"的观念，表达与民共舞的生活真实感。（第 85 页）

▲神秀与慧能之争，反映的是"渐悟"与"顿悟"的修行之路，即思维的自在境界是通过理性的努力得到，还是从瞬间感悟中切换到位，即"禅"的结果。二战后的日本开始逐渐从极其混乱的政治局面，极其自卑的文化状态中走出，艺术表现的丰富性就是人类从材料中寻找表现语言的差异性。艺术表现的精神性就是人类又从材料表现的差异之中寻找共同美的所在。具有前卫意识的艺术家们迅速吸收了西方现代文化，在与本土文化资源冲突的基础上产生得到"顿悟"。外来文化传播的过程就是本土文化"渐悟"与"顿悟"的异化结果，当本土文化拥有足够的自信，上述变异就会得到精彩的收获。（第 85 页）

题录：薛帅杰.论反书法本质类"现代书法"的式微[J].文艺争鸣,2010(14)：20 - 23.

来源：知网

观点：

▲以反书法本质为核心的"现代书法"（关于这句话的含义会在文中展开论述）在经过二十多年的疯狂之后，终于渐渐地平静下来。如今，很少见到如此大言不惭的口号了。相应的，也很少见到新的具有学术含量的"现代书法"作品了。相反，那些曾经痴迷于此类"现代书法"试验的一部分人开始回归传统书法的继承与发展，而另一部分则在无奈地坚守着曾经成功一时的"现代书法"作品与创作模式——遗憾的是，曾经成功的"现代书法"作品与创作模式已经成为过去，复制并无多大意义。（第 20 页）

▲"是书法，又是前所未有的书法"是陈振濂"学院派"书法反书法本质之前提。在这样一个前提下，"学院派"书法反传统书法的可读属性，并以"可视"代替之；在这样一个前提下，"学院派"书法反传统书法的自然书写属性，代之以先行创设主题；在这样一个前提下，"学院派"书法反传统书法之一次书写，并以多次重组代替之；在这样一个前提下，"学院派"书法反传统

书法之个人风格诉求,代之以淡化风格意识。不仅如此,"学院派"书法善于把本为书法属性之一的技法无限放大。很明显,"学院派"书法在仔细阅读书法文本的过程中解构了文本,并颠覆了传统书法本体的预设格局。更重要的是,"学院派"书法从书法文本的三个关键词主题、形式、技巧出发,通过这三个关键词解构整个书法文本,达到了"前所未有的书法"的预期。这一点,与解构主义之解构策略完全吻合。(第 21 页)

▲ 必须声明,论述反书法本质类"现代书法"的式微的初衷并不是否定此类"现代书法"。此类"现代书法"作为时代的产物,作为现代艺术的重要篇章,已经载入中国书法史,甚至中国艺术史。我们所关心的重点是此类"现代书法"的可能性创作途径与未来发展,并试图通过对此类"现代书法"的学术推理得出预言,最终为此类"现代书法"创作者提供导航。当然,这个预言是否真的有效,还需要历史去检验。(第 23 页)

题录:刘永亮.视觉图式的凸显:后现代语境下书法艺术的境遇刍议[J].书法赏评,2010(3):15-18.

来源:知网

观点:

▲ 进入后现代,先锋的美术家、书法家不再重视传统的那种笔法、墨法和章法,甚至连书法最基本的载体——汉字也不见了,他们更注重观念和视觉性,他们的作品表现为怪异、荒诞、凌乱、抽象,出现了少字数书法、墨象派书法、非汉字书法、行为艺术、装置艺术等等,书法艺术把视觉聚焦为一个意义的生产和竞争的场所,一切都在视觉化。(第 15 页)

▲ 书法艺术本身就是一个视觉性的语言,书法艺术的发展在后现代的视觉图式的凸显,是与书法的本位性,书法视觉文化的历史沿革相关的。(第 16 页)

▲ 今天书法艺术的多元化,书法艺术升华到观念变革的高层次,这无疑是迈了一大步。然而,书法现代性并不是简单地取决于书法艺术的形式、结构、线条等外在面貌,而是取决于内在精神的现代化。当代书法艺术所体现、传导的是现代社会的价值趋向。(第 18 页)

题录：王冬龄.书法艺术跨界的价值：2010"书非书"展览的反思[J].新美术,2010(5)：48 - 52.

来源：知网

观点：

▲ 现代书法研究中心的学术指向是现代的、创新的、当下的、前卫的,体现出中国书法学科学术的一个重要方面。传统的书法纳入现代体制的高校教育后,实际上需要一个实验、磨合的过程,找出书法的教育理路。(第48 页)

▲ 书法作为艺术的一个门类(我们今天说的"艺术"本身即西方概念),是逐步清晰明确起来的。从引进艺术(美术)观念,到艺术(美术)院校接纳书法课程,以及设立书法专业,一步步明确地把书法作为艺术的门类,进行学科建设。在这个过程中,中国现代书法的产生和兴起,与书法的艺术观或美术观具有直接的联系。也就是说,从观念层面观察,西方传入中国的艺术(美术)观念,是推动中国现代书法进程的一个重要因素。从国际上大小不一的事件观察,一是西方现代抽象表现主义受东方书法的影响,反过来启迪了书法的现代表现。二是二战后日本出现前卫书法,并在国际美术舞台上具有一定影响。以中国国内情况观察,以画家为主发动的中国现代书法首展,受到"八五"美术新潮的直接影响。实际上,近三十年来,书法界内有广阔艺术视野的书法艺术家认为,书法应该要发展创新,符合艺术发展的规律,这是推进 21 世纪最初十年现代书法发展的主流力量和内在因素。相隔五年的第二届"书非书"现代书法展览,秉承推进、拓展中国书法艺术的宗旨,与当代的文艺思潮以及创新理念,不谋而合,具有默契。(第 49 页)

▲ 现代书法的大美术化(艺术化)和《书谱》里批评的"巧涉丹青"的美术化的区别,在于现代书法从本质上的变革。"书非书"的大美术化,保持书法的固有艺术品质,然后加强美术、艺术的观念,充分发挥其艺术表现力,使书法在形式和精神上获得更大的张力;同时也让其他艺术门类的人吸收书法精神、理念,产生不同形式的作品。(第 51 页)

▲ 实际上,"书非书"现代书法艺术展给固步于修习传统书法的人一种提示,书法界无需闭关自守,自娱自乐,从而显示出书法的当代精神价值。在当代艺术领域的中西方艺术家交流碰撞的时候,中国文化的内涵符号底

蕴显得非常重要,因此,中国书法在今天文化界的张力和艺术的魅力,越来越得到共识。而"书非书"展览,其奉行的理念、展示的规模、参与者的代表性及学院背景都是第一流的,可谓是当代艺术的现代性、创新精神的集中展现,也是最切近当下、最前卫的艺术体现,亦是中国书法学科学术最前沿的代表。(第 52 页)

题录: 梅江.现代书法创作阵营的"传统"转向[J].美术观察,2010(1):22 - 25.

来源: 知网

观点:

▲曾几何时,受到日本"墨象派""少数字派"和美术界"85 新潮"的影响,"最初的四个系列""书法主义""学院派(主题性创作)""汉字艺术"等等现代书法流派层出不穷,"城头变换大王旗",令人们眼花缭乱。然而,进入 21 世纪以来,很多当年的现代书法流派似乎都逐渐走向低沉,多位现代书法的领军人物,不约而同地转回传统书法或美术创作。在各种全国性的书法展上,人们也不再听到十几年前围绕着"现代书法"是否可以入展或者获奖的争论。(第 22 页)

▲中国书坛每年有各种高层面的学术展览,书协的学术机构也有各个专业领域的委员会,唯独没有"现代"研究的机构和学术组织。没有这样的机制,没有这样的学术队伍,理论建设和展览设置就不可能产生相应的学术活动。中国书法的"现代"未来,只有被包容在整体的书法文化机制中,才可能得到发展。(第 22 页)

▲要谈"现代书法"的历史积淀显然是不现实的,但是历史本身不等于艺术,产生于当下的也未必就不具有历史意识和普世性价值。没有现实观照的艺术史永远是一部僵死的历史。"现代书法"显然为中国书法史进入当代社会语境提供了文本参照。遗憾的是,整个中古时期的书法艺术,我们所看到的,似乎仍然只是在正统帖学书法这一文脉中起起落落,终不出"二王"范畴。我称这是一种艺术格局的"超稳态"结构,其变化始终是在其体系内发生。这有其优势,不至于发生大的变异,然而,久而久之,由于没有新的血液注入,其内部机体就容易慢慢衰弱老化,而最终达于一个极点,这就是晚

明时期帖学书法的式微,转而碑学与民间书风的兴盛。(第 25 页)

2011 年

题录:林书杰."现代书法"存在吗:从消解与"一笔"谈起[J].艺术探索,2011(6):77,92.

来源:知网

摘要:"现代书法"没有脱离"传统书法"的笔法、墨法和章法。尤其是笔法,"一笔"中已经包含了平动、绞转、提按三大书法的笔法形式。因此,"现代书法"依然在"传统书法"的范围里。

关键词:"现代书法";消解;"一笔"

观点:

▲ 现代社会催生了各种现代艺术。在书法领域里,就出现了"现代书法",相应地,也催生了"传统书法"。现代书法家或理论家们赋予了"现代书法"种种意义及形式,以此来区别于"传统书法"或诘难"传统书法",以期使"现代书法"获得认同。但这种"现代书法"存在着种种移植的成分,这样的移植是危险的,也是不成功的,或许还存在一定的悖论。(第 77 页)

▲ "现代"在西方是指与保守对立的方式,比如 1890 至 1940 年的实验艺术与创作方式。另一方面,"现代"又是在继承传统的基础上来提出的,是有基础的"现代"。但在中国,所谓的"现代"并不像西方那样有转变的条件,而是以反传统为前提,以反传统为己任。(第 77 页)

▲ "一笔"与所有汉字的书写有直接联系。不管我们如何写下一笔,或是几笔,都有可能写成汉字;不管是前人还是今人、后人,都无法绕过这"一笔"书写的所有运动形式,即三种笔法。"现代书法"也必须通过一定的书写方法完成,既然如此,我们所写下的哪怕一笔、一画皆是书法。因此,"现代书法"依然在"传统书法"的范围里。(第 92 页)

题录:王冬龄."现代书法"论纲[J].书法,2011(7):22-25.

来源:知网

观点：

▲书法现代转换的哲学基础即是它的人学基础。艺术服务于人，并随着具体时代的人的精神、情感、心理以及视觉等方面需求变化而变化。这是所有艺术存在的基础，具有无可置疑的自明性。（第 22 页）

▲现代书法探寻书法之现代转换，即是要以现代人的内心需求为基本的出发点，以最佳的形式和最深刻的内涵相结合，达到摄入现代人心灵底蕴的目的。这既是现代书法的基本出发点，同时也是衡量现代书法作品之优劣的一个重要的尺度。（第 23 页）

▲现代书法批评应当以现代艺术美学、艺术史学为理论基础，以现代艺术发展、变迁的历史迹和衍变可能为背景，结合现代书法本身的中国特性和艺术特性展开开拓性前瞻性建设性的批评，进而把在现代书法领域中表现出来的问题上到当代人文的高度来认识，凸显现代书法本身的当代性和精神性。（第 25 页）

题录： 赵晓娇.笔"行"与墨"形"：传统书法与现代书法的撞击[J].美术大观,2011(7)：52.

来源： 知网

摘要： 书法只有笔"行"才能实现它的价值，而墨"形"只不过是笔"行"出来的具象。传统书法与现代书法的追求与表达方式不同，造成的结果大相径庭，最根本的原因是对笔墨的运用不同，侧重点不同。现代书法的开拓创新忽视了最关键的要素——笔"行"。

关键词： 笔"行"；墨"形"；现代书法；传统书法；创新

观点：

▲书法创新的思维观念已由传统的书法美学意象改变成现代的图式构成形象,这样的变化是否能够保持着结字的表意性与线条的抒情性,仍是值得深思与探索的大问题。传统书法与现代书法之间的矛盾在于：一个注重内在的深层意蕴的表达，一个注重视觉形象的外在模式；一个是有文化思想与文字规范的书法艺术，一个是有独立自由与无限分裂文字的书法现象；一个是经过历史沉淀的古老文化，一个是靠着思潮与形式站立时代的汉字艺术说；一个是用毛笔来运行"道"的艺术，一个是用墨色表现的"技"术。（第

52 页)

　　▲书法之所以能够表达深刻的文化精神,重在笔"行",这是古人一直所遵循的妙诀,留下的大量作品能传承至今而没有被历史淘汰也证明了笔"行"是书法价值的关键。而现代书法呈现出的墨"形"态势只能给人浮躁感与庸俗味,根本原因是其脱离了笔"行"中的"依于笔,本乎道,通于神,达乎气"的文化内涵与哲学思想。古人没有现代这么多的书法创新形式,完全出于一种随性的精神表达,却一直耐人寻味。现代书法的发展趋向正渐渐丢失了"道法自然"的文化意识,一幅作品往往只见墨的运气变幻而不见笔运行的轨迹。(第 52 页)

　　▲书法是伴随着人类的文明史而发展起来的一门博大精深的学问,不能简单说成是一种艺术,这是只有中国的毛笔才能表现的一种文化。既然称作"毛笔"就是重在笔"行"的表现上,能够充分驾驭笔的表现力度与运行轨迹,才能体现这门艺术的真谛。笔"行"借助于墨"形"的变幻,才能实现书法的价值。现代书法需要遵守一定的法则,才能从本质上完成对传统书法的创新。仅注重在墨"形"上的夸张,而无笔"行"的运动轨迹,书法只能走向末路。书法艺术简单地说是汉字的美化,由点与线构成的艺术,那么如何使点线具有深层的意蕴,这就取决于书法家对笔"行"的高度把握。从大自然中撷取万象,从传统文化与人生体验中汲取营养,融于书法的墨"形"中,依着笔"行"的轨迹表现出来,那么万物的千般形态与书法家的思想情感在结字的笔"行"中,自然流露出来。(第 52 页)

　　▲笔墨当随时代变法,才能保持永久的生命力。然而任何艺术的创新都要具备一定的法则,离不开其基本的元素与本质特征。书法以汉字为基础,应从汉字本身的意义上进行深入分析、艺术加工,不能脱离文字本身特点。比如海纳百川,海包容万条溪流与万种生物都是从水的层面上相生相发,但是它的蓝色与咸味却是不变的,变了我们一定不会称它为海。书法也一样,包容万象,含道映物,失去了它的笔"行"这个本质,就只能流向一种偏执与庸俗的审美取向。与其说是书法创新,倒不如说是破坏书法,是传统书法观念与现代人的价值取向的冲突,是现代人冲动、自由思想的爆发。在现代语境下,新的生活方式和新的心理体验,与传统的书写状态相比,书法家必备的文学修养已渐渐失去,建立新思维、新概念、新情感的艺术氛围尤为

重要。要根据实际的书法法则,从笔"行"与墨"形"的轻重关系与承接关系找突破口,不能忽略书法本身的笔"行"之质而重外在的墨"形"图像。(第52页)

题录:徐庆华.关于"现代书法"的断想[J].中国书法,2011(6):120-122.

来源:知网

观点:

▲"现代书法"也有人称之为"先锋书法""前卫书法"。不论哪种叫法,它们有一个共同点都是相对于传统书法而言。这一概念上世纪五十年代在日本书法界已经被提出,并有许多成功的艺术家和作品,如井上有一等。而在我国要到上世纪八十年代末才有一批勇于探索的书画家在北京中国美术馆率先举办"首届现代书法展"。(第120页)

▲"现代书法"的创作在中国书坛成为在传统书法之外的另一道景观,并吸引了一大批书法家投身到"现代书法"的创作中来。经过二十余年的发展,也涌现出了许多优秀的书家和作品,代表人物有王冬龄等。"现代书法"在我看来它是社会发展到今天,人们对于书法追求的必然现象。"现代书法"是一个开放的系统,无论在创作观念、审美情趣、表现手法,还是在新材料的应用上都与传统书法有着不同的追求。它具有更大的开放性、表现性、现代性和实验性。(第120页)

题录:黄凤祝.论现代书法与意象[J].苏州工艺美术职业技术学院学报,2011(2):7-10.

来源:知网

摘要:绘画有抽象和具象的相对之别,唯书法艺术不能。书法艺术不可能绝对具象化,也不可能绝对抽象化。书法艺术必然是意象的艺术。意象是事物本质的具体表现,也是事物的抽象形式。用意象这一概念,作为美学的最高概念,可以解决书法艺术中许多看似无法解决的问题。书法艺术的意象之意,一是要有汉字所要表达之意,二是要有实物美学之意,三是要有印象节奏之意。从意象出发,为现代书法的发展开启了无尽的可能性。

现代书法融合了传统、现代、个性,解决了西方"具象"与"抽象"的概念冲突。

关键词: 现代书法;意象;具象;抽象

观点:

▲ 书法,是点与线的艺术。传统书法对点线的分布与表达方式的要求,是必须符合伦理道德美的规范,从这一美学角度来表现个人的气势。违反这一美学观点的表达方法是不被允许的,即点与线的艺术只允许在这一美学规范中发挥。现代书法对书法美学的要求是"返璞归真"。许多现代书法家从甲骨文中寻求创作灵感,老庄的美学观点——自然美,也成为现代书法的重要指导思想。(第 7 页)

▲ 故此,中国的现代书法,并不单纯是书法,而是书法与绘画艺术的结合体,是高层次的、回复到甲骨文式创作的一种艺术。古干不仅书写文字,同时也绘制文字,把文字变成图画。文字作为绘画的主角或主体,可以称之为"文字画"。在文字画中,书法不再是绘画的旁白,为绘画作注脚,书法本身就是画。古干在他的文字画中,使用甲骨文、钟鼎文和其他汉字体,也使用西方字母和阿拉伯文字书写和绘制图画。(第 8 页)

▲ 书法艺术的意象之意,一是要有汉字所要表达之意,二是要有实物美学之意,三是要有印象节奏之意。汉字的意是书法的重要特点,实物美学之意是书法铸情之所在,抽象之意是书法构成的重要手段。三者缺一不可,否则不能称之为书法艺术。这就是现代书法构成的三个要素,即以汉字艺术为基础,通万物之美而铸情,以特有的抽象艺术形式为载体。(第 10 页)

▲ 没有意象的存在,大千世界中有很多事物是说不清道不明的,因为许多事物只可意会不可言传。我们在判断某一事物的性质时,往往不能以"是"或"不是"来问答,这是因为事物存在着明晰性与模糊性两个方面。这两个方面相互交织、渗透,以致化合。简单地用"是"或"不是"来决断问题,容易产生不准确甚至错误的判断。模糊的问题有时只能用模糊的办法来解答,为顿悟开启大门。这种模糊艺术,是禅学表述的一种有效手段。中国的书法艺术,从某种意义上说,也是一种"模糊艺术"。对事物认识的模糊性是客观存在的,以模糊手段来解答问题历来有之,只是在日常生活中,没有明确地将之提升到哲学的高度,使之成为一种应有的逻辑思维方法。书法中的意象创作,恰恰吻合了这一"模糊逻辑"的思维方法。因此,意象是事物本

质的具体表现,亦是事物的抽象形式。用意象这一概念,作为美学的最高概念,可以解决书法艺术中许多看似无法解决的问题。从意象出发,为现代书法的发展开启了无尽的可能性。现代书法融合了传统、现代、个性,解决了西方"具象"与"抽象"的概念冲突。(第 10 页)

题录:刘灿铭.中国现代书法产生的文化背景研究[J].艺术百家,2011,27(5):185 - 188.

来源:知网

摘要:当代中国的现代书法的创作发展是一种文化形态,现代书法的产生植根于复杂的历史、时代、文化情境中,20 世纪 80 年代孕育着现代书法的独特的文化生态背景,主要体现在国外文化的侵入和影响、国内文化艺术领域的繁荣和书法美学大讨论三个方面。

关键词:当代中国;书法艺术;现代书法;产生;文化背景;演进

观点:

▲ 书法作为中华民族所特有的文化形态,在其几千年的发展过程中始终散发着独特的艺术魅力,就某种意义而言,正是中华民族独特的艺术生态造就了书法艺术的生命独特性,中国书法的任何一种表达方式和表现形态都产生于某个复杂的历史、时代以及文化的情境中。自然地,情境的复杂性要求我们在认识现代书法的时候,必须将其植根于复杂的历史、时代、文化情境中去,只有这样才能使我们的认识全面而深刻。现代书法在本质上是一种文化形态,因而现代书法之发生便有着独特的文化背景,20 世纪 80 年代孕育着现代书法的独特的文化生态背景,这一背景主要反映在当时国外文化的侵入以及国内文化的繁荣等方面。(第 185 页)

▲ 任何一个有生命力的艺术门类都是开放的,都在不断地从其他异质文化中汲取营养,作为现代艺术重要派别的现代书法当然也不例外,在其发生的过程中,西方现代派艺术思潮和日本前卫派书法的影响非常显著。(第 185 页)

▲ 国内文化艺术的繁荣为现代书法的发生提供了丰厚的土壤,在改革开放之初,多元文化格局的逐步确立以及 85 新潮美术的发展成为推动现代书法发生的直接动力之一。(第 186 页)

▲因此，随着诸多西方现代艺术展被引至国内，这些展览和作品就产生了深远的影响，特别是抽象派艺术的作品对中国现代书法的发生起到了关键作用。同时，日本书法也极大刺激了中国现代书法的产生，特别是日本前卫派书法理念和美学思想影响深远。改革开放以后，国内多元文化局面的出现，在很大程度上影响了艺术领域，对书法艺术的冲击更甚，催生出了融合多种文化元素的现代书法，另一方面，85 新潮美术的兴起，被称为一场民族精神解放与文化革新的运动，极大拓展了中国艺术家的视野，它所带来的西方观念及这种观念产生的作品对现代书法的发生产生了相对显性的影响。再加上国内在 20 世纪 80 年代对书法美学的大讨论，直接奠定了现代书法产生的美学基础。现代书法就是在这样的文化背景下产生并茁壮成长的。（第 188 页）

2012 年

题录：黄映恺.陌生化的形式超越：沃兴华的书法艺术观后[J].艺术生活（福州大学厦门工艺美术学院学报），2012(4)：59 - 61.

来源：知网

观点：

▲所谓陌生，正是我们世界里很少遭遇的事物，它常常显示一种与经验世界未曾吻合的特质，因此，当我们试图调动我们过去的日常经验、审美经验去阅读或审视它时，往往感到一种紧张，心中不禁地兴奋起来，从而留下对事物的深刻印象。所以对日常的世俗的眼界来说，陌生是经常不在场的，它经常缺席于我们的视野。当艺术创作处在一个不断被抄袭、模仿、复制笼罩的历史状态之中，我们的神经就会被这种惯常的力量逐渐剥夺了敏锐的捕捉力，缺乏的就是对这种陌生特质的把握。陌生也因此成为一种很可贵的品格。这不仅渗透在所有我们生活的领域中，它同样也渗透在我们的艺术创作中。（第 59 页）

▲我认为仅仅从笔法的层面来达到形式的陌生化效果，它所唤起的视觉经验也许离习惯性的恒常的书法的视觉预期不会太远，因为它尚未抵达

作为视觉艺术的最核心的层面——空间。古书论所言的"笔迹者，界也"正是书法艺术创新的要旨所在。只有触动空间的根基，才能在书法的样式上有新跨度的转换，才能根本上在视觉的深层扭转惯性的审美判断。在沃兴华的作品世界中，传统书写的结体、章法的空间布局由体制化向流动化、自由化方向运动。（第 60 页）

▲沃兴华书法在当代书坛的实践虽未取得普遍性的共识，也不可能取得普遍性的共识，但其书法风格已经造成相当大的反响。这正说明了他的书法在某种程度上折射出当代的审美倾向和趣味。这也是为什么有些评论家把其与流行书风联系在一起的原因。我认为，这种的联系是沃兴华艺术生命的幸运。因为一位书法家当他有了更多的追随者之后，他的作品的意义就在无限扩展和放大。历史上影响深广的名家都是与追随者有关。在当代水平接受的层面上考察，他的创作是戛戛独造的一家，有着不可忽视的美学、风格价值。所谓陌生化实际上是一种新的风格样式，而这种样式正行走在被初始接受的旅程之中。可贵的是，这种陌生的书法样式仍然是立足于书法的本体立场，它没有抛弃书法以线条、汉字为载体的本质规定，却呈现出了一种与传统书法具有相当创新跨度的样式。它迥然不同于部分现代派书法的立场选择，因此不至于沦为非书非画的危险，从而损害了书法作为一门艺术的独立性。在这一点上，沃兴华先生的作品显然比现代派作品更容易被书法家们所接受，有着更深沉的审美价值。（第 61 页）

题录：桂晓亮."现代书法"与书法[J].陇东学院学报，2012(1)：118－120.
来源：维普

摘要："现代书法"的出现，引起理论界对书法本质问题的大探讨，也使我们以全新的眼光对待书法作为艺术如何解决创作的问题，是当代中国重要的一种艺术现象，但其理论建设不足也是事实。"现代书法"创作应立足"书法"，从书法已有的艺术要素里挖掘现代语言，同时保持其特有的文化内涵，而不是要消灭书法，或彻底取代传统书法，对当代关于书法的一系列的艺术实践当持客观、冷静的态度。中国书法在当代仍然具有活力，不会在东西文化的碰撞中消亡。书法在现有模式内的创新是可能的。

关键词："现代书法"；书法；创新

观点：

▲ 自上世纪"85 北京现代书法首展"以来，"现代书法"实验走过了近三十年。我们今天在这里要探讨的"现代书法"是有所特指的，但什么是"现代书法"呢？似乎还没有很清晰的定义，但若没有一个界定，我们的讨论将无所指向，任何一种艺术实践都可能扯上书法的大旗。最尖锐的批评恐怕就指向那些被认为是"非书法"的东西。现实就是如此。我们只好将与传统书法样式相对应，将当代所有着意于从形式、技巧、理念上另辟蹊径，达到与传统书法模式有根本区别的有关于书法的探索、试验获得都暂称为"现代书法"。此类探索型的艺术活动不管其理论主张如何，有一点是相同的，即强调与传统书法对立而存在。理论工作的作用就是要给创作实践以思想指导，厘定是非，有时甚至是清理门户。我认为"现代书法"的理论建设还是要立足"书法"，目的还是要张扬书法精神，使书法这一艺术形式更好地适应新时代的要求，能被更广泛的人群所了解和喜爱，满足现代人们的精神需求。更远的目标是使书法走出东方，成为世界的艺术。（第 118 页）

▲ 我们的文化则传承有序，绵远深厚。艺术创新是一个不断扬弃的渐进过程，书法的创新是传统的延伸，也有不变的东西。不能以西方为中心，唯西方价值论为标准；也不是靠搞运动、搞宣传、搞名称游戏。随着我们国家经济的腾飞，在国际舞台上的地位显著提升，国人的自信心大增，开始有了文化输出的清醒认识，理论界对书法的创新变得更审慎了，一些人重新回到探求书法本质问题上来。对于与书法有关的衍生物可称为"书法性现代艺术"，这些艺术形式作为一个衍生的新品种存在，也作为艺术的实验场，他们继续搞它们，不论成功失败都有价值，也没人能阻止对新事物的尝试。书法的创新有自己的规律，应不能偏离书法自身特点。在已有的模式下充分利用现有品质优良而品种诸多的书写材料，加之现代人更为丰富敏感的视觉经验、审美要求，充分表达出自己的精神追求、文化教养，不怕创作不出好的书法作品，这些洋溢时代气息的作品就是有创新的作品。"书如其人"，人的精神面貌变了，书风自然会变。（第 120 页）

▲"现代书法"要立足"书法"，借用西方现代艺术思潮应是手段，目的则是发展中国书法，使之走向世界，而不是要取代或将它消灭。书法之所以是书法，就在其自身的规定性，一旦超出边界，即成另类，不在书法批评之内。

（第 120 页）

题录：朱文晶.从傅山、刘熙载书论管窥现代书法创作中的丑书现象
[J].艺术百家,2012(S2)：277－280.

来源：知网

摘要：傅山的"四宁四毋"、刘熙载的"丑到极处便是美到极处"为现代书法中的丑书拿来所用,成为其书写创作的重要理论支撑。文章试对二者进行解读,还原傅山、刘熙载两书家书论的真实所指,并借以管窥现代书法中的丑书现象。

关键词：书法艺术；美术史；傅山；刘熙载；书法创作；丑书现象；四宁四毋；当代书法

观点：

▲ 美与丑存在于社会生活的方方面面,它是美学中亘古不变的话题,是大众朴素的区分艺术品高下优劣的直接标准之一。对于延续至今的书法艺术也是如此。美和丑的关系不是绝对对立、一成不变的,在一定条件下,它们可以相互转化。这种转化不仅表现在质的方面,而且有时表现在形式方面。当丑与美的质不变时,它们可能会以对方的表现形式出现,造成"内美外丑"或"内丑外美"。书法作品中,对于人格的审视、技法的琢磨、形式的梳理、思想的展露等这几点兼具了,"粗俗""丑陋"的作品就可以提升、转化为美好的作品；与之相反,只重外在形式而忽略内质,阳春白雪也会沦为下里巴人。正是在这矛盾统一的关系中,中国的书法历经了千百年的大浪淘沙,去粗取精、去伪存真,产生了真草隶篆行等书体,留下了无数风格迥异又让人顶礼膜拜的碑刻、字帖、书法遗存。或许从这个角度讲,丑的存在是必须也是必然的过程。就像每一颗耀眼的珍珠,都是由一粒渺小的沙粒演变而来。丑、拙只是手段、过程、外在的表现,而对真善美的追求、展现才是本质和结果。（第 277 页）

▲ 融合着现代人思考的"现代书法"亦昂扬登坛。其间也出现了个别尝试、创构丑书的书者,完全以标新立异、追求个性甚至惊世骇俗为起步、为目标。傅山提出的"四宁四毋"已经被断章取义或利用,成为丑怪、乖戾和变态书风的圣经。当代丑书就像倚斜在书法世界中的比萨斜塔,把体现天地大

美的汉字刻意写成佝偻、斜歪、杂乱、破败、臃塞、呆板之态。这与书坛那些以泅与不泅、干与湿、涩与畅、细与粗的对比，以各种笔法、墨法的施展，以草极不乱、端甚不板的匠心独运来创造各种悦人臆的效果绝不是同一脉，而是一种离谱。而且这般字这般书写，脱离汉字载体，并无法给出法则允许内的解读，不可辨识，与书法的功能相去更远。或可称为现代抽象绘画，但仍归为书法就牵强附会了。品行不高洁，学问不深厚，笔墨不扎实，仅靠一些表面功夫博眼球，这样的书家作品肯定是有问题的。自古论书重人品、书品，"作字如作人，人奇字自古"。这是中华书艺最大的特点之一，也是新时期传承书法中需坚守的。（第 279 页）

▲ 书法艺术是中国独有的以文字为载体的艺术形式，其成长、发展都具有唯一性和不可复制性。东方文明之于西方，如同西方文明之于东方，确有互补互通性。当年铃木大拙将禅宗思想推介到西方，引起文艺界对东方哲思的顶礼膜拜就可为鉴。西方现代后现代艺术也同样有可被他族文化吸收的闪光点，开放的时代也需要去借鉴吸收西方各流派的观念、思想，但不可否认其自身也还存在着不少问题，这也是西方现当代艺术家、思想家一直在反思、追寻的。他们的思考、困惑其实也是我们的。不管文明怎样的交流、碰撞，都无孰高孰低、孰优孰劣之分。只有坚定这点，立足本土文化，再去对比西方文明时，才能更清楚地认识到什么是该坚守、什么是可以借鉴为我所用，才能引领当代中国人的精神生活向更健康的方向发展。而不是仅仅将洋思想嫁接在现代书法中，出现"南橘北枳"水土不服之状，最后成为"无根之浮萍，无线之风筝"。（第 279—280 页）

题录：王毅霖.邱振中与中国书法现代性的两副面孔[J].福建师范大学学报（哲学社会科学版），2012(6)：111 - 118,131.

来源：知网

摘要：如果说，中国当代书法论和创作的研究正是经过一个从传统到现代的工具理性分析到审美的现代性甚至是后现代性的历程，邱振中正是这个历程的缩影。必须给予肯定的是，邱振中一直致力于为传统书法寻找一条通往现代的出路。然而，传统与现代、本质与非本质、现代与后现代对于当代中国书法美学而言都如此的含混不清，这种含混性的血液同样流淌

在邱振中的书法理论与创作中。无疑,在邱振中的身上,彰显的是中国书法美学现代性激进与折衷的两副面孔。

关键词：章法；轴线；现代性；后现代；形式；空间

观点：

▲关于现代性的理论文章多不胜举,书法美学现代性的探索可以溯及20世纪初,作为创作,上个世纪80年代"现代书法"的出现标志着书法现代性的探索在创作上拉开帷幕。这种受到日本现代书法感染的样式很快由创作传达到了理论层面,当代书法的现代性理论探讨就在这种基础之下得以推进。然而,尽管现代性业已进入书法创作和理论的血液之中,关于现代和现代性的理论对于众多的书法家和书法理论家而言却一直只是一个面目模糊的概念。现代性理论体系的模糊性和多义性,以及相互之间复杂的关系,甚至使置身其中的书家和理论家都很难清晰地表达他们所致力和追求的目的物。有如多重幻影的现代性经常使研究的结果歧义百出,尽管难度是有目共睹的,却不妨碍大家对它的热衷。多种面孔带来解释的多样性为阐释角度提供了丰富的机会。（第 111 页）

▲对传统书法作理性的分析并应用于指导创作无疑是以一种现代的思维模式来解读传统和继承传统的旨归,但理论的薄弱显然无法兑现这一承诺,传统的中心地位没有因此得到撼动。基于理性的分析只能充当工具和手段的作用,传统仍然是一种无奈的目的,这是理论者不得不接受的一个事实。（第 113 页）

▲对经典传统作品的空间分布进行归类是第一步的工作,从简单到复杂,从局部到组合,风格、体积、形状等等因素都必须参与到对种类划分的判断之中。在这里,楷、篆、隶、行、草等字体的划分不被作为重要的依据,一切以负形空间为准则,重新的归类划分只是为了训练的方便,把这些作品按全新的规则编排到各种级别、类型的训练中去,在新的法则之中,负形空间具有崇高无上的地位。至此,邱振中完成了他的空间理论的建构。（第 115 页）

▲在理论中作无尽的滑翔终归是会疲惫的,特别是在对书法那个若有若无的核作探求之时,对无穷无尽书法作品的洋葱层层的剥落之后是否能找到质地相同的核,是一个令理论家十分困扰的问题,放弃理论投身于创作

可以看作是邱振中为其本质主义理论举行的一个体面的葬礼,《最初的四个系列》无疑是一篇极佳的祭文。(第 116 页)

▲统观邱振中的书法理论和创作,从章法、形式、空间到后现代性的创作,必须给予肯定的是,邱振中在寻找一条出路,"一条不同于日本艺术家的道路",然而,不管是章法、形式、空间还是创作上,邱振中都没有形成一个可以阐释书法现代性的清晰理路,邱振中在为现代书法凿取理论水源,但在水未出现之时又频频更换地点,无法凿通并贯穿理论和创作是邱振中理论和创作中最大的问题。(第 118 页)

题录: 鲁明军.书法在当代:形式、观念与话语[J].中国书法,2012(6):163-166.

来源: 知网

观点:

▲诚如我们无法定义"当代"一样,而今"书法"也已变得不确定起来。且不说"当代书法"这个概念是否成立,但可以肯定的是,自上世纪八十年代关于"现代书法"的探索伊始,"书法"本身实已发生了内在变化或转向。进入九十年代,"书法主义""非书法""汉字艺术"及"学院派""后现代书法""民间书风""流行书风"等各种潮流此起彼伏无不试图去书法之经典化、精英化及深度化,甚至纯粹走向平面的视觉艺术。(第 163 页)

▲论如何新变,王冬龄先生始终持守着传统书法的笔墨法度和形式风格。除了笔墨,他更多的探索似乎还是在书写章法和内容的大胆尝试中。比如,他一改从左至右的传统书写方式,而选择从右至左,与此同时,他还将传统的竖排改为横写,书写的内容也不再局限于唐诗宋词,而是结合章法形式的变化拓展至自作诗词、民间俚语,甚至流行歌词等等。尽管如此他还是谨守着传统的话语逻辑,即书写与日常生活的关系。(第 164 页)

▲事实上,不论去文字化,还是"待考文字",对形式的诉求本身就具有将书法图像化或绘画化的自觉。在这里线条既非自足的也不是文字的载体,而是为形式或图像的构成服务的。由此我们可以说,"书画同源"在古代指绘画之书法化,即书法用笔如何作为绘画的前提,乃至核心;而今,其已然拓展至书法之绘画化,即绘画形式作为书法之目的。在传统的书法观看经

验中,阅读、品赏书写内容是其中不缺的一部分,也是鉴析笔墨与形式、体验书者之心境(或是与书者"对话")的重要支撑,而此时因为文字的不可辨识反而影响了观看者对于其纯粹形式的感知与体认。殊不知,恰恰因为难以辨识,反而诱惑观看者去加以辨识。(第165页)

2013 年

题录: 谢建华.当代书法的类型分析与批评[J].文艺评论,2013(7):109-115.

来源: 知网

观点:

▲ 传统型在形态、性质上属于古典艺术——被现代中国人所广泛接受、有生命力的古典艺术。作为一种语言形式,它们高度成熟与完美,不能以书法的"转型"和"现代化"要求作为标准。这种类型的书法发展不是断裂式的突变,而是渐进式的,强调文化积累,强调形式的完美与精致,强调坚持风格和特点,以复古为革新的变化。(第111页)

▲ 从探索的角度上来说,现代书法也是具有实验的性质,但就目前现代书法家们的创作思想和创作的作品来看,我们现在所称呼的"现代书法"最具有的特性是对当下正在发生的书法现实进行的批判和对未来可能性的探讨。这种批判性和先锋性使得具有前卫性的"现代书法"在名称上应该称为"现代派书法"。这是因为真正意义上的现代书法应当具有的品格是现代性和主流性,但它不具备前卫性,不具有冒险性和先锋性。(第113页)

▲ 中国的当代书法存在以上三种类型,虽然在表述上各个研究者会有不同的看法,但这三种类型却是客观存在,并都有存在的合理性和必然性。这是历史和艺术演进的产物,我们只有面对它,承认它们有着不同的构成,有不同的思想和艺术资源,分别对待它们,用不同的标准去衡量它们,既不能用"传统古典型"的标准去衡量"实验型"和"现代书法型",也不能用"实验型"和"现代书法型"的标准衡量"传统古典型"。这样才能平等对待,给各种类型书法的生存与发展以相当的空间,充分发挥各自的特点,以促进书法艺

术不断地向前发展。(第 115 页)

题录: 王岳川.当代书法十大流派扫描[J].中国书画,2009(6):73.

来源: 知网

观点:

▲ 就当代书法群体而言,当代每一流派大致有基本相同的艺术纲领或主张,其风格特征具有相近的美学风格,并具有一定的书法家群体互动性。就此而言,当代书坛大抵有五种流派并存:帖派、碑派、碑帖融合派、现代书法、后现代派。其实,民国时期同样有几大书法流派,如:吴昌硕与"吴派";康有为与"康派";郑孝胥与"郑派";李瑞清与"李派";于右任与"于派"等。(第 73 页)

▲ 总体上看,当代中国书法界的现状是多种潮流的多元并存,但有些各自为政,缺乏统一的诞生书法大师的意识。集中表现在以下几个方面。首先是传统派在当代理论上比较薄弱,但是支持者最多。其次是现代派,其宣言很煽动,如书法主义、后现代书法、墨象派,将书法与绘画联系起来,人数虽少但呼声甚高,占据了传媒,将自己的声音传播出去。流行书法其实很大,人数众多。学者书法则较为松散,甚至冷清。(第 73 页)

▲ 传统不是僵死的,传统是生生不息的,流淌到每一个人身上。传统也可以发展,因而传统与现代不是二分的对立的,而是可以并立的,传统与现代的并立可以使传统不断转化,现代不断吸收传统,那么中国书法才会有希望。(第 73 页)

题录: 曹荣祥."水墨书法"艺术探析[J].扬州教育学院学报,2013(2):26‐28.

来源: 知网

摘要: 21 世纪的中国书法不仅要在传承上努力讨生活,还应当有所创新,有所突破,有所拓展。当今"水墨书法"已成为中国书法发展中的一个重要门类,"水墨书法"具有"现代书法"属性,但它又有别于"现代书法",它具有其墨韵、书写性和形式感三大艺术主要特征。"水墨书法"的出现是顺应了大艺术发展规律的,水墨书法作品的创作已体现时代特征和个人的思想,

并通过各类展览进入神圣的艺术殿堂,被更多的阅读者所接受和欣赏。

关键词:水墨书法;艺术;探析

观点:

▲水墨书法作品中点、线、面的浓淡变化具有两个方面的作用:一是营造立体感,作品通篇的立体感来源于墨色变化,一般而言,枯、湿、燥、淡给人遥远的感觉,浓、涨、湿属近层特写。这种墨色远近的视觉效果,给人的心理感觉是立体的,有层次的。二是增加抒情能力,浓墨笔沉墨酣,富于力感,能表现雄健刚正的豪气,当情绪进入激越、高亢时可用其进行表达。淡墨清新素朴,淡雅空灵,能表现超凡脱俗的逸气。还有枯墨,苍古雄峻,与飞白一脉相承。大片的枯墨虚虚实实,虚实相生,若有若无,极富表现力。(第27页)

▲书法是一门抽象的艺术,首先要求其书写性,写字不能变为画字。书写性提炼了游离于具象之外的美的根本。而水墨书法,虽然具有丰富的层次、体积感、纵深感,美如画卷,但它仍然很好地传承了书法的书写性,不是画字,而是写字,是一气呵成。水墨是中国书画的核心之一,一阴一阳是中国道家文化的根本。水墨书法是大道,里面包含深刻的哲学思想。水与墨的结合,形成了具有渐变的丰富色阶,畅涩相合,气韵灵动。在书法越来越倾向于艺术性的今天,表现力是核心的关键词。水墨书艺的产生和成熟,为书法艺术开辟了一块出神入化的艺术空间。(第27页)

▲"水墨书法"的出现是顺应大艺术发展规律的,书法发展到今天,实用性几近为零。今天的书法应该作为艺术而存在,艺术性成为第一要务,水墨书法艺术已成为一个艺术门类,书法家已成为一个崇高的职业。所以,我们要把水墨书法艺术看得更纯粹一些,更尊重它,敬畏它,要自觉地肩负起捍卫和发展的职责。特别在今天,把书法还局限在技术复制的观念上,肯定是不行的,因为书法的实用性越来越弱,不像古代日常交流只能用毛笔,任何一次提笔书写,总是有实用的目的存在。现在书法作为文字交流的功能基本被电脑取代了,在这种新时代背景下,水墨书法创作顺应了艺术发展这一基本规律。一部书法史基本就是大师风格的演变史,水墨书法作品的创作应体现时代特征和个人的思想,现已通过各类展览进入神圣的艺术殿堂,被更多的阅读者所接受和欣赏。当代书家要与古人有所区别,应抓住符合现代人新的审美需求,不断探索,使中国书法在新的历史舞台上再现辉煌。

(第 27—28 页)

题录：张强.一个必然的历程：国际语境之中的现代书法[J].新疆艺术学院学报,2013(4)：31 - 36.

来源：知网

摘要：中国本土艺术在现代化过程之中,现代书法逐渐产生了新的国际性影响。日本的墨象书法家以其黑白相间的字体为基础,逐渐发展为西方世界的抽象艺术,对抽象艺术作出了新的贡献。中国现代书法的独立性格在于将视野放置在人类艺术史的逻辑关联之中,同时放眼当代国际艺术走向。在这样的语境之中,就会生发出具有国际化艺术性格和独立观念的现代书法艺术样式。

关键词：中国现代书法；日本书法；国际语境；艺术走向

观点：

▲ 从近 20 年中国现代书法在欧美的展出活动看,无论是衔接书法传统的经验所带来的"平面化",还是从毛笔作为书写的惊人效果的"工具化",现代书法都没有真实的自己的标准。也就是说选择这些参加到国际平台之上的现代书法艺术家,还主要是通过中间者的介绍,而很少会有国际性的策展人独立的选择——当然,或许这个问题的解决,还需要更多的条件,诸如策展人的中国本土艺术现代化的经验与学术背景,以及中国当代本土艺术的阐释深度——这里还关乎到一个更为宏大的命题,中国艺术除了自身发展的逻辑缔结之外,如何更广泛地参与到国际性的视觉经验之中。(第 31 页)

▲ 在这新的文化旋流层中,在相互追逐对方特点的过程中,一切都产生了意想不到的片断与支离的效果。因为西方艺术观念可以收容书法作为其形式语言的延化,而书法却绝难对于西方艺术家在宣纸上书写汉字有任何的容忍。于是,这场本来有可能激发出更多文化问题旋转气流,由于书法固有的观念和西方艺术家的粗劣与幼稚而匆匆收场。(第 34 页)

▲ 中国现代书法之所以具有鲜明的独立性格,在于当代艺术家将视野放置在人类艺术史的逻辑关联之中,同时放眼当代国际艺术的走向。在这样的语境之中,就会生发出具有国际化艺术性格和独立观念的现代书法艺术样式。(第 36 页)

题录：王维.中日现当代书法艺术比较[J].大众文艺,2013(14)：263.

来源：知网

摘要：中日两国的书法艺术可谓一衣带水,有着剪不断的渊源关系,而如今学界对中日两国现当代书法艺术的比较性研究也正在不断深入。笔者试图以平行比较、影响比较、缺失比较这三个不同维度作为出发点,对中日现当代书法艺术进行一个专题性的比较研究,以期更好地展现两国现当代书法艺术所特有的一面。

关键词：中日；现当代；书法；比较

观点：

▲众所周知,日本作为汉文化圈中的重要一员,自古以来便受到了中国文化慷慨的灌溉和滋养。中日两国的文化交流也是历史悠久、源远流长。其中,日本书法艺术的形成和发展与中国书法艺术的传入有着直接的关联。它似乎可以称得上是几千年来中日文化交流下最美的结晶。（第263页）

▲提到书法艺术在全球的影响力,日本自然是不能与中国相提并论的,这不仅是因为我国五千年辉煌灿烂的文明史,更是因为书法艺术依托的是汉字,它的根在中国,这是任何国家都不能更改和替代的。就像瓷器一样,虽然其他国家也有瓷器,但对一个老外提起瓷器的时候,他一定还是会想到中国,因为这已经成了一个国家的名片。书法亦是如此,它也是我们国家我们汉文化的一张最美的名片。（第263页）

▲综上所述,日本书道源于中国而又异于中国,它以极其包容的态度从中国和西方汲取了所需的养分,逐渐发展壮大,自成一格。而中国书法以其深厚的文化底蕴,努力继承了和保留了它的本来面貌。如今,中日两国的书法交流日益增多,书法联展不胜枚举,这必将为双方的相互学习和借鉴提供更加广阔的平台。总之,但愿在两国书家的共同努力下,能够把书法这一经典的艺术形式发扬光大,使其在浩瀚的艺术海洋中永放光辉。（第263页）

2014 年

题录：刘灿铭,程娇龙.中国当代书法创作风格分期研究[J].东南大学

学报(哲学社会科学版),2014(3):98‑104,136.

来源:知网

摘要:从 20 世纪 80 年代起,中国当代书法因社会影响、考古发现、传播迅速等各方面因素,在至今的三十年中不断发展变化。当代书法风格可分为新文物时代的雄强稚拙,回归期的恬静平整,新帖学的雅逸英迈三期,而新文物时代的风格细分为民国遗风的豪迈古朴,古意新法的欲纵还敛,制作改良的巧饰斑斓三类。对风格的成因、表现以及嬗变做出分析,可更加清晰地回顾当代书法走过的历程,并对未来书法的发展有所借鉴与启迪。

关键词:当代书法;风格分期;创作

观点:

▲ 无论是在书体演变还是个性风格翻新的时期,书法的风格都具有着意和随意两种大的类型。在通常的书写体墨迹遗书中,因日常一般的应用目的而产生的书迹占大多数,它在无意之间产生了某种奇逸。在新文物资料中,有很大的一部分都来源于这样随意的书写风格,这种随意被一部分书家所关注。它或许在书写上与传统经典相比,有所欠缺但妙趣天成,它的光彩正在于此,于是有了以制作改良革新书法风格方式的出现。制作的改良来源于对新文物资料外貌特征的惊艳。历经了常年的地下生活或风沙侵蚀,出土的新文物外表大多外形呈现出一种浑然天成的意外之美,这让它们从书写到形式和谐地统一起来。它们的残破,受到化学变化所改变的颜色以及上面所体现出的古代生活气息,都令书家们陶醉不已,广西现象是这类制作改良中表现突出的群体。古意新法在注重字体和线质变化的同时,更多保留了传统的表现形式。而与之恰好相反的正是这种通过纸张等书写硬件体现浑朴古质的制作上的改良,制作改良一派的书家将更多的目光和精力放在了对材料的运用和改进之上,这种行为带着更多的试验性色彩,却也产生出了一批让人耳目一新的作品。(第 100 页)

▲ 与传统碑帖相比,新文物资料对书家的吸引并不来自于严格的成法,它的美来自于先民在书法艺术尚未发展成体系时,字体探索过程中所呈现出的状态。和框架中一丝不苟的大家闺秀不同,这种生长的过程,鲜活且引人注目。(第 101 页)

▲ 现代派书法作为书法热重要的一部分,它的发起和影响都是引人注

目的。它来源于西方艺术及日本少字数书法,其强烈的时代印记除了来自于新文物字形章法的影响,也来自见到新文物与人不同之处引发的思维上的突破以及在制作改良上所做出的巨大探索。中国的文字因其象形的特殊性,引发了艺术家对于其重新解构的行为。(第 101 页)

▲ 通过对当代三十年书法创作风格的归纳与总结,我们不难发现,无论风格怎样变化,取法怎样转移;无论是对于新文物资料的古拙还是对传统经典的雅丽,书家们都清晰地认识到一个问题,那就是创新。他们已经随着上世纪末的体制革新意识到,书法的艺术生命力,已经不能够靠曾经的模仿来维持了。无论风格的走向将如何变化,唯一不变的,书法真正的主旋律应当是创新。二王是魏晋时代的"流行书风",他们成为经典最重要的特质就在于打破藩篱,开亘古未有之变局。他们在那个时代抛却了干禄书的影响,将书法作为艺术独立表现自己的风采。我们现在所处的时代,正是一个适宜书法锐意创新的时代,我们已经跟随历史改革了书法惯有的生存土壤和环境,这颗传统的老树将再一次迎来新的生长过程,当后之视今,将对我们这个时代丰富的书法风格感到惊讶赞叹,为我们的探索与成长感动钦佩,这正是我们的历史使命。(第 103—104 页)

题录: 赵明辉.浅谈现代书法的发展生态[J].文艺生活(文海艺苑),2014(5):100.

来源: 超星期刊

摘要: 传统文化与现代文明的碰撞,使得当代书法发展的生态经历着现代嬗变。其表达方式与审美追求也发生了偏移。现代书法危机与机遇并存,书法样式能随着时代的嬗变而发生着更迭,但其文化基因中的美学内质亘古不变。

关键词: 书法;现代性;生态

观点:

▲ 中国书法是一种复杂的艺术、文化现象,早已超越表情达意、记功录事的范畴。它通过语言、文字的书写为外在依托形式,使其与整个民族的精神生活紧紧联系在一起,使其成为某些时代的文化的象征。当传统文化遭遇现代文明,古今文化与审美旨趣不断碰撞,矛盾与冲突在所难免,书法正

经历着潜移默化的现代嬗变。(第 100 页)

▲书法是时人主体表现的精神需要,不是纯粹视觉图像的客体塑造。古代文人的生活、诗文、艺术乃至学术是一个密不可分的自足体系。而对于现代书家来说,他们的艺术创作已经普遍不再自作诗文,主要依凭已有的古典诗词来写就。现代书法是传统书艺的合理延续,是传统书法之道在当代审美需求催生下的创造性发展。新时期艺术生态的外部环境与内在审美需求都发生了翻天覆地的变化。从传统书法悦心畅神到现代书法风的自我直呈,从外在笔墨到表现内容都不可同日而语。现代书法与传统书艺在表达方式与审美追求发生了很大的偏移。流派纷呈,新写帖型、寻古派、意识流、学院派、新文人书法派等不胜枚举。作品的面貌更是与传统书艺千差万别相去甚远。新观念新技巧层出不穷,多元理论和创作实践互为碰撞交融。(第 100 页)

▲总的来说:现代书法不该被当作是对传统书道掘墓的逆臣贼子。其倔强的叛逆性某种意义上是任何艺术演进发展的应有之义。就这一点来说,现代书法不是洪水猛兽,也不存在所谓的欺世盗名。用时下流行的话来说"无论你理睬与否,它就在那里!"它的存在自证了它的合理。古代文化滋养的土壤随着时代的变迁而不复存在,一味摹古复古肯定与时代的审美趣味格格不入。因此,对于书法文化传新兴书风的重建伴随着的是文脉和书道的回归。书法样式会随着时代的嬗变而发生着更迭,但美学内质中炎黄裔胄的文化基因秉承不息。(第 100 页)

题录:颉鹏.现代书法浅论[J].数位时尚(新视觉艺术),2014(2):41-42.

来源:知网

摘要:书法在线条的起承转合、轻重缓急、干湿浓淡、抑扬顿挫的无穷变化中,凝聚了中国人对宇宙万物的认识与理解,并且寄予了丰富的情感与理想,20 世纪的中国,从体制、观念、形式等各方面发生了巨大的转变,以往君主专政的政体被打破,人们从身心上获得了前所未有的"自由",在这种背景下"现代书法"便应运而生。本文主要从现代书法的探索角度入手,将现代书法的发展分三个方面加以整理与论述,提出个人观点。

关键词：现代书法；书写；性情

观点：

▲古典书法以汉字为承载体和立身之本，强调文意与书意的可识可读性，以古典诗文的文学性加上笔墨线条的美感来传递书法之美，是古代文人士大夫作为修身和相互之间进行的一种雅玩与寓心消日的"余事"。书法作为一个独立的门类，既是记载历史、互通消息的工具，同时也是士人们精神徜徉与人格追求的寄托。（第 41 页）

▲书法从古典走向现代，可以说是一种必然。书法的现代，并不会因为现代而变得走火入魔，笔者认为，现代是一种对于生活和世界正确的认识，当然，现代也是站在对历史、对过去充分理解的前提下的。有人认为只要是书法，就离不开"书写"，固然对谷文达、徐冰等人有着异议。也有人认为，书法在现代就是要抛开尘封千年的"约束"，以当下为核心，大胆创新。二者皆有自身出发的道理，书法的现代是必然，现代书法的成绩，自然会在历史的坐标上有一个定论。就目前而论，书法的活跃胜过了任何一个时代，书法的普及及形式的多样化可以用"蔚为壮观"来形容，这应是我们值得骄傲的。一个新流派的崛起、一个新时代的崛起，必然要显现出它不同于既往、也不同于当时的自身独特之所在。要进步必然会出现实验、思索甚至是失败，我们应平和地接受这一切，使之在宽松的氛围下发展。在发展的过程里，如果既能较好地保持书法中书写行为的文化含义与性质，以便更好地延续传统，同时又能适应展览厅文化对作品形式的新的要求的话，那我想现代书法的意义将非同一般。（第 42 页）

题录：刘蔚明.现代书法未来发展可能性的探析[J].扬州职业大学学报，2014（1）：24 - 27.

来源：知网

摘要：现代书法是 20 世纪末中国视觉艺术景观中的重要现象，它以其独特的先锋性和书写性拉开了东西方视觉文化交流的大幕。针对现代书法未来发展的可能性，从汉字艺术成为一种文化资源是现代书法发展的大趋势、纸本回归的精英化呈现、书法行为和书法装置将成为现代书法的重要表现方式等方面作出理性分析。

关键词：现代书法；实验创新；未来发展

观点：

▲ 现代书法特点：(1) 先锋性。20 世纪末和 21 世纪初国内外重要当代艺术大展中现代书法作品的出现奠定了现代书法的先锋性地位，这种有别于传统书法创作的汉字艺术，在全新的大美术格局中展开了与当代其他艺术门类的先锋性对话。(2) 实验性。实验性是现代书法创作的重要特征。现代书法早期实验受到日本国"少字数"和"墨象派"以及西方抽象表现主义影响，作品狂放、热烈。后来部分艺术家将现代书法的书写实验与行为、装置艺术结合，更进一步地拓展了现代书法的实验空间。(3) 原创性。现代书法与时俱进，开风气之先，守护笔墨当随时代的原创精神，以作品的原创姿态保持与他人的距离，由此出现的全新书法作品生机勃勃，展示了书法创作更加光辉灿烂的未来。(4) 探索性。逃离古人加减法游戏规则的现代书法，在自由创作中呈现更多的探索性，现代书法家将探索未知的可能性作为艺术创作的动力，不断地在柳暗花明的创作追梦中，体验发现新大陆的喜悦。(第 25 页)

▲ 中国的书法史是一部不断变革的书法史，古人为我们完备了书法艺术的真、草、隶、篆，每个不同时代为我们呈现了时代变革的书法精品，而在书法艺术传承的过程中，我们已经清醒地看到传统书法在和绘画、雕塑等同为视觉艺术的比较中，传统书法由于书写模式的僵化，缺失创造性和时代气息。现代书法的出现使中国书法艺术看到新的希望，由于现代书法的现代性、探索性、可持续发展性，我们有理由相信，在未来的时间，现代书法作为传统书法的有力补充，会更加蓬勃发展，现代书法将会和传统书法一起载入人类文明史册。(第 27 页)

▲ 现代书法从 20 世纪 80 年代开始，给人们的精神文化生活带来全新的视觉体验，因其艺术上旺盛的生命力和创造力在 21 世纪必然会有更为出色的表现。书法恰似一条绵延流淌的大河，源自古老睿智的高山，流经风雨变迁花开花落的大地，汇入清澈蔚蓝的大海。在无垠深邃的大海深处，有一股激流澎湃穿行，闪耀人类智性的光芒，那就是现代书法。(第 27 页)

题录：丰俊青.现代书法与观念书法再阐释：兼及日本书法对中国书法

与刻字艺术的影响[J].文史杂志,2014(3):69-72.

来源：知网

观点：

▲时代在进步,社会在发展,经济在提升,科技在进步,作为几千年来国人一直引以为傲的传统文化——书法,当然也随着时代潮流不断向前发展。"笔墨当随时代",每个时代的书法都有其鲜明的标志。（第69页）

▲观念书法实从西方的观念艺术衍生而来。所谓观念艺术,即是通过最简单的方式,使用照片、语言、实物等方法,把一些生活场面,在观众的心灵和精神中突现出来。观念艺术是在20世纪60年代中期出现的西方美术流派。改革开放初期,西方文化涌入中国的时候,观念艺术最早出现在绘画领域,后又运用到书法方面。观念书法也算现代书法的一个分支,朱青生就把"现代书法"分为"少字书法""非字书法""外文书法""人体书法""行为书法""牌匾书法""观念书法"等七大类。观念书法就是把中国的传统书法与西方艺术结合而成的新型的艺术流派,只搞观念不写字,是抒发内心、展示自我的书法。（第70页）

▲中国的传统文化——书法在发展过程中经历了机遇和挑战。及至近代,文化的多样化、经济的发展、科技的进步、政治的交流等外在因素使得沉寂已久的中国书法受到了外来文化强有力的冲击,在这种冲击之下出现了与本土融汇了的现代书法、观念书法,作为新型的艺术呈现在世人面前;而促成这一转变的根本原因则是中国书法对日本书法的"引进"。日本书法有其先进性,这种先进性在中国书法的发展过程中起了重要作用。本文仅以20世纪80年代以来中国书法转变的原因做一简要分析,进而谈及多元文化对中国当代书法艺术的影响,从而理清在多元文化交流中发展中国书法,要坚持自身的优秀文化理念,借助西方的艺术思潮发展中国传统书法这一主线。抓住了这一主线,沿着走下去,中国书法才能取得长足发展。（第72页）

题录：王佳宁.中国现代书法之材质与媒介探究[J].创作与评论,2014(22):102-105.

来源：知网

观点:

▲中国现代书法发展至今,作品种类、形式、创作理念的繁多都使得对其材质与媒介的阐述由此变得错综复杂,但若以创作理念的不同作为历史时间划分的依据,我们依旧可以找到不同时期材质、工具、媒介使用上的大致规律。本文站在大美术的立场上,试图以三个历史阶段为分期,以每个时期中艺术作品的两大基本形态(架上、非架上)为内容展开中国现代书法创作上的材质与媒介论述。(第 102 页)

▲由此看来 21 世纪的中国当代艺术,从媒介使用的角度上讲是对之前媒介的进一步分化与交织,并在此基础上进行的新的演变与深化。尤其是网络技术的便捷、声光电技术的存在、计算机软件的更新都更加迅速地改变着艺术作品一贯以来的静态模式,从而走向了动态、虚拟甚至梦幻。由之前单纯的视觉艺术,逐渐转变成囊括视觉、嗅觉、触觉、听觉乃至味觉的多感官艺术形态。对于现代书法而言,时下走进展厅,我们随处可见诸多作品已由架上走下来,艺术家们有效地借助传统书法要素、借助富有魅力媒介的列入,给予作品观念的表达以极强的可行性。(第 105 页)

2015 年

题录:于广华.从符号学看当代观念艺术:以徐冰的当代书法创作为例[J].重庆广播电视大学学报,2015(6):26-31.

来源:知网

摘要:观念艺术越来越成为当代艺术的先锋和主流。观念艺术有着自身的型文本和艺术语境压力,艺术展示与交流意义越来越重要。各种观念的标出和反叛也成为观念艺术的重要特质。作为一种观念艺术,徐冰的当代书法积极重建当代艺术,引发人们对传统艺术及社会的再思考。

关键词:观念艺术;当代书法;徐冰;标出性;型文本

观点:

▲当代艺术越来越呈现出概念化、观念化倾向,观念艺术也日益成为当代艺术的先锋和主流。"观念艺术"最初兴起于美国 20 世纪 60 年代,是一

个艺术流派。该流派受到以杜尚为代表的达达主义的影响,以某个观念或概念表达为核心,试图表达个人观念或者对于社会问题的关注,并借以各种艺术载体,如现成物、照片、文字、图片、文字等,以及许多艺术形态,诸如行为艺术、装置艺术、大地艺术、行为艺术等,构成广义上的观念艺术潮流。(第 26 页)

▲但当代艺术家徐冰系列书法作品,显示出当代书法向艺术观念上的迈进。他将书法作为现代艺术观念传达的媒介,运用各种手段消解汉字,使汉字的表意功能完全丧失。1988 年,徐冰用了一年多时间,雕刻了几千个木活字来仿造"汉字",把汉字的偏旁、部首等重新组合,产生一部完全不能识别的"天书"。徐冰到美国后继续进行着解构文字实验,创造了"新英文书法"。该作品以汉字笔画和间架书写英文,将每个英文字母仿写并对应一个汉字偏旁部首,然后每个英语单词按照一定的偏旁顺序组合为一个方块字。这种"新文字"具有汉字的外形,但同时对应着英文字义,且用传统书法的笔墨纸砚,其结体、章法、题款等等均遵循着传统书法规范,这样充满了悖论的"书法"引起了国内外的广泛关注。(第 27 页)

▲徐冰坦言,他创作该作品就是指向一种现代派的荒诞意义,"我当时很明确,这个作品必须做得非常认真。越认真,作品的荒诞性越强"。我们应更多地从现代派的反叛传统的角度去看待徐冰的作品。徐冰的当代书法,其观念性、现代性意义往往比艺术本身的内容更加重要。(第 28 页)

▲艺术非实用意义已成为当代书法的重要内涵,当代书法最显著的特征之一就是对书法实用功能的消解。艺术的非实用意义对于当代书法而言,其实就是对书法文字表意功能的消解,使得当代书法不再重视文字的表意和记录意义,而去探究字体形式美感的艺术意义。(第 29 页)

▲从符号学意义上讲,徐冰的当代书法侧重于符号文本本身,而不将书法文本导向实际的表意,不求任何的具体意义解释。(第 30 页)

▲当代书法诞生以来引发了多种争议,部分学者认为徐冰作品是对传统书法的亵渎,认为其是伪书法。但我们应该看到徐冰当代书法的艺术价值不在于传统书法意义,更多的是作为观念艺术而产生的一种现代艺术观念变革。徐冰当代书法置身于当代观念艺术的语境之下,获得了型文本压力,于是也要求我们以观念艺术诸多观念去阐释这部作品。该作品所传达

的更多的是一种观念,并引发观者积极阐释。观念艺术发端于杜尚,现在并未陷入达达主义的虚无,反而积极重建当代艺术,引发人们对传统艺术以及社会人生的再思考。(第 31 页)

题录: 范迪安.书法道:当代书法新视境[J].中国书法,2015(2):18-19.

来源: 知网

观点:

▲"书法道"是书法家王冬龄一个展览的题目,也是王冬龄先生长期探索并不断实践的书法创作方向,更是当代书法发展的重要命题。(第 18 页)

▲不断向自我挑战、努力超越自我是王冬龄先生最为可贵也让人深为敬佩的精神,他是一位感性十分强烈的书法家,但在他的感性里,一直包含着对书法发展问题的感悟与思考,体现出一位学者型、文化知识分子型书法家的情怀。他的超越精神不仅指向自我,也每每指涉中国书法的已有规则、方式和论断,朝向书法文化和学术新的可能性。许多年来,他不间断地进行大幅书写,从书写格式到书写内容,从书写动机到书写过程,拓宽了书法表达的境界,撞击着人们对于书法认知的经验。他的"巨书"世界,构成了一种具有崭新意义的书写视觉样式和书法文化现象。(第 18 页)

▲"道"的自然属性、哲学属性最终要通往今天的时代,在公共性这个范畴中获得当代的转换和演现,才是今日艺术创造的本义。王冬龄先生思于此,也行于中,他获得的是自我精神逍遥的世界,也令我们神往和深思。(第 19 页)

题录: 丘新巧.当代书法的困境[J].美术观察,2015(9):27-28.

来源: 知网

观点:

▲在某种意义上,批评是一种决断,即在好与坏、有意义和无意义之间做出决断。然而如果没有理论支点,批评便无从分辨好坏,无法做出真正的决断,因而决断自身必须具备理论洞察力;这种理论上的决断不再是游离于感觉上的状态或陈述,它有时更像一种赌注:为了抢夺或保存某种珍贵东

西而孤注一掷;当代书法评判体系如果不是为了别的,正是为了保存书法中最珍贵的东西。当然这种保存将以一种新的可能性展开。(第 27 页)

▲书法所面临的根本困境主要来自相互关联的两个方面:首先,一个致命的打击来自于语言的变革。另外一个根本的难题,是毛笔作为日常书写工具在生活舞台上的退出,使得书法的日常书写几近彻底销声匿迹。(第27 页)

▲日常性构成了书法的底色和背景,而在与语言共生的环境中,语言则馈赠书法以各种事件性的、飞跃的、断裂性的契机,正是通过这些契机书法得以展露它们最丰富多样的表现力。与"日常"相对的是"事件",书法的书写是以一种独特的方式对事件做出回应的,这种回应和飞跃以连续性为前提,每个书法家都经历着漫长的技巧和修养上的功夫准备,但又随时准备着迎接那个断裂性契机的到来——这种迎接,乃是深深地镶嵌在一种即时的语言之中的:《丧乱帖》《兰亭序》《祭侄文稿》和《寒食诗帖》等无不如此。(第 27 页)

▲我们这个时代的书法成就只能通过自然的方式获得,我们的书写只能站立在这个时代所给予的自然条件之上——从我们的毛笔、墨汁、纸张、书写姿势到我们书写的心态、情感和思想。自然永远作为一个理想高悬在书法头上,我们的书法只有驶入自然的大道才有希望,才是一种不断随着时代推进、不断自我更新的艺术,在时代的脉搏上跳动。(第 28 页)

题录:王兴国.当代书法理论,如何指导实践?[J].美术观察,2015(5):30 - 31,29.

来源:知网

观点:

▲时下,书法圈内外许多人士经常谈到一个问题:当代书法理论研究与书法创作脱节,理论严重滞后,当代书法理论不能指导当代书法创作。这一问题带有普遍性,经常可在有关媒体中看到此类诘问。它一方面似乎在指责当代书法理论研究的不力,或者和书法创作联系不密切,理论研究无关痛痒。另一方面也似乎在指责当今书法教育(主要是研究生教育)道路的偏颇。(第 30 页)

▲ 所谓理论,《现代汉语词典》里解释为:"人们由实践概括出来的关于自然界和社会的知识的有系统的结论。"也有"争论、辩论是非"之意。不过只要是和"学术"相联系的"理论"却是指前者,如文学理论、政治理论、艺术理论,包括书法理论,都是此意。所以,"书法理论"应是"人们由实践概括出来的关于书法及其相关的人与事的知识的有系统的结论"。书法技法、书法作品、书法创作与欣赏、书法的历史及其演变发展,凡与书法相关的人(书法家、书法爱好者)和事(书法活动)都应该是书法理论所关注的对象。(第30 页)

▲ 文字设计与书法的关系是当前文字设计研究中的一个热点,但文字设计与书法这两种艺术在美学上的关联性,还有待于从理论上重新审视和清理。我们知道,书法以特殊性为审美追求,书法审美强调的是对比、干枯、浓淡、疏密……所谓"唯笔软则奇怪生焉"。如果书法评价中说一个人的字千篇一律、状如算子,像是设计过的,比如"馆阁体",这一定是一些负面的评价。但我们都知道字体设计则是诉诸标准、统一、规范化。所以,对于这两种艺术的关系,规范性和特殊性之间如何辩证共存,还有待于更深层面理论的研究。(第 29 页)

题录:丘新巧.当代书法生态[J].书法,2015(12):50 - 55.

来源:知网

观点:

▲"生态位"是普通生态学上的重要概念,这个概念的基本意思是指一定的生物物种在生态系统的结构中所占有的独特位置。生态位是生命对环境选择与适应的结果,书法生态的发展也遵循生态位原理。(第 50 页)

▲ 我们对当代书法进行的研究,是要在生态位的基础上,构建多元协调共生的审美标准,因为生态学强调,生物多样性是保持生态平衡的必要条件。同理,书法种类和形式的多样性,是书法生态系统平衡发展的基础,书坛所有流派对书法生态的平衡发展都是重要的、有价值的。自然生态学启迪我们,书法生态系统中的书法流派不论大小,都是一种独特的艺术样式,它们的存在都是书坛长期生存所依赖的,都是书法生态系统平衡发展所需要的。而把书法视为一种生态的根本原因,就在于通过这种方式,我们得以

把书法视为一种自然的存在。(第 50 页)

▲时至当代,中国的书法生态环境发生了很大变化,书坛两千多年来的封闭和稳固的状态开始土崩瓦解,各种流派应运而生。改革开放后,西方大量的思想文化和艺术形式不断地涌向中国,充斥在这个社会的每个角落。在"八五新潮"的现代艺术浪潮中,书法与国画一样,作为一门传统艺术,被前卫艺术家们用现代艺术思想改造、突破,甚至破坏。(第 50 页)

▲毋庸置疑,我们这个时代的书法,在过去的三四十年的时间里,在书写技巧上已经取得有目共睹的进步,这主要归功于学院的力量。当书法成为一个在高校中设置的专业,首先意味着更加严格的书法技巧训练和更专业、深刻的书法理论研究。它在两个方向和层面上成为当今书法最重要的推动力量:在技巧训练上它提升了书法的整体水平,而在理论研究上它以更多的角度和更深刻的视野,重新审视了我们伟大的书法传统。(第 52 页)

▲因此,作为一个当代的艺术家就必须既依附于时代,同时又和这个时代保持距离,只有保持距离才能够坚守自己的凝视,因而才能真正看清楚他所属的这个时代。因为他与时代保持了距离,他因此又并不完全属于他的时代。而这对书法家的要求已经不言而喻了:当整个社会都在强调创新而堕入了炫目争奇的陷阱中去的时候,一个真正的当代书法家所做的事情,恰恰是对这种风尚的背离,他在从事的事情,可能是正在以十二分的力量重新打入到传统的核心中去;当整个社会都在强调传统和复兴古典的时候,这个真正的当代书法家所锚定的,恰恰是传统中所没有的东西,或者他所追寻的那个传统并不是大部分人所熟知的那个传统;在整个书法圈都在为名和利所奔波驱使时,他却能遗世独立、卓尔不群。(第 53 页)

题录:刘正成.解构与重构:当代书法的后现代选择[J].中国书画,2006(10):70 - 72.

来源:知网

观点:

▲"书法家"的批量生产,是当代书法通俗化进程的一大特色。人人拥有文化的权利,这是社会的进步。但同样不可否认,书法已丧失其精英文化的地位,而演变成一种市民文化。书法艺术已经不需要文人的身份特征,也

不需要古代的"六艺"修养,甚至根本可以不具备古代文人人皆能诗的文化准备,只要能粗识汉字,或能记诵一些古诗以备抄写,便可以成为书法家。有一个"人人都是艺术家"的现代命题,但当代书法作品可以不与书法家的行为相联系,它不需要书法家内在的文化表达。(第 71 页)

▲重构文人化书法:吸取当代艺术的精髓。当代艺术的精髓,即是消解艺术与艺术的界限、追求作品与行为的同一性。西方最前卫的艺术潮流,已破坏了架上绘画、雕塑、行为之间的壁垒,对空间、时间上做了令人瞠目结舌的拓展与整合。文学、戏剧上的"非亚里士多德化"的潮流,蔓延和改造了西方的经典传统。有美学家认为这是发现东方的结果。(第 71 页)

▲在我对"艺术书法""文化书法"作批评的时候,我也陷入"文人化书法"的悖论。但是,我必须申明,我也曾经在与王岳川先生讨论"文化书法"观念的时候,提出一个前提:任何理论界定,必须限制在理论的范畴内,绝不要拿去与创作实践对号入座。理论认识与实践创作有相对的独立性。任何理论家都不要指望艺术家按自己的理论从事创作,同样任何艺术家也不要轻视理论家的学术提示对创作实践的启示意义。我们一定要在缤纷的理论与陆离的实践中保持冷静,才能思考和进步。(第 72 页)

题录:王冬龄.巨幅大字 狂放大草 现代书法[J].中国书法,2015(2):6-17,4-5.

来源:知网

观点:

▲半个多世纪的学书和创作经验,我以为必须大力倡导巨幅大字、狂放大草以及现代书法。唯有如此,才能充分发挥中国书法的艺术魅力,拓展中国书法创作的崭新气象,使中国书法在世界艺苑中大放异彩,风姿独立。(第 6 页)

▲所谓巨幅,不是指一两张八尺宣、丈二宣,而是指至少在三米乘三米以上的尺幅;所谓大字,应该是五十公分见方之外。巨幅不一定是大字,大字也不一定即是巨幅,其作品尺幅既巨,字又大,才可谓"巨幅大字"。创作巨幅大字不是一般所认为的"猎奇""哗众取宠",其实巨幅大字是现代艺术展厅形式的需要,这种形式具有现代性,也是切入当代艺术最好的途径之

一。(第 6 页)

▲一般观念认为,一门艺术的当代性就意味着对传统的颠覆,这是一种狭隘的看法,根本没有认识到当代人们生活的多元性和精神需要的丰富性。人们需要咖啡也需要清茶一杯,也就是说,所谓的当代性既指新鲜的事物,又指向旧的东西。当然,这种旧东西不是已经死亡的事物,不是仅仅作为非物质文化遗产,而是被当代文化艺术激活的传统,是仍然活在当下的新艺术。(第 11 页)

▲总而言之,在个人创作方面,在巨幅大字、狂放大草、现代书法这三类创作里,现代书法更有观念性,涉及古今中外的对话和交流;巨幅大字的强烈视觉效果与展厅适合,其内在道理在于当代艺术在展示和欣赏上的公共性;狂放大草在当代的意义在于作为当代流行的书体,作为最有艺术表现力的书体,呈现当代人的心象、气象,是一种当代的笔墨境界。(第 15、17 页)

题录:梁达涛.论"现代书法"之"书"与"法"[J].文艺生活(艺术中国),2015(10):136-137.

来源:知网

摘要:"现代书法"其主语是"现代"还是"书法"?学术界曾进行过讨论,其结果各持一方,并没有得出一致的结论。本文试图从"现代书法"之"书"与"法"这一角度进行探讨,认为"现代书法"的本体应该是"书法","现代"只是在特定的历史条件下的一种风格体现。

关键词:"现代书法";本体;"书";"法"

观点:

▲"现代书法"的出现,在某种意义上来说是一种必然。改革开放以来,国门的打开,各种西方思潮及先进文化技术如雨后春笋般进入中国。在经济发展得到飞跃的同时,文化领域产生的影响同样不容小觑,"现代书法"也正是在这种大背景下出现的。(第 136 页)

▲书法,包含"书"与"法"。在日本则被称为"书道"。笔者认为"书法"比"书道"更具实际意义,"书道"则显得玄乎。"道"是中国古典哲学中最基本的概念,是指宇宙万物的本源、本体,为老庄哲学思想的基本范畴。然而,

"道"是不可企及的,体现于书法中的"道"同样是一种理想的最高境界,是永恒的追求。而"法"是指书法创作中的基本规律与法则,包括笔法、字法、章法,三元归一,构成书法的本质。"法"是"道"的具体体现与反映。"法"是可以践行的,而且伴随书家的一生,从依法而入,到目无定法,再到勇于变法,最后自成一派。(第 136 页)

▲"现代书法"的核心必须是"书法","现代"只是其在特定历史条件下的一种风格体现。"现代书法"的宗旨不能与"古典""传统"决裂,而要发展"传统",赋予"传统"以"现代"意义,寻求最佳表现形式。如此,热衷于"现代书法"的书家们才能创作出具有当下时代气息的优秀作品。(第 137 页)

题录:胡远远,郭立鑫.论书法美学的"生命精神"本质:基于书法美学史的视角[J].昌吉学院学报,2015(5):48-51.

来源:知网

摘要:回顾书法美学研究的历史,可见书法美学研究经历了从模仿论、反映论到纯形式主义倾向的历程,把书法视为纯形式的艺术使书法作品陷入"不可知"的困境,造成书法美学在创作实践和理论研究方面的桎梏。对此,书法美学研究应该重新审视书法中"生命精神",从生命本体论、美感生成论、艺术表现论、审美境界论四个方面建构书法美学体系,突出书法美学生命精神的本质规定性,以引导和规范现代和后现代书法艺术的发展。

关键词:书法美学研究;生命精神;现代价值

观点:

▲ 对书法艺术本质的探讨,从"反映论"到着眼于审美主客体之间的研究,使书法美学研究更为深刻。即便如此,也只能说对书法美学的研究仍处于起步阶段,实际上,除了围绕着书法美学一个或几个问题的点式探讨,还必须直面书法艺术的抽象性问题,即作为抽象的艺术形式,书法如何表达普遍的美,这才是书法美学研究的旨归和突破口。(第 49 页)

▲ 因此,书法美学研究的落脚点就在于揭示书法艺术凭借形式本身传达意味、摆脱"模拟"获得"独立性格"并持续发展的可能性。以"生命精神"为基础,在生命本体论、美感生成论、艺术表现论、审美境界论四个角度彰显了书法艺术的"自在"性,这四个方面的特征使书法成其为美的艺术。既然

把"生命精神"作为书法艺术在表现美时具有超越性特征的根本原因,就必须厘清"生命精神"是什么,具备什么特征。(第 49 页)

▲总之,以作为形式的书法艺术是如何引起人们的情感和审美感受的这一问题入手,从生命本体论、美感生成论、艺术表现论和审美境界论四个方面对书法美学进行探讨,这既是对现有研究成果的整合贯通,也是自觉地运用方法论意识对书法美学进行整体关照。在现实意义层面,借以"生命"底色为基础的书法美学阐释体系,介入书法这一传统文化样式在时代背景下的生长、变革和创新的过程,既强化了书法艺术的自身规定性,也是对书法艺术持续发展的引领。(第 50 页)

▲书法美学研究反映论或纯形式主义倾向,都有失偏颇。强调书法艺术的"生命精神",是书法创作、鉴赏及书法美学研究的落脚点。(第 51 页)

题录:李伟.浅谈现代书法的发展[J].美术教育研究,2015(12):39.

来源:知网

摘要:书法在我国具有悠久的发展历史,是汉字的书写艺术。现代书法经历了一个由繁到简的发展过程,它植根于中国传统文化的土壤之中,在国内文化繁荣、经济发展以及国外文化影响加深的背景下诞生。中国现代书法在书法人的共同努力下,正以其独树一帜的风格,在世界文化的大舞台上展现自己的风采。

关键词:书法;现代书法;发展

观点:

▲作为一种文化形态,不管是传统书法还是现代书法,其本质都是相通的。它们的产生与发展都有其特定的历史环境以及文化背景。随着时代的不断发展,社会的不断变化,现代书法和传统书法不断相互碰撞,现代书法取传统书法之精华,使其逐渐趋于理性化发展,相较于传统书法,它在表达形式、审美观念上发生了一定的转变。(第 39 页)

▲书法是一种独特的文化形态,它以独特的魅力给后人留下了许多宝贵的文化财富。书法将汉字形态及汉字书写艺术化,是中华文化的艺术瑰宝,是中华民族集体智慧的结晶。从狭义上讲,书法是指用毛笔书写汉字的方法和规律,它包括从执笔到布局等各个方面的内容。从广义上讲,书法是

语言符号的一种书写法则。书法是结合文字特点、笔法、结构及其涵义进行书写,使写出的文字成为富有美感的艺术作品的一种艺术形式。(第 39 页)

▲书法是汉字的书写艺术,它作为中华民族的艺术瑰宝,以其独特的魅力在世界文化艺术宝库中独放异彩。随着多年的发展,书法日趋理性,书法艺术随着中国文化的发展而发展。伴随着世界文化的大融合,现代书法有着更加广阔的发展前景和空间。无论怎样创新,对经典作品的学习也是不能忘却的。只有在掌握传统书法精粹的基础上,才能不断创新突破。完全抛弃传统的做法最终是难以为继的。现代书法的发展不能脱离传统书法而独立存在。只有认清现实,将传统与现代完美结合,才是现代书法发展的正确之路。(第 39 页)

题录:张晓芮.浅谈现代书法与传统书法的若即若离[J].美术教育研究,2015(9):29.

来源:知网

摘要:随着全球化的发展,中西文化的碰撞,中国传统书法的精神内涵受到了冲击。崛起的现代书法,正是现代人决定重新拥有的书法方式。但现代社会环境下的书法艺术不可能完全脱离传统书法而独放异彩。传统书法与现代书法若即若离,相生相发,生生不息。

关键词:现代书法;传统书法;书法现代化

观点:

▲20 世纪 80 年代以来,日本书道对于书法的大胆尝试吸引了众多艺术家的眼球,由此在国内诸多以现代书法名义出现的艺术思潮颇受争议。现代书法一路披荆斩棘,至今已有不俗的成就,为世人所瞩目。现代书法的风起云涌,更加催促着人们去认识什么是现代书法。(第 29 页)

▲无论现代书法如何发展,其都具备实验性。如今,西方现代主义中也不乏"前卫书法"的另类形式,但这些并不是艺术创作的典范,不足以作为蓝本进行参照。西方艺术机制的建立有其特定的精神内涵,而中国书法是受数千年传统文化浇灌的结果,书法已根植于其历史环境,有其特定的发展规律。书法的发展趋向是紧扣文化内涵,保留原始的性质,传统书法依然占主导地位。(第 29 页)

▲现代书法革命之所以没有获得人们的共识，是因为其没有将表现形式和文化支撑完美契合。但在当下现代化的大环境中，现代书法的发展不只有传承经典这一个目的，它还能生发出更多的可能性和价值。书法在现代社会的发展动机是"心境的转化"，当今书法需要以新的生存经验、心理体验和感觉方式适应人们在书法审美和认知上的变化。人们在保护传统文化的同时，要顺应艺术发展的必然性。（第 29 页）

题录：王毅霖.日本书法美学现代性的源起及其文化结构[J].福建艺术，2015(2)：45 - 47.

来源：知网

观点：

▲由于社会文化形态不同，日本与中国书法美学在现代性过程中表现出极为相异的状态，显然，横向差异的原因具有极为重要的学术价值，对于中国当代书法美学的重构，作为先遣的日本现代书法美学，有重要的参考价值。对其进行深入探究，旨在为探索大陆书法美学发展新的未知的可能作理论坐标和铺垫。（第 45 页）

▲理论的意义并非是在揭示了"超稳定结构"的运行机制后束手无策地坐等其自生自灭。除了中国书法（大陆）的超稳定体系之外，其他突破系统的参照体系必须得到深刻的剖析，这种立足于超稳定系统视域之下对系统之外（或是不同系统）的考察有助于在开合的系统运行之中寻找合适的契机和应激因子进行合理的系统干预，以图使暮态重重的系统在刺激之下重新呈现其活力。这时，日本和中国台湾地区无疑均有着极为特殊的学术研究价值。（第 45 页）

▲其实只要把日本的少数字派作品的美学追求与中国的"现代书法"进行文化、历史和图式等层面的复合比对，问题的原因必然迅速地浮出水面。由于受教于杨守敬的侧锋笔法，追求"羲之古法"成为日本近代书坛在书法上呈现的一种整体取向，尽管杨守敬对这种在中国已然消逝了近千年的古代笔法的研究并非完全的准确，大体上的把握使日本近代书法创作呈现出中国书法的原始范畴——"势"——的美学特征。这种原始范畴的当代追求使线条呈现无比的美学生命力与视觉张力，加上书体、字形的拓展，经典携着充满无限

的原始美学动力跨越千年,漂洋过海,在一个奇特的拥有三层文化并把中国文化包裹于其中的国度上结出奇绚之葩。一种能够适应现代的文化空间,又恪守线条质量和对"势"的美学追求形成的律动自然而然地成为传统(包含绳文文化和中国封建文化的传统)精神当代寄寓居所的艺术样式得以降生。传统的文化精神借助现代的躯壳得以还魂、新生,无疑,这种新型的艺术门类具有现代化的外表却以传统的文化精神为内核。书法(少数字派书法),因与日本二元属性的文化产生同构而得以蓬勃发展。(第 47 页)

题录:王毅霖.试论现代书法艺术的路径转换与美学重构[J].中国艺术时空,2015(4):19‐25.

来源:知网

观点:

▲ 创作上,守成派以传统为阵营,顽强地抵御着现代的入侵。现代派则热情地邀请了各种西式的思潮或图式对传统的书法进行大肆的肢解和重构。在传统基础上创新的阵营者自以为先天地占据了传统与现代的优势并以主流者为自居。然而,事实表明,守成者可能存在欲守不知守的现象。无疑,在文化基础和社会思想均已产生极大变迁的当代,一成不变的守成显然是不可能的;而一味地创新者则存在"欲变而不知变"的问题,无尽的解构传统和以西方美学为准则所面临的缺陷已然为许多理论者所揭示,局部的前进和整体的盲目使这种探索自始至终弥漫着一种没有尽头的茫然氛围。有趣的是,先天理论和视野优势的传统基础上创新的阵营者也并未走得太远,传统的牵掣和对现代性所保持的戒心使其在很大程度上变成了折衷主义者。(第 21 页)

▲ 相对于创作,理论界的表现亦不见乐观,守成派认定书法的价值独在于其古典的意义,为古代书论补缺补漏、校勘译注而乐此不疲;创新者以西方为标准而忙于为书法理论引进新品种并企图嫁接于传统之上;中间派则希图在传统与现代之间巨大的领域之内开拓出能够引时代潮流的主义和流派,即便落入占领山头圈与土地之诟亦在所不辞。(第 21 页)

▲ 尽管理论的拓新与建构对当代书法而言是如此的举步维艰,为数不多的一些人还是积极地投身于其中。学科的特殊性产生的西方参照体系的

缺失、自身支撑的农业经济基础和农业文明的抽离以及毛笔实用市场的退席,使书法的当代建构困难重重,更重要的是传统书法一元论基础对二元和多元的抵抗使学科和理论的现代建构从基盘全然地遭受怀疑。这导致少数努力的建构者收效甚微,而这种境况又时常作为保守者反击的话柄,以此认定书法是一种古典的艺术,与现代无关。(第 21 页)

▲在现代与传统、东西与西方交织成极为复杂场景的当代,形式的吸引力显示出无比巨大的引力。在这里,无论是跨越千年的传统,还是漂洋越海的西方现代,都可能被当代人所摄取,然而资源无比丰富的当代人显然不善于深耕细作,直接的形式利用往往无视形式背后极为庞大的文化背景,时代、地域、工具、思想等等常被清除殆尽,书法只剩下一个形式的躯壳,占领传统的乃至西方的形式躯壳成为当代书家乐此不疲的活动。显然,传统资源的现代转换要求必须对古典的美学特征、美学精神进行深度的理解、注释,而非简单的形式使用。(第 25 页)

题录:王佳宁.中国现代书法图式演变之成因[J].中国美术馆,2015(3):53-55.

来源:知网

观点:

▲毋庸置疑,一种文化价值观的存在对某种艺术风格的形成有着非常重要的影响。20 世纪 80 年代初国内政治经济体制的改革、中西文化思想的碰撞引发了人们新的价值理想,借此激发了中国现代书法的产生。(第54 页)

▲由此可见,现代书法的发生受到了国内社会主义市场经济以及西方价值观的影响。在新旧交替的时代中,人们的思想发生了转变,逐渐接受了社会主义市场经济这种新型的经济体制,同时西方价值观注重的个人主体性以及个体价值等特性亦被人们所认可。在此背景下,中国现代书法于 20世纪 80 年代中期展开了形式上的探索。(第 54 页)

▲中国现代书法图式的演变,除了深受时代价值观的影响外,审美观也是必须考虑的因素。纵观三十年来的中国现代书法创作,图式的演变与人们内在审美观的蜕变同样有着密切的联系。(第 54 页)

2016 年

题录：贾佳."传统"与"现代"结合：当代日本书法教育的启示[J].世界文化,2016(8)：61 - 63.

来源：读秀

观点：

▲ 书法艺术教育是高层次的书法教育,并以培养书法家、高级书法人才为教育目标。当代日本书法艺术教育有三个主要途径：一是高等教育机构中的书法专业教育体系进一步完善,为培养高级书法人才提供保障；二是书法家通过开展艺术和艺术教育活动,在进行高水平艺术创作的同时,将具有时代和民族特征的艺术理念和技艺传承下去；三是为国民创造接触高水平书法艺术的机会,培育书法艺术的广阔土壤。(第 62 页)

▲ 综上所述,普及教育、职业教育和艺术教育构成了当代日本书法教育这个整体,三个层次缺一不可。如果说书法家是日本书法教育金字塔的塔尖,那么广大国民就是支撑着塔尖的基座；基座愈宽广、愈坚实,塔身就愈挺拔,塔尖才能立得更高。(第 63 页)

▲ 目前,我国已经意识到书法等传统文化教育在基础教育和社会教育中的重要性并开始采取相关举措。2011 年,教育部依据《国家中长期教育改革和发展规划纲要(2010—2020)》精神,下达了"关于中小学开展书法教育的意见",要求将书法教育定位为基础教育的重要内容之一。而我国许多美学家都曾不约而同地表达过"西方以音乐教化民众,中国以书法教化民众"的观点。中国人的基本审美意识来自书法的线条美与轮廓美,就连西方的画家们都是在看到中国书法艺术之后领悟到绘画中的抽象主义特征的。而与此相对,在信息技术飞速发展的今天,书法却在渐渐远离我们的生活而被束之高阁。作为一门历史悠久的传统文化艺术,书法所展现的民族之魂、所蕴涵的民族精神与气质亘古不变。因此,我们应该最大限度地挖掘其价值,使它作为建设新文明的资源,重新焕发出勃勃生机。(第 63 页)

题录：时胜勋,刘巍.当代书法观念审理与人文价值透视[J].文艺争鸣,2016(6)：93-98.

来源：知网

观点：

▲ 书法是中国传统艺术当中最具民族魅力的一种,今天依然有着深厚的群众基础。但是,近年来,当代书法却问题重重,在遭遇当代艺术、商业资本、市场逻辑之后,书法是什么,书法的本体是什么,书法是人文艺术吗,书法将来该走向何方,就成为迫切的问题了。今天当我们面对汉字书法艺术的时候,肯定会脱口而出,书法具有人文价值,是人文艺术,因为它本于中国文化。(第 93 页)

▲ 魏晋信札、三大行书、狂草等,多是个体精神、情感的流露。篆书、隶书、魏碑、唐楷,这是时代精神的文化表征。在中国文艺史上,对个体(情感、生命、精神)的强调,如《古诗十九首》,如《兰亭序》,如《红楼梦》等;对文化(政教、天下、苍生)的强调,如"诗言志",如儒家之《大学》,如曹丕之《典论·论文》,如张载之"横渠四句"等;对自然之强调,如庄子的《逍遥游》,如陶渊明的《桃花源记》,如山水画之"气韵生动",如李白的天然之美等等,个体境界、文化境界、自然境界构成了中国艺术的人文价值的三重维度。(第95 页)

▲ 书写者所需的是内在精神召唤。真正的书法家不为任何外在呼唤而来,他只是依靠自己的本心来思考天与地、灵与肉。放眼中华大地,书写者们正在忙着训练,忙着展览,忙着宣传,忙着做与艺术无关、与人文无关的事情。我们的呼唤,他们也不会倾听,而真正的书法家也不因无呼唤就不出来。艺术家总是生活在清贫中,甚至赤贫中,但却是精神富有者。像孔子、颜回这样的哲人正是"忧道不忧贫"(《论语·卫灵公》),对艺术家也是如此"忧艺不忧贫"。艺术家都是资本链条中被剥削最严重的一环,但他是精神富有者、精神贵族,在这种清贫中,他实现自己的价值。像巴尔扎克一样,拼命写作挣稿费还债,但从来不粗制滥造。他说：他要用笔完成拿破仑用剑所未能完成的事业。可以说,艺术是生命的爆发,是精神的跃升,是对世界的把握。是这些精神的富有者垒起了人类灿烂辉煌的精神大厦。(第98 页)

题录：李川.丑书之外论丑书 传统之外言传统：丑书和当代书法的现代化问题[J].诗书画,2016(2)：250－260.

来源：知网

观点：

▲丑书作为当代书坛现象之一,肇端于上世纪八十年代末,经过近半个世纪酝酿发酵而蔚为风气,这几年终于爆发了声势浩大的丑书之争。如何公允地评价丑书、进而如何公允地看待丑书现象是当代书法不能绕过的理论问题。从百度上检索丑书,可以见到两种针锋相对的倾向,丑书和丑书现象以反对者居于多数,其所持的理由是丑书背离文化传统,丑书虽以求新求变为宗旨而不免沦于尚奇追怪,且更有人进一步上升到书法腐败的高度,主张坚决予以取缔。支持者则以为丑书乃当下书法文化创新的结果。要而言之,见仁见智,难以一言而绝。（第 250 页）

▲若深究当代丑书的现实根由,这是古典书艺遭遇现代性的必然问题。丑书理论家的主张和实践,不妨视为传统书法现代化转型的突出个案。二十世纪八十年代以来,尤其是一九九〇年前后中国的计划经济向市场经济转型时期,广大民众思想解放,积极性被激发,广泛参与到文化生活的现代建设中去,这就逐渐兴起了当代大众文化。个性解放成为时代主题,强调个性解放、推崇个性自由等观念和日新月异的科技手段开始模塑中国当代的意识形态。（第 252 页）

▲无论从理论上,还是从实践上,丑书书风都与碑派有相应的历史渊源。当代丑书论者,试图将其书法理论和实践赓续尊碑派的书学传统,他们以傅山、刘熙载等人的理论为思想资源,提倡所谓丑书,这是现代丑书派的历史贡献,应予积极肯定。丑书派的症结在于其偏执性,其理由已如上文所说,从传统意义上讲,古人的实践与理论之间实为一体两面关系。丑书之所以成为一个问题,是因为其割裂性和偏执性,将丑从与美的对立中剥离出来而加以张扬。（第 253 页）

▲丑书之所以备受当下追捧,同时也备受时人诟病,其中的原因之一恐怕还在于,现代所谓的"丑"乃是与西方艺术映照的理念,其中蕴含着中西之辩,涉及华夏与外域不同的审美传统和审美风尚。西方有审丑一科,而此"丑"有其特定的指涉,不能简单地与中国文化中的"丑"牵合(比如"丑"角)。

百年以来,欧风美雨所渐,中国心理结构和意识结构不可避免地有所改变而重塑,在文化生活和社会生活不脱西方框架也就是大势所趋了。大众文化的勃兴无疑是西方平等自由之类思想推波助澜的结果,大众文化发展到极端便是解构崇高、神圣和精英的文化,这就势必走向反面,成为庸俗的、审丑的文化。(第 255 页)

▲ 就古典传统的时代化而言,丑书家们功不可没,他们从特定的角度赓续了碑学传统并赋予其鲜活的时代气息。尽管仅着眼于碑学尚不足以开拓书学现代化的新局面。一旦放开手眼,古今一切书迹都理应成为现代书法取资的对象。(第 259 页)

▲ 中国是书法的母国,具有得天独厚的优势。这个优势体现在她是世界上采用象形文字的国家中硕果仅存的文明,也是唯一一个贡献了文字学理论和书法理论的文明。中国书法传统从基本的理念上界定了书法,无论以何种笔书写,无论书写何种文字,书法的核心理念不改,其载道的功能不变,这是古今中外结点下一以贯之的书法之道。(第 260 页)

题录:于广华.符号学视角下的中国书法"现代性"[J].中国书法,2016(4):181-183.

来源:知网

摘要:书法"现代性",不仅仅是现代书法所专属的特质,而且是中国书法固有基因。书法"现代性"有着自身的历史流变过程,这个过程就是艺术实用功能逐渐消解,艺术表意功能逐渐凸显。这代表着艺术自律性发展的一个方向,晚明时期出现的异体字书法,强有力地证实了这一观点。

关键词:现代书法;书法现代性基因;艺术表意;异体字书法

观点:

▲ 同样,现代书法的倡导者也试图将现代书法从传统书法理论体系里剥离出去,认为"如果现代书法还有着与传统书法割不断的联系,或者还带有明显的继承印痕,那它还不是现代书法"这种说法针锋相对,将现代书法与传统书法截然分开。(第 181 页)

▲ 随着书法实用表意功能的消解,书法的形式美感和艺术表意部分其实也就得到了增强,从符号学意义上讲,现代书法侧重于符号文本本身,而

不将书法文本导向实际的表意,不求意义解释,雅各布森认为,一个符号文本同时包括发送者、对象、文本、媒介、符码、接受者六因素。符号的文本不是中性的、平衡的,当文本让其中一个因素成为主导时,就会导向某种相应的特殊意义解释,如果当符号侧重于信息本身时,就出现了"诗性"。该种类型的符号把接受者的注意力引向符号文本本身,这个时候文本本身的品质成为主导,而且这种文本本身的品质,即"诗性",是与"元语言"恰好相反,元语言帮助文本指向意义,重点在于解释,而诗性是让文本回向自身,重点在文本上,不求解释。文字作为一种元语言,有着一种系统性的能指和所指的对应关系,其目的是导向解释,有着强烈的表意功能,传统意义上,书法作为一种符号,书法也包含着文字的元语言性质,但是现代书法故意模糊语义,对文字表意功能进行消解,试图在书法艺术里打破文字的社会规约性质,反对将书法的重点导向文字的表意功能,而将重点导向书法文字本身的形式美,凸显书法"诗性",艺术的非实用性得到体现。(第 181 页)

　　▲ 晚明时期异体字书法现象,其实就是书法内部的现代性因素,受到晚明个性解放思潮激发,在历史流变的过程中所形成的书法变革,书法开始忽略书法与文字以及文学的关系,以异体字作为对书法文字表意功能的反叛与逃离,将重心落在书法形式本身,并且以"画入书法"凸显书法笔墨形式意味。这些现代书法的内涵出现在了晚明书法当中,表明了"现代性"是书法固有基因,以书法现代性概念去理解书法,建立了传统书法与现代书法的连接点,从另一个角度也说明了"中国书法固有的'现代性基因'本身具有其他艺术媒介难以企及的包容空间",这或许对国际化背景下中国书法如何发展有所启迪。(第 183 页)

题录：李川.王冬龄"乱书"乱谈：现代性论争中的书法[J].诗书画,2016 (4)：68 - 73.

来源：维普

观点：

　　▲ 从书法之与装置结合的角度理解,书法其实已经完全抛开了传统的内在精神,而寻求与域外文化的妥协。(第 70 页)

　　▲ 乱书以传统经典为主要内容,以书法为表达手段,无论传统经典和书

法都无疑是内蕴极为浑厚的；西方装置艺术当然也自有其鲜活的艺术土壤。然而这两者或许离之则双美、合之则两伤。太庙的展览会上，乱书《易经》的巨镜置入古建之内，并没有真正收到和谐一体的效果，而刺眼的方整的镜面或柔和的楹柱、典雅的屋顶恰恰构成强烈的反差，这种反差给人以一种鲜明的艺术马赛克之感。它隐喻了现代艺术仅止于生活碎片这一严峻的事实。（第 72 页）

▲ 正是由于这种普遍参与理念，现代化的设计方成其为可能。现代艺术无论其实际上的效果如何，其以人类的普遍参与为前提乃是不言自明的，博物馆、展览馆便是最显豁的证明。鉴于现代艺术以人人参与为其前提，平民精神、大众旨趣便是其题中应有之义。因此，作为现代西方艺术的装置而言，其背后潜在的欣赏者便是所有人。而中国古典书法乃是士大夫的艺术，换言之，从本质上隶属于精英阶层，它以小范围内的士人为其预设的欣赏者，从而也就牢固地坚守文人意趣（这和诗歌、文人画乃是同样的道理，故小说被纳入经典之前，古代士人耻于为说部者流），从未指望所有人的参与。一言以蔽之，古典书法与现代西方装置之间的问题，便是如何调和士人趣味和平民精神之间的巨大罅隙。然而这两者显然难以根本调和，若强行调和，势必以损伤古典精神为其代价，这也就是书法现代转型中必然遭遇的瓶颈。（第 73 页）

题录：原以婧.现代书法刍议[J].艺海,2016(6)：75-76.

来源：知网

摘要：现代书法是有别于传统书法的新模式，其思想观念、创作式样和审美个性，都有独特的艺术欣赏价值。对现代书法的生存现状、发展问题及未来走向作学术分析和探讨，不仅对其成长有益，对整个书坛向深度发展也有一定的学术价值和重要意义。

关键词：现代书法；书法本体；书法艺术；书法创作

观点：

▲ 现代书法，是改革开放之后出现的书法领域的新概念，是相对于传统书法的新形式。对其诞生和发展作出分析、研究、探索和梳理，于当今书坛向纵深度发展有相当的借鉴价值。（第 75 页）

▲现代书法是现代化的书法,其现代性与传统性相对应,一些书法家借以西方视觉艺术的观念来改良中国的书法艺术,作为当代中国书法思潮下一种书法现象,虽然它在中国书法由古典向当代转型的过程中提供了一个不同视觉的尝试,然而现代书法是反书法传统本质而形成的艺术,是传统书法的变异,是反书法、非书法。因此现代书法只是区别于传统书法而临时取的名字。(第 75 页)

▲不论现代书法的创作方式如何转变,它都离不开反传统书法本质这个主题。反书法本质思想来源于本质主义与反本质主义,因此,现代书法创作首先要理解书法本质是什么。(第 76 页)

▲现代书法创作发展的致命来源于成就现代书法理论的反本质主义的致命。反本质主义途径有两种策略,一是在承认本质存在的基础上解构本质,二是在不承认本质存在的基础上寻求相似家族。本质属性的有限性决定第一种反本质途径的有限性,事物相似家族的有限性决定第二种反本质途径的有限性,当有限的反本质途径逐渐被发掘,而剩下的可发掘的反本质途径就越来越少。相应的,以反本质主义为基础的反书法本质的途径就越来越少。此外,艺术的新颖性决定现代书法创作模式的不可复制性,因此现代书法创作式微也就在所难免。(第 76 页)

▲现代书法创作有两种未来:其一是现代书法必然以某种形式写入中国书法史、中国艺术史或世界艺术史;其二是现代书法创作将作为曾经辉煌的历史走向式微,甚至终结,最终回归传统。除非,现代书法重新界定。(第 76 页)

题录: 曹意强.心灵行迹与现代书法实验:论邱振中的艺术[J].艺术工作,2016(2):47-49.

来源: 知网

观点:

▲书画同源这个命题对近代艺术的意义也许大于在古代的实际功效。吴道子学书不成而成画圣。引书法入画铸就了中国文人写意传统,而欧洲抽象艺术则把中国书法的书写性提升为绘画的现代本质。从中国的唐宋到清代,从欧洲的文艺复兴到西方现代,绘画同趋于书法。当然,这并非就图

像表象而言,而是从绘画观念与方法论而言:绘画是一种书写而非描绘形式。(第47页)

▲艺术史给我们的一个教训是不要过快地否定看似古怪乃至荒唐的艺术实验。其积极的方面是让艺术家和批评家都处于开放的状态,而不是预设一个完美的西方模式或完美的中国传统局限自身的价值判断。(第49页)

题录:任平.形式强化和艺术大众化:现代书法的特征与走向[J].书法,2016(9):134-137.

来源:知网

观点:

▲传统书法的内容都是双重性的,即文字本身表达的信息内容和文字的个性化形态所表达的思想情感内容。历史遗留下来的作品几乎全都与文字传递信息功能有着直接的关系。文字内容决定书法形式,即字体、布局、线条形态和结构特点,都是服从于文字内容这个"大局"的。书写中产生的文字个性化形态,其带来的情感内容(艺术性)只是文字表达的一项副产品。当然这主要是针对书写主体而言,也是针对书法在过去并没有被当作一门独立的艺术这一事实而言。(第134页)

▲现代人书写传统书法,从本质上来说是对古人书写过程的一次重新演练。同样是先选择内容,同样是依据内容考虑布白等形式问题,但不再有古人的那种"率意"。现代人写传统书法,在文辞、格式、笔法、章法上基本秉承古人的范式,其过程更多是"生产"式的。生产就不是纯粹意义上的创造。这样的"生产",也可以看作是对前人所有无意识行为的一种筛选和强化,对古代令人叹服的艺术创造的一种行为体验,因此其本身也是审美的。当然现代人的传统书法作品多有别开生面者,即使是对前人笔法的重新整合也是一种创造,而新时代自有新思维,新思维必有新意境。(第134页)

▲传统书法作为艺术,是比较精英化的。对"形式强化"特别敏感、经常关注、主动加以提炼改造的都是历代的上层文人。他们或是对民间已经存在的形式强化因素吸收改造,或是通过自己(往往是师徒几代人)的反复艺术实践走向创造。"颜体"的形成、王羲之的成功都说明了这一点。能享受

这种形式"新异"带来的快感的,最初也是上层的文人,因为这需要情感的认同和闲暇的心境,再说对文字的形式美的赏评,本身就是所谓文字之交的伴生物,是中国文人间的一种特殊的文化对话。但恰恰就是因为书法植根于汉字这一基本的特性,使得每一项成功的形态变革会很快地随着汉字的使用而得到推广普及。虽然不排除有统治者的导向作用,但中国书法的传承过去是现在也仍旧是依赖于它的大众化,事实上中国大地书迹的无处不在,也培养了大众的欣赏鉴别能力。(第 136 页)

题录:顿子斌.中国现代书法的内在理路[J].中国艺术,2016(1):111-112.

来源:知网

观点:

▲进入 20 世纪 90 年代,现代书法家们陆续走向了进一步抽象(书法本就抽象)。应该说这标志现代书法真正迈向现代,走向深入。迄今为止,抽象成为现代书法的主流。艺术家渴望超越语义,由汉字表层结构走向深层结构。濮列平追寻音乐化的目标,寻找线条与情感的对应关系。刘懿则找到了建筑性的结构。顿子斌则发现汉字是圆的,太极图式构成其终极隐性结构。(第 112 页)

▲汉字艺术从象形到抽象表现是一次革命,再到自象又是一次革命。自象有象,其象自生——既不来自于对自然的模仿,亦非来自于对自然的抽象,而是借助汉字这一隐性结构生发而成。濮列平、邵岩、张大我部分近期作品,张强的互动书写与顿子斌的汉字幻象均属"自象"范畴。(第 112 页)

▲从象形到抽象到自象是现代书法发展的内在理路,它们并存不悖。现代书法从书法出发,继而离书法出走,走向对汉字艺术潜能更大范围的开掘。(第 112 页)

2017 年

题录:朱海林.当代书法批评中书法媒体存在的问题及对策[J].中国书

法,2017(22):70-73.

来源:读秀

摘要:本文从传播学的角度出发,以书法期刊、报纸为研究对象,探讨了当代书法批评中书法媒体存在的问题,并提出建立"顶层设计"与"谱系重构"并行的书法批评机制、结合"网络媒体"的优势加快媒体的产业转型与升级、培养书法批评队伍与建立书法评价体系三个方面的对策,以期对当代书法批评机制与评价体系的建设有所启示。

关键词:书法批评;书法媒体;期刊与报纸;问题与对策

观点:

▲书法媒体的针砭时弊职能的缺失。书法媒体虽然是当代书法批评的主要平台,但是当下书法批评"乱象"丛生,批评功能甚至逐渐失去,书法媒体有不可推卸的责任。(第71页)

▲书法媒体的行业规范与职业道德的缺失。在当下的书法批评环境中,固然有些批评家回避真正的书法批评。但是,书法期刊、报纸等媒体作为书法批评内容"把关"的一个重要环节,对"不正之风"不但不遏制,有些媒体反而对此视而不见或"煽风点火"。(第71页)

▲当代书法批评的建设是一项系统工程,对书法媒体探讨只是其中的一个方面。尽管当前的书法媒体在书法批评中有不尽人意之处,但是书法媒体依然在当代书法批评中起着不可替代的主导作用。当前书法期刊、报纸在书法批评中所存在的问题,既有针砭时弊功能的缺失、行业规范与职业道德的缺失等内部的因素,也有互联网的冲击下,书法媒体信息的滞后与互动机制的不完善,以及社会风气的影响等外在的原因。在思考当代书法批评的生态时,不仅要考虑书法批评家的学养、被批评者的水平和读者对评论的接受能力等方面,更要审视整个书坛的风气,以便对当代书法批评有整体的了解。(第73页)

题录:王南溟."现代书法"需要回顾[J].财富堂,2017(9):1-2.

来源:全国图书馆参考咨询服务平台

观点:

▲20世纪80年代晚期到90年代早期,是现代书法遭骂声一片的时期,

在美术评论家那里质疑最多的是,现代书法的抽象化就是抽象画而不是书法了,为书法找到与抽象画的边界,成为他们看待这个问题的最先反应。(第 1 页)

▲1991 年的"中国·上海现代书法展"在当时的上海美术家协会画廊举办,这是一个在今天看来依然很重要的展览。它的重要性不在于作品本身,而在于展览期间参展书法家与观众之间的争吵。现代书法需要在争吵中确立价值,当时的现代书法孤立无援,美术界认识不到它的重要性,传统书法界拼命反对,理论界把它归到抽象画领域而否定其现代书法的价值。(第 1 页)

▲朱青生回国后,首先把现代书法作为他想要建立的中国现代艺术的内容去思考和推动。这个时候,现代书法已经不局限于日本现代派书法的"少字数·象书"、近代诗文派和前卫派,而是结合了与现代艺术不同的前卫艺术理念的书法实践。这样的领域虽然不被那些书法本质主义者视为书法,但其实它是讨论了观念艺术新的生长点,这也是朱青生在理论上加以论证的内容。就这样的话题我与朱青生一直讨论到今天,共同讨论一个更加开放的书法空间,尽管这个书法空间在当时是一个冷门话题,没有从事过书法实践训练的人无法进入任何一根线条情境中。这作为一个高高的门槛挡住了无数人,直到现在美术批评界虽已有人重视书写性,但谈书写性的人十有八九没有书写性鉴赏力,使书写性成为一种套话,而如何有书写性在他们那里更像是一个迷宫,被误认为有了轮廓线就有了书写性,那是严重不懂书写性艺术的结果。(第 1 页)

题录:陈平安.论魏碑书风对当代书法创作的影响[J].渭南师范学院学报,2017(3):87 - 91.

来源:超星期刊

摘要:魏碑是我国历史上南北朝时期出现的一种以斜画紧结、点画方峻为基本特征的楷书书体,其"雄强质朴"的艺术风格对中国当代的书法创作造成了一定的影响,开拓了中国书法的表现空间。当代艺术家对魏碑的美学特征及对"文本"解读的误解值得当代书坛反思。文章论述了魏碑书风的成因和当代书坛创作过程中效法魏碑的现状,探讨了其对当代书法创作

的影响,以引起我们的关注和深思。

关键词：魏碑；当代书法；影响

观点：

▲ 魏碑书风的文化表达是"雄强质朴,豪壮的生命来源和以风骨为标志的内在精神"。当前魏书创作的不尽人意是一种客观存在,这一点和当代人的文化取向关系甚为密切。有当代艺术家对魏碑的美学特征及对"文本"解读的误解,也有其文化心理局限性的原因。当代书坛中效法魏碑书风而进行书法创作过程中出现的喜人景观和种种令人担忧景象,值得当代每位艺术家关注和深思。(第 87 页)

▲ 人类在追求物质生活发展的同时,精神生活的需求也在发展。艺术是作为人类的精神生活资料,满足精神生活需要,从而进入到人的精神生活天地之中。所以也可以肯定地说,艺术也只有在适应和满足人类的精神生活后,艺术的存在才更具有意义。当代人类创造社会文明,也使自己失去了原始的拙。人类在社会生活中难以找回失去的拙以后,人们就要在其精神生活中寻得补偿,艺术就是满足这种需要,寻求补偿的重要形态。这种追求补偿反映到书法艺术也不例外,于是当代出现了既厌帖学又怕背离帖学,既寻求朴拙又怕失帖法的矛盾。这种被压抑的书法心理,一旦被一种具有朴拙和率真的书法风格所引发,人们就突破帖学规范,冲向碑书。碑书之兴,在于借古朴、粗拙的形式改造帖学之妍,以补精神生活之缺失,实质原因在此。(第 88 页)

▲ 当代魏碑书风的热衷效法,在某些方面来说是一股大潮、一种风尚。书法家在追求书法艺术的道路上苦苦探索,在精神上要寻求灵感和新意,能够探寻出有别于同时代书家的书风面貌。继承传统的目的在于寻求自我的个性,个人面目不可能凭空瞎想,必须继承且踏实地去做。在当代书法艺术大繁荣的时代,众多当代书法家把取法定位在纯朴自然的魏碑书法中,因为魏碑书法有它的自由空间,发挥的能动性比较大。在其中继承吸收,不断探索,形成的书法风格面目自然有别于南派优雅甜美的书风,自我的价值也体现了出来。从这些方面看,当代众多书家研习魏碑这种书风似乎是一种必然趋势。魏碑碑刻作品众多,眼花缭乱,难以统计,而且碑刻作品本身的书法艺术性也良莠不齐。当代许多书法家在魏碑书法艺术的审美取法上必须

要加以甄别,探寻规律并加以思考。(第 88 页)

▲魏碑碑刻书法是中国书法史上的一朵奇葩,从它的形成与发展,到不断地被书法艺术家们推崇和挖掘。因为魏碑书体可借鉴的艺术空间太大,太多的书法信息等着我们去发现。当然在继承学习魏碑书风的过程中一定要兼收并蓄,明白其中的碑刻文化。不能盲目,魏碑书法的作品面目很多,它对当代书法的创作具有一定的意义。审视魏碑书法,我们不难发现书法艺术的自身规律是分流的,是多方位的。兼收并蓄,厚积薄发,重点在于取源探典者难,取源避流者更难。要真正理解魏碑书法,通过认真揣摩和实践,看到它的内在精神。从本质意义上理解,我们应该站在时代的高度审视魏碑传统,对其效应于当代书法创作进行全方位的反思和审读。在繁荣发展中国书法艺术的今天,需要书法家有最新最好的上乘佳作,这也是对发展中国传统书法艺术不可磨灭的贡献。(第 91 页)

题录:谢建军.意象美学视野下当代书法创作理论模式研究评析[J].中国书法,2017(22):48 - 53.

来源:读秀

摘要:书法美学原理的基本立场决定了当代书法创作理论模式研究的思想前提、方向和可行性。书法美学原理可以分为辩证、范畴和意象美学三个层次,辩证美学可以分析,范畴美学可以期待,意象美学只能体验,这三个层次同时可以演化为三种创作理论模式。在这样的视野之下,当代书法创作理论模式研究在思想前提、美学立场、分类标准和实践意义等方面需要重新评估与建构。

关键词:当代书法;创作理论;模式;意象;美学原理

观点:

▲第一,书法艺术的创作过程不仅仅是一个技艺或者艺术理念的实现过程,而且还是创作主体哲学观念和审美理念的实现过程,这一立场回归了作为艺术作品的书法创作的美学哲学品位。(第 50 页)

▲第二,清理当代书法创作理论模式研究的立场还必须处理好"历史与逻辑"和"现实与自由"之间的关系。黄君关于书法创作模式的分类就体现了历史与逻辑的结合,同时也考虑到了创作中的现实与自由问题,其所提

出的趣味性、实用性、情感性、理念性和灵感性创作模式的分类建立在书法理论发展的历史基础之上,同时以创作意识的分析为突破口,将历史发展过程中的创作模式做逻辑的分析,因此才有了这样五种创作模式分类,而当代书法创作中的实现情况也可以通过这种分类方式来予以阐释和说明。(第51页)

▲第三,书法创作模式研究还要注意一个立场,即本位的境界的立场也是进化的创新的立场。书法作为艺术学科中的一个门类,在更高的层面上属于人文学科。人文学科和自然学科最大的区别即在于人文学科的研究必须回溯历史、重复历史、复兴历史,当然也可以创造历史,而自然科学的发展往往是在否定历史中不断进步的。因此,在书法艺术的创作中,我们可以不断提升艺术作品的内涵与境界,但是我们很难说我们创作的作品就比古人先进,当代书法创作是进步的,古人的创作是保守的。(第51页)

题录:陆标.中国碑学与日本现代书法[J].中国书法,2017(4):114-115.

来源:知网

摘要:日本书法长期以来犹如中国书法的支流,但随着清末碑学书法传入日本,日本现代书法开始兴起,作品以巧妙的构思、大胆的用墨、浓烈的感情给艺术界留下了很深的印象。本文尝试探讨中国碑学对日本现代书法所产生的影响,以及日本书家是如何在中西文化的碰撞与交流中发现了碑学的现代性,并将其进一步放大,成就了日本现代书法。这改变了中日书法交流中日本长期居于接受者的局面,同时也给中国书法的发展提供了思考和借鉴。

关键词:现代性;书法创作;问题境遇;时代特征

观点:

▲清代碑学雄强豪放,不同于帖学的遒媚。经过了金农、邓石如、何绍基等一批书家的实践探索以及阮元、包世臣、康有为的理论研究,在清末终成大观。尤其是碑学打破了帖学独揽书坛的局面,开放了书法新格局。(第114页)

▲我们的东邻日本,在古代一直生活在汉文化圈内,深得中国文化滋养

浸润,其中包括中国书法。日本的书法长期以来犹如中国书法的支流,但日本是一个能"拿来"亦会化为己有的国家。在日本奈良平安时期,受到中国唐朝传入的王羲之书法影响,形成了日本独特的假名书法。清末,碑学书法传入日本,引起日本书界的轰动,但是他们并没有仅停留在表象,而是在西方现代艺术思潮的影响下,挖掘出了碑学所蕴含的现代性,并使其走向了世界。（第 114 页）

▲在碑学书法的影响下,日本书法出现了最能体现现代性的少字数书和墨象派书法。总结它们的成因,不能讳言碑学书法对它们的影响,也必须承认日本书家正是在中西文化的碰撞、交流的语境下,以一个他者的眼光发现了碑学的现代性,并能进一步放大,才成就了日本现代书法。日本现代书法的兴起,改变了中日书法交流中日本长期居于接受者的局面,给中国书法的发展也提供了借鉴和思考。（第 115 页）

题录：姜寿田.草书与抽象表现主义：兼论"现代书法"的无名化[J].书法,2017(6)：36 - 39.

来源：知网

观点：

▲西方绘画自二十世纪初印象派之后,开始注重主观精神与笔触、线条表现。至立体派、野兽派,更加注重线条的营构。如马蒂斯的线描女性人体,便是著例。毕加索则曾言及,如在中国, 将会是一个书法家而不是画家。二十世纪初中期,随着西方现代抽象主义的发展,抽象表现主义的代表人物皆表现出对中国书法尤其是草书线条的兴味与摄取,如马克·托比、弗·克莱恩、亨利·米肖、波洛克。作为一种创作审美潮流,或被称作书法画、白色书法、行动绘画,而作为西方画家,他们并不讳言受到来自中国书法的影响。（第 36 页）

▲汉字的符号化,是汉字对宇宙自然的第一次抽象;书法则是在汉字符号基础上的二次抽象。这种抽象是一种审美抽象,即按照美与情感逻辑的抽象。它以自由书写的方式,以线条为情感表达,使法成为反映生命感悟的情感符号,这在草书中臻于最高表现。由此,草书的抽象已摆脱"形"的现象,而是唯观神采,不见字形。徐渭径言,"天下无物非草书", 草书遂

混化万类,成为抽象化的表现主义艺术。(第 37 页)

▲ 毋庸置疑,只有建立在书法本体基础上的现代性才是真正具有价值的,而书法本身所含蕴的现代性表明,书法现代性的追寻与表现是由书家个体才能与时代精神碰撞激荡所发掘的。书法经典书家尤其是草书家所表现出的宇宙意识和天下无物非草书的空间表现力与高度抽象性在很大程度上回应了哪些传统书法不具备空间表现力而必须消解汉字的偏执武断观念。(第 39 页)

题录: 段少华.论"现代性"语境中的书法创作[J].中国书法,2017(18):183-185.

来源: 读秀

摘要: 当代书法创作面临着前所未有的新环境,传统与现代之间的转型伴随着文化自觉意识的淡薄而变得更为艰难。"现代性"语境下书法艺术正处于一种"问题境遇"的阶段,集中体现为书法创作的市场性和多元性,两者都对书法创作的自觉性和独立性提出了挑战。书家如何保持内在的独立艺术人格将会是应对挑战的必要前提。当代社会娱乐形式的丰富也冲击着书法存在的必要性。在一系列的"问题境遇"中,书法的时代性尚未彰显,脱离书法作品而对书法现象和观念的概括不会成为现代书法的时代特征。

关键词: 现代性;书法创作;问题境遇;时代特征

观点:

▲ 对当代社会语境的分析无非是想抽取当代大众看待艺术的心态。在现代社会所孕育的现代文明中,文化本身所表现出的"现代性"特征是不可否认的,而作为文化主要组成部分的艺术同样是身着"现代性"的外衣,大众看待艺术的心态是以一种"现代性"文明所有的心态。(第 183 页)

▲ 社会环境的变化直接给书法带来了生存环境的巨变,面对这种变化,书法一度疲于为自己的合法身份而论证,却又在得到认可之初毫无准备地成为全国风靡的热潮,这股热浪还未冷却之时书法随即迎来了现代艺术嬗变的考量,发源于日本的"现代书风"迅速在国内扎根生长,在伴随着国际化、市场化的逐步展开中,书法挪步到今天。近代书法史的一系列遭遇可谓是彻底翻了书法的老底,无论是愿意还是不愿意,被注视的内容都被各种目

光打量了一通,经过这一遭,我们作为历史的后来者仿佛是弄懂了书法的诸多本质问题,其实是不知不觉地认可了对书法的现代性阐述。(第 184 页)

▲ 任何一种表现形式的创新本身如果得不到持续深入的探索,仅仅停留在一种表面的浅尝辄止,我们不免会将其看作是以满足人们好奇心而达到某种目标的表演行为。如果书法创作是以表达自己的性情为目的,那么就没有必要一味强调创新,只要有一种适合的表现方式就可以,而"新"的并不一定就是适合的,传统的也未必就是不适合的,生物的进化论模式早已被论证并不适用艺术的发展。其实,创新的前提一定是要有深入学习传统的基础。(第 185 页)

题录:王冬龄.现代书法的创作实践与理论建构[J].中国书法,2017(3):56 - 65.

来源:知网

观点:

▲ 一般观念认为,一门艺术的当代性就意味着对传统的颠覆,这是一种狭隘的看法,根本没有认识到当代人生活的多元性和精神需要的丰富性。人们需要咖啡也需要清茶一杯,也就是说,所谓的当代性既指新鲜的事物,又指向旧的东西。当然,这种旧东西不是已经死亡的事物,而是仍然活在当下。(第 57 页)

▲ 书法的当代性还体现在另一方面,那就是书法虽然古老,但是却具备当代艺术的品格和气质。或者说,书法的艺术精神契合当代艺术的人文气质。正像老子哲学思想契合现代哲学的一些学派观念,书法的内涵具备不可思议的现当代艺术的精神力量。历史在这里既不是循环,也不是螺旋式发展,似乎逆向发展了,在时间的相对运动中,在东西方的空间转换中,当代是原始,原始恰是当代。(第 58 页)

▲ 艺术源于实用,但是人类精神的跋涉至十九世纪末二十世纪初,由原始对自然的依赖转变为人对自身的精神极其自信,可以说是科学击败了上帝,这种自信也波及艺术领域。抽象艺术蓬勃发展并与具象艺术并驾齐驱,抽象艺术家自信能赋予抽象的线条、色彩以具体的情感,如康定斯基以色彩唤醒情感而证明抽象艺术的力量。(第 59 页)

题录：刘宗超.“大艺术观”与当代书学研究[J].中国书法，2017(24)：20-27,1.

来源：知网

观点：

▲ 世间本没有“艺术”其物，“艺术”只是一个概念，就像世间没有抽象的“水果”一样，艺术研究总要落实到具体的门类上。学术意义上的“艺术学”，指的是对艺术进行综合研究，探讨其规律的学科。从整体上看，“艺术”是由艺术自身之“内生态”与外在相关的“外生态”两大系统构成。“内生态”指具体的艺术门类，如音乐、美术、艺术设计、戏剧戏曲、电影、广播电视、舞蹈，每个门类下又包括更为具体的艺术样式，如“美术”一般又包括如下样式：绘画、雕塑、工艺、建筑与园林艺术、书法、摄影。而“书法”在当代又有毛笔书法、硬笔书法、篆刻、现代刻字艺术等更为具体的样式。艺术“外生态”是指影响艺术状态的一系列巨大的社会力量——人、自然、社会、文化、经济、宗教、技术、政治、法律等因素，它们往往是艺术发生发展的动力因素。（第21页）

▲ 书法艺术作为“大艺术”下的二级门类，“书法学”学科的内容体系建构完全可以借鉴参考张道一先生关于艺术学理论学科体系的建构方法。由此，“书法学”学科建构也大致分为两大块面。（第21页）

▲ “书法学”在“大艺术”中的学科位置，直接决定了当前书学研究的方向、观念和方法。以“大艺术观”来定位书法研究，书学研究便有了开阔的视野。（第23页）

▲ 当代书坛，信息快捷，材料繁杂，研究上重在博收约取，去芜存菁，发现内在的创变理路。当我找到当代书法发展的“问题”情境时，其中的发展理路也就愈发清晰起来。（第24页）

▲ 书法艺术是在汉字使用基础上发展而来的独特艺术门类，不同于其他艺术门类的正是这一点。人文素养和国学修养对书法家（书法理论家）的要求是非常高的。书法家写错汉字是专业素养所不允许的。在书法界，无论以技术型为主还是理论型为主的专家，都应该尽量兼顾艺术实践与学术研究。把二者对立起来的倾向是不可取的。（第25页）

题录：胡抗美.放飞的思维：王佳宁的现代书法意识[J].东方艺术，2017

(24)：116－119.

来源：知网

观点：

▲现代书法不仅是时间或编年概念，重要的是其艺术概念。张芝、张旭、怀素、黄山谷、杨维桢、徐渭等书法家，虽然生长在古代，但他们的草书都具有现代性。相反，今天一些所谓的书法家的书法却明显的缺乏现代意识，老气横秋，八股气十足，观念陈旧得令人难以置信。考察现代书法的现代性概念，不仅要看相对于传统其存在的价值，还要考察其与西方现代艺术、前现代和后现代的关系，因为现代书法兴起之时，正值我国改革开放动员期，许多西方艺术思潮以不同形式输入并影响我国的艺术创作和艺术思想。（第116页）

▲"艺术观念是现代书法的首要精神特质"。在观念型的艺术家眼中思维本身即存在的意义、无形的观念足以构成一件富有精神涵义的艺术品，观念的意义超越了作品中的所动用的一切物品、材料、媒介以及创作手法与表现方式，甚至超过了艺术品本身。（第117页）

▲应该说，佳宁的现代书法意识与其对传统书法的学习有着密切的联系。她的小楷由钟繇、王羲之入手，尤爱文徵明《落花诗》；隶书在《礼器碑》《曹全碑》上下了很大功夫；篆书长期临摹李斯《峄山碑》和李阳冰《三坟记》；草书取法更为广泛，从二王手札到孙过庭《书谱》，从张旭《古诗四帖》、怀素《自叙帖》到明清王铎、傅山诸家，无不孜孜以求，并化为创作的力量，也作为思考现代书法的源泉。佳宁现代书法意识中保持着中国书法的审美理想，其现代书法创作中体现的底线意识均来源于此。（第118页）

▲佳宁与整天只埋头写字的人相比，已经具备了自己的优势，她一方面注重自己的书法艺术实践，并且在创作上取得了可喜的成绩；另一方面，她更注重书法艺术的理论思考，并且勇于探索书法艺术中的诸多敏感问题，这在各种展览风行一时的当下，十分难能可贵！我以为，真正书写书法史的人一定是书法思想家，所以佳宁立足于书法理论研究，将决定着她的发展前景，如果一如既往地坚持下去，她一定会比常人跑得更快、飞得更高。（第118页）

题录：王见.井上有一的艺术与"现代性"[J].意林文汇,2019(15)：16‑19.

来源：知网

观点：

▲ 如果把井上有一的艺术完全看成"书法"，似乎又与中国的"书法"传统有些离经叛道；如果是当成所谓的"现代书法"，又好像有了"古代书法"必然发展成"现代书法"的逻辑关系。实际上，井上之书与中国书法的传统既有一致的价值追求，也有相反的价值取向，所以当成"现代书法"也不妥。或按欧洲"现代主义"绘画的语境，把井上的"书法"当成"现代主义"的绘画看，似乎还比较对路。（第16页）

▲ 那么井上有一就不是欧洲现代绘画的门徒，也不是中国书法的反叛。但他的艺术既与中国书法一脉相承，又对欧洲现代绘画当中东方精神的"现代性"参透至深。因而与中国传统书法合规，与欧洲现代主义绘画一致。（第17页）

▲ 井上有一既能把握现代主义的审美走向，又能跳出现代绘画当中浓厚的欧洲文化意味的定式。同时又把恪守传统汉字书法的经典要求，转变成具有现代性意味的审美情趣。三位一体。此乃研究井上有一艺术最具价值、最具意义的地方。（第19页）

题录：李川.书法乎？书道乎？艺术乎？：从古今"艺术"观反思井上有一及日本现代书法[J].诗书画,2017(1)：103‑116,265.

来源：知网

观点：

▲ 井上有一是对中国当代书坛影响甚大的域外书家之一，他以"书法的解放""书法是万人的艺术"等论点为中国书界所熟悉。从某种意义上说，井上有一等日本现代书法流派对中国现代书法的勃兴起了推波助澜之功，理解中国现代书法不能绕过此人。然井上有一又是个相当特殊而复杂的存在。论其身份，他是一位日本书家，受教于上田桑鸠，浸润于东瀛而非大陆的书法传统；这两个传统之间偏偏是治丝益棼的错综关系。更为切要的问题是，井上有一的书法主张又恰恰具有极强的现代艺术特征，他虽然出于古

典传统，却是以现代书家的面目而名世，难以将其置于传统书论畛域进行评价；而对于现代书法，国内理论界虽然耳熟却未必能详，因此如何恰当地把握井上有一属一道难题。理解井上有一必须以理解日本现代书法传统为其前提和关键；而理解日本现代书法又必须对西方抽象艺术理论作适当的反思，同时势必回溯日本古典书道传统。（第 103 页）

▲论少字数书法，井上有一的成就不及手岛右卿；论调和体书法，他又没有金子鸥亭那样的书坛首倡者地位。何以其有如此广泛的影响力呢？除了实际的现代派书法创作业绩之外，井上有一之所以广受关注，恐怕在于他那两句振聋发聩的呐喊："书法是万人的艺术""书法的解放"。他以一种极其平民化的姿态将书法的现代性特征推阐到极致，这便是井上有一的独特性之所在。井上有一的存在，乃是平凡的存在，他之所以杰出，乃是平凡者之倔强的生存姿态的杰出。所谓"知人乃可论事"，此理可一以贯之于论书。（第 104 页）

▲将书法阑入艺术的藩篱之中，乃有诸如以下的新变，古典书法之以实用功能而兼具审美功能的综合特质蜕化为独尚疏泄性情、转移心绪意趣为目的的"艺术品"。而现代派书家又赋予其所谓"艺术独立"的名义，本着所谓"为艺术而艺术"的现代品格，按模脱墼，描头画角，有意义、有内涵的文字仅止于造型需要的形式素材，脱离实际内容的纯视觉形式成为现代艺术的前提。（第 105 页）

▲要破解现代书法的无物之阵迷局，从西方现代艺术观入手无异于作茧自缚；必须开阔视野，从非西方的、非现代的眼光反思现代艺术、现代书法。就艺术这一线而言，应当以对西方古典的反思为其前提，进而联及其他区域。就书法这一线而言，应当以对书法本身观念的反思为其前提。而古典传统乃是照察现代艺术现代书法的背景。（第 106 页）

▲就这个脉络而言，日本书法与中国书法之间存在亦步亦趋的关系，杨守敬在中国书法传统中并不算一流人物，清末民初书法名家辈出，人才济济。康有为、梁启超、吴昌硕、李瑞清、沈曾值、于右任等更是开启了中国书法现代转型之路，日本虽有明治维新的历史成功，然书道仍寂然，然嗣后遂走上军国主义扩张道路，文化沦为政治和军事宣传的工具，直到二战以后乃有现代书法的兴起。然现代书法的基本理念和套路仍不出古典范畴，比如

西川宁出于西川春洞,而后者问学于晚明诸位碑学大家。因这层原因,西川宁的大字横匾、点画顿挫,多有北碑的影响;青山杉雨喜作鸟虫书,不难看出金石的印迹。从这一角度来看,现代书法根本上仍属于传统书法畛域。就文化脉络而言,它从根本上属于由华夏道脉所开启的斯文传统,而与基于西方文脉的艺术传统殊途异派。(第108页)

▲职是之故,现代书法欲克服其流弊,或者说欲重振书法的风操,重拾古典"艺术"精神的坠绪便是必然之途。然重拾坠绪,并不意味着单纯的复古,而在于以今日之眼光重新审查古典传统。古典传统并非先天给定之物,而是因时而变的阐释之传统。就今日之眼光看,古典传统应当具有世界襟怀。(第110页)

题录: 方汉文,马宾,虞亦清.中国现代"生态书法"与东亚现代派书法[J].盐城工学院学报(社会科学版),2017(2):52-56.

来源: 知网

摘要: 中国生态书法是一种现代书法,是"天人合一"的书写方式,追求人类主体与自然之间和谐相处的文字书写方式,是当代"生态艺术"(人体艺术、自然介质与动植物艺术)的一种。生态书法取意"道法自然",依据儒学的生态思想创立。通过自然万物的客体意象与主体审美观念的辩证作用,形成中国现代书法特有的"天行健君子自强不息"的书法原则。而日本现代派书法则继承了禅宗书体与西方现代派艺术精神,使得东亚现代书坛具有多元性与现代性。

关键词: 生态书法;现代书法;东亚现代派书法

观点:

▲"生态书法"是指将中国汉字书以不同色彩与字体书写在人体、人工产品和自然物体之上的一种新兴艺术,表达主体审美观念与自然意象之间的文明关系,成为当代世界艺术独特的新种类,被广泛运用于人体彩绘、刺青、行为艺术、体育运动、街头艺术与创意书法绘画之中。从本质上来看,生态书法是对人类与自然的生态平衡与可持续发展的理念进行想象表达与再建的艺术。(第52页)

▲"生态书法"并不追求传统楷书端庄的形体,而是表达作者胸怀中的

浩气。而这种心性表达又必须合于自然的原生态,人类不是征服生然,而是
与自然和谐相处,这是"生态书法"的美学观念。(第 52 页)

▲ 漫长的东亚文化交流史上,中日之间书法交流有两个高峰时期,一个
是元代的"日僧入元",中国唐代以来的僧人书法大量传入日本。虽然离唐
代中日文化的鼎盛时代已是过后百多年,而元代又只是一个不足百年的短
命王朝。但是蓄之既久,其发必速。禅宗书法独特的审美经历了宋代日本
闭关的压抑,立即成为日本书法革新的动力。第二个高峰则是在江户时期
再次兴起的中国书法热潮。但是必须注意,日本书法家从早期的模仿发展
到创立本民族书法革新,这种革新的美学来源正是禅宗与佛教名家。首先
是大名鼎鼎的怀素草书令日本朝野震动,立即兴起了怀素书体的临摹热潮。
小野道风、藤原佐理及良宽等都或多或少接受过怀素及中国草书的影响。
(第 55 页)

题录:马琳."水＋墨:在书写与抽象之间"的阐释与方法.展览发言文
章,2017.

来源:马琳

观点:

▲ 现代书法的发展已经有 30 多年了,作为现代水墨大系统的一个分
支,还没有很好地展开研究和论述。但是,书法作为一门传统艺术,如何走
到现当代,是一个一直困扰着人们的问题。1991 年上海美术家画廊举办了
"中国·上海现代书法展",这个展览在上海的现代书法发展进程中是一个
关键点。展览旗帜鲜明地倡导现代书法,在这次展览上,王南溟也首次提出
了他颇为前卫的观点:"现代书法"就是"非书法"或者"反书法"或者"破坏
书法"。这一观点在他后来的专著《理解现代书法》中有更为详尽、系统的阐
述。2000 年之后,当代艺术在迅猛发展,现代书法却没有大的发展,也没有
进入当代艺术的普遍形态。上海也很少有现代书法这方面的专题展览。因
此,在这样的背景下,2017 年 6 月 10 日在上海宝山国际艺术博览馆举办的
"水＋墨:在书写与抽象之间"展览再次引起人们对现代书法的关注和讨
论。策展人马琳以"在书写与抽象之间"这一视角为基础,对 30 多年来中国
现代书法发展过程中的这个话题进行再讨论,即书法如何从传统书法出发,

寻找到它的发展的点。

▲王南溟首先提出了"现代书法需要回顾"这一观点,他认为在现代书法发展有点停滞不前的状态下,讨论书法这样的话题显得尤为重要。尤其是在今天,当我们再来回顾艺术史的时候,我们能为艺术史思考一些什么,我们为全球化的艺术史带来什么新的东西。在这样的环境当中,再来谈论这一话题与 20 世纪 80、90 年代的问题不同,当年的现代书法是挑战传统,到今天我们需要探索建立怎样的理论和话语系统,来显示出现代书法理论的高度。同时,王南溟认为现代书法是全球化、地域政治的具体实践,这样一个实践决定了我们以后的发展是可持续性的而不是一个断层或断裂的关系。这里的核心问题是我们如何谈论这个对象、用什么理论谈论对象、用什么逻辑框架把讨论的问题学理化。对于诸如此类的问题,我们依然困惑着,由此可以把问题拿出来重新谈论。

▲本次论坛既有对 30 多年来书法框架的理论分析与总结,也有对艺术家的个案分析。陈一梅在"从工具材质之变到精神意蕴的升华"主题演讲中,对艺术家王冬龄创作风格的演变和意义做了学理分析。陈一梅认为王冬龄从 1982 年开始探索现代派书法,从最初的工具材料之变,到中期的逐渐多元融合,到最近的乱书,其探索轨迹清晰可辨。无论哪个阶段的探索,王冬龄都是在试图寻求传统书法的突破口。他从传统中汲取元素,融入西方艺术的影响,使其现代派书法作品既有深厚的传统渊源,又有现代艺术的视觉冲击力。反过来,王冬龄又将现代派书法探索中获得的经验自然地融入其传统书法作品的创作中。他的大字草书作品,还有像《历史的天空》这类作品,虽然是传统书法作品,但构图形式、创作方式等给人新鲜感。他的较多大字作品在公共空间中完成,在观众关注下完成,被很多人称为"行为艺术",这些都很具当代性。

▲如何在书法史与书法式抽象表现主义背景下超越书法正是现代书法家的起点,在这种情况下,现代书法才获得其现代的特征,并消解中国艺术的传统中心主义。因此,"水+墨:在书写与抽象之间"这个展览呈现了现代书法在目前发展的几种可能性和方向,即"现代书法"与传统书法的关系,现代书法不是博物馆中的书法,而是对传统书法的解释与解构,这种解释有时候甚至是反传统的。但是这个展览和论坛讨论了另外一个更为重要的可

能性：在当代艺术多元化的今天和全球化的语境下，现代书法是否能够继续探索新的途径融入这个当代艺术大语境？而这个展览能为这个新的可能性做出多少贡献呢？这个需要时间来回答。

2018 年

题录：本刊记者.当今书法发展的潜力是碑帖融合："碑学与当代书法审美"王镛访谈录[J].中国书法,2018(2)：86-93.

来源：知网

观点：

▲碑学书风的出现是书法史上的最大事件。碑学的研究虽然在宋代就开始了，但并没有对书法创作产生什么影响；之后的明代，有人说有几位书家比如黄道周、张瑞图、傅山、王铎，受到了碑学影响，但终究缺少实在的证据。只有到了清代，碑学才真正在创作领域形成了一股新的风气。这股新风气的出现，意义重大。从东晋以后，直到清代碑学中兴，中间一千多年非常漫长的时间里，书法审美标准在帖学观念的统摄下，一直处于一种比较单一的状态。(第86页)

▲清代碑学中兴改变了这种状况。当然，碑学书风的历史还不够长，从清中期到民国，也就一两百年时间。我觉得，到现在为止，碑学还有很多可挖掘的东西，它的潜力非常大。其中，最重要的原因是，碑学的取法对象比帖学要丰富广泛得多。(第87页)

▲"用笔千古不易"，当然说的就是笔法了，这个原则在碑学发展的过程中被打破了。对美的理解不同，用笔的方法自然就发生了相应的变化。"用笔千古不易"放在帖学范畴里是对的，但对于碑学来说，就不适用了。(第89页)

▲总体上，帖学书风的笔法注重细节，用笔细腻，对点画形态的控制也很讲规范，脱离了用笔规范，就会出现败笔。这种对准确性的把握是有尺子的，那就是把"二王"法度当作尺子。当然，碑学并不是不注重用笔细节。阮元所谓"方严""深刻"，固然是碑学的擅长，但用碑学笔法也能写

"短笺长卷"。你看赵之谦的碑体行书,大字小字都很精彩。很多专门写帖的作者,最普遍的毛病就是写不了大字。比如沈尹默的一些对联,尺寸并不算大,但字已经糟糕到了初学的水平,一点都体现不出他研究书法几十年的成果。为什么写不大? 我想是因为这些作者的眼睛老是盯着那些细节,把大势丢了,把字的整个结构和精神气质也都扔一边了。(第89页)

▲ 雅和俗的概念不是绝对的,就跟美和丑一样,它们会互相转化。我们承认王羲之的书法确实很雅,是一个高峰。但学了一千多年,结果却是把他学俗了,奇怪吧? 一代代人照着雅的范本学,学了一千多年最后变成了馆阁体,变成了俗不可耐的一个东西。在这种形势下,平地一声雷,出现了碑学,才让这个问题有了解决的方向。(第90页)

▲ 所谓大写意艺术,正是对细节,对这些形式美的要素有精到把握的艺术。大写意不是乱抡的。我看现在那些所谓的大写意,多数是乱抡的,喝点酒再来什么的,那都不行。工笔的精细是容易感受到的,但大写意的精细往往被人们忽略了。(第93页)

题录:慕德春.碑学与日本现代书法之"维新"[J].中国书法,2018(14):86-89.

来源:知网

摘要:明治维新时期的日本书法,由于西方文明和碑学思想的传入,引发了维新变革,审美观发生改变,突破了以往隋唐帖学的樊笼,促进了日本现代书法的兴起,并使其走向了世界。本文分析明治维新时期的日本在全面西化的社会生态下和在"脱亚论"的思潮中接受中国碑学的原因,并对碑学在日本的传播及其对书法创作、学术研究、现代书法兴起的影响进行探讨。

关键词:碑学;维新;审美观;现代书法

观点:

▲ 日本对中国碑学接受的前提,是日本社会审美观念发生了改变,而日本社会审美观念改变的主要原因是受西方思想文化的冲击。十九世纪五十年代到二十世纪五十年代一百年间,西方思想文化先后两次传入日本,分别

是明治维新和第二次世界大战结束之后这两个阶段。最重要的是明治维新时期,在明治维新以后日本开始全面西化。(第 87 页)

▲碑学的思想与明治维新的"维新变革"思想完全契合。碑学和明治维新的思想都是要摆脱旧习,推陈出新,变革图强。明治维新的思想的核心是反传统和追求西方的现代性,碑学具有开拓性的理论暗含着反传统的现代性思想。碑学的旗手康有为在"戊戌变法"失败之后著《广艺舟双楫》抒其志,借碑学以抒变法之志。(第 87 页)

▲碑学在日本的传播,主要是从清朝书法家杨守敬赴日本的交流开始,掀起了中日书法家相互交流的热潮。一八八〇年杨守敬赴日,据记载,杨守敬带到日本的汉、魏、六朝、隋唐的碑版拓片有一万三千余册之多,其中以魏碑拓片为最多,这些金石碑帖在日本书法界引起了轰动,众多日本书法家纷纷前往交流学习。被誉为日本明治书坛"三驾马车"的日下部鸣鹤、岩谷一六和松田雪柯,最早投入杨守敬门下,拜师学习碑帖书法。在他们的影响之下,日本书法家纷纷开始研习碑学书法。冈千仞(振衣)、山本竟山、川田雍江、山中信天翁、矢山锦山他、水野疏梅等著名书法家先后登门向杨守敬求教。日本著名书法家榊莫山在《日本书法史》一书中将这一现象称之为"杨守敬的旋风"。日本书法家集中关注对碑帖的研究,为当时的日本书法学术研究开辟了新的方向,改变了日本的书法审美观念,形成了一个划时代的新流派,因而杨守敬被誉为日本"现代书法之父"。(第 87 页)

▲日本明治时期,在日本实行全面西化的社会生态下,在"脱亚入欧"浪潮中,极具开创性的碑学和雄强恣肆的碑学书法传入了日本,引起了日本书法的维新变革,使得沉寂迷茫的日本书法找到新出路,结束了漫长的"帖学"单线发展、行草一统天下的历史,开始了五体共存、碑帖并进的新时代。在碑学的启迪影响下,新的书法美学观念逐渐形成,创作技法有了新的突破,书法学术研究体系基本形成,为日本书法的长足发展提供了丰富的营养,促进了"日本现代书法"的勃兴,并使之走向了世界。碑学的传入是日本书法的分水岭,开创了日本书法的新纪元。(第 89 页)

题录:高木圣雨.关于日本近现代书法与中国[J].大观(书画家),2018(1):201 - 203.

来源：超星期刊

观点：

▲讲述日本书法不能绕过中国书法。因为日本书法受到中国书法的影响是巨大的，而且也是中国书法促进了日本近现代书法的转变。（第201页）

▲日本人到中国学书法，以后回到日本去，这样把中国的文化带到日本，一直到明治维新为止。原来日本的书法和中国的书法情况很相近，没有专业的书法家。后来杨守敬（1839—1915）到了日本，带到日本很多拓片，给日本很大的冲击。之后，日本有更多的人有机会学到中国的书法。（第202页）

▲当时日本有三个比较著名的书法家，他们主要是以写字为职业的书法家。一个是日下部鸣鹤；一个是西川春洞，是西川宁的父亲；还有一个是刚才介绍过的中林梧竹。这三位书法家是日本近代书法的先驱者，或者说先行者。从他们的书风来看的话，大家可以看到，日下部鸣鹤后来走向了北魏书；西川春洞后来受徐三庚的影响，倾向于中国的篆书、隶书；中林梧竹也在篆隶方面下了很大功夫，同时也学了很多北魏书。中林梧竹是以北魏书为基础的，追求金石气，他的书法的风格也比较怪。后来喜欢他们的字的人越来越多，到他们那里学字的人越来越多，逐渐就形成了一些流派，主要有三大流派。这三大流派奠定了现代日本书法师承关系的基础。（第203页）

题录：寇洪波.浅析"现代书法"的来处与去处[J].文化创新比较研究，2018（4）：61-62.

来源：知网

摘要：自1915年新文化运动以来，国门打开，西方的现代艺术思潮进入国门。白话文的普及，硬笔的出现，让毛笔失去了其在日常书写活动中的地位，书法失去了其生长的文化背景和社会语境。在这样的文化背景之下，"现代书法"应运而生。

关键词：现代书法；发展方向

观点：

▲中国真正的开始走向现代化、走出国门、走向世界。在这种历史文化

背景下,西方的现代艺术思潮大量地、猛烈地涌入国门,中国文化艺术界跃跃欲试、暗流涌动,开始了以"追求现代性"为目标的文化创新,各种文化主张和艺术实验风起云涌。1985年10月15日,在部分老艺术家的支持下,一批青年画家在北京中国美术馆举办了"中国现代书法首展"。在活动创办者的积极倡导下,成立了"中国现代书画学会"。这次活动可谓拉开了中国书法现代变革的序幕。至此,"现代书法"这一称谓登上了书法的舞台。(第61页)

▲自从1985年"现代书法首展"揭开中国书法现代创作的序幕之后,具有创新意识的书法人在时代精神的激励下,努力探索着书法创作的新的形式,他们不断追问着现代书法的走向:是继续古人那种研墨闭门写字,日复一日,重复着古老的文言体诗歌、书信,到最后挂入展厅没入时代洪流中;还是蹊径独辟,在现在的文化语境中寻找一条具有时代特色的书法发展之路。在不断的探索追问中,是在承袭,还是建造属于自己时代特色的艺术殿宇的痛苦挣扎思索中,古老沉闷的书法殿宇终于喧嚣活跃起来。书法艺术界勇敢的斗士们开始尝试各种书法艺术创新。书法艺术界出现了多元化的创作思潮及多种书法创作流派。(第61页)

▲"现代书法"是书法发展的必然趋势,但在许多尝试现代书法的人那里却发生了偏离。从字面意义上来看"现代书法"一词,可能重要的是"书法"而不是"现代"。一种说法也就是书法无论如何"现代",其根本还是书法,既是书法,其形式也必须是书法由传统经历发展演变延续而来,没有了延续性,就没有书法可言,"现代"也就是"现代"而已。有了这样的认识,"现代书法"这种艺术创作应该也必须是建立在书法发展的基础之上的,它的发展创新不能也不可以脱离书法这个背景。"现代书法"创作要立足于生活。(第62页)

▲艺术创作来源于生活,同时又是对生活的反映,任何艺术创作与大千世界,与人生社会都不应该割断关系,而应黏合起来。历史上许多优秀的书法作品之所以能脱颖而出,是艺术家通过对生活的积累、沉淀、反思利用自己独特的艺术表现手段,最终形成艺术作品。"现代书法"创作如果脱离了生活,闭门造车,苦思冥想,创作必定是程式化的、概念化的。因此,"现代书法"创作发展的源泉是生活,艺术家们只能积极地拥抱生活,感受时代洪流

带给我们艺术创作灵感,在生活中发现、提炼、感受,这样才能创作出不同凡响独具魅力的传世作品。正如书法家曾来德看尽了长河落日、大漠狂风,陶养出宽广的胸襟和雄壮的审美趣味,才有了今天的艺术成就。(第 62 页)

题录: 李瑶.艺术与非艺术的界定问题探讨:以现代书法艺术为例[J].小说月刊,2018(8):151,142.

来源: 超星期刊

摘要: 对于艺术与非艺术的界定并非易事,在艺术的长河中,不同语境下对于艺术的理解也有所不同。以远古时期的岩壁画为例,作为现代人的我们认为它是远古时期人类的"艺术",但远古人未必是为了"艺术"而去绘制这些图案,其中暗含的情感也许仅仅是为了祈求上天赐予食物的最朴实想法而已。可见所处语境的不同人们对于艺术的理解也会天差地别,然而对于艺术研究而言,既然我们承认存在有艺术家、艺术活动、艺术作品,那么在理论上艺术与非艺术的界定也应是客观存在的。本文以现代书法艺术为例来探讨艺术与非艺术间的界定问题。

关键词: 艺术;非艺术;现代书法艺术

观点:

▲ 在书法艺术的问题上,我们抛开"书法是什么"这种形而上的命题的概念性定义,立足于书法艺术这一客观存在,从历史的真实存在层面上去认识"书法"。(第 151 页)

▲ 从中国传统书法艺术的演进过程,不难看出,书法由以实用为目地的文字书写演变为具有审美价值的艺术,在这一演变过程中,人们的关注点也由汉字语言所充当的符号其中所具有的可识读性转而向具有审美意义的深层次追求,这是一个自发而自觉的对美的追求创造。(第 151 页)

▲ 对于传统书法来说,井上有一的现代书法创作是颠覆传统、违背大众所固有的对书法艺术的理解。然而,对于艺术来说,不可忽视的就是它的前卫性,传统书法是书法艺术,现代书法就是非艺术吗? 现代书法艺术形式是对传统的挑战和创新,挑战和创新是艺术永续发展的动力,是我们所推崇的,然而这一挑战和创新是需要经过时间的考验,由时间去解锁它的价值。井上有一的现代书法创作由原先的"默默无闻"到大众的接受与认可,正是

印证了此时的艺术非彼时的艺术,此时的艺术不一定就是艺术,此时的非艺术在时间的解锁下也会有成为艺术的可能。(第 142 页)

题录: 寻星.由"丑书"之争看现代书法[J].美与时代(中),2018(6):71-72.

来源: 知网

摘要: 中国文化发展至今,以汉字为载体、以线条和字体结构为表现媒介来有效传达中国传统的美学精神的传统书法表现形式,被冠之以"丑书"的当代书法形式所冲击,引发了一场关于书法的争论。"丑书"之争,正是这种传统审美方式受到了前所未有的挑战。

关键词: 丑书;现代书法;审美样式

观点:

▲ 书法作为中国独有的一门艺术,自古以来,就属于我国文化的核心组成部分。而现在无论老幼,也不管是否专业练习书法,谁都提起毛笔来写上几笔,构成一支庞大的书法艺术爱好大军,这也就成为"丑书"之争迅速引起大规模争论和关注的重要原因。(第 71 页)

▲ 书法的创作在现代主义美学的冲击下,视觉冲击力的营造成为书法表现的首选。由此书法的含蓄中和逐渐被张扬、刺激的冲击力给取代,视觉元素通过构成关系被进一步强化,同时书法的容纳度被放大,绘画等艺术的渗入,使得作品空间结构、墨色块面等表现出更大的视觉冲击,当代书法衍生出更多表现形式。在这些形式中,有的人摒弃了传统的文字而仅保留了毛笔的书写性,以徐冰、谷文达等为代表,进一步为书法拓展了书写的疆域,试图用个性化的线条营造来实现追求直达的生命本真。有的人选择了依照传统的汉字书写形式,从行气和布局来追求古人那种不囿成法而极富天趣的书法意蕴,以返璞归真的书写姿态来力争达到超凡脱俗的境界。同时也有的人试图从书法的载体等方面进行不断的尝试。(第 72 页)

▲ 现代书法的文化表达要打破传统书法的一贯立场,选用那些被传统书法法则认为缺陷的部分进行发扬,来树立有别于传统书法一般性法则的姿态对抗传统,其创作出的作品无法从传统书法角度获得认同,被冠之以

"丑书"。"丑书"作为新时代观念下产生的现代书写表达，偏重于创新作品的活跃性和多样性。其被争论的原因在于传统古典型书法有着深厚的群众基础，他们对于新的审美样式还未能接受。创作者与欣赏者在书法审美上的不对称造成了丑书之争无休无止的局面，这种争论呈现出一定的复杂性，对于当代书法的发展有着诸多利弊。(第 72 页)

2019 年

题录：于广华.从艺术"物性"看书法的"现代性"探索[J].中国书法，2019(14)：170 - 171.

来源：知网

摘要：艺术中的"物性"出场契合着艺术现代性要求，"艺术物性"理论为我们探索书法现代性转化提供了一个新的视角。当代一些书家对书法所做的前卫探索，将书法"物性"及媒介元素凸显出来，探索中国传统形式和现代性品质兼具的书法艺术，创造出了独具东方特色的作品，进而探索书法艺术笔墨语言的世界价值。

关键词：物性；书法；"现代性"；王冬龄

观点：

▲ 自一九八五年"现代书法首展"以来，书法界展开的对书法"现代性"的相关探索至今已三十余年，现回顾看来亦不乏部分创新之作。在当前，我们提倡中国式的现代艺术，这就需要我们挖掘传统艺术的现代性元素，这里笔者试图从艺术"物性"角度，探究中国书法的"现代性"问题。(第 170 页)

▲ 但纵观现代艺术史以及当代艺术现状，"物性"凸显趋势仍在继续，我们的艺术也没有流于"空洞"和终结，反而有很多艺术理论家从哲学、美学视角去探究"物性"与现代艺术的关系，并认为"物性"就是现代艺术"现代性"的重要特质。(第 170 页)

▲ 艺术的"物性"凸显一方面是艺术的自我确认，但现代艺术媒介与形式元素凸显并不是简单的形式主义或者艺术语言探索问题，艺术媒介——物凸显的同时，也是人感性复苏的开始，是人的感性合法性的自我证明(审

美现代性）。"物性"与艺术现代性、审美现代性、视觉现代性之间有着重要关联。对于现代人而言,我们的感性长期以来被各种理性所束缚,我们利用物或者媒介形式去表达各种文学、政治及宗教意义,但媒介物本身被忽略,因此,在现代社会,随着人主体性的确立,我们需要"清除、抵制理性、意义、宗教、象征对感性的抽空、异化和统治,抵抗体制、惯例对感性的藩篱与强制,不断保持感性的新锐度、活力度,抵制物感的惯习化、僵硬化、空洞化。简言之,对不断生长着的活生生的现代感性之永无止境的创造和推进,就形成了现代艺术包括现代美学自我确证背后的真正价值诉求"。因此,艺术中的物性出场契合着艺术现代性的要求,也是视觉现代性品质的基本内容,更重要的是"它是感性现代性的自我确证在艺术领域的直接产物"。（第170 页）

▲艺术"物性"为我们探究书法的现代性问题提供一个新视角,也让我们更好地思考中国书法的现代性转换问题。通过探究东方式的柔性"物感",探索书法笔墨这种中国式的艺术语言的世界价值,实现中西方在艺术语言上的高层次对接和贯通,创造独具东方特色的现代艺术。（第171 页）

题录：刘梦麒.对现代书法与汉字艺术的一些思考[J].大众文艺,2019(1)：103.

来源：知网

摘要：汉字艺术在近年被当代艺术界重新关注,但它与书法以及现代书法之间的争论却从未停止。本文旨在重新审视三者间的微妙关系并对现代书法和汉字艺术在当前的发展状况提出一些看法与思考。

关键词：现代书法；汉字艺术；书法

观点：

▲既然现代书法不是书法,那么这个命名显然就存在一个悖论：不是书法的现代书法是否存在"现代性"的转化问题？那么现代书法到底是什么？是现代绘画吗？显然也不是,不然单独提出这么一个概念岂不多此一举。从这个角度来说,"现代书法"并不能作为一个概念被"定义",它更适合被界定为一种"运动"从而涵盖自85 新潮以来的诸多被冠以"现代书法"名义的艺术现象和艺术流派。正是由于界定的含混不清和模棱两可才导致现

代书法这个概念在艺术界一直不被认可并处于边缘地带,"汉字艺术"这一概念的提出似乎有效地缓解了现代书法的尴尬局面。(第 103 页)

▲无论是传统还是当代,对于书法而言都属于时间上的历史分期,但现代书法并非是对书法在时间意义上的一种线性延续,而是涉及到书法本体和固有规则的艺术实验,将两者分开来看更有助于我们对现代书法进行判断和定义。(第 103 页)

▲从书法到现代书法再到汉字艺术,它们的背后其实是中国当代艺术家和理论家在不断刷新中国文化在文脉上的经验,是思考中国文化如何在全球化的语境下与国际接轨和如何摆脱西方中心论所做出的不断努力与尝试。当下的汉字艺术比现代书法更包容,更具有先锋性和前卫性,它从以书法为"图式"的水墨延伸到了雕塑、行为、装置和设计等诸多新的领域。虽然并非所有前卫和先锋的艺术都一定具备历史意义,但在这个包罗万象的当代艺术环境当中,它们仍然是引起关注的最为有效的方式。(第 103 页)

题录:黄新炎.方汉文"意法体"与日本现代书法的比较研究[J].四川戏剧,2019(6):12-17.

来源:知网

摘要:方汉文教授"意法体"产生于新时代文明符号转换的书写实践,与日本明治维新以来的书法相比较,虽然同是传统书法与时代新意的冲突,但有不同的文明转换认证。方体强调书"法"有常,而主体的"意"则以"融合创新"方式进入书写实践,其理论渊源是自汉唐"崇法"与晋宋"尚意"之间的通变。全球化时代的中国艺术复兴与日本艺术"走出亚洲"的历史进程是完全不同的,中国新时代书法不必盲从日本"现代书法",而应从中国文明复兴出发,将传统的"法"与主体的"意"融新,创新全球化时代的新书法实践体系。

关键词:意法体;方汉文;日本"现代书法"

观点:

▲意法体就是全球化时代中的一种新实践,它以法为体,以意为魂,或是说以法为骨,以意为风的一种有"风骨"的书法。其产生的原因是文明发展引起传统书体的通变,书写的主体意识显现与个性意识的张扬。刘勰说

"言征实而难巧,意翻新而易奇"。这句话用于书法理论中更为合适,书法的"法"是一个历史阶段的法则,它"征实"而成为传统。而主体意识是意,易于随时代变化而新奇,两者之间的反复变化,构成书法史波澜壮阔的进程。(第 13 页)

▲中国意法体与日本现代书法的对话是文明历史阶段的必然产物。日本现代书法萌生于明治时代,因为这是日本脱离长期以来所受的中国封建文明影响,转入欧美的西方工业化。从封建社会向西方文明的转化,这种巨变决定了日本书法从传统的"晋唐风"、从汉字五体书之法,必然要接受西方文明的新"意"。(第 16 页)

▲彻底地说,真正的意法就是得"道"的境界,因为有这种境界,才能有主体的思想与客体的形式的生成。这种书法才可能是真正的新时代新文明的符号。当然,日本明治之后走上西方工业化文明之路,建立西化的文明符号体系。但是并非完全脱离传统,特别是在书法中,即使是现代书法,一方面对汉字传统的体法难以完全断开,另一方面,西方文明影响所形成的工业文明书写,也是一种民族传统之中的新变。这是"前卫派"等日本现代书法形式也并不完全与西方现代艺术认同的原因之一。当然,我们更要通过这种差异的研究,更好地确定中国意法体的独立道路。正是存在这种文明差异,我们要如习近平主席所说,既要坚持"文化自信",也要有"文明互鉴"的原则,这种辩证的观念是引导中国新时期书法的基本方针。(第 17 页)

题录:沃兴华.论书法艺术的现代转型[J].颂雅风,2019(5):149-150.
来源:超星期刊
观点:

▲探讨书法艺术的转型,可以从政治、经济、思想、文化等各个方面入手,但这些都是文化学者的研究任务,作为书法家,最关心的是形式问题,字体书风和幅式装潢在非变不可的情况下,为什么不那样变而偏要这样变?从形式研究出发,我认为促使转型的原因主要有两个:交流方式的变化和展示空间的变化。(第 149 页)

▲与以往的交流方式相比,展览会的最大特点是营造了一个规模宏大的比较场所,与他人作品比,与自己作品比,为了在眼花缭乱的比较中脱颖

而出，作者必须要有强烈的创作意识，懂得变化，力求新颖别致；作品必须强调视觉效果，无论内涵多么深刻的作品，都要为自己找到一种引人注目的表现形式。（第149页）

▲回顾历史，风格形式的变化往往取决于展示空间的变化，今天，中国建筑的式样与明清园林已经完全不同，书法作品的展示空间发生了根本变化，明清式样的书法作品如果不加改变地进入现代建筑，必然会显得不伦不类。比如，有的四条屏的尺幅大小与背景墙面不成比例；拓片灰暗，与富丽堂皇的环境色调不合；立轴装裱，上面的挂线破坏了背景框架的完整，下面的轴杆不贴墙面，荡来荡去，单薄不稳定的悬空感与桌椅等环境装饰的厚重风格不协调。这样的作品大煞风景，有不如无，它提醒今天的书法家，面对已经改变的展示空间，书法艺术必须在字体书风和幅式装潢等各个方面来一番与时俱进的变革。（第150页）

▲总而言之，书法交流方式和展示空间在今天已经发生了重大的甚至根本性的变化，它们逼迫书法艺术不得不进行现代转型，作品必须要有创作意识，要有视觉效果，要与现代化的交流方式和展示空间相吻合。这是现代转型后提出的三个要求，它们之间有密切的关系，创作意识是理念，视觉效果是方法，与交流方式和展示空间相吻合是目标。（第150页）

题录：王璇.勿为浮云遮望眼：现代书法的创新与尝试[J].参花（上），2019(5)：141.

来源：知网

摘要：在现代书法创作中，书法艺术作品的演变，不应当受眼前所接触与学习到的单一专业知识所局限，拘泥于专业学习中所接触到的前人思路，在被专业启发的同时又被专业限制，而应该敢为人先，体味与领会到任何一种艺术创作都不会是一个脱离其他因素而单独存在的个体，以积极的态度与其他领域的元素互相融合，谋求共同的发展。

关键词：现代书法；书法创作；创新

观点：

▲在中国书法发展史上，从来不缺乏对各类字体展开的研习与探讨，遵循古人的智慧，在结合自身良好审美与创作经验的基础之上，对字体进行改

组与重新创造,源于古人,超越古人。而在近年书法篆刻方向的研究与探讨中,一直存在着相比以往的创新,以更加直观的方式去突破传统创作思维与形式的现代书法创作理念,它所提倡的书法创作不拘泥于书写的载体与创作的用具,不纠结于传统书法的笔法要求及一脉相承的书法体系,其个中内涵,在于将书法创作与其他领域如油画、版刻等相结合,融会贯通,用突破传统意义的其他媒介去增加书法作品的美观性、实用性与可观赏性。(第141 页)

▲从传统的书法创作理念到现代书法创作,其发展变化具有清晰的思路:就进行创作的载体来说,承载字迹的媒介从传统意义上的宣纸、绢、扇面等常见的物件转向其他系统的布、卡纸、木板等,这些在与以往不同的"纸张"上进行的字形塑造,为笔画的质感、作品整体的风格呈现提供了更多的可能,既可以在不断的探索中更加了解古人创作工具的选择,接近古人创作的感觉,也可以带来新一轮的"标新立异",以生活中容易接触到的其他物品进行创造,增加美观性与实用性,深化普通人群对于书法艺术的感触与理解。(第141 页)

▲一门艺术的发展与传承永远是密不可分的两个部分,发展永远建立在对于经典的传承之上,而传承也离不开发展来增添厚度,供人丈量。"专精一门"并不代表着只研究固有的思维和模式,被自己的专业知识局限在已有的条框之中,而是应该勇于尝试利用更多的元素对传统进行再次创造,站在历史的肩脊之上,让书法创作虽然基于古人留下的智慧,却也可以突破古人定好的尺度,进行新一轮书法的革新。(第141 页)

题录:亓汉友.现代书法的发展轨迹[J].中国书画,2019(12):108-109.
来源:知网
观点:

▲谈到现代书法,就必然要探讨一下日本的现代书法。日本自从明治维新以后就很早地接受了欧美方面的思想观念,整个文明呈现比较开放开化的局面,特别是1945 年之后,日本直接接受了西方的艺术思想,艺术现代化的进程大大加快。在西方现代艺术、后现代艺术思想的影响下,产生了"现代书法"。(第108 页)

▲总结日本的现代书法艺术风格,大致可以划分为四种类型:固守中国汉字书法传统而有所发展的汉字书法派;固守日本假名书法传统而有所发展的假名书法派;借鉴西方现代艺术对汉字书法作局部极端化夸张变形的少字数书法派;直接利用现代艺术立场来重构书法的前卫书法派。在日本现代书法中,固守中国汉字书法传统的仍然是大多数,同时少字数派现代书法也独树一帜。少字数派的特点就是用很少甚至是一个汉字作为书写内容,保留传统的笔法、墨法,同时又借鉴西方现代艺术中的造型方式,追求书法的字形之美、抽象意味。(第108页)

▲当代许多美术家加入进了书法的队伍或者许多书法家进入美术的阵地。他们中有些艺术家对现代艺术和后现代艺术有着自己的理解和执着,于是把现代艺术和后现代艺术的理念融入了自己的书法创作中。(第109页)

▲另外,在中国大地上也发现了许多其风格和现代书法有相通之处的单字或者少字作品。如在泰山上的"虫二"二字,经专家解读是"风月无边",要经过解释或者猜测才能知道;再比如在济南莱芜发现了明代书家苏洲(号雪蓑仙子)留下的"龙"字碑和"玄之又玄"碑。这些作品都或多或少的有一些现代书法的特质。(第109页)

▲在现代书法的创作过程中,部分书家也借鉴吸收了古代书法家的创作状态。如曾翔先生在创作过程中如"颠张醉素"一样:张旭至情至性、奔放不羁,常于醉中以头发濡墨大书,如醉如痴;怀素笔法瘦劲,飞动自然,如骤雨旋风,随手万变。曾翔先生似乎是吸收了怀素的"绝叫"和张旭的"不羁"来创作自己的书法作品,所以"呼叫狂走"来书写创作,当然也似乎看到了"野蛮十足"的井上有一。(第109页)

题录:刘心立.现代书法审美观念的变化[J].艺术教育,2019(7):156-157.

来源:知网

摘要:现代书法是从20世纪80年代开始发展,其在古典书法的基础上继续发展,并与古典书法的概念相对立,能反映时代特征。现代书法在美学形态上与具有5000年历史的传统书法相比,其艺术面貌有了很大变化。

现代书法审美和现代书法相伴产生,并随之变化。文章阐述了现代书法审美概念的基本内涵,探讨了其审美的流变。

关键词:现代书法;审美观念;传统美学

观点:

▲ 随着科技的发展,人们传递信息的方式有很多,不再局限于纸和笔,书法基本上划分到艺术范畴。书法和其他艺术相同,在欣赏过程中带给人们美的感受和愉悦,并具备三种功能——认识功能、教育功能和审美功能。认识功能、教育功能都是通过审美功能来实现的。人们会从字体的线条、章法、结构去判断书法作品的好坏。(第 156 页)

▲ 从美学范畴来讲,现代书法不是一个流派,而是区别于古典书法,带有现代气息的书法艺术。现代书法的一个重要特征就是现代性。现代性指一种与过去不同的发展态势。现代是一个从启蒙运动到后工业社会之前的阶段。现代性(或现代精神)这个阶段区别于古典也区别于当代的特殊内容。现代书法作品反映现代人的精神面貌和价值观。我们可以从现代书法作品中看出人们的追求,对生活的向往。(第 156 页)

▲ 古典书法审美观念深受中国古代哲学的影响。儒家思想最重要的就是中庸的思想。中庸是指不偏不倚,加强个人的自我修为,从全面的角度看问题,反对走向极端。因此,中国书法艺术要求书写者中和为美,方圆俱备、形神一体、动静相生。中国书法暗含做人的道理:既不能不讲究原则,又不能过于拘泥法度。这正是中国书法特殊的文化意义。后现代主义思潮对人们的影响很大,导致国人的审美出现了变化。部分人对高雅艺术的崇敬减少,大众文化审美出现了低俗化倾向。中国书法艺术的审美也受其影响,部分人反对经典,刻意追求创新。古典人文价值观被认为是文化的羁绊,很多书法作品中已经看不到古典人文价值观。现代书法艺术更多体现出无深度、平面化、拼贴、碎片等特征。在这种观念的影响下,书法作品出现了求新、猎奇,追求"视觉冲击力"的趋势。(第 157 页)

题录:郝春燕.中国"现代书法"的重构与对话[J].艺术评论,2019(4):141-151.

来源:知网

摘要："现代书法"的正式提出始于 1985 年北京"现代书法首展",特指当代那些与传统书法有鲜明区别的书法创作。现代书法的形成与 80 年代国内文化环境有关:一是西方艺术思潮的传入;二是日本现代派书法创作的影响;三是国内文化多样化的宽松环境。其中西方现代、后现代艺术思潮的影响最为深远,促使中国现代书法形成了两大创作倾向:一是形式主义倾向,二是观念化倾向,对应着西方现代以来艺术审美特征的转变。然而,尽管中国现代书法与西方当代艺术有相通之处,但其优秀作品并非外来文化的翻版和移植。无论其是挑战传统还是颠覆权威,都没有脱离中国书法传统的根。也正因此,其在国际上有独立的地位,能引起西方艺术界的关注,并与之对话。

关键词:现代书法;形式主义;观念化

观点:

▲ 当前学界对"现代书法"的使用主要有两种倾向,一是以时间为标志的历史阶段划分的概念,往往包含了民国时期及中华人民共和国成立以来的书法现象;二是特指依据特殊书法创作观念形成独特艺术形态的某类书法的概念。本文探讨的中国"现代书法"不仅是一个时间性概念,还是特别指向某种类型的书法概念,与当代传统样式的碑帖书法区分开来。(第141 页)

▲ 有一批现代书法家的创作策略是塑造书法形式语言本体。他们将传统书法审美视域所包括的汉字结构、笔意、章法、审美风格等整体特征分裂之后强化某一要素,相对传统书法出现"碎片化"的特征。具体到作品上则呈现为书法的绘画化、少字数化、书写化等创作情况。这些作品或者呈现为汉字的可辨识性作品,或者呈现为不可辨识性作品,或沿用传统书法的水墨、枯湿,或直接加入色彩,打破书法的黑白关系。其一,有些书法家主要将书法还原到象形字图像特征。通过字体象形性特征的强调、色彩的引入,使字与画融为一体,并表达一定的内涵,从而使作品具有一定的意味。(第142 页)

▲ 其二,有些书法家则将注意力集中在书法特有的笔墨、线条语言特征,将其无限放大,使之从汉字结构、书法章法等传统审美视野中脱离出来。(第 142 页)

▲ 中国现代书法与西方现代主义艺术策略相通,书法家们分别从书法

的笔墨、线条造型语言、象形字的图像化、传统书法文字的局部结构等角度切入,如前文所述,书法家将传统书法包容的字法、章法、笔法的整体美分割、扩大,以引起视觉形式上强烈的陌生化感受。(第 143 页)

▲"现代书法"巨大的少字数、水墨淋漓的笔墨语言、残破放大的汉字结构等在展厅中脱颖而出,一方面打破了人们书法欣赏心理惯性;另一方面又使欣赏者直接接受形式的感官刺激,超越个体积淀的历史进程。从这个意义上看,"现代书法"风格创作达到了其目的,那就是快速吸引眼球,冲击欣赏者的感官,从而在展厅中脱颖而出。这类创作亦有不少精心之作,有许多书家本身具有深厚的传统书法功底,其作品基于对生活经验的体验,有深层次的形式主义探索,但亦不乏形式上粗糙模仿之辈。因为"现代书法"风格本身消解了"韵味艺术"的时空底蕴——那种特定时代、特定文化背景下,个体与社会书体及书法审美风尚共融而产生的无可复制性。现代书法因其设计和制作的成分更多,则亦容易复制,形式创新很容易陷入为形式而形式的陷阱。这也是现代书法的瓶颈所在。(第 144 页)

▲从书法观念化创作倾向来看,一部分"现代书法"的后现代意味很重。其颠覆、解构了传统书法的书写意义。因而,无论其是借鉴书法书写的时间性,还是强调书法的意蕴性,意义都在观念本身。同时,在创作中书法家通过打破传统章法、瓦解传统汉字结构、抛弃传统书写工具、走进生活、消解艺术与生活的距离等方式将欣赏者引向作品要传递的观念本身。(第 146 页)

▲我们不难做出这样的总结,尽管传统书法的书写环境在现代已经消失,但是现代书法的书写环境已经重新建立,生活材料、计算机程序、灯光、设计等都可以成为我们创作的载体,艺术观念成为现代书法艺术价值的根基。从某种意义上说,"现代书法"也具有了哲学的高度。它关注生活、发现生活,并且思考生活。(第 147 页)

▲虽然"现代书法"在发展的过程中面临着来自理论和创作、主体和客观环境等各方面的困扰,其作为书法的现代转型仍然有其可取之处。"现代书法"的出现在一定程度上反映了书法家对书法艺术创新的"现代性"思考。此外,书法作为中华民族特有的一种艺术形式,在国际上具有与西方艺术对话的独立地位,其独特的抽象性、哲学性、时空性等艺术特性亦与其他艺术和生活有着融通的基础。(第 148 页)

▲ 总的说来,中国"现代书法"虽然在发展的过程中提出了"以书入画""以画入书""源自书法""源自文字""书非书"等等不同的理念,表现形态虽然各异,但主要沿着形式和观念两个方向发展,在书法观、书法艺术的理解、审美追求等方面与西方当代艺术思潮有相通之处。作为从传统书法源头生发的中国特有的民族艺术,其优秀的创新变革作品并未完全抛弃中国书法文化的精髓,具有与西方艺术对话的独立地位。(第 151 页)

题录:王南溟.现代书法为什么这么难懂[N].中国美术报,2019 - 08 - 19(8).

来源:知网

观点:

▲ 这十年来,由于日本的井上有一现代书法在中国经常被展览,让美术界的人关注起了书法这个领域,当然进入 2000 年,随着黄宾虹山水画的被重新认识,其山水画中的书法线条价值也成为一个讨论的点,让绘画与书法的结合又多了一个案例。但就目前的情况来看,书法的出发点和立足点到底在哪里? 只是片断式的看日本的井上有一是连不起来书法形态史的,也转入不到我们对现代书法的进一步理解。而对黄宾虹的绘画也一样,如果没有理解到绘画如何用书法来淡化绘画的语义叙述,那也推进不了现代中国绘画的发展可能性。

▲ 就是说,当我们在讨论书法的时候,我们是不能拿着写字当作书法的,书法从它成为艺术对象时首先是通过我们有了书法批评文献为起点,然后在书法批评史不断发展中形成了一部书法史。而现代书法在现代批评理论下形成了书法和线条如何从字形中走出来并让这些线条成为语义本身的创作方向,这种现代书法理论的建立其实是发展了传统书法批评理论的同时也瓦解了书法的传统书法作为字、形、义统一体,它成为将汉字可拆散的部件并作局部的发展,所以无论有字形的现代书法,还是无字形现代书法,它们都在这样一种理论层面上推进。

▲ 现代书法的形成将书写中的文字语义减少,而使其线条空前地突出,这是传统书法批评理论发展而来的结果,中国画如何导向了书法线条,绘画书法化是它的理论,本身也是在六朝书法理论史成熟之后成为绘画理论中

的核心,文人画就是通过这样的传承而发展过来的,所以山水和花草成为绘画的题材也是为了绘画书法化,比如,画枯藤是因为枯藤更能表达出书法的线条。在这一类绘画中,如果不懂书法线条是看不懂这样没有叙事的画面的,人们希望看的有一只具体的鸟,或者在山中有行人,这些都不是文人画发展到现代的一种表达法,用这类语义来吸引观众其实是给观众提供画面上的非纯粹娱乐,是不培养或者让这些观众丧失观看线条的能力。而直接面对书法或者书法化绘画的线条能否唤起情感,这是需要专业素养的,专业素养越强,共鸣也会越强。

▲而通过现代书法来回望书法传统是这次展览的意图,它能让人们站在今天的视野来看过去传统的由来以及在今天发展出来的内在逻辑。毕竟,书法家书写出来的线条对观众的眼睛是有要求的。一条在宣纸上的平面的线条,在书法家那里会写出有纵深感的三维视觉,但观众看的欣赏的时候同样要具备能够看出这三维度的能力。所以,书法不单是写字,还要训练眼睛的穿透力。如果观众用着这样的眼睛穿透力,在他看任何的线条艺术的时候,就会拥有绝对的天赋和发现在线条艺术的纯粹审美乐趣。

2020 年

题录:王南溟.现代书法难懂,展览一定要做:"水＋墨:回望书法传统"展中对"一九九一中国—上海现代书法展"部分作品的回顾[J].书法,2020(3):69-73.

来源:知网

观点:

▲书法如人的生命体一样地呈现的,而不只是写字。在六朝书论中将心理学表达的书法与作为汉字工具的写字之间的区别已经作了论述。后来的所有的对书法的评价用语,都提示了书法虽为抽象,但传递出来的书法意象却一点都不抽象。(第 69 页)

▲现代书法的形成将书写中的文字语义减少,而使其线条空前地突出。这是传统书法批评理论发展而来的结果。中国画如何导向了书法线条,绘

画书法化是它的理论,本身也是在六朝书法理论史成熟之后,成为之后的绘画理论中的核心。文人画就是通过这样的传承而发展过来的,所以山水和花草成为绘画的题材也是为了绘画书法化。比如,画枯藤是因为枯藤更能表达出书法的线条。在这一类绘画中,如果不懂书法线条是看不懂这样没有叙事的画面的,人们希望看的有一只具体的鸟,或者在山中有一个停人或者有行人,这些都不是文人画发展到现代的一种表达法,用这类语义来吸引观众其实给小文青提供画面上的非专业娱乐,是不培养或者让这些观众丧失观看线条的能力。而直接面对书法或者书法化绘画的线条而能否唤起的情感,这是需要专业素养的,专业素养越强,共鸣也会越强。(第 70 页)

▲一九九一年的"中国·上海现代书法展"的策划和举办也是对 1985 年北京"现代派书法"群体的不认同而发起的展览。原因是那个现代书法群体中的主创人员没有书法基础地对日本现代书法的简单模仿,所以如何从书法创新背景下展开现代书法的叙事就成为了书法家内部的工作,它需要有对传统书法线条功力的理解而不只是无书法基础的涂画。所以在当时有必要提供出书法家的现代书法而不是设计师和绘本画师转而为的现代书法,乐心龙及黄建国、黄渊青和我四人就开始筹备"中国·上海现代书法展",但这次展览像是一个开始也是一个结束,类似的展览在之后再也没有出现如此水平,尽管那是一九九一年,直到现在,本应该要有所发展的现代书法却像在打圈圈似的怎么也发展不了了,这种发展不了其实还是与理论误区有关,即当现代书法还在满怀希望地拿着汉字在说事的时候,它却在书法与绘画的边界上卡住了。(第 72 页)

▲无论在传统书法还是在现代书法中都没有好的落脚点,特别是他那心理学书法教学方法中的戏剧化假设可以有助于对书法意象上的拓展,但还是没法回到现代书法的源头。事实上从"85 现代派书法运动"到熊秉明的书法高研班都没有将现代书法建立在书法的位置上去发展。这个书法的位置不是教条的书法法则,是线的书法性在发展中的可能性。所以一九八六年上海书画出版社出版的《日本现代派书法》中的日本现代书法三个流派的作品从很大程度上可以让我们看到日本如何在中国书法的源头上发展的。特别是清代张裕钊的书法碑学思想对日本近代书法的影响至深才会有日本书法中少字数书法的气势的产生。所以说,空间是

现代书法的转型,而线条是现代书法的核心。书法可以没有字形的清晰性甚至没有字形,但让人一看就知道这是书法式的线条才是其不可或缺的要点。(第 72 页)

　　▲本次"水＋墨:回望书法传统"中黄建国和黄渊青的参展作品都有一九九一年那次展品的回顾,从当时的作品中可以看到,他们都是从少字数和纯粹线条的书法入手,但与乐心龙相比,黄建国和黄渊青的作品同在一个斗方空间而笔趣完全不同。黄建国的《天眼》,完全不按照字形的要求,从上端狂写而下,接着是下方的飞白走线,那种折笔而行与枯锋转身,并在一片留白的纸上渗透出来的墨韵,特别有神来之笔不可复得的感觉。抽象表现主义绘画有线条,但这种千变万化的线条是书法家长期以来用书法大写意的要求来训练出来的。黄建国为了增加线条中的厚重感,还混了一些丙烯在水墨中,使墨韵牢固化起来,而字形被如此书写的背后犹如天空式的气层一样,让眼前的笔线在苍茫之中悬浮。像黄建国这样的空虚而不弱的线条,并不容易得到了,到现今为止,我们也可以看到后来者有以淡墨作少字数书写,并以禅意或者东方主义来作弄一下,但都缺乏黄建国的慷当以慨的内在气度,这个是要在那类作品的观看中要留意辨析的。(第 72 页)

　　题录:于广华.书法如何介入当代艺术:以"书·非书:2019 杭州现代书法艺术节"为例[J].东方艺术,2020(2):18-24.

　　来源:知网

　　观点:

　　▲中国书法有着悠久的历史,经过数千年的发展积累了多样范式,是中华民族特有的艺术样式。书法也非简单的汉文字的毛笔书写,其背后有着深刻的美学及文化意蕴。20 世纪 80 年代的改革开放加快了中国现代化的进程,与此同时,我们也在积极探讨传统艺术的现代转化问题,美术领域出现了"85 思潮"运动,书法领域也出现了现代书法运动。"现代书法"定义颇多,未有定论,在书法的现代探索之路上,诸多西方现代派及当代艺术的介入,是否书写汉字,是否遵守传统章法规范等诸多问题,引发了书法界和美术界关于书法边界和本体问题的讨论,部分学者担心

现代艺术的介入可能会损坏传统书法的魅力，甚至消解书法的本体地位。当前，在全球化背景之下，诸多国家不断强调民族艺术的重要性，坚守中国书法的传统规范和美学内涵成为当前书法界的主导倾向。（第 18 页）

　　▲虽然该展名为"现代"书法展，但我们清晰地看到，该展强调书法创新的同时，还保有对书法经典的重视。该展板块之一为"致敬经典"，展示中国近代的书法大家，如李叔同、黄宾虹、沙孟海、周昌谷等人的作品。中国书法发展至今，诸多书体不断更替，书法的笔法、字法、章法不断更新，时代和文化语境不同，书法的形态也一直在变化。书法的历史发展，一方面是书法与其他文化形式相互浸染，积累了丰富的文化和美学内涵，另一方面，书法本体有着自身的媒介形式流变，这是书法的自律性因素。中国近现代书家，有些以画入书，如黄宾虹和潘天寿等人的书法，绘画因素的介入使得他们的书法呈现出不同的面貌；有些书家如林散之，熟悉书法经典和传统之后，对书法笔法进行革新。传统书法经典，是我们继往开来的立足点，当前书法的现代化探索，不能迷失在西方诸多现代派艺术样式之中，我们应该重新探究书法传统经典，从传统经典中探索书法的现代性内涵。（第 19 页）

　　▲中国书法就是汉文字的书写艺术，但又不仅仅具有文字书写和语言表意意义，中国古人的书法实践已经将汉字书写上升到哲学高度，其背后有着中国人独特而深刻的美学观，有着中国人独特的物感和观物的方式。数千年的书法演变积累了大量的艺术和美学经验，这些都对当下有着巨大的启发意义。一方面，我们秉承传统，继续承袭传统书法规范，在全球化的语境下保存书法艺术；另一方面，部分当代艺术家和一些前卫的书家，坚信书法对于当今世界能够贡献某种中国经验和范式。（第 23 页）

　　▲因此，我们不妨怀着一颗平常心看待"书·非书"现代书法艺术节。如此众多国际艺术家和书法界内外人士的参与，众多书法介入当代艺术的创新实验，证实了书法介入当代艺术的巨大可能性以及传统书法的当下意义，证实了书法能够为世界当代艺术提供中国范式和经验。西方现代艺术经过了数百年的发展，中国 20 世纪 80 年代才展开了现代美术运动，此种语境之下，传统艺术的现代转化探索难免会出现现代艺术样式的

简单挪用和模仿,但我们知道传统艺术的现代性探索绝非易事,我们也处在探索阶段,不妨以开放的姿态看待这样一些书法现代性探索的创新实验。(第24页)

题录:黄惇.外来艺术思潮的冲击与"现代书法"的探索[N].美术报,2020-03-14(12).

来源:知网

观点:

▲当代中国书法,在对外交流方面,最密切的是韩国与日本两国。90年代前期中国与韩国建交,打开了中韩历史上书法交流的新大门。在建交前韩国已有书家访问中国,并带来他们的书展。韩国书艺强烈的传统色彩给中国书家留下了深刻的印象,由此使我们了解到除中国、日本以外,书法在韩国同样受到高度的重视并具有很高的艺术水准。

▲近年来在两国书法家不断的交往中,相互借鉴和学习的领域亦在不断地拓展。至于与日本早在20世纪50年代,就开始了书法的民间交流,但当时不仅范围较小,且主要是中国的书法赴日展出。70年代末中日书法在"文革"以后重新开始交流。1981年在中日友好协会的促进下,成功地举办了"日本中国书法交流展",日方参展的是第二十五回"现代书道二十人展",这20位日本代表书家的作品在中国引起广泛的注意。其作品可分为汉字书法、假名书法两大类,其中汉字书法主要表现为篆、隶、北碑和明清样的行草。

▲"现代书法"流派从80年代末和90年代初,逐渐被展览会接纳。我们使用"接纳"这个词语,也正是说明,以传统书法为主流的书坛,和以传统审美为主流的观众,在对待"现代书法"上始终是被动的。但是宽松的接纳,不等于承认,在各地都出现的这些"现代书法"探索展,往往轰动有余,而责难甚烈。被装上种种西方现代抽象主义流派名称的作品,大都较为低劣。其创作手段,从抛弃毛笔使用喷枪,只要是在理念上沾上一点点书法的皮毛,便被贴上"现代书法"的标签。当然现代书法探索的队伍中不乏真诚的艺术家,其中有些作者本身传统书法艺术的创作还负有盛名,他们之中的探索也具有一定的现代意义,但鱼龙混杂、泥沙俱下的现象干扰了人们的视

线,其中许多作品实际上是西方现代抽象主义与中国传统书法撞击的残渣,这样一些"探索"作品的现代性和艺术内涵,以及它们还能否称为书法,不得不引起人们的怀疑。

第二部分　重要著述 (1977—2018 年)

1977 年

书名：日本现代书法展览

作者：（日）青木香流　著

出版者：中国人民对外友好协会

出版年：1977

页数：52

1986 年

书名：现代书法：现代书画学会书法首展作品选

作者：现代书画学会　编

出版者：北京体育学院出版社

出版年：1986

页数：66

书号：8451·3

书名：日本现代书法

作者：郑丽芸　曹瑞纯　译

出版者：上海书画出版社

出版年：1986

页数：326

书号：8172·1489

目录：

1987 年

书名：现代书法构成

作者：古干　编著

出版者：北京体育学院出版社

出版年：1987

页数：85

书号：8451·12

1988 年

书名：吴华现代书法

作者：吴华　著

出版者：甘肃人民出版社

出版年：1988

页数：47

书号：7-226-00419-4

书名：中国现代书法

作者：易述时　编

出版者：时代文艺出版社

出版年：1988

页数：86

书号：7-5387-0086-2

书名：书法与现代思潮

作者：（日）伊福部隆彦　著；徐利明　译

出版者：江苏美术出版社

出版年：1988

页数：185

书号：7-5344-0062-7

目录：

第1页　序章　关于现代书法的性质改变

书名：现代书法三步

作者：古干　著；胡允桓　英译

出版者：中国书籍出版社

出版年：1990

页数：190

1995 年

书名：国际现代书法集

作者：中国中外名人文化研究会　编

出版者：河南美术出版社

出版年：1995

页数：835

书号：7 - 5401 - 0490 - 2

1996 年

书名：游戏中破碎的方块——后现代主义与当代书法

作者：张强　著

出版者：中国社会出版社

出版年：1996

页数：272

书号：7 - 80088 - 708 - 1

目录：

1997 年

书名：现代书法字库

作者：张旭光　著;戴山青　刘丛星　主编

出版者：吉林美术出版社

出版年：1997

页数：223

书号：7 - 5386 - 0712 - 9

1998 年

书名：现代书法作品选

作者：孙群豪　主编;慈溪市文化局等　编辑

出版者：宁波出版社

出版年：1998

页数：66

书号：7 - 80602 - 233 - 3

书名：**吴华现代书法**

作者：**吴华　著**

出版者：**甘肃人民出版社**

出版年：1988

页数：47

书号：7 - 226 - 00419 - 4

书名：**叶锦培现代书法选**

作者：**叶锦培　著**

出版者：**岭南美术出版社**

出版年：1998

页数：66

书号：7 - 5362 - 1882 - 6

书名：**书法与现代思潮**

作者：**(日)伊福部隆彦　著;徐利明　译**

出版者：**江苏美术出版社**

出版年：1988

页数：185

书号：7 - 5344 - 0062 - 7

1999 年

书名：**现代书法字库·古干卷**

作者：**古干　著**

出版者：**吉林美术出版社**

出版年：1999

页数：224
书号：7 - 5386 - 0711 - 0

书名：现代书法字库·张旭光卷 ②
作者：张旭光　著
出版者：吉林美术出版社
出版年：1999
页数：222
书号：7 - 5386 - 0713 - 7

2000 年

书名：现代书法　2000.1 期（总 42 期）
作者：蒋振立　主编
出版者：广西美术出版社
出版年：2000
页数：80
书号：7 - 80625 - 826 - 4

2001 年

书名：中国当代书法思潮：从现代书法到书法主义
作者：沈伟　著
出版者：中国美术学院出版社
出版年：2001
页数：212
书号：7 - 81019 - 758 - 4

目录：

书名：中国书法现代史：传统的延续与现代的开拓

作者：刘宗超　著

出版者：中国美术学院出版社

出版年：2001

页数：155

书号：7-81019-942-0

目录：

2004 年

书名：中国"现代书法"论文选

作者：王冬龄 主编

出版者：中国美术学院出版社

出版年：2004

页数：412

书号：7－81083－360－X

目录：

2005 年

书名：曾来德现代书法：坐标·演进序列

作者：曾来德 著

出版者：荣宝斋出版社

出版年：2005

页数：111

书号：7－5003－0860－4

书名：书·非书：开放的书法时空——2005 中国杭州国际现代书法艺术展作品集

作者：许江 王冬龄 主编

出版者：中国美术学院出版社

出版年：2005

页数：219

书号：7-81083-438-X

书名：现代书法坐标

作者：曾来德　著

出版者：河北教育出版社

出版年：2005

书号：7-5434-0621-7

2007 年

书名：现代主义书法论纲

作者：张强　著

出版者：重庆出版社

出版年：2007

页数：360

书号：7-5366-8802-4

目录：

总序　中国本土艺术学科：现代方法论再造与逻辑网络的构筑

书名：神州国光：石虎书画艺术　现代书法

作者：许宏泉　主编

出版者：中国青年出版社

出版年：2007

页数：87

书号：978 - 7 - 5006 - 7756 - 7

目录：

书名：陈子慧现代书法艺术

作者：陈子慧　著

出版者：陈子慧工房

出版年：2007

页数：147

2008 年

书名：中国"现代书法"蓝皮书

作者：张爱国　著

出版者：中国美术学院出版社

出版年：2008

页数：313

书号：978 - 7 - 81083 - 740 - 8

目录：

书名:中国书法现代创变理路之反思

作者:刘宗超　著

出版者:江西美术出版社

出版年:2008

页数:207

书号:978 - 7 - 80749 - 380 - 1

目录:

2010 年

书名：中国现代书法史

作者：刘灿铭　著

出版者：南京大学出版社

出版年：2010

页数：243

书号：978 - 7 - 305 - 05805 - 9

目录：

序　王冬龄

2011 年

书名： 书法美的现代阐释

作者： 毛万宝　著

出版者： 安徽教育出版社

出版年： 2011

页数： 331

书号： 978 - 7 - 5336 - 6417 - 6

书名： 王冬龄创作手记

作者： 王冬龄　著

出版者： 中国人民大学出版社

出版年： 2011

页数： 347

书号： 978 - 7 - 300 - 14520 - 4

书名： 王冬龄谈现代书法

作者： 王冬龄　著

出版者： 中国人民大学出版社

出版年： 2011

页数： 277

书号： 978 - 7 - 300 - 14521 - 1

目录：

书名：书法道：王冬龄书法艺术

作者：许江　主编

出版者：上海书画出版社

出版年：2011

页数：383

书号：978 - 7 - 5479 - 0276 - 9

2012 年

书名：中国"现代书法"论文选 2

作者：王冬龄　主编

出版者：中国美术学院出版社

出版年：2012

页数：359

书号：978 - 7 - 5503 - 0331 - 7

书名：中国当代艺术家画传 第 2 辑 王冬龄·黑白至上

作者：食指　许江　编

出版者：河北教育出版社

出版年：2012

页数：191

书号：978 - 7 - 5434 - 7022 - 4

书名：书与法：王冬龄 邱振中 徐冰作品展

作者：董小明　严善錞　主编

出版者：湖南美术出版社

出版年：2012

页数：90

书号：978 - 7 - 5356 - 5643 - 8

2014 年

书名：书法的障碍：新古典主义书法、流行书风及现代书法诸问题

作者：王南溟　著

出版者：上海大学出版社

出版年：2014

页数：194

书号：978 - 7 - 5671 - 1141 - 7

目录：

2015 年

书名：王冬龄谈现代书法（修订版）

作者：王冬龄　著；田渊　编

出版者：中国人民大学出版社

出版年：2015

页数：315

书号：978－7－300－14521－1

书名：王冬龄书法著编丛录：书非书：王冬龄艺术评论辑要

作者：王冬龄　主编

出版者：中国人民大学出版社

出版年：2015

页数：411

书号：978－7－300－20567－0

书名：中国书法现代史（修订版）

作者：刘宗超　著

出版者：中国美术学院出版社

出版年：2015

页数：140

书号：978－7－5503－1018－1

目录：

书名：中国书法的疆界：中国现代书法论文选

作者：王冬龄　主编

出版者：中国人民大学出版社

出版年：2015

页数：586

书号：978 - 7 - 300 - 20562 - 5

2018 年

书名：王冬龄：竹径

作者：（美）巫鸿　主编

出版者：上海人民出版社

出版年：2018

页数：308

书号：978 - 7 - 208 - 15414 - 8

书名：中国美术学院名师典存：王冬龄美术文集

作者：张爱国　编

出版者：中国美术学院出版社

出版年：2018

页数：341

书号：978 - 7 - 5503 - 1660 - 7

第三部分　学位论文（2001—2015 年）

2001 年

题名：现代书法美学思潮要论

作者：徐田忠

指导老师：仪平策

学校：山东大学

主题：现代书法；美学思潮；审美理想；荒诞

摘要：书法是中国艺术的核心，体现了中国美学的本质精神。"现代书法"是研究书法美学、书法史的"基本视域"问题之一，尤其对近、现、当代书法史的研究而言。目前还很少有人从美学角度对现代书法进行宏观的理论研究，特别是关于现代书法美学思潮方面。该文认为现代书法美学思潮的分析与梳理对书法美学、书法艺术史研究，尤其是对现代书法史的研究有重要的参考价值。全文主要从以下三个方面对现代书法进行了分析：第一部分，书法研究的状况及"现代书法"；第二部分，现代书法的美学特征分析；第三部分，现代书法审美理想的演变。

学位：硕士

2007 年

题名："现代书法"对"后现代书法"影响及文化考量

作者：王文贤

指导老师：朱以撒

学校：福建师范大学

主题：后现代书法；文化价值；书法评论

摘要："后现代书法"是在现代书法基础上发展起来的，现代书法虽然对它有着深远的影响，但后现代书法始终以其特有的文化意识孤独感、危机感，在创造意识、行为和心态上表现出其独有的急切、激进和亢奋，并以此呈现它

的特质。在时空观、结构观、媒介观诸方面,"后现代书法"又以其高度的历史敏感性、前悟性,把握了一个相当大的跨度。其哲学意识、美学观念、表现手法和方法无疑是现代的。由于"后现代书法"创作一直处于变幻状态,其发展趋势不太明朗,方向模糊,成功案例少之又少等自身之不足,这些阴影挥之不去,成为人们对其观望、试探的借口。更让人遗憾的是,一些缺乏持守,没有守独悟同精神的"后现代书法"作者,在苦苦的追寻中败下阵来,他们自艾自怨,或不再"自重",或"滑动"艺术立场,甚至掉头他顾,这对"后现代书法"的发展无疑是不祥之兆,影响甚坏。因此如何真正去粗取精,辨伪存真,找准定位,确立努力方向,对于"后现代书法"显得尤为重要、迫切。当然,不管怎么说,"后现代书法"作为特定的文化思考,我们对其文化价值和历史价值仍寄予厚望。

学位:硕士

2008 年

题名:视觉文化与书法空间观——论当代书法的"现代"走向

作者:范叶斌

指导老师:朱以撒

学校:福建师范大学

主题:当代书法;视觉文化;书法空间观;帖学;碑学

摘要:在视觉文化的大时代背景下,处于"沉寂期"的书法"现代"创变,路在何方?以"空间观"为视角切入书法史,建立书法的空间谱系,我们得出,传统"帖学""碑学"书法空间观和当代"技术(机械)复制时代"的书法空间观,呈现一种二维平面的"图像"。这是一种历史的束缚。通过分析原始艺术、古代哲学、书论隐含的多维空间观以及西方现代艺术中对多维空间观的论述,可以得出一种发展的可能,那就是,书法"现代"创变必须冲破二维的牢笼。然而,在近年的"现代书法"作品中,这种突破观念仍然处于"无法"状态。展览厅和"展览体"作为当代书法"现代"创变的另一面,影响着当代书法"图像"的形成,在"现代形式"的探求方面有其积极意义。艺术家赵无极的创作理念,能够帮助我们探讨、纠正书法"现代"创变中存在的问题,并

最终得出其发展的总方向。那就是，以一种立足并深入理解中国传统文化，让"现代"成为传统的有益补充的认识，分阶段地充分完成书法的"现代"创变任务，建立"现代书法"的"法度"，并找寻新的视觉形式。当前初级阶段的书法"现代"创变，必须以阐释传统为根本任务，也就是说，以现代空间观为基础，用书法的语言符号创造视觉形式，以此来创造传统文化的新"图像"。

学位：硕士

2009 年

题名：中国"现代书法"现象研究

作者：刘鹏

指导老师：韩然

学校：汕头大学

主题：书法艺术；现代书法；书法创作；艺术表现

摘要：本文以中国"现代书法"的研究和探索为主体，从书法发展的三个阶段、"现代书法"产生原因的阐述入手，重点对"现代书法"近 30 年的创作和学术研究状况进行梳理，胪列了其创作的几种类型，对"现代书法"发展中的两大阵营及其所持主张进行分析，找出发展中出现的争论性问题，并针对性地进行分析和总结。从对传统的继承、西方的借鉴、现代的探索等不同方面进行系统论述，提出划分一定的边界来完善"现代书法"的思想体系，指出发展的正确方向，希望对"现代书法"的创作研究有些许的参考作用。

学位：硕士

2010 年

题名：中国现代书法的观念先驱：二十世纪初期抽象观念与金石文字、

书法的会通

作者：郑一增

指导老师：王冬龄

学校：中国美术学院

主题：现代书法；抽象艺术；金石文字；书法观念

摘要：在 20 世纪初期，欧洲的现代艺术的抽象观念确实影响了中国极少数的艺术家、学者的书法观念，个别艺术家如晚年的黄宾虹自得于这个影响。本文力图观察分析当时极少数的学者、艺术家如何反思现代工业文明、高度发达的物质文明，希望消除现代工业社会里的精神弊端，达成西方和东方的全球一致性，促进全人类福祉。当时这个宏观的视野，落实在具体的艺术现象中，就是以消解物质主义为目的的抽象艺术的观念，以"三角算学的真源"，会通于中国的金石文字、书法，拿字当抽象的图看，又坚持传统的字图观念的文化内涵，这标志着中国书法进入现代艺术意义上的先驱时期。

学位：硕士

题名：审美现代性理论观照下的"现代书法"

作者：洪崖

指导老师：周斌

学校：华东师范大学

主题：现代书法；审美现代性；书法艺术；创作流派

摘要：中国书法艺术在回应现代转型要求的过程中，形成了诸如"古典派""现代派""学院派"等诸多理论及创作流派，诸流派因其各自的创作动机、意图、手段等的不同，使"现代书法"呈现出丰富的表面形态，一方面是由于传统书法巨大的资源库存，另一方面西方现代美术思潮深刻影响了"现代书法"的演化与嬗变。"现代书法"也许包裹了关于书法的一切命题——如"现代书法是不是书法？""中国书法的现代转型""传统书法与现代书法的关系""现代书法需不需要传统技法？"，不同的文化审美立场、创作立场、社会角色等诸多因素，决定了在以上宏大命题的争鸣中，不大可能建立起一个准则；但是跨学科跨领域的互动和对话，对"现代书法"的发

展具有非凡的意义。与之同时,书法的现代性探索并非一定要以破坏传统为代价。

审美现代性理论是在现代性宏大命题下的一个关于美学的子命题,其中的许多思想观念对于我们认识现代书法诸流派有着借鉴意义。

本文拟通过梳理现代书法的发生发展历程,着重剖析"现代派"书法和"学院派"创作模式的理论指向和创作旨趣,同时借助审美现代性部分理论来进行观照,以期让我们对"现代书法"的脉络有一个更为清晰的识别。

学位:硕士

题名:近现代韩国书艺发展概论

作者:都别林

指导老师:王冬龄

学校:中国美术学院

主题:韩国书艺;美学思潮;中国书法;书法艺术

摘要:近现代韩国书艺的创作与古代传统的书艺创作相比,在观念和思想上出现了新的变化,在格式上也出现了新的特点。从以单纯含蓄的传统样式、表现手法向更加直观的、鲜明的多元化方向转换,不断丰富书艺的表现形式及其概念。本文主要概述韩国近现代书艺的发展情况。本文分为三章:第一章为韩国书艺概述;第二章介绍韩国近现代书艺的主要流派和传统书艺家;第三章概述国际现代书艺的发展状况,重点阐述韩国现代书艺的特点及代表书艺家。虽然韩国书艺的发展是受到了中国书法和西方美学思潮的影响,但韩国书艺还是形成了自己的书艺体系。今天,韩国书艺与中国书法、日本书道一起成为东方现代书法艺术的典型代表。艺术的样式不可能总是停留在原地,而是在时代发展的背景下,各有着新的特色,这是事物发展的一般规律,也是艺术的发展规律。书艺创作不能仅仅停留在传承上,在掌握和遵守各书体规律的基础上,应该更加突出创新能力,创作出更新、更具时代特征的作品。

学位:硕士

2011 年

题名："崩坏与重建"：1940—1970 年代日本现代书法创作研究

作者：周旭

指导老师：王冬龄

学校：中国美术学院

主题：日本现代书法；艺术创作；前卫派；少字数派；手岛右卿；比田井南谷；井上有一

摘要：日本现代书法起源于 20 世纪前期，作为世界艺术的独特现象，不仅在日本，在国际艺术领域也具有相当的影响，其鼎盛时期（40—70 年代）聚焦了世界艺术家的目光。中国现代书法创作始终把日本现代书法作为一个重要的参照系。

本文以一个中国研究者的角度对日本现代书法重要流派的创作理念与创作方法做综合论述。在时间上以第二次世界大战后至 70 年代为界，代表性艺术家以上田桑鸠（1899—1968）、大泽雅休（1890—1953）、手岛右卿（1901—1987）、比田井南谷（1912—1999）、宇野雪村（1912—1995）、井上有一（1916—1985）、森田子龙（1912—1998）为重点，进行作品分析。同时详细解析日本现代书家的创作过程与具体方法，寻找其中不为人所知的观念。由于语言等方面的原因，中国大陆对日本现代书法主要以介绍与赏评为主，缺乏原创性研究。所谓原创性研究，一是从世界现当代艺术的角度研究日本现代书法的创作理念；二是对日本现代书法家与作品的个案研究；三是日本现代书法创作技术研究，包括工具材料、创作过程和创作技巧等。

日本学者对现代书法有广泛的研究成果，但本文试图从中国研究者角度出发，提出一些不同的命题。首先是从世界现当代艺术发展的角度，全面探究日本现代书法存在与发生发展的价值，分析日本现代书法在偏向于接受西方文化的同时，怎样保持民族艺术的独有特征。在中国、日本及世界文化之间进行全新的思考。同时将日本现代书法代表人物的代表作品研究定

为课题的主要范围,结合具体研究创作上的实例,并与中国书法的基本创作方式进行比较,试图得出新的结论。

学位:博士

2012 年

题名:中日近现代书法交流比较研究

作者:王传峰

指导老师:王冬龄

学校:中国美术学院

主题:中国;日本;文化交流;书法派别;现代书法艺术

摘要:作为一衣带水、毗邻而居的两个国家,中国和日本自古以来就有着千丝万缕的联系。上自东汉时扶桑遣使来访,后至隋唐朝鉴真东渡,几千年来,中日两国文化交流生生不息。书法作为文化交流的一部分,起到了纽带的作用,把两国之间的关系更加紧密地连接起来。因此,研究中日两国书法的交流与发展对于研究中日两国文化的传承有着重要的意义。尤其近现代以来,随着中国封建时代的结束与国门的打开,在中国和日本的交流中,书法始终扮演着不可或缺的角色。尽管汉字早在公元前 1 世纪就已经传到日本,但是书法成为艺术则比中国要晚很多。日本书法史真正有了自身的特点还是要从近代开始,特别是中国帖学衰落后产生的碑学对其产生了不可估量的影响。杨守敬作为金石学专家与典型的中国文人,在日本的四年间对北碑书风的倡导使新一代的日本书法家崛起,他本人也被日本书法家尊称为“日本书法近代化之父”。晚清“海派”领袖吴昌硕不仅在国内有着举足轻重的地位,而且与日本书法家有着密切而频繁的来往。他作为西泠印社的首位社长,在西泠印社初创阶段就吸纳了日本籍社员。同时日本的众多文人、学者与书画家与中国始终保持积极的交流,甚至与流亡日本的中国革命者、学者如康有为、郭沫若等人有关于书法艺术的切磋探讨。新中国成立后,中日书法交流一度陷入低谷。中国大陆的书法艺术在老一

辈专家、学者的关心下于曲折中不断前进,日本也加快了书法现代化的步伐,寻求多样的表现形式。书法作为中日邦交的重要媒介之一一直发挥着维系作用。中日邦交正常化之后,中日书法交流又进入了一个空前的活跃期。中国书法学科的成立、书法理论的发展与大量新资料的出土对日本书坛也产生了重要作用。日本的媒体、出版社、书道会和大型展览空前繁荣。中日书法代表团频繁互访,并举办各种展览,召开书法研究的相关国际研讨会。中日之间的教师与留学生交流活动也呈现上升趋势,迄今仍处于平稳发展的状态,书法艺术在中日两国的交流中逐步普及,走向社会群众,形成了庞大的爱好者群体。这又反过来促进了书法艺术的发展,并为中日两国的友谊继续发挥着维系交流作用。本文即通过大量翔实的史料和生动的事例展示中日两国近现代书法艺术的交流与发展,并在梳理和比较两国文化的过程中歌颂和平与友谊。

学位:博士

2013 年

题名:对现代书法发展过程中形式主义思想的反思

作者:李济沧

指导老师:胡师正

学校:湖南师范大学

主题:现代书法;书法形式;创作模式;形式主义思想;书法整体性

摘要:五千年来,书法伴随着社会的发展而发展着,进入了大众的生活中,任何人都可以书写记录自己的情感和得失。自 80 年代现代书法运动以来,受西方美学冲击,以西方形式主义审美方式来理解和改造书法的方式开始冲击传统的书法形式。这虽然在一定程度上加深了对传统书法的理解认识,但是作为一种对"形"的处理手段,"形式主义"对"形"的过度表现,片面强调外"形"的表现形式夸大了形式的作用而否定了内容的主导地位,就形成了形式主义。就书法来说,过度注重书法文字外在的审美"形像"式样,机械地对有机

的字形进行解构与结构式训练,而忽视了书写者情感以及书法表达情感的特性。这样就割裂了人的情绪与字形的有机联系,使书法变成对外形进行视觉审美的设计训练。

形式主义的书法创作模式逐渐使书法只能成为"圈内"自我欣赏的封闭式艺术,逐渐脱离了人们的生活。不仅是因为书写方式的改变导致其脱离了普通人群,更是由于审美的变化而使其沦为纯粹的视觉观赏性物件,既拉大了和观看者之间的距离,也脱离了书写者的生活。书写者成为特定制造者,就像其他的职业者一样。

本文主要通过对书法的"形"的概念的诠释,来说明现代书法运用"形式主义"的思想是建立在对"形"的概念理解缺失基础上的,古人的"形"是建立在大"势"上的,而单纯运用形式主义无疑割裂了书法的整体性。考察了改革开放后三大书法潮流,即 1985 年现代书法创新热潮、流行书风和书法主义,以及作为有影响力的个人,比如陈振濂的现代书法教学法、邱振中的《最初的四个系列》,还有作为活跃在国外的后现代艺术家徐冰创作的《天书》。对现代书法形式主义创作模式以及现代书法教学方式的优缺点进行了反思。

学位: 硕士

2014 年

题名: 浅谈现代书法创作

作者: 楼芳

指导老师: 沈浩　沈乐平　韩天雍　陈大中　白砥

学校: 中国美术学院

主题: 现代书法;信息化;艺术形式;创作形式

摘要: 事物的存在与发展都逃离不开时间和空间的维度,书法的产生与发展也随着社会文化环境的变迁经历了漫长的传承与演变。随着技术的不断发展,人类社会近百年发生了翻天覆地的变化,人们迎来了基于数字媒介的信息化时代。在中国传承了上千年的书法失去了其日常的实用价值,

在当代以一种纯粹的艺术形式被展现与讨论。出现于 20 世纪 80 年代的现代书法在现代文明的语境下对书法进行了大胆的突破与革新，以回应新时代的考验。无论材料的使用、表现的形式还是展示的方式，现代书法都与传统书法有很大的区别，对其进行梳理研究是很有意义的新课题。本文把书法放置在一个大的时代环境中，论述了书法在今天的新境遇，并跳出书法领域，对与书法有关的艺术现象进行整理分析，总结出了现代书法的几种创作形式及其再发展的可能性。

学位：硕士

题名：中国现代书法图式研究
作者：王佳宁
指导老师：王冬龄
学校：中国美术学院
主题：现代书法；视觉元素；图式理论
摘要：现代书法作为打通传统书法与西方现当代艺术之间的桥梁，其时代意义日益彰显，其视觉属性自不待言。拙文将其置于大的视觉艺术的范畴中，从"图式"理论的层面对其进行深入系统的分析，试图从宏观角度理清上世纪 80 年代中期以来中国现代书法创作中的诸多问题。

在研究过程中，采用了以下研究方法：一是文献归纳法，综合前人研究成果，归纳其他视觉艺术门类有关的"图式"研究成果以及与现代书法相关的研究文献，为本文奠定理论基础；二是调查法，对于具体作品的诠释，笔者亲自联系一些艺术家进行了访谈，为作品的深入解读提供了第一手材料；三是交叉研究法，现代书法的学科交叉属性毋庸多言，"图式"理论更是涉及了哲学、心理学、视觉艺术等领域，故离不开相关交叉学科的综合研究；四是图像学分析法，运用图像学分析法对具体的现代书法作品，从外在的视觉形式到内在的文化内涵、创作历史背景等进行深入分析。

拙文"中国现代书法图式研究"由五章构成：第一章现代书法图式概述，通过对"图式"的由来、"图式"的发展论述最后对"现代书法图式"概念作以界定；第二章现代书法图式之视觉元素，从"线条""空间""张力""材

质、工具与媒介"进行分析研究；第三章现代书法图式演变，以现代书法史为线索，将近 30 年来的中国现代书法分为三个阶段进行纵向研究；第四章现代书法图式类型，以中国现代书法发展过程中的诸多作品为对象，对其创作类型作横向划分；第五章现代书法图式之精神内涵，从现代书法艺术的纯粹化、观念化、生活化、多元化四个层面对其精神内涵进行探索分析。

当然，关于中国现代书法图式研究目前尚属全新的研究领域，限于水平，笔者诚知，拙文的完成对该课题的深入探索不过是抛砖引玉，若能为当前的现代书法创作有些许补益，便是欣慰的事了。

学位：博士

题名：画意入书：曾来德现代书法中的艺术特色

作者：王晶晶

指导老师：乔金

学校：山西大学

主题：当代书法家；曾来德；书法形式；艺术特色

摘要：提到中国当代书法，曾来德是代表书家之一。他的书法形式"画意入书"，视觉冲击力强，引起国内外书坛的广泛关注。曾来德将绘画中的各种造型元素及构成因素进行"采撷、提炼"，在保持艺术的原始生命力的前提下进行艺术整合，而不是生搬硬套地强行介入。他更多的是希望人们将注意力放在他对线条的展示和他对生命的理解上，而忽略其笔法、墨法以及章法的问题。正因为如此，我们才有必要具体分析、总结、讨论其笔法、墨法、章法，为艺术创作提供可资借鉴的经验。曾来德的书法在笔法上，枯笔、干笔与偏锋用笔等相互配合进行创作，给欣赏者带来时而跌宕起伏时而平静的内心体验。笔、墨、纸是形成中国书画的重要原料，曾来德还提出材料哲学观的看法。他认为，墨代表阳，宣纸则代表阴，而毛笔则是墨与纸之间的中介因素。墨的阳性，在毛笔的媒介作用下，由阴性的宣纸吸入。同时配以朱液和进行了艺术化处理的纸张，以达到"画意入书"的书法作品的要求。曾来德运用"画意入书"理念来设计他的作品，同时不断对传统进行反思、创新、突破。文字的排列和书体的搭配是为

了整幅作品的意境和效果来服务。每一幅书法作品中都闪烁着新奇之感、险绝之态,散发出自由、洒脱、不羁的文人气质。曾来德在毛笔书写时浓淡干湿变化的基础上加入了中国画中意境的表达,他把文字的墨韵和中国画的画意结合起来,来表现自己的作品内涵和意境,让人一眼看过去不用看懂文字就可以体会出整幅作品的意境,而近读文字,不仅确是其意,而且一笔一画都有出处。曾来德在书法艺术创作中有着很强的创造性,从他的书法作品中,我们不仅可以清晰分辨出与传统书法的血缘关系,而且还可以发现他在当代文化上的创造性。曾来德的传统功力深厚,他却没有故步自封,依然努力地探索新的书法样式。这种为弘扬中国文化而努力的精神,是令今人所钦佩的。

学位:硕士

题名:少字数书法研究

作者:王肖南

指导老师:刘宗超

学校:河北大学

主题:近现代时期;少字数书法;风格特征;艺术现象;创作技巧

摘要:少字数书法兴起于第二次世界大战后,是特殊历史时期的产物。首次代表书法艺术走上国际舞台,并得到西方世界的认可,是书法艺术中一个非常独特的现象,不仅在中国、亚洲,甚至在国际艺术的舞台上都具有相当的影响力。对少字数书法进行研究探索,可使我们在思考中国现当代书法时有一个很好的参照,可以促使我们对现当代书坛的诸多现象和问题进行深入思考。本论文详细介绍了少字数书法的产生、风格特征,少字数书法在发展创作中存在的弊端以及少字数书法对当代发展的影响和启示,以代表书法家为中心,对他们的代表作品进行全新的解读。本文的研究方法采用了文献调查法、比较分析法,对艺术现象的产生进行了广泛而深刻的背景分析。本论文着重创新点的研究,从国际艺术的角度反观中国书法,把少字数书法当作艺术现象来研究,以一种积极的审美心态对待现代书法艺术,以供现当代书法做参考。

学位:硕士

2015 年

题名:书·非书:现代书法代表人物研究

作者:储楚

指导老师:王冬龄

学校:中国美术学院

主题:书法家;创作思想;艺术风格;历史演变

摘要:纵观中国现代书法发展的近 40 年历程,中国现代书法从新生到发展和重要的书法创作、书法理论、书法事件密切相关。作者通过梳理,找出对中国现代书法乃至现代艺术有重要影响的关键人物进行研究,他们跳出以往书法创作的媒介和场所,运用多媒介、多视角、交互环境的多元化创作思路进行现代书法的创作,他们的作品对现代书法和现当代艺术都有着重要影响,所以本论文的研究也是为中国现代书法的国际艺术地位的确立和中国现代艺术在世界艺术发展中的重要性抛砖引玉。

主要研究方法:第一章总论,主要采用文献归纳法、交叉研究法。第二章到第六章分论,主要采用调查法、案例分析法。第七章结论,主要采用概念归纳法和逻辑演绎法。

本文由七章构成。第一章:时代文化中的书法艺术变革,通过从传统书法到现代书法的演变点出"书·非书"式的现代书法的重要性,而表明论文研究的代表人物的意义。第二章:墨行,墨意,墨像。探讨王冬龄作品里的古典书法精神在公共空间、行为模式、摄影媒介的互动。第三章:从文字解构到抽象意念的探索。通过研究徐冰从天书到地书的演变,表明徐冰对于媒介的敏感性。第四章:空间里的书法诗歌。从邱振中作品"最初的四个系列"生发出哲学、诗歌、文学介入。第五章:墨与光的书写者。通过"重复书写兰亭序一千遍"和"二十四节气"作品来阐述邱志杰的书法观念在综合艺术中的实践。第六章:从观念水墨到观念装置的探行,分析谷文达的媒介书法观念。第七章:现代书法艺术展望。总结得出"书·非书"式的现

代书法特征,并展望现代书法的发展趋势和如何在国际现代艺术发展中确立地位。

学位:博士

第四部分　主要展览（2005—2019年）

2005 年

展览主题："墨溅京沪"——杨小健、魏立刚现代书法展

展览时间：2005 年 4 月 24 日—2005 年 5 月 1 日

展览机构：今日美术馆

展览地址：北京市朝阳区百子湾路 32 号苹果社区 4 号楼

主办单位：今日美术馆

信息来源：雅昌艺术网

相关资料：

魏立刚和杨小健都是书法家，都有从古典书法到现代书法再到走出书法的类似经历。当前，他们的创作状态都淡化甚至抛弃了书法的可识性和可读性，将艺术创作的主要热情投向了书写本身（包括运笔、施墨、结构、点画等）。这类作品，从其保留并强化了书法的灵魂（书写本身的精神性）这一点上说是书法，从其剜去了灵魂赖以依附的躯体（文字的表意功能）这一点上说又不是书法；从其使书写更本体、更纯粹这一点上说则更书法，但从其使书离文、写离字这一点上说又不是书法；从其是古典书法的合理延伸这一点上说是书法，但从其与书写的原本功能背离这一点上说又不是书法；从直观感觉上来说其有时颇似书法，但从深层本质上说又根本不是书法而是抽象绘画。

将其称为"书法"只能在这样的意义上成立：其是书法的后代，与书法有着上下文血缘关系，所反叛的前导对象是书法，其是沿着书法发展的顺向逻辑而产生的逆向结果。因此称其为书法的确又合理又荒谬，这种悖论可以产生一个概念：非书法的书法。这类现象常被称为"后现代书法""超现代书法""后书法""抽象书法""书法主义""观念书法"等，也可称其为"书象"。

"书象"是参照日本"墨象"概念提出的，但两者又有些差异。"墨象"着眼于材料，"书象"着眼于内质，它强调这类艺术作品与书法"剪不断，理还乱"的关系，材料的天地却可以十分广阔，它完全可能扩至毛笔、水墨、宣纸之外。这是东方极为特殊的抽象艺术。

作为抽象绘画中特殊的一支，它与其他抽象绘画没有严格的界限。也

就是说,有一些抽象作品既可归入"书象",又可不归入"书象"。它之所以可以独立存在,是因为它有相应的典型作品,又有根本不能归入其名下的抽象绘画。它在"可归入"与"不可归入"的关系中取得地位。

称魏立刚和杨小健的近作为"书象"还有一个用意:有志于此的艺术家们需要淡化过分膨胀的对传统书法的批判激情,将矛头由传统书法转向自身建设。因为"反叛""颠覆""批判"说得再慷慨激昂也不能使自己伟大起来,当前最需要的是埋头苦干,真正拿出高质量的有独特创造性的力作。重要的是艺术,最大的批判力量不是口号而是艺术实力,一旦真正有了实力,心态便会更加从容而远离狂躁,而从容应对,反过来又更有利于增强自己的实力。魏立刚的近作正是在这一点上更值得关注。

2010 年

展览主题:"澳门 2010 中国汉字艺术家五人"邀请展

展览时间:2010 年 8 月 14 日—2010 年 11 月 14 日

展览机构:澳门塔石艺文馆

展览地址:澳门特别行政区荷兰园大马路 95 号

策展人:缪鹏飞

主办单位:澳门特别行政区政府文化局

信息来源:雅昌艺术网

相关资料:

此次展览将有五位中国著名的汉字艺术家包括古干、濮列平、曾来德、一了及吕子真的共 50 幅作品展出。展览有助于市民了解汉字艺术的概念和含意,并进一步认识传统与现代书法的区别。

汉字艺术的形成始于中国改革开放后,是从中国汉字文化的大背景出发,面对东西方文化交汇所出现的特殊情况,尝试将汉字作为艺术创作思维语言的全新艺术。其概念可浅释为凡是以汉字之音、形、意等元素所进行的艺术表达,或以汉字作为视觉艺术、思维语言等的艺术创作都称为汉字艺术。2005 年北京大学资源学院成立了汉字艺术系,这是我国第一

个以汉字作为艺术创作思维语言的专业学科,为培养这方面专业人才提供教育、学术研究的基地。至今汉字艺术已从架上艺术,发展到观念、行为、多媒体、建筑及雕塑等艺术形态及各种领域。这次展览,五位汉字艺术家各自呈现了汉字艺术创作风格的不同方向,定能给予观众视觉上的全新感受。

展览主题：中国汉字艺术家五人邀请展

主办单位：珠海市文联、珠海市图书馆

展览时间：2010 年 11 月 28 日—2010 年 12 月 16 日

展览地址：广东省珠海市图书馆二楼展览艺术长廊(东、西廊)

信息来源：珠海市图书馆

相关资料：

"汉字艺术"形成于 20 世纪 80 年代,一批对中国和西方文化均有深切了解又具有革新意识的艺术家,提出从中国本土文化出发来完成这场文化改革。1985 年 10 月,在中国美术馆举办了"中国现代书法首展",发起了现代书法运动,经过十多年的实践、研究,出现一系列与中国汉字有关的艺术形态。这个概念逐步扩大,2002 年,汉字艺术的音、形、义等方面得以延伸和创新,强化了汉字在视觉空间领域中运用于各种创作的可能性。

2005 年,北京大学资源学院成立了汉字艺术系,这是国内第一个以汉字作为艺术创作思维语言的专业,为培养这方面专业人才提供教育、学术研究的基地。"汉字艺术"目前涉及架上、观念、行为、多媒体、建筑、雕塑等艺术形态的各种领域,前景广阔。在珠海,还没有推介过,今次请到古干、濮列平、曾来德、一了、吕子真等五位资深艺术家来珠海展览,和珠海同行及观众交流。虽然由于条件的限制,此次展览的主要是架上作品,但是相信一定能给珠海观众带来全新的感受。

2011 年

展览主题：书法道——王冬龄书法展

展览时间：2011 年 10 月 28 日—2011 年 11 月 8 日

展览机构：浙江美术馆

展览地址：浙江省杭州市南山路 138 号

主办单位：中国人民对外友好协会、浙江省委宣传部、杭州市人民政府、中国书法家协会、中国美术学院、浙江省文化厅、浙江省文联

信息来源：雅昌艺术网

相关资料：

王冬龄是一位以书法为本色的艺术家，一位在学识学理上重视思考书法现代进程和国际交流的学者，他一直致力于传统书法现代转换的实践命题与理论建树。王冬龄的艺术架起了从传统书斋艺术通向当代视觉文化的桥梁，为消解传统与现代之间的深刻矛盾，为奠造新型的书法文化精神作出了重要贡献。

此次展览所展出的王冬龄作品涵盖广泛，内容丰富，既有其书写的《易经》《论语》等经典文本，又有以浪漫情怀挥洒的《诗经》《离骚》和唐宋诗词，还展示了一批现代歌词、现代诗歌作品。同时王冬龄为展览空间"量身定制"了《心经》《逍遥游》《金字塔感怀》《西湖十景》等作品。展览期间，首次发行个人学术文集《王冬龄谈现代书法》《王冬龄谈名作名家》《王冬龄创作手记》等。

展览主题："意识·筋骨"：孟昌明书法展

展览时间：2011 年 11 月 20 日—2012 年 1 月 31 日

展览地址：江苏省苏州市沧浪区滚绣坊 74 号

主办单位：苏州昌明文房

信息来源：书法家网

相关资料：

孟昌明曾在世界各地做过 60 余次个人画展，而本次书法展览是其第一次个人书法展，包括其新近书法作品 35 件。

展出的作品从不同侧面表达孟昌明对书法的美学思索和个人见境。他认为，书法作为一种有着深厚历史积淀的艺术形式，其文化渊源和形式的结构美感应该超越因循的审美范式，以期在新的时空环境下让书法艺术传递

全新的讯息。

孟昌明从童年开始学习书法，在长期的艺术创作实践中，他对秦汉碑学做过系统的研究，多年临写《散氏盘》《泰山金刚经》《开通褒斜道碑》《好大王》《石门铭》等中国碑学经典，对秦汉艺术博大雄浑的精神特质情有独钟，他认为作为帖学的书法高峰在六朝，而秦汉碑刻是中国书法艺术的神髓，其审美价值具有世界意义。孟昌明在艺术创作过程中注重理论思考和研究，曾出版和发表过各类艺术论文两百余万字，出版书籍多种。他曾为美国大型现代歌剧《尼克松在中国》做书法题字，其书法作品也于 2003 年由台湾三民书局结集出版发行。

2012 年

展览主题：天人交响——周韶华书法艺术展

展览时间：2012 年 2 月 18 日—2012 年 3 月 11 日

展览机构：湖北美术馆

展览地址：湖北省武汉市武昌东湖路三官殿 1 号

策展人：傅中望

主办单位：中国书法家协会、湖北省文学艺术界联合会

协办单位：湖北省书法家协会、湖北省美术家协会、书法报社

承办单位：湖北美术馆

学术主持：陈振濂

信息来源：雅昌艺术网

相关资料：

周韶华是中国水墨画坛的革新者。他在新的时代对以往的山水画进行了大幅度的改革，在艺术创作中注入更多新的气象和现代感受。自 2010 年初夏，周韶华将自己的艺术创作重点转到书法领域。至 2011 年夏，周韶华共创作书法作品 200 余件，拟通过结集出版《天人交响——周韶华书法艺术》，举办"天人交响——周韶华书法艺术展"（展出作品 60 余幅），对"如何再发展和再提升书法艺术的本体性？如何使书法艺术具有当代性？"等学术问题作出自

己的解答。

周韶华说："既然画家能以书法入画,那么书法家何不引画入书呢? 比如对点、线、面构成规律的引进,对黑、白、灰色调的参照,对大写意笔墨神韵的吸纳,以及对音乐舞蹈旋律节奏的引入,开拓发展是具有各种可能性的,都有可能使当代书法大为改观。当然,各种引进都必须守住书法本体,不可使书法艺术成为其他种类的东西。"

本次书法展即是聚焦于周韶华对当代书法的这种认知而做的实验与尝试。进行这种变革实验,一是回到书法艺术的原点,从早期的刻画符号、图形文等汉字的活水源头去追寻汉字原生态的美;二是让书写性的书法艺术与标准化的印刷字体分道扬镳,主动强调形式美,强化审美功能,严格区别于标准化应用文的书写,明确当代书法在视觉空间感上与古典书法的不同。本展览所呈现给观众的是无声的天人交响乐,有旋律节奏感的固定舞蹈。这些体现的是周韶华所崇尚的大自在法,是天马行空的艺术结构,是心灵之光,是回肠荡气的汪洋恣肆,毫不掩饰的自我天性天趣,甚至带有某种豪情与霸气,是一种巅狂状态使然,是当代书法艺术的生命,是现代人的本质力量的对象化。

展览主题:"书与法"——王冬龄、邱振中、徐冰作品展
展览时间:2012 年 3 月 17 日—2012 年 5 月 4 日
展览机构:OCT 当代艺术中心
展览地址:广东省深圳市华侨城恩平路(康佳北 300 米)
主办单位:何香凝美术馆 OCT 当代艺术中心 深圳画院
信息来源:雅昌艺术网
相关资料:

在中国当代艺术的格局中,书法一直处于边缘状态。这与它在传统文化中的主流地位形成了巨大的反差。它关乎中国文字的起源和流变,指引着中国绘画的发展方向,是中国文化乃至中国玄学的一个重要的载体。现代的学科分类,新的艺术理念的引入,切断了书法与中国文化的整体关系,它的价值观和美学趣味也屡遭质疑。但是,书法作为一种独立的艺术门类,在今天社会中却显示出一种前所未有的活力,冠以书法名义的各类学校、协会乃至商业机构和市场行为层出不穷,一片繁荣景象。是当代艺术出现了问题,还是书法

家们对当代艺术不屑一顾？书法与当代艺术的这种关系确实令人遗憾。此次展览邀请了两位书法家和一位当代艺术家,试图从他们的作品中审视和检讨书法与当代艺术的关系,寻找书法在未来发展的各种可能。

　　王冬龄是一位传统功力深厚的书法家。他的草书不仅开拓了书法艺术的视觉经验,也探索了由案头书法向展示书法发展的各种可能性,探索了书写行为的各种可能性。邱振中是一位具有诗人气质和极富思辨力的书法家。他志在传统书法向当代艺术的转化,通过扩展作品的造型题材,通过扩展作品的文字题材,为书法的创作开辟了新的空间。徐冰是一位出色的中国当代艺术家。文字,一直是他重要的创作主题。从《天书》《新英文书法》到《地书》,20 多年来,他对文字的表现形式、意义及和阅读的关系,进行了不同层面的探索。

　　展览主题：黑白至上——王冬龄个展

　　展览时间：2012 年 5 月 13 日—2012 年 5 月 23 日

　　展览机构：三尚当代艺术馆

　　展览地址：浙江省杭州市上城区延安路 52 - 2 号

　　策展人：陈子劲

　　主办单位：三尚当代艺术馆

　　协办单位：中国美术学院展示文化研究中心　都市快报

　　信息来源：雅昌艺术网

　　相关资料：

　　　　什么是艺术的终极之美？充满律动的文字线条,还是洋溢生命的自然人体,或者是一位书法家五十年如一日的行动书写？

　　从墙壁到摄影,虽已不是宣纸黑墨的书法,却依然是黑白至上的精神世界。

　　展览主题：从"传统书法"出走——刘永顺个人作品展

　　展览时间：2012 年 5 月 25 日—2012 年 6 月 15 日

　　展览机构：苏州河艺术中心

　　展览地址：上海市莫干山路 50 号 21 号楼

策展人：廖上飞

主办单位：苏州河艺术中心

信息来源：雅昌艺术网

相关资料：

书法走向现代（主义）就是书法如何破除传统书法的写意主义本质限定而走向现代艺术的表现主义（包括抽象主义，它是表现主义的极致）。尽管传统书法写意主义也存在艺术主体精神的表现，但这种表现必须服从"汉字书写"的本质限定，而不是服从表现自身的需要，所以"写意主义"对于艺术主体精神的表现具有很大的局限性；而表现主义是对艺术主体精神的极端化高扬，它导致对艺术客体的不同程度的否定，书法走向表现主义，必然首先表现为对汉字客体的否定，而汉字一旦被否定，"汉字—书写"的本质限定将不复存在，传统书法"汉字—书写"的"点画—结体—章法"的形式统一体，就被"点线（面）—结构—空间"的现代艺术形式主义所取代。作为形式主义的现代书法，其目的在于主体精神的表达，而不在于汉字文意的表达；方法论是绘画意义上的形式语言及其与主体精神联系的理性分析，就像康定斯基的点线面的精神分析一样，而不是传统的习惯性书写及其情感的自然流露。所以，现代书法可以说就是对传统书法本质规范的颠覆，正是这种颠覆，使现代书法成为一种批判的形式，这种形式的批判针对的正是传统书法所寄寓的传统文化精神。

刘永顺的现代书法属于"少字数"，作品有明显的将传统书法"汉字—书写"的"点画—结体—章法"转化为现代艺术形式主义的"点线（面）—结构—空间"的倾向，重在追求点画的速度、力度和笔墨韵味，以及结体、章法的大开大合，在狂草规范的基调下有着某些对汉字的夸张、变形、扭曲以及对整体结构和空间形式的考虑，具有明显的个性特点，呈现出一定的主体精神的张力，具有一定的现代艺术的表现性。但由于作品依然保留传统书法"汉字—书写"的本质特征，"点画—结体—章法"的传统规范依然很大程度上存在（主要是狂草），作品中的汉字仍然是作为文字意义上的汉字，而不是作为点线意义上的汉字，以至于作品还保留相当程度的写意性（许多作品留有明显的狂草美学意味），而使作品的表现性受到一定的局限。刘永顺的现代书法实际上处在写意与表现之间。

　　认识传统书法文化精神的局限，激发反叛性的主体自由精神，突破传统书法"汉字—书写"的本质限定，将汉字及其点画作为艺术语言的元素，借鉴现代艺术的表现性、结构性、符号性、抽象性等丰富多彩的语言形式，确立形式语言的精神分析方法论，创造与书法有上下文关系的、个性化的表现主义艺术语言形式（包括抽象艺术），深刻地表达自己对于传统书法文化精神的批判性思考（主体精神），或许是刘永顺的现代书法进一步超越的突破口。

展览主题："微云起泰山"——曾来德书画艺术展山东九城市巡回展
展览时间：2012 年 10 月 13 日—2012 年 10 月 16 日
展览机构：潍坊市博物馆
展览地址：山东省潍坊市胡家牌坊街 49 号
信息来源：雅昌艺术网
相关资料：

　　此次巡回展共展出曾来德书画作品 100 幅，其中书法 60 幅，焦墨山水 40 幅。潍坊展览是此次巡回展的第二站，10 月 16 日结束。该展览历时 6 个月，在烟台、潍坊、淄博、东营、临沂、枣庄、济宁、泰安、济南巡回展览。

　　曾来德是四川省蓬溪县人。现为中国国家画院书法篆刻院执行院长、艺委会委员、教学部主任，国家一级美术师，中国书法家协会理事、教育委员会副主任，北京大学客座教授，世界华商书画院院长。

　　20 世纪 80 年代初，曾来德拜著名书法家胡公石先生为师，研究今人的审美，融进时代精神并创造自己的书法风格。他不但是一位书法大家，也是一位独辟蹊径的山水画大家，在国内外产生广泛影响。近年来先后在中国美术馆及上海、江苏、武汉、西安、成都、合肥、沈阳、郑州、深圳、山东等地美术馆博物馆举办"曾来德书画艺术展览"，引起社会各界的广泛关注，赢得"曾来德书法文化现象""书坛奇才""曾来德书法文本"等美誉。2005 年在英国大英博物馆举办"曾来德书法艺术展览"和"墨乐"东西方文化高峰对话系列活动，以及随后的"墨乐"北欧四国之行在国际上引起了强烈反响，书法作品《鸥鹭》、山水画作品《天地之象》被大英博物馆收藏。2011 年 11 月，曾来德的"墨乐巴黎"系列文化活动在法国国家议会宫、法国中国文化交流中

心等地举办,充分彰显了中国古老文化的艺术魅力以及现代价值和生命活力。

2013 年

展览主题："冠山风"——郑胜天与王冬龄作品展
展览时间：2013 年 7 月 13 日—2013 年 9 月 1 日
展览机构：前波画廊
展览地址：北京市朝阳区草场地红一号 D 座
主办单位：前波画廊
信息来源：雅昌艺术网
相关资料：

集学者、策展人及艺术家于一身的郑胜天与书法大师王冬龄都和中国美术学院有着很深的感情,两人也因此保持着紧密的联系,但此次在前波画廊的展览却是两位大师在艺术创作上的首次合作。

郑胜天 1958 年毕业于浙江美术学院(现中国美术学院),并任教职兼油画系主任三十余载。除了学术方面的成就,他还在海外积极推广中国当代艺术,并于 2002 年起任中国当代艺术学刊《艺术》(Yishu)的主编。同时,郑胜天也一直坚持着自己的艺术创作,其中不仅包括油画,更重要的是其观念作品。

王冬龄于 1981 年在浙江美术学院获得书法硕士学位。自那时起他便与这所名校结下了不解之缘,现任中国美术学院现代书法研究中心主任、教授、博士生导师。

此次两位艺术家的合作利用了郑胜天 2000 年的一件作品作为创作理念。当时,郑胜天为纽约州立大学水牛城分校和俄亥俄大学于 2000—2001 年举办的展览"文字与含义:六位当代中国艺术家"创作了一件影像装置作品。影像记录了太太爱康用毛笔蘸墨在四幅油画布上书写克莱门特 · 格林伯格的权威性文章《现代主义绘画》的过程,同时配有加拿大艺术家卜汉克的英文同步朗读音频。放映影像的同时,也展出了那四幅画布。由于水

墨与油互不相容,写上去的字迹很快便凝聚起来,不一会儿就只剩下一些不规则的斑点,好似幅抽象画一般。当格林伯格"文字"的"含义"在画布上逐渐消逝时,他所坚信的现代主义绘画还原论似乎又得到了再现。

今年春天郑胜天在杭州冠山再一次探索"文字"与"含义"之间的关系。此次他将题材改为东晋宗炳的经典名作《画山水序》,并邀请著名当代书法家王冬龄来书写全文。同时,郑胜天依旧保持着自己对水墨这一重要媒材的客观、独立的态度。用油不均匀地处理过五幅油画布后,王冬龄龙飞凤舞地书写了宗炳的文字,一部录影机记录了整个创作过程。

此次在前波画廊的展览共分三部分。一间展厅展示 2013 年 4 月的影像作品以及由王冬龄书写的五幅油画布作品。另一间展厅中,王冬龄于 7 月 13 日展览开幕当天在两幅油画布上做现场表演,完成的作品留在展厅中央,周围也会展示他的其他书法作品。还有一间小展厅中放映郑胜天 2000 年的影像作品,并展示那四幅油画布作品。

郑胜天与王冬龄在杭州冠山的雅集可视为两位艺术家、学者之间的一次学术对话。通过王冬龄的现代书法,他们再次挑战了郑胜天 2000 年首次提出的观念和问题。

展览主题:曾宓书法作品展
展览时间:2013 年 11 月 29 日—2013 年 12 月 12 日
展览机构:北京市杏坛美术馆
主办单位:浙江省委宣传部　浙江省文联　浙江画院　三放轩
信息来源:雅昌艺术网
相关资料:
展览将展出曾宓近两年来的书法创作近百幅。

曾宓,1933 年生,福州市人,号三石楼主。中学时期,师从吴启瑶教授学习水彩画。1957 年,入学浙江美术学院(现中国美术学院),得益于潘天寿、顾坤伯等名师亲授。1962 年,毕业于中国画系山水科。1968 年,作品参加莫斯科画展。1984 年,调入浙江画院任专职画师。

现为浙江画院艺委会委员,国家一级美术师,中国美术家协会会员,享受国务院特殊津贴,浙江省政协第五、六、七、八届政协委员。有较好的绘画

基础和传统的笔墨功底。自 20 世纪 80 年代起,开始探索创新,撷黄宾虹、林风眠两家之长,讷于言而深于思,所观、所感、所悟皆成画,逐渐融为今日之风格。

曾宓以画闻名,其作品拙朴天真、饶有情趣,散发着浓浓的生活气息,在中国画坛独树一帜。近些年来,曾宓在画画之余潜心书法创作,用心感悟生活,由心而发去创作,以书载道,其书法作品无论结构、形式或是书写的内容都让人耳目一新。

此次展览将展出曾宓近两年书法创作近百幅,北京站结束后将班师西安,于 2013 年 12 月 17 日至 12 月 21 日在陕西省美术博物馆与西安的艺术爱好者们见面。

展览主题: 书视界——2013 国际现代书法艺术展

展览时间: 2013 年 12 月 22 日—2014 年 1 月 7 日

展览地址: 浙江省杭州市滨江区江虹路 1750 号信雅达国际创意中心二层、杭州市下城区西湖文化广场 32 号四层(信雅达·三清上艺术展厅)(信雅达·三清上艺术中心)

主办单位: 中国美术学院视觉中国研究院 《钱江晚报》 信雅达文化艺术

信息来源: 雅昌艺术网

相关资料:

此次展览是中国美院视觉中国研究院成立以来的第一次大型书法艺术展,由王冬龄教授担任总策展人,中国美院院长许江担任艺术顾问,中国美术馆馆长范迪安、中国美术学院艺术人文学院院长曹意强担任学术主持。

平安夜或冬至之日的书法雅集是中国美院现代书法研究中心自成立以来的保留节目。自冬至起,天地之气开始兴作渐强,下一个循环即将开始,在这个预示着希望的传统节气,信雅达·三清上艺术中心将展出现代书法研究中心主任王冬龄与 30 位兼具深厚传统书法功底与当代艺术理念的书法艺术家的 70 幅作品,一场精彩的现场书写也将于开幕当天同时进行。

在年复一年的现代书法辛勤实验中,书法艺术家们用属于自己的个性表达将现代书法原创、探索的独特艺术魅力展现出来。此次展览的作品新

锐前卫,富有视觉冲击力和表现力,集中体现了诸多艺术家近年来在现代书法领域的不同探索方向,既是地道醇厚的书法,又具国际当代艺术形式,既是向中国传统书法的致敬,也将推进中国书法融入国际话语权。

展览主题:茶之书——陈燕飞的书法世界

展览时间:2013 年 12 月 28 日—2014 年 1 月 7 日

展览机构:朱屺瞻艺术馆

展览地址:上海市虹口区欧阳路 580 号

信息来源:雅昌艺术网

相关资料:

中国文人行事论调好讲气韵风骨,其中趣向往往融合了生活之美乃至生命之乐。处清斋之内,独怀坐忘,茗味茶韵、舞弄墨骨,自有一片“天地与我同在”的宽心之慰。

诚然,茶道、书法自有本体。《论语·述而篇》有云:“志于道,据于德,依于仁,游于艺。”此乃两者之共性。茶味的清真,犹若禅境之寂空;书法的神采,恰似禅意之机妙。两者皆有洋洋洒洒的练达,抒怀畅兴恣情任意,由此演化生命的万般体味。借此,茶道、书法在审美的视域中脱颖而出,进而问道人生真修。唐朝著名书法理论家张怀瓘言道:“深识书者,惟观神彩,不见字形。”茶到深处,亦是如此——人行草木间,尽万般茶味,最终唯余清风拂面。而书法是生命的艺术,点、线之运动构成织体般的美感,写胸中丘壑,如历自然尘涤,闲适便可清赏,气韵生动则真趣通灵。说起来,茶之书,是一种共修共赏的秩序与法度。文人品茶、濡墨,讲究环境的清雅简朴,面临清波、倚居青山、邀月为伴、近松为友。这外部之风貌,恰恰观照出内心之气象。而书品、茶相归于此,则可表里如一。

陈燕飞,书法家,设计师,上海“璞素”原创家居品牌创始人。毕业于广州美术学院平面艺术设计专业。先后在广州南方报业集团、上海《外滩画报》《家居廊》杂志等各大媒体集团担任艺术总监职位。2010 年创建“璞素”家居品牌,开始一系列家具和室内设计工作。从小即浸染在中国传统书法艺术中,大学时代受日本现代书法影响开始书法的现代变革,从此慢慢建立起一套古典与现代相融合的审美观,并积极尝试将这种审美观融合到他的

设计和书法创作中去。工作之余亦坚持书法水墨的创作，通过其设计工作的背景积极探索平面与立体、线条与空间的关系，努力寻求一种新的表达语言。已在广州、上海、成都等地举办过书法水墨展，受到业界关注。

多年来，陈燕飞于茶道、书法及至家具设计、斋室陈设等诸艺中证得自我书法之格势。今日所观，实开前人之未见，墨韵风情，顾盼生姿，笔触枯朽，荡然归真，如有繁华落尽后的清平之乐。不论御茶以书抑或法书以茶，皆是对当下生活的临摹、对生命的写真，陈燕飞将其谓为创作之真谛。

2014 年

展览主题：汉唐雄风——党禺书法艺术展
展览时间：2014 年 4 月 22 日—2014 年 4 月 27 日
展览地址：广东省广州市麓湖路 13 号（广州艺术博物院）
主办单位：广州市文学艺术界联合会
协办单位：广州艺术博物院
信息来源：雅昌艺术网
相关资料：

从小，神奇的宇宙与浩瀚的太空，令我无限向往。成为书法家后，大千世界与人类社会的无比复杂和丰富，给予我无穷尽的艺术创造力。作为一个多血质的感性艺术家，我珍视来自那些发自内心的艺术灵感，始终不愿用理性来束缚笔墨的自由，更无法以市场偏好来驾驭个性。书法伴随我走过大半辈子，已经成为我生命存在的另一种形式。面对更高更远的艺术追求，过于单调和单薄的作品类型，无法承载我对书法艺术现状和未来的思考。所以，天马行空，是我经常听到的一句评语。

就创作形式而言，我的作品常常令人感到"面目迥异"，但究其艺术本质，却是专注并且专一的——阳刚大气、潇洒宏逸，始终是我艺术审美的最高追求。随着创作技法的不断成熟，这种风格显得更加强烈。

我认为，这种内在的审美指向，才是一个艺术家真正的风格。我的书

学,由楷书入手,中年时曾以魏碑著称;之后偏居海南,十年间临习怀素完成了主指苍茫的行草书;近年技法渐至精熟,尤爱沉着、痛快,完成了自己化圆转为方折的方草。方草,代表着我现在的艺术高度,是我从传统中脱身而出、自成一家的艺术创造。方草的阳刚之美与金石之音,表达了我作为一个中国人对自己文化渊源的崇高敬礼! 对中华民族美好未来的无限向往!"字,留在纸上,便有了各自的生命和命运"。一切评价,皆由他人,皆有后人。(党禺)

展览主题:"魏风晋骨"——孟昌明书法作品展

展览时间: 2014 年 6 月 21 日—2014 年 9 月 21 日

展览机构: 昌明文房

展览地址: 江苏省苏州市沧浪区滚绣坊 74 号

主办单位: 昌明文房

信息来源: 雅昌艺术网

相关资料:

此次展览将展示孟昌明书法作品 30 件,包括系列作品《魏风晋骨》《生烟人海看月天河》《一面荷花三面柳,秦时明月汉时关》等,作品从不同的侧面展示艺术家综合的艺术修养及对中国书法艺术的深度理解。其中,《可以对月》等作品是孟昌明碑学研究的创作诠释,他以《开通褒斜道刻石》《好大王》《散矢盘》这些古典碑学的典范作为基点,以期在一个美学的高度重新思索一种约定俗成的书法审美方法,把一个传统艺术的符号元素放在现代构成的环境下思考、打磨。在行笔的过程中探索书法独立的美感价值,以及东方哲学层面的审美意识。他认为,作为一种古老的艺术形式,单纯的书法形式只有借助古老的基因才有可能在现代艺术的舞台上占一席重要地位,而这单纯的构成法则恰恰建立在对文人化的书法倾向做一个彻底决裂。他说,战国秦汉是一个伟大的美学时代,六朝是知识分子帖学的极致,唐是官本位话语权的承载,宋四家是外家拳花拳绣腿的繁衍,而明清书法除了八大山人,基本上是馆阁体和科举制度的插科打诨。

孟昌明曾经在世界各地举办过七十余次个人画展,作品为各地学术机构和私人藏家所收藏。在长期的绘画创作过程中,他对艺术理论也有认真

钻研,出版了两百余万字的理论和美学著作,其著作《群星闪烁的法兰西》曾获得中国人文图书奖,2003 年的《孟昌明书法集》由台湾三民书局出版,并应邀为美国著名音乐剧《尼克松在中国》题写书法剧名。其书法理论作品《读碑帖》被收入《中国散文精选》。

展览主题: 如也——曾翔书法作品展
展览时间: 2014 年 6 月 22 日—2014 年 7 月 1 日
展览地址: 北京市西城区南新华街 15 - 3 号(琉璃厂西街向北 150 米)
展览机构: 北京杏坛美术馆
主办单位: 北京杏坛美术馆
信息来源: 雅昌艺术网
相关资料:

此次展览将展出曾翔近两年精品力作 80 余幅,全面展现曾翔对书法艺术探索的心路历程及取得的艺术成就。

曾翔,祖籍湖北随州,现为中国国家画院研究员、中国国家画院书法篆刻院秘书长、篆刻研究所所长、曾翔书法工作室导师。中国艺术研究院研究生院硕士生导师,北京印社副秘书长,中国书法家协会青少年工作委员会副主任,北京书画艺术研究会副会长兼秘书长。

解读曾翔的书法作品,不能不叹服其过人的胆略和才情。曾翔首先敢于打破大多数墨客的囿于陈规,他十分巧妙地把书法艺术拓展到美术化的视觉效果方向。在书法越来越脱离文字性实用价值的今天,这无疑是作为艺术存在和发展的必由之路。曾翔的高明之处在于他并非一刀把传统的文脉割断,而是将传统作了现代审美意趣的变通和延伸。曾翔在秦砖汉瓦、简牍写经、魏晋碑刻等方面用功甚勤,故其作品既有古朴之气息,又有新颖之"款式"。观曾翔近作,其谋篇布局大多采用散点式的满章法构成,或取其疏朗洒脱,或取其茂密遒实,在大小相间、摇曳跌宕的零知己之中求得一种大秩序、大统一。曾翔闲涉丹青,颇谙水墨三昧,故于枯湿浓淡之质最见鲜活,辅以生辣朴拙之线条、铿锵抑扬之顿挫,雄强备而风流出矣。所谓气韵生动者,当作此论。而曾翔闲适、恬淡的创作心态更为他的作品平添了几分质朴自然和率意天成。

展览主题：自乐常乐——曾宓书法展

展览时间：2014 年 8 月 30 日—2014 年 9 月 30 日

展览地址：浙江省杭州市上城区延安路 37 号(金彩画廊)

主办单位：金彩画廊

信息来源：雅昌艺术网

相关资料：

此次展览将展出曾宓最近创作的书法作品 26 幅。

每年给曾宓策划一次个展，已成为位于杭州延安路 37 号的金彩画廊多年以来的传统。每次画展前，画廊主人金耕会给一个主题，这主题往往能激发艺术家的灵感进而发挥创作，多年合作下来，双方已形成心领神会的默契，因此每一次展览都给人很深的印象，佳作频频问世，比如 2011 年的"四季五行"、2012 年底的"二十四节气"……今年金彩画廊曾宓书法展的主题"自乐常乐"，四字一语道出其近些年以书写修身养性的生活状态。

金耕表示："这个书法展是按曾先生近年来的生活方式量身定制的。作品引用唐、宋经典名家王维、苏轼、范仲淹、杨万里、陆游及无名氏的诗词——展开生活中的品茗、美食、品酒、打球、鼓琴、咏歌、行棋、阅书、画画、禅修、踏青、望云、散步、荡舟、寻幽、临帖、听雨、观鱼、看鸟、斗虫、游山、玩水、赏雪等人生乐事。这才是曾先生要的一种姿态，淡泊、简单、无我。独乐乐不如众乐乐，当这些乐事借由曾先生的书法展现表达，先生那种乐的境界就变得无涯无边，可以共赏同乐。艺术的魅力正在于此。"

曾宓是著名山水画家，以独特的积墨画法和灵动的笔墨情趣为人们所喜爱，尽管已是"八零后"老人，依旧每日笔耕不辍，最近几年尤其对书法的研究和创作颇为用心。

"曾先生的书写不是一般意义上的书法。他以书入画，似字非字似画非画，整体讲究画面感，常常会在一幅书写中用行书、草书、隶书、篆书让整个画面充满生机与张力。印章的大胆布局更使画面添加情趣。浓墨、淡墨甚至涂鸦都会出现在他的书写中，他在天马行空中完成心中的一个个念头。"金耕说，"这几年曾宓的画作一路飙红价格暴涨，多少人通过多少方法想要他的画，而他反而停笔休息。这是他用他的智慧告诉别人，我觉得我的书法越写越好了，画没有进步。他用这种方式与金钱、红尘保持距离，而这种佛

家中的'自觉'在曾先生身上不自觉地体现出来。"

展览主题：书写与默化

展览时间：2014 年 9 月 13 日—2014 年 10 月 19 日

展览机构：上海明圆文化艺术中心

展览地址：上海市复兴中路 1199 号

策展人：夏可君

学术主持：夏可君

主办单位：上海明圆美术馆

协办单位：同祺文化艺术中心

参展人员：张大我　刘永刚　张浩

信息来源：雅昌艺术网

相关资料：

当代艺术需要第二次革命，这不再是西方开启的从革命到革命的艺术创新，而是从革命到默化，再从默化到革命，即经过二次革命。倾听汉语自身的言说与书写，在水墨的玄远深沉与潜移默化的转化之间，"墨化"与"默化"的双重书写、自然与书写的相互调节，将给中国当代艺术带来什么样新的可能性？以书写作为生命意志的中国文化将打开什么样的书写空间？本次"书写与默化"的展览将有助于我们思考这些问题。

"象形文字"之生生流变的书写体现了中国文化生命特有的"书写意志"(the will to scribe)，离开了"书写"(graphein/scribe, write)，中国人的生命无法获得自由的表达。就中国文化的书写历史而言，"书写意志"经过了三个阶段：上古从甲骨文金文经过篆书到隶定的"文字刻写"阶段，中古从魏晋到宋代的生命抒情的"笔墨书法"阶段，以及近代从宋代元明以来的"山水画皴线"阶段。但进入西方主导的现代性转化中，必须有新的书写性出现，而且传统的三种书写性必须经过抽象的剥离与超出，这样就势必进入第四个新阶段。

虽然当代书写经过了几十年的发展，但过于混杂，有待于深入清理。这还不仅仅是思考书写的可能性，更为重要的是把书写放入当代艺术的问题境遇之中。新书写必须与已有的各种样式区分开来：不再是传统的各种书

写样式,也不是当前的流行书风;不再是日本的书象与墨象;不再是西方的各种抽象画模式;也不是过于注重设计制作的文字观念与行为化模式。

明确言之,新的笔墨书写应该与上述四种情形区分开来,并且出现新的书写样式:

第一,不应该第一眼看过去是一幅传统书法作品。书写家有着传统笔墨训练但并非传统书法的延续,也不是各种现代流行书风,即它第一眼看过去不应该是一幅书法作品,否则就还没有在"形式上"超越传统的界限,陷入笔墨的各种程式化操作,只是对传统已有结体进行重新组装而已,而缺乏个体生命残余生存状态的反省与现代性品格。

第二,不应该是日本少字数的书象或墨象作品,这过于简化而缺乏默化。学习日本书象或墨象在笔墨与形态上的情感表达张力,但要认清这过于把文字向着绘画转化,丧失了书法的默化性与丰富性,过于禅意的简化与图案化,过于表现性,新书写必须超越这种单一的东亚现代化模式。

第三,不应该是一幅抽象画,尽管有着"抽象性"但并非西方抽象绘画。否则会再次陷入抽象的局限与终结之中,只是重复"现代主义"的模式。西方抽象陷入了革命的崇高超越冲动,没有默化的韧性与日常性。新书写应当避免使东方线条过于抽象化,而应重建抽象与自然的关联。

第四,不应该是文字观念或者文字设计,尽管有着文字"观念",但绝非简单化的观念图案设计,也非汉字行为化的概念一次性操作模式与重复机械书写。有着某种"文字画"的美感,但不应该仅仅成为技术的附庸,不应该是装饰性设计,否则就过于简化了汉字所蕴含的生命潜能,丧失了与自然共感共生的活力。

那么,如果不是上述四种模式,新书写将如何在其间游戏? 与之相关但又根本不同? 打开一个可能的"之间"空间,一个自由游戏的默化空间? 本次展览的几位艺术家将试图给出自己的明确回答,与上述四种模式区分开来。

如果有着中国当代生命意志的新书写,有着当代的默化革命,那应该是对"文字—书法—皴线"的整体转化,而且重新打开了想象的"之间"空间,让水墨与默化、革命与荒漠、荒漠与默祷在自由的想象与游戏中彼此转化,为中国文化增加异质力量,重写现代性。

参加本次展览的几位艺术家对传统的书写模式进行着艰难的转化,并

且避开了已有的各种现代化模式，为书写打开了新空间，激活了文字与书法、线条与自然的新关系，还让文字书写走向公共空间，在默化的深入之中，形成了余让或让白的世界伦理。

展览主题： 苦心——张业宏书法作品展
展览时间： 2014 年 11 月 15 日—2014 年 12 月 15 日
展览机构： 宋庄 99 美术馆
展览地址： 北京市通州区宋庄 99 号（宋庄 99 艺术馆）
信息来源： 雅昌艺术网
相关资料：

以书店立业，在独立书店艰难生存的文化环境中，蜜蜂书店在宋庄的成立是宋庄文化版图上的一个标志性事件。蜜蜂掌柜张业宏的选择，加上宋庄这块文化飞地，蜜蜂书店的到来使宋庄文化生态更加多元。

无论独立书店经营多么艰难，蜜蜂书店本着文化理想而前行。在遇到不顺时，书法成了经营者张业宏排除内心烦扰的静修。由于他从小习字，爱好书法，有书法功底，所以选择书法作为其介入艺术的方式。宋庄艺术家自由散漫的气息影响着每个生活在宋庄的人，在快速发展的中国社会中，宋庄格格不入的另类生活为过惯单一生活状态的人们找到了一个展现自我的出口。生活在宋庄的人们对这种既熟悉又陌生的生活有种依恋。

最近两年张业宏在自己工作的间隙进行书法创作的实验，从他出版的书籍内容上能够感知他在艺术方面的偏好，他所收藏的图书中也有大量和当代艺术、书法关联的内容。他的书法创作思考与实验，凝结了他的人生感悟，他用书法这种形式来映照自身，他用"四年潦倒，半卷心经赎我心"这句话来映照他近几年的自身状况，他在面对独立书店经营出现的困局时，通过类似僧人抄经的体验书法的训练，来缓解困顿，努力回归内心的希望。

用书法的形式对接当代艺术创作思维，张业宏的书写不是简单地回归到传统书法创作和传统的继承，而是把自己对社会对当代艺术的理解用书法的形式来纾解，这种实验让他着迷。这种实验的关键是在当代艺术语言的范畴中是通过什么样的方式进行语言转换，而不是简单的对接。

书法的书写是通过长时间的训练，使内心回归到古人淡漠心境的同时

形成肢体惯性,身心合一,体验书法意境中的历史还原的真实。如果仅仅停留在纾解内心的文化情绪上,则无法体验艺术的自由。张业宏在宋庄工作室的书写,对应着此时此地的状态,他希望把书写变成诉说当下文化情景的工具,而不仅仅是完成自我内心对传统文化的回归。

连续书写,身体体感与古人体感对应,体悟那种气息,通过身体的肌肉记忆完成肉身的转变,他说,想在状态上成为"古人"。他想象古人的生活和学习状态并加以体悟,希望突破当下现实对个人思想的禁锢。这种方式的逻辑是通过移情或交感的方法体验具体性的知识,和来自自身的感情方面的好恶。现代人的感情诉求是通过技术性的更新来充实自我"话语",而肌肉记忆所产生的知识是没有私念的,其通过交感的方式被获取和传继。这是张业宏的书法实践中与当下碰撞产生文化价值的一部分。

他尤其喜欢弘一的苦行与自律,有井上有一直面书写的自我状态,他通过这样的学习体悟自我的人生状态。直接谈论书法本身已经无法体会他用书法形式完成自我书写的意义,只有从他的工作与生活本身来映照书写的意义。不能拘谨地理解书法外在,而要脱离当下对书法的认知,通过体验方式进入当下文化状态,了解其中的联系,从中抽离出我们生活在这个世界当下的状态。

他希望在宋庄的当代艺术氛围下,通过这种实验找到自己的突破口。这样的尝试可以为每个在当代艺术领域寻求突破的艺术家提供一些借鉴。

展览主题:有道——兰亭书法社双年展

展览时间:2014 年 12 月 5 日—2014 年 12 月 25 日

展览地址:浙江省杭州市南山路 138 号(浙江美术馆)

主办单位:浙报集团　中国美术学院

信息来源:雅昌艺术网

相关资料:

兰亭书法社由浙江日报报业集团倾心打造。新成立的兰亭书法社以浙江省著名书法家为主体,以多媒体整合传播为手段,以新的体制机制为保

障,有效整合传媒、读者、社会等资源,在经典与时尚的有机结合中推动书法艺术的发展和繁荣,体现了党报集团凭借传媒独特优势,弘扬书法艺术、建设文化强省的文化担当。

这是一个书法创作的高地。兰亭书法社将大力推进浙江书法艺术的全国化、全球化传播,引导书法欣赏与创作,创建出浙江书法艺术的新品牌,让兰亭走向世界。

这也是一个书法交流的平台。兰亭书法社将大力推动书法艺术的社会化、大众化,传承与弘扬中华书法文化,促进书法艺术交流与传播,让书法滋润生活。

兰亭书法社聘请著名书法家、中国美术学院教授、博士生导师王冬龄任社长。聘请陆熙、赵雁君、童亚辉担任兰亭书法社副社长,聘请斯舜威担任兰亭书法社副社长兼秘书长。

同时,兰亭书法社官方网站"兰亭书法公社网"聘请斯舜威、张瑞田、王岳川、傅德锋、黄君、朱中原、薛元明、李廷华等八位同志担任特约评论员。

兰亭书法社将通过开展创意创作、展示展览、传播收藏、教育培训等,构建书法艺术价值链,走出具有浙江特色的书法艺术传承、创新、发展的新路子,为浙江文化强省建设添砖加瓦。

展览主题:大江东去——党禺书法艺术展览
展览时间:2014 年 12 月 19 日—2015 年 1 月 4 日
展览地址:湖北省武汉市武昌东湖路三官殿 1 号(湖北美术馆)
主办单位:湖北省美术馆、广东省文史馆
信息来源:雅昌艺术网
相关资料:

12 月 19 日展览隆重开幕。当天下午,著名艺术评论家皮道坚、陈孝信、冀少峰,以及著名书法理论家西中文、陈庶民、周德聪等 20 余人,举行"党禺书法艺术研讨会"。

此次展览共有四个展厅,分别以"楷书""草书""方草""心画"为展览主题,展出党禺以"大江东去"为主题的 150 幅作品。这些作品面目迥异,展示

了党禺脱身于传统、极富创造力的各类书法创作，是党禺从事书法艺术 50
年来的一次学术总结。其中，心画作品在党禺的书法个展中首次成规模地
呈现给观众。

2015 年

展览主题："不二"——曾翔、伍灯法师书法作品展

展览时间：2015 年 3 月 6 日—2015 年 3 月 12 日

展览机构：中国书法展览馆（国艺美术馆）

展览地址：北京市朝阳区高碑店国粹苑 C 座 4 层

策展人：王璨

主办单位：《书法文献》杂志社

承办单位：北京大有名堂文化发展有限公司

信息来源：雅昌艺术网

展览主题：方圆——东方卢甫圣书法展

展览时间：2015 年 5 月 9 日—2015 年 5 月 18 日

展览地址：北京市西城区南新华街 15 - 3 号（杏坛美术馆）

主办单位：卢甫圣艺术基金会　北京杏坛美术馆

信息来源：书法家网

展览主题："纪念中国现代书法诞生 30 周年"——文备现代书法艺术
作品展

展览时间：2015 年 5 月 1 日—2015 年 5 月 5 日

展览城市：南京

学术主持：上海大学美术学院苏金成博士　南京邮电大学艺术学院杨
祥民博士

协办单位：南京清艺堂文化交流有限公司

信息来源：雅昌艺术网

相关资料：

1985 年，对于中国艺术界，无疑是一个值得纪念的年头。这一年的 10 月 15 日，中国现代书法首展在中国美术馆开幕。这一天，也就标志着中国现代书法的诞生，中国书法艺术从此揭开了新的一页。正如著名艺术家、清华大学教授王乃壮先生预言的那样：她将像秦篆、汉隶、魏碑……一样，代表着一个时代之书法艺术而流传后世。弹指一挥，30 年过去了，今天我们在这里举办"文备现代书法艺术作品展"，以此种形式，纪念中国现代书法诞生 30 周年。

这是因为，文备是中国现代书法运动从始至今的参与者、组织者、开拓者和杰出代表，他所开创的"诗情主义"现代书法、现代水墨艺术流派，被美术史论界誉为"文备现象"，引领着中国书法和中国画的发展，在艺术史上有着深远的影响。可以说，正是文备先生的"诗情主义艺术"，把 20 世纪中国艺术的横向坐标与纵向坐标联系了起来，并促进了 20 世纪中国艺术的"世界化"（"现代化"）与中国艺术"民族化"的对立统一。纵观文备先生的"诗情主义艺术"，其历史意义是不容小视的。就目前而论，在东西方文化大撞击、大交融、中国艺术走向世界、服务世界这个总的文化背景下，诗情主义艺术的理念与实践，已经显示出其在中国传统文化封闭系统内部进行的崭新调整，并初见其对现代中国视觉艺术样式形成与特征的建立所作出的贡献。

作为一个现代艺术的实践者，文备先生并没有直接追寻西方的现代艺术，而是把他的艺术源泉深深植根于中华民族的优秀文化之中，对优秀的传统艺术进行吸纳出新。因而，他采用了中国传统艺术的优秀形式——书法和水墨画艺术，来进行他的现代艺术创作。文备先生的"诗情主义"艺术是在民族艺术的基础之上创作出的现代艺术，所以说"诗情主义"艺术既是民族化的艺术，也是世界化的艺术，既是传统的，也是现代的。艺术家用具有典型民族特征的艺术形式表现了现代审美精神，是一个伟大的开拓。文备先生的成功，证明了这样一个观念，那就是：只有民族的才是世界的，也只有展示民族个性的艺术，才能在现代社会中生机勃发，重放异彩。正如世界著名哲学家、巴黎第十大学兼巴黎国际哲学研究院教授高宣扬指出的那样：文备先生的作品是思、史与诗的统一，是情与理的辩证，是传统中国抒情美学的当代诠释。

文备先生同时身体力行，是一位杰出的艺术组织者和推动者，积极投身

于中国现代书法艺术事业之中。自 20 世纪 80 年代始，他多次组织和主持了一系列全国性大型学术活动和艺术活动，曾任"首届中国新书法大展览"评委（1988 年 5 月，桂林）、第一次"中国现代派书法学术研讨会"主持人（1989 年 3 月，北京）、"中国当代书法家作品邀请展"组委会副主任兼秘书长（1991 年 10 月，南京）、"中国现代书法十周年纪念活动"组委会常务副主任兼秘书长（1995 年 10 月，南京）、"中国现代书法发展晤谈会"召集人和主持人（1997 年 12 月，南京）、"中国现代书法发展战略研讨会"组委会常务副主任兼秘书长（1998 年 10 月，江苏高邮）、"中国现代书法 20 年学术研讨会"顾问（2005 年 10 月，南京）等。

文备先生的书法作品不断出版，"文备现象"长期以来引起学界的持续研究和关注。1989 年，中国书法史上第一本现代书法个人作品专集《文备现代书法作品选》出版，之后又陆续出版有《文备书法艺术作品选》《现代书法十周年文献汇编》（合编），以及《文备 2000 年"诗情主义"水墨艺术作品选》《文备书法作品选》《文备左笔写意水墨书法集》《文备现代彩墨菡萏修竹集》《文备草书〈醉翁亭记〉》和《中国现代书法 20 年学术研讨会论文选》（合编）等。福建师范大学教授刘慧宇博士研究文备的专著《走进文备世界》，1997 年中国华侨出版社出版，该书被列入"中国当代先锋艺术家研究丛书"；苏金成博士主编的研究文备的专集《澄明之境——文备艺术研究文集》，2008 年东南大学出版社出版，该书收录有关文备艺术的评论文章 119篇；四川大学艺术学院教授郝文杰博士研究文备的专著《诗情主义——文备艺术的美学诠释与当代价值研究》，2010 年东南大学出版社出版。

从文备先生在艺术创作上所取得的成就及其在现代书法艺术事业中所作出的贡献，我们认为，作为中国现代书法运动的开拓者、组织者和重要代表艺术家，文备先生是当之无愧的。

展览主题：杭州国际现代书法艺术展暨书非书文献展
展览时间：2015 年 5 月 8 日—2015 年 5 月 19 日
展览机构：中国美术学院美术馆
展览地址：浙江省杭州市南山路 218 号
策展人：许江　王冬龄

学术主持：曹意强　范迪安　高士明　寒碧　张颂仁　朱青生

主办单位：中国美术学院　杭州市文学艺术界联合会

承办单位：中国美术学院现代书法研究中心　杭州市书法家协会　三尚当代艺术馆

协办单位：中国美术学院视觉中国研究院　浙江省书法家协会　兰亭书法社

信息来源：雅昌艺术家网——徐洁官方网站

相关资料：

5月8日，"书非书"2015杭州国际书法艺术展再次来临。在这场五年一度的笔墨盛宴中，大家可以看到来自20多个国家的艺术家的作品，除了传统书法，还包括影像、绘画、装置等众多类型。这当中包括两位将代表中国馆参加今年6月份威尼斯双年展的艺术家——徐冰的英文方块字书法（把英文字母组合成方块字）《将进酒》、邱志杰的作品《马达加斯加》（影像）。在"标准艺术家"之外，众多的学者也有作品参展，比如北京大学历史学系教授朱青生"把书法的一笔放大100倍"的绘画《07909－2》，香港中文大学艺术系教授韦一空用签字笔创作的立轴《虚空想》……不夸张地说，此次展出的书法以及跟毛笔沾边的艺术作品实在太丰富，只有想不到的，没有做不到的。

从2005年开始，五年一届的"书非书"国际书法节都会在西子湖畔奉上一场笔墨盛宴。从第一届的平面、立体、雕塑、装置、影像、观念等多方向展示，到第二届的服装、舞蹈、摄影等更多艺术形式的加入，以中国书法为主线的艺术，跳出了简单的笔墨纸砚，书法的种种可能性以及影响力不断得以延伸。

今年的第三届，内容将更多元。除了"书非书"2015杭州国际书法艺术展之外，"书非书与现代书法"文献展以及"现代书法的方位与境域"论坛，将对几十年现代书法之路进行一次学术梳理；"书非书"王冬龄作品展，将以一个传统书法家的创作和思考为个案，更直观地呈现书法家在现代书法之路上的探索。

展览主题："书非书"王冬龄作品展

展览时间: 2015 年 5 月 8 日—2015 年 6 月 1 日

展览机构: 三尚当代艺术馆

展览地址: 浙江省杭州市上城区延安路 52 - 2 号

策展人: 陈子劲

学术主持: 张颂仁　寒碧

主办单位: 中国美术学院　杭州市文学艺术界联合会

承办单位: 中国美术学院现代书法研究中心　杭州市书法家协会　三尚当代艺术馆

协办单位: 中国美术学院视觉中国研究院　浙江省书法家协会　兰亭书法社

信息来源: 雅昌艺术网

相关资料:

王冬龄是中国美术学院现代书法研究中心主任和"书非书"展的主要策展人,同时也是现代书法一位重要的艺术实践者。"书非书"的源起和现代书法研究中心的设立,都是中国美院许江院长和王冬龄老师他们共同探讨所形成的一个学术平台。

王冬龄最近一直推出他的"乱书"系列,此次个展是他首次在杭州展出这个系列的作品。"乱书"把我们原先有关书法书写的经验给搁置在一边,带来书法与抽象艺术、与现代艺术的新通道。

此次展览还有一个内容是,王冬龄在人体摄影上的一些书写,可以理解成王冬龄对一个图像世界、一种大众文化,或者说一种视觉图像的批注。一方面,作为一个当代艺术家,排斥不了流行文化和视觉文化的影响,另一方面,也不易轻易被哪种文化所影响。这种批注与王冬龄每天早晨临碑帖的坚持是并行的,一种是能量的集聚,一种是能量的释放。

展览主题: "月明风清"——孟昌明书法展

展览时间: 2015 年 6 月 5 日—2015 年 6 月 7 日

展览机构: 长沙市博物馆

展览地址: 湖南省长沙市开福区八一路 538 号

信息来源: 雅昌艺术网

相关资料：

此次展览将展示孟昌明书法代表作品 20 件,包括作品《月上柳梢头 人约黄昏后》《静生灵》《魏风晋骨》等,作品将从不同的侧面展示艺术家综合的艺术修养及对中国书法艺术的深度理解。其中,《魏风晋骨》等作品是孟昌明碑学研究的创作诠释,他将《开通褒斜道刻石》《好大王》及《散矢盘》这些古典碑学的典范作为基点,以期从美学的高度重新思索一种约定俗成的书法审美方法,把一个传统艺术的符号元素放在现代构成的环境下思考、打磨,在行笔的过程中探索书法独立的美感价值,以及东方哲学层面的审美意识。他认为,作为一种古老的艺术形式,单纯的书法形式只有借助古老的基因才有可能在现代艺术的舞台上占一席重要地位,而这单纯的构成法则恰恰建立在对文人化的书法倾向做一个彻底决裂。他说,战国秦汉是一个伟大的美学时代,六朝是知识分子帖学的极致,唐是官本位话语权的承载,宋四家是外家拳花拳绣腿的繁衍,而明清书法除了八大山人,基本上是馆阁体和科举制度的插科打诨。

孟昌明曾经在世界各地举办过 80 余次个人画展,作品为各地学术机构和私人藏家所收藏。在长期的绘画创作过程中,他对艺术理论也有认真的涉猎,出版了两百余万字的理论和美学著作,其著作《群星烁的法兰西》曾获得中国人文图书奖,2003 年的《孟昌明书法集》由台湾三民书局出版,并应邀为美国著名音乐剧《尼克松在中国》题写书法剧名。其书法理论作品《读碑帖》被收入《中国散文精选》。展览期间,还将举办孟昌明书法专题演讲"中国书法与碑学革命"。

展览主题：风骨的"韵致"——初中海书法展

展览时间：2015 年 6 月 27 日—2015 年 7 月 3 日

展览地址：北京市西城区南新华街 25 号琉璃厂(丹凤朝阳美术馆)

主办单位：一得阁丹凤朝阳美术馆

信息来源：书法家网

展览主题："如去如来"——曾翔书法作品展

展览时间：2015 年 7 月 1 日—2015 年 7 月 7 日

展览地址：湖南省长沙市五一路太平街口(荣宝斋)

主办单位:中国国家画院　湖南省书法家协会　湖南省政协书画院

协办单位:荣宝斋长沙分店　广州美鼎生物科技有限公司　鑫昆天然气有限公司

信息来源:书法家网

展览主题:"串调"——中外艺术名家的书法艺术

展览时间:2015 年 11 月 8 日—2015 年 11 月 16 日

展览机构:江东美术馆

展览地址:江苏省南京市黄山路 22 号

策展人:陈健

主办单位:江苏城市漫步文化传媒有限公司

承办单位:江东美术馆

协办单位:南京广龙广告传媒有限责任公司　大墨堂

信息来源:雅昌艺术网

相关资料:

"串调",多指戏曲派别间的唱腔与角色反串,就像中国画家写书法,亦属此类。"串调"并无"颠覆"之意,这里系指同质系统内的游戏。中国画、书法材质同为宣纸、毛笔、墨;视觉阅读由"具象"到"抽象",抑或"非具象""非抽象"。再说,书画同源。最为重要的是,文化趋向多属于在儒、释、道背景下的行为思量。这里呈现的"串调",既非狭隘地强调一种专业区别,也不是回归古典意义上艺术家诗书画印无所不通的专业能力;展览关注在今天的世界里各自表述独有文化特征的同时,去发现人性上共通观点的开放性。

此外,展览还邀请了法国、日本的艺术家参与,体现不同角度对书法艺术的诠释,也是本次展览的初衷。

展览主题:"心经"王冬龄个展

展览时间:2015 年 12 月 24 日—2016 年 2 月 23 日

展览机构:国贸大酒店(温州市)

展览地址:浙江省温州市鹿城区黎明西路 1 号

策展人:陈子劲

主办单位：中国美术学院　浙江省归国华侨联合会

承办单位：温州当代美术馆

协办单位：三尚当代艺术馆

参展人员：王冬龄

出品人：周文联

支持单位：温州当代艺术有限公司

媒体支持：温州报业集团　《美术报》

信息来源：雅昌艺术网

相关资料：

此次展览将展出王冬龄创作于近年来的以佛教经典《心经》为内容的一系列作品：从 2012 年在深圳 OCAT 现场的题壁，高 2.2 米、长 30 米，到不久前在美国纽约展览旅行时明信片上的创作等。这些作品有特制的巨幅书写，有隐喻莫迪里阿尼作品被巨额拍卖的应景明信片之作，有用住店的签笺行日课之作，也有潇洒率性的斗方精品，等等。这个"一件作品的不同版本"的主题展览，多方面展示了这位国际级艺术家的非凡艺术造诣和魅力。

展览开幕后还要举行公共活动，王冬龄将携中国美术学院现代书法研究中心的当代艺术家们，与来自温州大学美术与设计学院的学生们共同创作一幅《心经》。这意味着由王冬龄创建的中国美术学院现代书法研究中心的每年一度的"平安夜书法现场"首次走出杭城，走出中国美术学院。这次将每年一度的"艺术盛宴"移师温州当代美术馆，表明了一种更广阔的社会担当，具有特别的价值和意义。

此次展览和活动不仅生动演绎了《心经》，也充分阐释了王冬龄的"每一个人都有自己的一部《心经》"的人生体悟，更进一步表达了温州当代美术馆"立足中国文化，建构国际视野"的办馆理念。同时，展览的橘红主题色将带着观众一起跨越新年，红红火火展望未来。

2016 年

展览主题："汉书形意"汉字水墨艺术展

展览时间：2016 年 3 月 29 日—2016 年 4 月 4 日

展览机构：岭南美术馆

展览地址：广东省东莞市可园北路 1 号

主办单位：中国国家画院美术研究院

承办单位：岭南画院

协办单位：岭南美术馆　四川美院艺术学与水墨高等研究中心　非凡艺术馆　长安饶宗颐美术馆　虎门影像中心　绿洲艺术空间　高第堂

信息来源：雅昌艺术网

相关资料：

此次展览共展出 32 位汉字艺术家的 120 幅汉字水墨作品，通过展示汉字书写中的形意建构与表达，探索汉字艺术的新发展。

中国书法是中国汉字特有的一种传统艺术，它承载着汉字的独特艺术魅力，成为中国文化的代表。20 世纪 80 年代，随着中西文化的交流，一些书法家以西方的视觉艺术的方法来改良中国的书法艺术，探索用更世界化的语言去表现书法艺术，从 1985 年现代书法首展开始，30 年来不断探索现代书法的发展，并向汉字艺术体系转变。此次展览作为中国国家画院"从现代书法到汉字艺术——纪念中国汉字艺术运动 30 周年系列活动"之一，汇集了目前在汉字艺术创作方面卓有成就的李骆公、古干、张强、邵岩、王天德、王冬龄、曾翔、成浦云、吕子真、杨世膺、张大我、刘天禹、张敏杰、周文清、李俊国、宋军生、旺忘望、周家山、周汉标、候光飞、顿子斌、党禺、墨僧、潘星磊、吴国全、一了、卢凤财、李不酸、王晓明、王天德、丛培波、濮列平 32 位著名艺术家的 120 幅汉字水墨艺术作品，充分展现了 30 年来现代书法在书法艺术上的探索性、实验性、空间性的新发展。

走进展厅，呈现在眼前的是耳目一新的汉字艺术世界，与传统书法作品不同，此次展出的作品，既像书法，又像抽象画，既有许多中国书法的元素，又有能让不懂汉字的人也能够欣赏的艺术语言，其在用笔、表现手法、创作思路、艺术风格上都打破了人们对于传统书法作品的观念，不按书法笔法要求，破笔泼墨、左涂右抹、上下翻飞，时有奇观。

中国国家画院美术研究院高天民教授表示，自"现代书法"诞生以来已经 30 年过去了。在这 30 年中，"现代书法"经历了从初创到发展、壮大的过

程,在艰难的前行中不断向着新的领域开拓,也因此显示出"现代书法"所具有的旺盛的生命力。经过 30 年的发展,"现代书法"已经逐步走出了"书法"的概念而向着油画、雕塑、装置、营造、行为、观念、设计、陶艺以及新媒体、戏剧等诸多现代艺术形态伸出了触角,也正是在这样的历史进程中,"汉字艺术"这个概念应运而生。尽管"汉字艺术"这个概念在学理上还存在着诸多可探讨之处,但它至少表明"现代书法"已经无法在"书法"的概念中进行进一步的学术讨论了,或者说,"现代书法"已不能为这种新的发展提供学术上的支撑了,也就是在这样的状况下,中国国家画院美术研究院与广东岭南画院联合推出了"汉书形意——汉字水墨艺术展",进行一次探索性的展览,引发人们对"现代书法"究竟有怎样的未来可能性的思考。

30 年里,中国现代书法无论从艺术形态还是文化指向上,都已超越了曾经影响过中国现代书法的日本现代书法,而发展到今天的汉字艺术,从当初单纯的书写和水墨形态向全方位的艺术形态发展,形成了完整而开放的以汉字作为艺术创作思维和语言工具的艺术系统。世界艺术正不断地交流融合,现代书法正是中国传统书法艺术与西方的视觉艺术相结合,用更世界化的语言去表现汉字艺术的新探索。岭南地区与西方的艺术交流很早,在艺术上非常开放融合,西方绘画传入中国的第一站就是从澳门进入岭南地区,再融合发展,而东莞又是岭南画派发源地之一,这样一个具有开创性的展览放在岭南美术馆展出具有特殊的意义。

岭南画院院长、岭南美术馆馆长叶向明表示,岭南画院作为以收藏、研究、展示中国第一代接受西洋、东洋影响的岭南画派为主要对象的艺术机构,特别重视汉字艺术、写意油画等展现中西艺术融合展览主题的呈现,希望能够打造为对中外艺术交流有连接能力的平台。近年来,岭南美术馆成功举办了多次全国性的汉字艺术展览,包括"从母语出发"水墨同盟东莞展、"超然象外"书艺作品展、"山上山下"关于水墨汉字艺术的对话展等,都取得了非常好的效果。此次展览提出了一种概念,以为"汉字艺术"在更广泛的领域的发展提供学术上的思考点,在集中展示现代书法代表性艺术家的作品的同时,通过他们的艺术作品展现出"汉字艺术"不断发展和对外交流的独特艺术魅力。这样的展览不仅关系到"现代书法"的未来,更与中国汉字艺术在未来世界美术中的发展和地位直接相关。

展览期间还将举行"视觉史语境中的'汉字/书写'岭南学术研讨会"。届时来自全国各地的汉字艺术专家和艺术家将齐聚东莞,就"抽象表现主义为汉字书写留下了何种遗产""中国现代书法 30 年生成了多少有效的语言形式""空间的转换:'汉字/书写'图式是如何独立的"等多个议题进行研讨,共同探索汉字艺术未来的发展。

展览主题: 石性——孟昌明书法展
展览时间: 2016 年 5 月 28 日—2016 年 7 月 31 日
展览地址: 江苏省苏州市姑苏区滚绣坊 74 号(昌明文房)
主办单位: 昌明文房　明·美术馆
信息来源: 书法家网

展览主题: "乱书"——王冬龄个展
展览时间: 2016 年 9 月 17 日—2016 年 11 月 20 日
展览机构: 墨斋画廊
展览地址: 北京市朝阳区草场地红一号 B1
信息来源: 雅昌艺术网
相关资料:

王冬龄是现今最具影响力的书法家之一,乱书作为一种从根基上颠覆传统书法艺术的新书体,是其长期艺术实践积累蜕变而成的突破性创新。此次展览由墨斋艺术总监林似竹博士策展,是首次深度探讨王冬龄乱书作品的重要展览。此外,艺术家的里程碑式个展将于同期在北京太庙举行(2016 年 11 月 6 日—16 日)。

王冬龄(1945 年生于江苏)集杰出的传统书法家与先锋实验艺术家于一身,在传统和当代艺术领域中不懈探索并拓展出新的境界。他也是唯一一个在中国美术馆举办过三次个展的艺术家。在 60 余年的艺术生涯中,他始终在尺幅、表演性、材料性等多方面摸索实践,探讨中国书法的当代定义。他将巨幅狂草的书写扩展至公共空间,并以此闻名中外。同时,受到1989—1991 年在美国期间教学和生活经历的启发,他亦保持着对抽象书法

及多种书写材料的并行探索。

乱书是王冬龄长期艺术求索中的重要突破,兼容其传统及实验性书法,深植于书法历史脉络,又极具国际前瞻性。乱书完全打破传统书法中的"行气",字与字、行与行之间重叠交织成混沌的一体,将文字推至可识读性的边缘而不失其意义。乱书线条的肌理和韵律错综变化,却与文本之间维系着微妙的关联。"乱"中实则有"治",其间的肆意挥洒建基于艺术家深厚的书法修养,每个字的结字依旧严格按照传统草书规律。

乱书是逾越也是超脱,是背离也是革新,推进了徐渭和黄宾虹等前人别开生面的书法实践。阅读和观看间的张力转化为一种普世的审美经验:无论观者能否认读中文,是否熟悉所书经典,都被迫以全新的角度体验作品。乱书将文化还原于太初的混沌,观者穿梭其中,或陶醉神往,或迷失疏离,似乎喻示了在电子化和全球化的当下对传统中国文化价值的探求。乱书的另一重要灵感来源于西湖纠葛交错的残荷,艺术家坚持十余年捕捉拍摄它们于凋零中蕴涵的生机与美感。

此次展览精选并囊括不同媒介、尺幅和效果的乱书作品,包括巨幅作品《千字文》(2014)和在布鲁克林美术馆现场书写的《心经》(2015),并同时播放《心经》书写现场视频。这些巨幅作品在其尺幅与速度、墨色的涨退中交织谱写和谐的韵律之美。另外展出的一些中小幅作品内容多取自唐宋抒情诗词,书写媒介包括油画布、水彩纸等。

墨斋一向致力于成为推广王冬龄艺术的重要平台,除协办其布鲁克林美术馆的现场书写活动外,还将推出关于其作品的双语学术出版物。"乱书"是继广受好评的"墨意象"(2013—2014 年冬)后墨斋举办的第二个王冬龄个展。"墨意象"展出了王冬龄的抽象书法和绘画,而当前展览"乱书"则呈现艺术家将书法艺术推向未来和世界的不懈努力。

展览主题:道象——王冬龄书法艺术展

展览时间:2016 年 11 月 6 日—2016 年 11 月 14 日

展览地址:北京市东城区天安门东侧劳动人民文化宫内(太庙艺术馆)

主办单位:中央美术学院　中国美术学院　中国书法家协会　杭州市文联　银座美术馆　《诗书画》杂志

学术主持：寒碧

总策划：范迪安　徐江

学术顾问：郑胜天　巫鸿　潘公凯　范景中　朱青生　雷德侯　何慕文　阿克曼　张颂仁　杜柏贞　林似竹

理论支持：邱振中　曹意强　王南溟　沈语冰　夏可君　高士明

出品人：田俊

信息来源：书法家网

相关资料：

前言一　恍惚之际,道象生成

范迪安(中央美术学院院长)

王冬龄先生这几年的突出表现是在公共空间中的巨幅书写,这种书写每每将他自己推到了"临场"的境地。笔走龙蛇,势如卷云,气贯长虹,纸面生风,他在书写中也愈发进入无意识状态,任笔留下感兴的痕迹。这种超越书法的书写带给我们的不仅是心潮浪逐的观赏快慰,也引导我们思考书写行为的本体属性和书写作为语言的深层价值。

当代艺术越来越和"场域"发生关系。王冬龄激情迸发之时,"场域"中的媒介、空间和他的书写行为都汇聚成"气"之场、"域"之境,也就生成了新的创造"文本"。王冬龄将这个结果称之为"乱书",实际上,"乱书"的要义在于超越传统法则的"书"和由感兴、经验、能力交融的"乱"。"乱书"是过程之书、去蔽之书和敞开书法本义之书。杜甫当年观公孙大娘弟子剑器舞而有诗赞:"观者如山色沮丧,天地为之久低昂。"以此上溯张旭观舞而悟,遂得狂草流转,变幻莫测,讲的都是书与舞同出一辙,在"忘我"的抒发中抵达"无人"之境。境无人迹之时,道象自然澄明。

书法在"法",或拘于通则;书法在"形",或囿于成式;书法在"书",则性情、学养和体验得以融通,臻达"道"。然"道",如《老子》所言:"是谓无状之状,无物之象,是谓恍惚。"书者达此境界,书法之"书"的本义也就获得了超越性的实现。

王冬龄新的书写将在太庙的空间里展开,得六百年皇家庙堂之"场域",挟当下探索精神之"乱书",他的书写当再次验证传统与当代相接而生成的创造。

前言二　太　庙　沉　醉
——写给"道象——王冬龄书法艺术展"
许江（中国美术学院院长）

庄子曰：解衣槃礴，真画者也。

庄子的故事暗示着艺术发生的关键：第一，迟到的画者并未站在指定的场所，所谓真画者，无定规；第二，脱去衣服，卸去一切羁绊；第三，艺者裸身，解衣见真形。"内定者神闲而意定"，由于苦业而达到内心充实的时候，精神勃兴，优游于天地之间。这是一种伟大的沉醉，在这沉醉中，人的精神与万物的神性融为一体，正要实现纯粹的自由和超越。

真正的沉醉者，王冬龄是也。从 2003 年中国美院南山校园建成肇始，冬龄师写大字已成一个重要的文化现象。他的一双红袜子，脚踏数以百计的中国大字，足乘《逍遥游》《道德经》《心经》等东方贲典，攀援欧亚拉美的众多艺坛圣殿。仅十米以上的《逍遥游》就写过十次之多。这一书写现象不唯增添书艺表现的气势和样式，而且以其现场的效果揭示字体与人体一体、手动与心动齐动的书写内涵，创立了当代艺术创作的新模式。他沉醉于这一模式之中，挥洒放骸，从容浮游，将中国的典籍、文字、书写、气格、体魄、文意融为一体，合成当代东方的新艺术。他是东方的泳者，搏击全球当代艺术的激流汪洋。

槃礴者，气势勃出，内在溢满。裸者，无遮无挡，直见本性。冬龄师的大书直肇自然之性，渐入造化之功。天地万物，在自身内部都寄寓着维持宇宙的东西，寄寓着世界的根源，并以不同的方式标示着神性的力量。真正的书画借助其表现性的形象，来把握那内在的神。冬龄师的大字渐渐把握到这种书写的内神，他敢于超越一般的大书写的魅惑，放笔"乱书"。他更深地沉醉在书海之中，以挥洒腾跃的身姿，以提按顿挫的方式，将字形与空间吸入自己内部，以灵魂升腾的状态领受书写，聆听"神"的声音，精神在此充分地自由和迹化，形成真正意义上的精神性书艺。书非书，冬龄师在实现这卓然的沉醉之时，完成了真正意义上的书写的时代性觉醒。

现在，深秋太庙，丹陛环伺，楠柱拱立。冬龄师在此展出 3.6 米高、32 米长的"易经乱书"。此明清皇家祭祀之所，曾经目睹多少乾坤扭转，家国兴落。此刻不锈钢镜面反射周遭烟云，众象风景；白漆乱书，让易经象辞、乾坤

卦象来道断历史的命运。大道恒常,万象驳替,如此道与象,俱在那卓然的沉醉中恍然呈现。观者仿佛在乱书中穿行,此岸与彼岸被编结在一起,来完成一次共同的超越。此时,太庙天然地成为众人沉醉的预习场所,天地共生,进入一个精神化的仪程。

冬龄挥毫,太庙沉醉,紫禁城气象礴礴。

展览主题: "花乱开·中国现代书法 30 年"——刘天禹、胡白水书法造印艺术展

展览时间: 2016 年 11 月 21 日—2016 年 11 月 29 日

展览机构: 扬州市文化馆

展览地址: 江苏省扬州市维扬路 349 号

策展人: 濮列平　刘天禹

学术主持: 韩冬　闻松

主办单位: 中国现代书法学会　扬州市文学艺术界联合会　扬州大学艺术学院　扬州职业大学艺术学院　北京北大资源学院汉字艺术研究所扬州文联美术馆当代书画艺术研究所　扬州市书法家协会　扬州市青年书法家协会　扬州市文化馆

信息来源: 雅昌艺术网

相关资料:

刘天禹,20 世纪 90 年代起活跃于中国现代书法界,其现代书法作品参加《巴蜀点兵》《世纪之门》等国内重要书法展和当代艺术展。

胡白水,庐山隐士,造印艺术家,其造印作品鬼斧神工、风格独造,作品多次参加江西省书法篆刻展。

这次展览展出刘天禹、胡白水近年书法造印新作,第　次在公共空间书印联袂,以装置和架上作品方式互动,吟诵书法和造印艺术的探险与笔墨刀石心性表达的精神绝唱。

中国国家画院美术研究院常务副院长高天民研究员、朱其研究员,南京大学美术研究院常务副院长聂危谷教授等国内著名批评家、学者将出席开幕式。

展览主题：百里挑一：杨明义书法作品展

展览时间：2016 年 12 月 19 日—2016 年 12 月 31 日

展览地址：香港特别行政区中环荷里活道 1 号华懋荷里活中心 G 层 5 号（一画廊）

主办单位：一画廊

参展艺术家：杨明义

信息来源：书法家网

相关资料：

杨明义，江苏苏州人，毕业于苏州工艺美术专科学校。1981 年就读中央美术学院。1987 年赴美留学，毕业于纽约青年艺术学生同盟。1999 年回国，现居北京。国家一级美术师、中国美术家协会会员。现任文化部国韵文华书画院副院长，海华归画院副院长，清华大学吴冠中艺术研究中心研究员，苏州大学客座教授，李可染画院研究员，对外经贸大学奢侈品研究中心高级顾问。

杨明义的书法有自己的"一殊"，他参照的是万物，而不仅仅只是前人的书法。在他的结字构造里，"门"字是好客的，"水"字是聪明温柔的，"竹"字是留青带叶子的，都赋予了每个字在他心里的形象，"书为心画"这个词似乎是为杨明义量身定制的。"心画"中央，能读到他的心，他的观察及体悟，诸如瓦檐横梁的倾斜，飞燕蝴蝶的落停，重游故地的变迁……他都能用书法写出来，且无比贴切，如身经，如亲历，如心传到底的一字箴言。

2017 年

展览主题："云生处"——王子蚰书法艺术展

展览时间：2017 年 1 月 7 日—2017 年 1 月 18 日

展览地址：广东省深圳市福田区福港路 1007 号兰亭居 5 栋 1 楼（近检验检疫大厦）（凤凰茶馆）

主办单位：榴园艺文　凤凰茶馆

信息来源：雅昌艺术网

相关资料：

点滴藏海,字里乾坤。云之生出,容纳了凭栏远眺的精神想象,也许静谧开阔、洒脱自在,也许神思悠游、岁月沉沉。

艺术家王子蚺个展"云生处"首次呈现其自 2015 年始的淡墨单字创作及艺术探索。通过作品、文献和场景设置,艺术家近年来的多种书法面貌与创作思考,将得到完整展现。

优美的书法汉字是一个引子,带着我们步入山水画卷,卧游"字中山水"。薄如蝉翼的笔触线条交织出或明或暗的意象,飞白、凝滞、氤氲、漫漶,艺术家在汉字结构和笔法框架中,寻找情感的自由和书写的解放。

"淡"不止于色彩的改变,"淡"是汉字、笔墨和感知交融的空间和状态,如虚空灵碧的云一样翩翩而来。虚实交融之中,淡如白墙中的一道光影,轻盈的,悄悄的,退隐而沉默的,抬眼遇见,触动心弦。

一个字,可以是天地一色,皓月当空的开合;可以是不问前尘,坐看云起的放达;可以是自然喜悦,悠然自得的大自在。他的单字书法,将一个字尽可能放大,仰望如宋人之大山水,情感充沛、气象万千。

一样的云,不一样的境地。同一个字的系列书写,每一个字各有迥异的姿态和意趣。笔墨、线条、构图,打开与汉字相关的诗意想象。淡与白中看似漫不经心的精微处,充盈着烟雨山林,风行水面的气韵,这是中国山水的"烟云之气"。

经典之外,艺术家不断探索一种鲜活温暖的书法语言,将基因中的文化根性和对艺术的理解藏在了笔锋。

白云生处,雪泥鸿爪,卷帘隐几,袅袅茶烟。借由书法艺术与茶事空间的相融,书法与日常的我们因此心照不宣。

展览主题："水＋墨：在书写与抽象之间"群展

展览时间：2017 年 6 月 10 日—2017 年 8 月 10 日

展览机构：上海宝山国际民间艺术博览馆

展览地址：上海市宝山区沪太路 4788 号

策展人：马琳

学术主持：王南溟

主办单位：上海宝山国际民间艺术博览馆

论坛时间：2017 年 6 月 10 日下午 2:00—4:00

论坛嘉宾：高天民　寒碧　陈一梅　廖上飞

信息来源：雅昌艺术网

相关资料：

现代书法已经有 30 多年了，作为现代水墨大系统的一个分支系统，还没有很好地展开研究和论述。但是，书法作为一门传统艺术，如何走到现当代，是一个一直困扰着人们的问题。上海在 1991 年举办过"中国·上海现代书法展"之后，就没有这方面的展览。此次展览以"在书写与抽象之间"这一视角为基础，对 30 多年来中国现代书法发展过程中的这个话题进行再讨论，即书法如何从传统书法出发，寻找到它发展的点。展览期间将举办论坛，邀请相关专家对 20 世纪 80 年代以来现代书法理论方面的成果进行重新思考和反思。

展览主题："竹径"——王冬龄个展

展览时间：2017 年 8 月 12 日—2017 年 11 月 12 日

展览机构：OCAT 深圳馆

展览地址：广东省深圳市南山区恩平街华侨城创意文化园南区 F2 栋

策展人：巫鸿

主办单位：OCAT 深圳馆

信息来源：雅昌艺术网

相关资料：

这是竹子和书法构成的一条小径，把我们带入一个模糊的感知区域，在短短二十几米的行走中经历一系列记忆和历史、环境和场地、媒材和符号、图像和装置的穿透。

时间在竹简书写媒材的再发掘中被逆转，散布于空间中的墨书符号唤醒历史记忆。在文天祥留下"留取丹心照汗青"的诗句时，少有宋人仍在竹简上写作，"汗青"指的是他心目中最恒美的典籍形态。为何不说钟鼎或纸帛？应是汗青既含有古典的纪念碑性又承载着书家的瞬间手迹。孔子读易，韦编三绝——我们几乎能在心眼中看见老夫子捧着一堆散乱的《周易》

竹简孜孜阅读的模样。而即使是被伐削下来的竹简和竹片仍如活物,在焙干杀青时会迸出滴滴汗水。近年来许多东周秦汉的简牍从古墓中现身,使我们得以重见这些埋葬了两千多年的文字,丝丝墨迹渗入细腻竹理。读竹书或写竹书,会是什么感觉? 能否缩短我们和先秦诸子之间的时空距离? 我想当王冬龄挥毫在两百根竹简上书写的时候,他与庄周或韩非的距离肯定要比我们近上一大截。但他的目的并不是回到那个时代,因此也就没有模仿竹简的样式,而是幻想出一个载满文字的当代竹林。

竹林是环境,境中必有路,因为以前已有人在此行走。最美好的行走状态是"游"。现代人已不习惯不理解这种无目地的徜徉,不问何来何往,忘言于"境"的浸入。竹境是这种浸入的最贴切状态,当千万竿绿竿的重合摇曳模糊了物之界限和物我的定义。"瞻彼淇奥,绿竹猗猗。瞻彼淇奥,绿竹青青。瞻彼淇奥,绿竹如箦。"——这些美好的音乐般的句子说明《诗经》时代的人们已经在竹林中游走,而且是沿着同一竹径去体会重复中的精致。竹林七贤在乱世中觅得此君,《兰亭序》随即把"茂林修竹"定格为文人雅集的必要场景。竹与写作、书法、音乐、绘画于是融为一体,同时存在于作品的内部和外部,既是创作的场景又是描写的内容。在图绘雅集的无数绘画中,我独被文士在竹林中站立疾书的形象打动,因为它自然沟通了这内外两境。这文士或许就是李贺,正在竹上题写"斫取青光写楚辞,腻香春粉黑离离"的句子。我们因此又回到王冬龄的竹径。

李贺在竹上写《楚辞》,王冬龄在竹上写古今咏竹文字——他自己说是"从《诗经》《楚辞》起至近代的齐白石、黄宾虹题画诗,几乎囊括了历代咏竹、题画竹的名篇"。我们于是穿越到第三个层次,在媒材(竹简)和环境(竹径)之后着眼于书写的内容和含义。历史记忆在此处被具体化——诗文家的名字和作品历历可见——但没有锢入封闭的进化系列。这些文字如同历史的散叶融入竹林、沿着竹径和游观的空间展开,如百千竹竿呼应彼此的形状但拒绝完全重合。王冬龄是一首一首抄写下来的,对其品质造诣必有裁断。但他不要求观者重复他的经验:是王维还是苏轼写得更好? 郑板桥或王世贞还有无新话可说? 甚至哪个在先哪个在后? 这些问题在竹径的空间中丧失了意义,因为沿它展开的不是文字的较量而是它们的集合与重叠。透明亚克力板上更多的咏竹诗句悬浮于竹林之后,影影幢幢犹如记忆背后的记

忆。忽然意识到在竹上书写竹的文学就像是用绘画思考绘画的本质，骨子里是"元绘画"（meta - picture）的概念。又想到"其骨乃坚"这种对竹子的称赞实际属于一种较晚近的个人语境。一竿竹已可满足这种象征，便也失去了竹林、竹径和竹书的集体文化意味。

李贺以"黑离离"一语形容自己在青竹上写的《楚辞》，这也正是展览中王冬龄竹书墨迹带给我的意象。"离离"是那种没有固定语意、全凭意会的词，既可指盛多茂密、华彩清澈、昭昭有序，也可指旷远萧瑟、懒散疏脱、悽欹忧伤。归根结底它是一个表达视觉和意象的词，无法以训诂的文字锁定。因此李贺的"黑离离"与他书写的内容无关，意在捕捉的是墨色覆盖腻香春粉般新竹的视觉印象。王冬龄的竹书呼应着这个逻辑：虽然他抄写的都是历代咏竹名篇，但文字的内容被黑沉沉混沌交织的墨迹推入意识的深处，笔墨在可读与不可读的汇合点上展现出线条的肌理和韵律。这大概也就是为什么他采用了草书和"乱书"作为竹书的主要字体，原因在于两者都将视觉置于阅读之上，他所原创的后者尤其改变了"书"的含义。王冬龄曾回忆老师告诫他字与字不能交叉重叠，但他终究还是发明了这种乱字，以书法之笔绘出一个个、一团团、一片片抽象的构图。他的乱书已在世界各地展出，但我以为在《竹径》中又进入了一个新的境界：纸消失了，所有其他的二维平面也都隐入背景。乱书墨迹如风中竹叶的影子，在竹竿的弧面上飘移，化入虚无和阴影。这是第四个层面。这里已没有独立的书法，有的是图像、装置和动感的穿透。

展览主题：心湖泛舟——陈侃凯书法作品邀请展

展览时间：2017 年 12 月 10 日—2017 年 12 月 18 日

展览地址：江苏省南京市北京东路 77 号（九华美术馆）

主办单位：九华美术馆

承办单位：苍润斋

协办单位：灵宝文化传播（上海）有限公司　南京莱斯文化　味兰斋辛心欣工作室　古风堂　国脉文化

信息来源：雅昌艺术网

相关资料：

听说有人蒙着眼睛试着在宣纸上书写书法作品，而且是有一定造诣的

书法家,甚至于有教授欲以此为教学方法。听到此消息,我仿佛打开一扇新的视窗,忽然开朗了一样,但转瞬又犯起了迷糊,这种现象挺有意思的。

细想,以上方法不是没有道理。10 月份我去了故宫博物院,在武英殿里看了元代赵孟頫的书法展。我徜徉的时间并不长,在其他嗜赵如命的人看来,我这可能是太不将经典当一回事了,也对不住一趟北京之行和故宫博物院的门票,加之北京来回大大小小的安检,冷不丁在哪里突然被警察叔叔叫住,"书法家"的尊严也难保。可能我埋头走路的眼光似与那卷帙浩繁的千年碑帖一样,面如死灰没有了生机,难怪躲不过警察叔叔警惕的眼神。但他们永远不可能知道我琢磨的问题的确与常人有别,正因为有异常,方引起了他们的注意。

赵孟頫就那样安躺着,其技法如同精准的仪器不差毫厘,那是倾毕生之心智,丝毫不带犹豫的书写,但我却做不到! 我既不在古人面前责备自己,亦不拿自己作为重复前人的工具。这之前我与好友丁楠先生去了南京博物院,兴致若狂地观赏了青藤白阳的书画艺术,我也同样按捺不住自己的心情,一旁的丁先生早已同徐渭共舞。羡慕之余,我发自内心对丁先生的举动由衷地感佩!

是人的多样性和丰富性造就了书法的各种面目。像赵孟頫那样安静的书写当然符合传统文化中的儒家精神,不激不励,风规自远。徐渭却不愿意用它来压抑自己,在他的书写中,我看到了现代人更加需要的东西。虽然法的枷锁可以让书法游刃有余,可以享受度的美妙无比,也可以尝到自由的甜头,这些都无可厚非! 我知道在这个问题上不必两者取一,或者兼而有之,所有狡黠的念头均无助于艺术的动因。正是因为字的书写方式和艺术的形式有无限的可能性,更可以有很多假设和未知的结果需要人去实践,那些业已证明了的所谓典籍作品,既有其时代性,又不乏其偶然性。虽然我们不排除历史的客观性,但我们也不否定历史的不公正性。时代向人们展示的结果也只是局部的,只有当下才是完整的。但这种完整对于个人而言又可能是不完整的,因为每一个人都会有所取舍。回到书法上来,当你根据自己的要求,对古代、近现代或当代的书法作品进行审视的时候,你的选择一定不完全是你个人的,判断的动因与你所受的教育和周围的影响是有所关联的,一旦你积淀了相当的艺术经验和文化素养,你极有可能通过别人的作品找

到你自己,这就是我们通常所说的萌发了所谓的创造,这个创造绝不是孤立的,是伴随你的成长和后天的努力应运而生的。艺术的本质无疑是创造!

再回到文章开头的现象,我以为它的意义是深刻的。因为复制与还原只能禁锢和抹杀人的创造性,我们只有去认识人的可能性和艺术的丰富性,才能在实践中找寻到属于自己的那一方天地。

展览主题:"徽风国韵"——张良勋书法大展

展览时间:2017 年 12 月 15 日—2017 年 12 月 18 日

展览地址:北京市东城区东四街道中汇广场南侧(中国保利博物馆)

主办单位:中国书法家协会　安徽省文学艺术家联合会　保利文化集团

承办单位:安徽省书法家协会　保利艺术中心　保利艺术博物馆

信息来源:雅昌艺术网

相关资料:

谈到徽派艺术,不能不提近代以来徽籍绘画大师黄宾虹、汪采白、江兆申、赖少其等闻名世界的艺术家,他们延续徽派精神,在近现代美术史中一时风光无限,所以说徽派艺术是中国美术史不可或缺的重要组成部分。明中期以后徽商崛起,促进了徽派艺术的蓬勃发展,徽派版画、新安画派等相继兴起,出了大批的艺术人才,同时也留下了大量珍贵作品。

目前,徽派艺术精神依然挺劲,一大批优秀老中青艺术骨干影响着中国传统艺术,当然也影响着艺术市场。张良勋便是其一,其生于 20 世纪 40 年代的皖北宿州,那里曾诞生了王子云、刘开渠、王肇民、朱德群、萧龙士等大师级人物,可谓人杰地灵。张良勋在这片孕育艺术的热土上成长,自幼喜好艺术,大学毕业后为报社编辑,继而安徽书协主席,书坛耕耘数十载而成为安徽书坛领军人物之一。

张良勋,安徽宿州人,安徽省书法家协会创始人之一,是中国书法家协会第四、五届理事,继赖少其、李百忍之后安徽省第三届书协主席,是当代安徽书坛的旗帜性人物,是中国书坛有影响的实力派书法名家。举办近 40 次书法个人展览,2014 年初,由中国书法家协会、安徽省书法家协会和安徽省书画院联合主办的"除旧布新——张良勋书法字稿展"在合肥展览,首次披

露张良勋多年积累的创作手稿 160 幅,让人感怀一位老艺术家的人生精神,谦逊与自省,游目骋怀至老桂古香。其作品被《人民日报》《文化报》《书法报》《书法导报》《美术报》《中国书画报》《中国书法》《书法》《收藏》《荣宝斋》等众多专业主流媒体刊登报道,安徽美术出版社、江苏人民出版社、天津人民美术出版社等全国多家出版社出版;作品还被近百家艺术机构和博物馆收藏,或刻于多处名胜碑林。2015 年初,其作品 50 件被安徽省博物院永久收藏。张良勋的书法作品被日本评论家远藤光一誉为"具有明代文徵明典雅蕴藉的气格"。他的书法,仁厚刚健中透露出乐观豁达,弥漫清逸之气却又不失亲切。取乎法度,深味正清二气。

张良勋是一位与时代同行的艺术家,其书主要表达率真与天趣,是徽派精神的延续,同样也是这个时代的新鲜空气。诸多诠释皆为想象,论不及赏。但愿与时代同行,期待张良勋书展。

2018 年

展览主题:白砥"弘济"系列书法作品展
展览时间:2018 年 1 月 16 日—2018 年 1 月 21 日
展览地址:上海市闵行区吴宝路 428 号台尚创意园区(斯觉艺术馆)
主办单位:斯觉艺术馆
学术支持:上海市书法家协会
信息来源:书法家网
相关资料:

创造力是书家必具的修养
——从白砥"弘济"系列作品谈起
侯开嘉

白砥先生是我比较关注的一位书家,最近他从《圣教序》"况乎佛道崇虚,乘幽控寂,弘济万品,典御十方"的句中,取"弘济"二字为题材进行创作。看了近 20 幅作品,每幅四尺整纸,幅幅的表现都不同。在他笔下的"弘济"二字,就像手中的"七巧板",随意摆放,奇趣横生。在各幅作品中的笔法变

化、字体造型、章法布局，看似不太经意，细品却是别具匠心，表现出博大、厚重、古拙、灵动、萧散等多种艺术境界。不由得领略到他深厚的传统功力和超强的创造力。其中，尤以字体结构的造型能力和篇章布局设计使我感触颇深。仅仅两个字，居然能写出如此多的模样来，而且又不失规矩，恐怕这就不是一般书家能办到的了。

当下的书法环境，大家都在强调学习传统。而大量摹仿古人的作品在各类大展上出现。在电脑和传媒的帮助下，模仿古人的笔法、结体、章法似乎不是很难的事，至少比起前人学习书法要容易多了。难道这就是继承传统吗？当然，模仿古人也是继承传统，但这远不是传统的全部，仅是浅层次的继承传统。而真正传统的精神是在求变、求新、求发展。我们强调要学习魏晋、学习"二王"，须知魏晋的书法不是静止的，而是流动的。王羲之书法的新风格是在钟繇古朴的风格上发展而来，王献之又在王羲之书法外另创新貌。王羲之说："适我无非新。"正因为有这种求变的精神，魏晋书法风貌才光耀古今！

白砥用"弘济"二字就创造出几十种表现形式。这是继承优秀传统的一种表现。因为造型能力是书法家必备的修养，古代书家无不如此。王羲之的代表作《兰亭序》中，有面貌各异的 20 个"之"字。米芾曾由衷地赞叹："'之'字最多无一似！"欣赏王羲之尺牍，其中众多的"羲之""羲之报""羲之顿首"，可谓是字字写法不同，随着章法的起伏，它们往往成为一幅尺牍中最精彩的神来之笔。

米芾是魏晋书法精神的真正继承者。关于他"集古字"的说法，常常被人曲解，以为他书法的成功来自模仿古帖的集合。因而当今不少青年便用电脑集古人之字，拼凑成幅，认为得了"集古字"之法。其实米芾不仅在年轻时下了不少苦功，而且在 30 多岁时，书法便表现出强烈的风格意识，如《吴江舟中诗》《苕溪诗帖》《蜀素帖》便是明证。王文治在《论书诗》中称他"一扫二王非妄语，只因酿蜜不留花"。从花酿蜜、由蛹化蝶，这恐怕才是米芾崇尚魏晋的实质。他既能写出《中秋帖》《大道帖》以假乱真的王书作品，以显示传统功力，又能创作出《蜀素帖》《虹县诗》《研山铭》及众多自具风貌的尺牍作品，因而成为宋代尚意书风的代表人物。

白砥先生不受书法时风的影响，常常在展览上、刊物中、微博里晒出他

自具一格的探索作品,这类作品,既体现出多年修炼的传统功夫,又表现出与昔不同的现代感。其手段是传统的、思维和形式是当代的,这类传统与现代相结合的探索方式,所具的创造精神应远肇魏晋唐宋,近继陆维钊、于右任等现代名家,因而我常以欣赏的眼光来进行品鉴。

展览主题: 申伟光书法艺术展
展览时间: 2018 年 8 月 4 日—2018 年 8 月 10 日
展览地址: 北京市怀柔区桥梓镇沙峪口村(上苑艺术馆)
主办单位: 上苑艺术馆
策展人/学术主持: 岛子
学术支持: 程小蓓
学术研讨会: 2018 年 8 月 4 日下午 3:30—5:30
信息来源: 书法家网

展览主题: "龙门阵"——2018 中国现代书法作品展
展览时间: 2018 年 9 月 22 日—2018 年 9 月 28 日
展览机构: 锦昌美术馆
展览地址: 河南省洛阳市洛龙区西阳光小区 5 号院
信息来源: 雅昌艺术网
相关资料:

长期以来,现代书法是当代书法界饱受争议的艺术形态,但其实我们可以从古代官方或民间的文字演变及书法理论与笔迹传承系统中找到它的源头。20 世纪 80 年代后,我们看到日本书道中人把少字数书法和水墨艺术相结合,以西方艺术的形式构成理念进行解构与重组,形成了一种别具新理异态又极富视觉冲击力的新的书法艺术形式。不可否认,它对我国当代书法艺术的发展起到了积极的推动作用。

随着 85 美术新潮的影响在艺术界的不断扩大,书法界的一些有识之士也从未停止对新时期书法发展方向的思考,并进行着多种可能性的创作实验。时间过去了 30 多年,有赖于第三次龙门阵现代书法作品展的发起者侯宜冬先生、李强先生等,让我们今天再次感受到站在国内书法前沿的这些艺

术家们，对现代书法最新的思考、探索和实践。

汉字，凝结着华夏先民的智慧结晶；笔墨，承载着古圣先贤的奇思妙想。《易》曰：苟日新，日日新，又日新。艺术之道，贵在创新。一代有一代之艺术，一代有一代之书法。且不论这种创新的成果是否会被当代和历史所认同，只是能够在煌煌青史上记录下这些探索者的名字，也足以告慰前贤而启迪后人！

展览主题：墨醉运都——庄辉书法作品展
展览时间：2018 年 11 月 7 日—2018 年 11 月 18 日
展览地址：北京市东城区五四大街一号（中国美术馆）
主办单位：淮安市人民政府　江苏省文学艺术界联合会
信息来源：雅昌艺术网
相关资料：

念 起 即 觉
——为《庄辉书法作品集》
管峻（中国艺术研究院中国书法院院长）

庄辉先生将在中国美术馆举办"墨醉运都"个人书展，作为相识 30 多年的道友，又同是军旅出身，对这位驰骋笔阵的"老战友"深表祝贺。前不久，他嘱我作序，作为老朋友不可推辞，那就借此说说对老友书艺的些许感受。

书法不只是单纯写字，笔画可以随意组合。若以音乐设喻，点画就像串串音符，看似寻常，却能演绎出惊天动地的乐章。书法既是线条的艺术，又是文化气质与人生阅历的折射。一个书家偏爱何种书风首决于天性，但生命的体验、岁月的淬炼与自我的修行必将影响艺术家的人格禀赋和艺术趣味。

听庄辉讲，他的外公张笃之为老塾师，住淮阴老城西长街，与周恩来外祖父万青选为近邻，两家多有过从，经常盘桓论艺。庄辉尽管未得耳提面命，但后来以书法为业，似是祖上冥冥照拂。庄辉外表儒雅，内心却有感情激越，可用静水深流来形容。这或许源于漆园（庄周曾担任"漆园吏"）后裔的血脉传承，或许是出生夏日的热浪裹涌；而"后天"经历磨炼以及水兵生涯，或隐或现的天高海阔与惊涛骇浪铸就了他勇于搏击进取的艺术个性。

　　和许多人一样,庄辉从颜楷起步,颇下功夫,至今还能脱手出"颜"。随着眼界开阔、学养渐长,他别探魏碑、魏行、小草、大草乃至现代"少字数"书风……特别是 20 世纪 90 年代入北京大学"进修",十年前赴荣宝斋"深造",投师访友,潜心问道,每一次都脑洞大开,书法风格为之一新。

　　如果说禅宗有所谓"渐修""顿悟"之说,庄辉就属于苦学一路。他右手无名指背常抵毛笔,隆起半个黄豆大的老茧,像"小山",遂有"无名山人"别号。当然,我更喜欢他以"老庄"自居,看似"倚老卖老",暗喻追慕老子、庄子的意思。老庄讲究"道法自然""清净无为",已到耳顺之年的庄辉也沉醉笑看"花开花落"、闲对"云卷云舒"的从容。集中有幅"醉舞下山去"就透露个中信息,极有"放逸"飘举之气。如果说人生上半场是"上山",纵然置身绝顶,也如唐人陈子昂喟叹"云海方荡潏,孤鳞安得宁"。人生下半场如能"风乎舞雩,咏而归"(孔子语),何其快哉!

　　明人董其昌云:"书家未有学古而不变者也。字须奇宕潇洒,时出新致;以奇为正,不主故常。"读庄辉书法,我总体感受就是"学古"深入。比如,他在研习张旭《古诗四帖》时,除了追求"画面感",用笔触体会草圣的宏大叙事,还像外科医生那样,冷静剔除法帖错讹之处——尽管对从事书法史论的专家来说,包括兰亭序的"误笔"都是习见常识,但大多数搞创作的朋友却不屑抑或不能了然于此。他钻之弥深却又与时俱进,书风不搞多年一贯制,勇于自新,不断变法。这么多年,我对他的书法面貌还是熟悉的。应该说,早些年尚有"渐修"过程鼓努为力的痕迹,如今痕迹虽存,却多了从"知天命"到"耳顺"过渡的那份淡定从容。

　　以这次展览和结集作品来说,可谓五彩纷呈:体裁多、款式多,跨度大、气魄大。还像董氏所言,时出新致,不主故常。他打通不同书体疆域,草含分情、楷多行意,妙契无间,力避"隔"之所失。又通过墨色变化营造"烟波浩荡"意趣,辅之选辞、用纸、装裱等"外在因素",着意形式与内容、感观与思悟、墨迹与禅意的相融互济。如今,许多书家在尝试"结字因时而传",如果把"结字"外延扩大成书法内外因素多元经营,我认为这样的尝试完全必要,如果不避偏爱之嫌,我认为庄辉的探索是成功的。比如他的魏体寸楷,特别是融八大书意的禅意书法,功力付诸而具"钢筋铁骨",不失力量感,更有匠心别裁溢出"花繁叶茂",独有秀逸美。而通篇观来静气贯注,给人云淡风

轻、随意所适的古气。与之相反,草书则别有纵横不羁之态,线条既绵劲有力,又曲折多姿,而一字之展促、字群之连环、章法之生动……既是雄强书风的集中体现,也是军人气质的生动反映。观其书,有"静若止水,动则波涛"之两重意境。作品集中有《念起即觉》和大圭诗《咏山谷草圣》,颇堪玩味,正如"念起即觉"跋语所示,念因情而生,觉缘态明性。而从《咏山谷草圣》这幅作品来看,他用风驰电掣、瞬息万变的狂草,在一念之中完成了对无限状态的皈依。佛家有"无边刹境自他不隔于毫端,十世古今始终不离于当念"长联,笔端的刹那变化就是充满,就是圆融,就是对永恒的超越。

庄辉能有此成就,和重视书法理论研习分不开。他在 30 岁时就写有专著《繁难字体楷书法》,左图右论,夹"书"(颜楷示范)夹"议"(介绍写法),让人一目了然。如果说此举还是普及读物,其后数十年中,他从对颜真卿书学比较研究入手,撰写了《从北魏〈元项墓志〉试探颜楷之源》《从北魏〈元项墓志〉探寻颜楷成因》等论文,此外还写了大量随笔,以史证论,不骛空声;不但在《中国书法》《书法》等专业刊物发表,还结集为《墨道心迹——庄辉书画文论集》一书,广有影响。我调入中国书法院后,偶见 2011 年中国艺术研究院、中国书法院主办的《"渊源与流变"——晋唐楷书研究》一书中有庄辉论文入载,为之欣喜不已。

哲人说过:"艺术创作的同时也创造了艺术家自己,艺术家在不断创造中充分表现自己的生命,创造的过程也就是自我完善的过程。"庄辉书艺生涯已届 46 个春秋,坚守砚田,勤耕不辍。如今,"无名"之山已蔚然而成众人瞩目的"有名高地","无名山人"却似进入"空明"(他有"罶"之别号)之境:如苏轼《赤壁赋》形容"浩浩乎如冯虚御风,而不知其所止;飘飘乎如遗世独立,羽化而登仙"。

在为庄辉兄庆功的同时,我仍然要说,单个音符只有汇入整个乐章才有其价值。在此,让我们感念这个伟大的时代——期待更多苦心孤诣的艺术家在更大空间展现自我,展现芳华!

展览主题: 闲听秋水——蔡梦霞书法作品展
展览时间: 2018 年 11 月 24 日—2018 年 12 月 15 日
展览地址: 浙江省杭州市滨江区诚业路 415 号江南岸艺术园区六楼

(静逸堂)

主办单位： 静逸堂

协办方： 明德堂

作品集题字： 王镛

展标题字： 陈振濂

展览序言： 张羽翔

策展人： 徐辞

学术研讨会： 2018 年 11 月 24 日下午 3:30—4:30

信息来源： 书法家网

相关资料：

算 是 误 读 吧

张羽翔

1993 年,年方二十的蔡梦霞以一股率真而清新的天仙傻在五届中青展中勇摘金奖而惊艳书坛。之后的二十多年,伴随着祖坟的青烟频冒,让她在中国美院、中央美院、清华美院走完了本科、硕士、博士、博士后的书法专业的所有学习历程。最好的学府、最好的老师、最好的教育最终也让她坐稳了央美的书法专业教席。这种万千宠爱集一身的经历其实就说明了一点：幸运儿从来都是天生的。

然而,这些幸运并非来自她的聪颖与勤奋,更多的是源于天生的审美选择及坚韧的艺术意志。可以说,她从进入这一行业开始就有意无意地排斥或疏离传统主流价值观对女性艺术家的"女红"定位,这一点非常非常的关键,正是这一点,让她从众多的女性书家中凸显出来。

"女红"作为价值取向更多的基于传统的妇德修养,所以我们看到典雅、温良、闲适、精致、流畅是其风格的总体特征,而描述风物的小诗赋、咏叹情调的鸡汤小散文则是此类书家的基本标配。历史中的卫夫人、薛涛、管道升、柳如是就是她们最高的行业标杆。晚近的孙夫人(宋庆龄)、蒋夫人(宋美龄)、廖夫人(何香凝)、徐夫人(陆小曼、廖静文)也在持续充实着这一脉的发展。但究其本质,不过是一部名媛法书录,对书法本体的发展及其积极意义非常有限。这与蔡文姬、李清照在文学史上的贡献完全不具可比性。也就是说,"女红"的旨趣在妇德的延续,而蔡李的功德在开宗立派,在于将女

性在文学艺术史中的地位变得不可替代且能独领风骚。

由此可见,中国的书画艺术史上不乏"女红"的香火传递,但奇缺的是如蔡李那样的开山祖师。

伴随着康南海的革命思潮、书坛的碑学运动风起云涌,这其中就有一众的女性开始了与"女红"渐行渐远的追求。肖娴先生的混莽苍雄一改"女红"的师娘操守、蹿出山门在江湖上一路响霭行云;游寿女史的奇崛拙稚也一反"女红"的流美而异香四溢。之后国画中的周思聪、新水墨实验的王公懿等等其实都属于这一脉的接续……

到了蔡梦霞走进江湖的时候,"师娘"(女红派、传统帖学延续)对阵"师太"(革命变异的碑学延续)的格局已然形成。所有的后来者只能自觉不自觉地站队而行,所有的观者也都自觉不自觉地为她们归类,蔡梦霞当然地归属于"师太"的阵营。

蔡梦霞具有天生的"女红"标配颜值,但又幸运地独具"师太"的根器,严酷体系的专业正统学习之外她迷恋上了另类的知识谱系,比如女权、现代、解构、先锋、实验等等,这自然地让她在形式构成书法、学院派书法以及各种实验性艺术实践中多有涉猎,这些都使她在"师太"的路上体现得更为张扬恣肆(结构章法)、更为生辣霸悍(点画形质)、也更为凶残暴虐(风格视效)……

对于审美风格的差异我不想做优劣的评价,仁者见仁智者见智,我只想提示的是:蔡梦霞在作品中所呈现出来的审美取向不仅接续了肖娴、游寿先生的"师太"衣钵,而内中诸多现代元素的植入更充分地说明了她完成了当下的"师太"书法的迭代变异。

这一变异必将开启"美女"书法与"恐龙"书法的时代对阵。

反正是一出好戏……

多说两句:作为书法发展的志向,我理解她的风格取向;作为我个人的审美情感,我寄望于她能渐及圆融并臻至肖游二老晚年的那种安厚祥和;而作为私密的真实,从作品的气息而言,我更喜欢她进入专业之前的那种天仙傻。

仙气其实就是超凡,就是灵动,就是人类理想的本真,一旦灵动遭遇人文(凡俗)的教育,即意味着理想被现实挟持。

而"师娘""师太""美女""恐龙"都不过是现实的理想。

2019 年

展览主题："无相道场"——鲁大东书法展
展览时间：2019 年 5 月 7 日—2019 年 5 月 17 日
展览地址：北京市西城区复兴内大街 49 号（民族文化宫西配楼）
主办单位：北京阅目堂　中国艺交所　民族文化宫
学术主持：彭锋
展览负责人：黄少梅
策展人：李亚风　尤丽　黄少梅
信息来源：搜狐网
相关资料：

鲁大东先生现为中国美术学院现代书法研究中心副教授及国际学院特聘副教授，其书法篆刻作品多次在国内外参展及获奖。他的书法不拘泥于传统，而能别出心裁，在传统书法的根基之上，广纳多重元素融汇其中，自成一派。有业内人士评价称，看过其作品的人，会感受到这是一位充满创造力和创新精神的书法家。

此次展览以"无相道场"命名，"无相"二字的灵感来自金庸作品《天龙八部》中的"小无相功"。按照金庸先生在小说中的描述，"小无相功"的主要特点是不着形相，无迹可寻，只要身具此功，再知道其他武功的招式，倚仗其威力无比，可以模仿别人的绝学甚至胜于原版。此次鲁大东先生的个人书法展引用"无相"二字，寓意其不少书法作品虽临摹自名家名作，却能推陈出新，自成格调。此外，展厅的布置较为粗粝自然，没有滥用声光电，也算"无相"之一种。至于"道场"二字，用鲁大东先生自己的话说，就是"道不同不相为谋的战场，道可道非常道的商场，道教符箓伪造者鲁大东的现场"，其率性潇洒的创作态度可见一斑。

不同于传统意义上的书法展，此次展览借助传统书法形式，更注重现当代意识的纯粹表达。记者在现场看到，1 200 平方米的展厅内，汉隶、颜体、

草书、篆体等多种书法字体交相辉映,并分别书写在油画布、聚酯膜、墙壁等不同材料上,令观者大开眼界。一进入大厅,首先映入眼帘的是一面红底黑字的巨大影壁墙,上面以大号颜体字书写着"小无相功"的"内功心法",全篇每个字都有缺笔,但鲁大东先生通过钩形线条与字体本身的巧妙结合,使得整幅作品看起来疏密有致、灵动自然,并且完全不妨碍阅读其内容。这与《天龙八部》中"小无相功"的秘籍虽缺字却不影响练功者修习相呼应。"这幅作品以黑、红、银为主色调,奠定了本次展览的基础色调。'小无相功'的相关内容也向观众暗示了此次展览精心营造的虚拟环境。"鲁大东说。

在展厅中央,从天花板悬垂至地面的 20 余幅书写在透明聚酯膜上的作品矩阵吸引着大批观众的目光。据悉,这是鲁大东先生 2010 年在德国创作的一组作品,为了此次展览专门运回国内。在展厅二楼,十几把靠背椅看似随意地堆叠在厅堂中央,每把椅子上摆放着一面团扇,上有鲁大东先生的书法作品。他告诉记者,这组作品中的桌椅均为就地取材,其创意来自中国传统园林艺术中的假山造型。"假山"四面各有一排桌椅,看起来就像一个普通会议室,观众可以围坐在四周观看展品。"我一直梦想做一场观众可以坐着看的展览,这次终于如愿了。"鲁大东说。

书家举办个人书法展,通常需要花费数月在自家工作室准备作品,然后拿到现场悬挂和布置。但鲁大东先生此次展览的绝大部分作品是在展厅内现场创作的,他希望创作出与现场环境契合的作品。鲁大东先生于今年 4 月下旬进入场地,根据现场环境,制定内容与形式方案,然后根据方案现场完成全部创作。另外,现场书写表演也是展览必不可少的部分,开幕式现场,在准备好的墙壁上,鲁大东先生口中吟诵书写内容,手不停挥,片刻间即完成了一幅大型作品,让现场观众充分体会到书法艺术的丰富表现形式。

展览主题: 后现代海派艺术——韩煜书法展
展览时间: 2019 年 5 月 25 日—2019 年 6 月 2 日
展览地址: 北京市东城区五四大街一号(中国美术馆)
主办单位: 上海市书法家协会　浙江省余姚市人民政府　龙现代美术馆　《中华英才》半月刊社　《中国书画》
信息来源: 雅昌艺术网

展览主题： 2019"水＋墨：回望书法传统"

策展人： 王南溟

学术主持： 马琳

参展艺术家： 乐心龙　黄建国　黄渊青　刘彦湖　徐庆华　阎伟红

论坛嘉宾： 苏金成　阎伟红　刘彦湖　徐庆华　梁腾　颜培大

展览时间： 2019 年 7 月 18 日—2019 年 8 月 31 日

展览地址： 上海市沪太路 4788 号(上海宝山国际民间艺术博览馆)

指导单位： 上海市宝山区文化和旅游局

支持单位： 上海市书法家协会

学术支持： 《书法》杂志

主办单位： 上海宝山国际民间艺术博览馆

信息来源： 中国新闻网

相关资料：

　　"水＋墨"是上海宝山国际民间艺术博览馆的品牌学术展览项目,自 2012 年开始至今已经举办了六届。此次展览是继 2016 年"水＋墨：在书写与传统之间"之后再一次讨论现代书法与当代水墨的问题。展览以"回望传统书法"为主题,再次从中国书法走向现代与西方对中国书法的认识所形成的双向角度与创作案例进行展览式的研讨。

　　此次展览分为四个板块：一是特别回顾展。对 1991 年"中国·上海现代书法展"的回顾。乐心龙在 1998 年因车祸去世,本次特别征集了他生前的一些作品作为特别展,并邀请了 1991 年"中国·上海现代书法展"的两位共同策划者黄建国、黄渊青,用他们当时展览的作品作互动来呈现一部分当年现代书法创作状况的史料,同时讨论该展览在当下的重要意义。本展览以回顾展的方式重提艺术史中的现代书法话题,并对从 20 世纪 80 年代到 90 年代的现代书法史进行必要和实证的研究。二是新一代的传统书风。刘彦湖、徐庆华双个展。刘彦湖与徐庆华为分别在北京和上海的两位从传统中推出新意的书法家,从 90 年代至今,他们都不同程度地从四体字形中挖掘空间因素,并进行视觉上的突破,这些作品代表了 60 年代出生的青年书法家是如何重新理解传统书法并加以发展,提升了书法作为线条艺术的价值。三是汉字书法与西方绘画。汉字在西方基础教育中的案例。此次展

览专门选择了一个有汉字书法与西方绘画的教育案例参与到东西方艺术的讨论中,以 2012—2016 年间由阎伟红指导的"汉字书法与西方绘画"艺术课程开发及实践为案例,展示当时的学生根据书法和绘画想象而成的一系列作品。四是书法背景之下的抽象绘画。具有书法背景的抽象绘画会在线条表现上有着特别的要求,黄建国在 1991 年"中国·上海现代书法展"的时候,就同时创作抽象绘画,而黄渊青之后完全以抽象绘画作为自己的发展方向,徐庆华除了传统书法创作外也在书法线条中体会抽象绘画的视觉,作为此次展览的延伸项目,同时展出了这三位书法家的抽象绘画作品,用于对照书法与绘画之间的语言关系。总体而言,此次展览通过这四个板块可以更全面更深入地探讨"回望书法传统"的内容与未来发展方向。

展览主题:"行藏"——邵岩书法展

展览时间:2019 年 8 月 3 日—2019 年 9 月 3 日

展览机构:山东四合美术馆

展览地址:山东省淄博市张店区联通路 417 号(淄博职工文化馆二楼)

主办单位:中国国家画院书法篆刻院

承办单位:山东四合美术馆

信息来源:雅昌艺术网

相关资料:

大市场中的大作品
——写在邵岩书法新作展之前

在当代艺术品市场中,有"大市场大作品"与"小市场小作品"之说。"大市场大作品"是指具有社会文化意义的,或者说属于严肃类型的作品。而"小市场小作品"则多指应景类的、时髦类的作品。

当代书坛翘楚人物邵岩以书法创作成名 30 余年之久,更以其备有凌厉学术锋芒的卓绝探索,实现了一种得到广泛公认的"跨界"创作成功——使书法走向了"当代"、走向了汉字文化圈以外的国际时域,仅此一点,已然可将其书作归类于"大市场大作品"了。

在邵岩本次的书法新作展中,他向我们展现了一种大艺术家的意气,一笔在手,书思奔涌,万象在旁,唯我做主。他古雅的小楷书,如饮之太和,随

之惠风,抑扬中溢出内秀;他奇崛的行草书,取意北碑的造型,又在点画中增加了流动的行气,用笔沉着浑朴,真率爽气,万豪齐力,气象峥嵘,内里涌动着生生不息的激情。邵岩传统类型书法,若以辛词比况,真是"金戈铁马,气吞万里如虎"! 作为当代汉字艺术创作的"先行者",邵岩的现代书法作品早已蜚声海内外,盛誉延及五大洲。他的现代书法作品随境所处,随笔所之,旁见侧出,主客互变,恍惚离奇,真所谓亦真亦幻,使赏者无穷,味之者不厌矣!

2009 年以来,当代的艺术品市场在经历了一系列的躁动和非理性的火爆之后,业内的收藏家与艺术品市场的投资客越来越关注收藏、投资对象的学术性、原创性以及精品化的程度,所以当下的艺术品市场正处于一个全面调整时期。在上述背景下,本馆策划的此次邵岩书法新作展无疑正在向大家昭示出一个真理,即一件艺术品的经济价值的大小正在于其审美价值的大小。在不远的将来,当代艺术品市场的新秩序重建之际,我们会很容易发现,邵岩书作给予广大收藏家的不啻是一种全新的学术和市场高度——大市场大作品的高度!

最后,对于邵岩未来的艺术与市场空间,我们有充分的信心! 愿本次展览能为所有观众带来美的享受!(山东四合美术馆)

展览主题: 书·非书——2019 杭州国际现代书法艺术节
展览时间: 2019 年 10 月 12 日—2019 年 10 月 24 日
展览机构: 中国美术学院美术馆
展览地址: 浙江省杭州市南山路 218 号
学术主持: 高士明　曹意强　朱青生　张颂仁　寒碧
主办单位: 中国美术学院　杭州市文学艺术界联合会
承办单位: 中国美术学院现代书法研究中心　杭州市书法家协会
协办单位: 中国美术学院美术馆　兰亭书法社
总策划: 许江　王冬龄
项目统筹: 程育青
执行策展: 管怀宾　马楠　花俊
学术顾问: 保科丰巳(日本)　范迪安　范景中　雷德侯(德国)　何慕

文(美国) 史明理(德国) 孙周兴 汪涛(美国) 巫鸿(美国) 许杰(美国) 郑胜天(加拿大)

学术论坛：2019 年 10 月 12 日下午 2∶00—6∶00,13 日上午 9∶30—11∶30

论坛执行：陈子劲 张爱国

信息来源：雅昌艺术网

相关资料：

本届艺术节以"守正出新,行健致远"为主题,希冀从书法艺术的核心问题和本体语言出发,促进和展示现代书法的当代实践。

此项目由中国美术学院院长许江和王冬龄教授担任总策划,共 26 个国家和地区的 82 位艺术家参展,并盛邀国内外最具权威的 21 位专家学者代表作为顾问出席学术论坛。

此次展览分为三个板块,从不同维度描绘了一幅近代中国书写长卷。板块一：致敬经典。本板块亮点频频,一大批中国近代书法教育史上重要的教育家、有代表性的浙江文化名人的书法作品得以集中展示。如黄宾虹、马一浮、潘天寿、沙孟海、陆俨少、张宗祥、诸乐三、李叔同等大家作品,致敬永不落幕的经典。板块二：返本开新。选取 20 位基于书法研习进行媒介实验的艺术家分别展示其有代表性的两件作品,即一件传统书法作品,一件锐意实验的作品。参与这个板块的艺术家包括历任上海书画出版社总编、社长卢辅圣、中央美术学院实验艺术学院院长邱志杰等。板块三：和合共生。包括韩美林(联合国教科文组织"和平艺术家",清华大学学术委员会副主任)、邱振中(中央美术学院教授、书法与绘画比较研究中心主任,中国美术馆展览审查委员会委员)、徐冰(1999 年获得美国麦克阿瑟"天才奖",2015 年被美国国务院授予"AIE 艺术勋章")、柯迺柏(法国巴黎东方语言学院教授)、阿多尼斯(叙利亚人,布鲁塞尔文学奖获得者)等 62 位艺术家参与,充分调动文化领域的优势资源,呈现类型多样、面貌丰富的艺术样态,以高质量的作品丰富群众文化生活。

展览主题：线·曾翔作品展

主办单位：齐白石纪念馆/美术馆

特邀策展人：刘彭

展览时间：2019 年 10 月 19 日—2019 年 11 月 8 日

展览地址：湖南省湘潭市雨湖区大湖路 2 号白石公园内

信息来源：雅昌艺术网

相关资料：

2019 年 10 月 19 日上午 10 点 30 分,随着胡抗美、曾来德、陈国斌等全国知名书画家,特邀嘉宾以及更多观众在三幅艺术家曾翔未完成的作品上面依次画上一条墨线,"梦想芙蓉·当代书画名家学术邀请展"之"线·曾翔作品展"在湘潭齐白石纪念馆/美术馆以一种独特的方式开幕。

"梦想芙蓉·当代书画名家学术邀请展"是齐白石纪念馆/美术馆自主策划的系列展览中的一个亮点,目的是把当代先进的书画印艺术与先进的学术思想请进来,启发、活跃、带动湘潭的文化艺术事业,为湘潭的精神文明建设拓展思路、贡献力量。此活动自 2016 年开启,每年一届,采用"一个展览、一场学术讲座"的模式,获得了艺术界、学术界的广泛关注、广泛好评。

"线·曾翔作品展"共分为字控、破局、绵延和生生四个单元,展出艺术家以不同材料创作的艺术作品,其中包括书法、水墨、篆刻(陶瓷印)、器物线刻与彩绘、装置等五大类别近 300 件新作。既有 70 米长卷的皇皇巨制,又有幅不盈尺的精微佳构,既遵古法制式,又多当代呈现。此次展览围绕"线"的主题,以架上为主要展示方式,试图在"文明和乡愁"两个思想体系下打开,关乎日常观看,关乎幼年记忆,通过展览尽可能全面梳理和展示艺术家近 10 年来的思考与艺术探索成果。

展览期间,曾翔将于 2019 年 10 月 20 日晚,在湖南科技大学艺术学院进行题为"我从远古来：拾遗与想象的创作"的学术专题讲座。

后记

　　关于书法，有很多的问题要谈。比如：书法在艺术史中的位置与价值问题，当代书法的概念、内涵以及外延，当代书法与现代书法的异同，书法的继承与发展问题，现代书法的主体与客体问题，书法笔法的核心价值判断问题，在新媒体时代书法的创作趋向问题，等等。这些问题既是艺术史的问题，也是任何一个从事书法研究的人都不可避免要面临如何对待的问题。

　　因此，面对诸多的问题，我们开始从基础的资料入手，做了一些收集与整理的工作，首先了解现象，理清思路。然后，才能在现代书法发展的道路上知道如何往前走，如何更清晰地看清楚前方道路的延伸方向。

　　在这份文献集中，我们希望能够将诸多现代书法的资料进行整理，这不是简单的资料罗列，而是希望通过这种展示，呈现出一条现代书法发展的脉络，以期给未来的中国书法发展有一个较为明晰的启示。

　　在资料的收集整理过程中，正是我开始招收书法专业硕士研究生的时期，我原来将近十年的时间招收的都是美术史论研究方向的研究生，很重视学术训练。现在招收的书法专业研究生除了创作，也必须严格进行学术训练。连续四届的研究生如穆青、陈金杜、马修锦、朱琳、胡湘海、刘玉茹、张磊然、王磊等，他们都进行了不同课题的深入研究。在本书的资料收集过程中，他们都或多或少参与了一些工作。这些参与编辑工作的研究生，他们同时得到了学术训练，有益于他们以后的学术进步。

<div align="right">

苏金成

上海大学上海美术学院教授、博士生导师

2020 年 12 月 16 日于上海莳村讲堂

</div>